ELEMENTS
OF
ARCHITECTURE
FROM FORM TO PLACE + TECTONICS

建
築
的
元
素

全新增訂版

形式・場所・構築，最恆久的建築體驗、空間觀與設計論

PIERRE VON MEISS 皮耶・馮麥斯

吳莉君———譯　　　建築學者 曾成德———選書導讀

導讀

邁向建築：從閱讀理論到設計方案
曾成德（國立交通大學建築所講座教授兼人文社會學院院長）

十九世紀美國畫家湯瑪斯・柯爾（Thomas Cole）畫了一幅叫《建築師之夢》(The Architect's Dream)*的畫。畫中的建築師似乎正全神傾注於想像創造更美好的世界。巨大的柱礎撐起建築師的身軀，他的臉龐揚起，眼睛微闔，四周環繞著過往歷史上各種樣式的建築。建築師側身躺靠在四部巨大的建築典籍之上，似乎憑藉著它們，他即將構思出與大師名家相互輝映的作品。在這張畫作裡，柯爾揭開了建築學門與設計創作的特質：建築奠基於材料與構造，環繞著歷史與文化，依憑著理論與概念。

對於初步接觸當代建築理論著述的建築初學者而言，程大金（Francis D.K. Ching）博士成書已近四十載的《建築：造型、空間與秩序》（Architecture: Form, Space and Order）有其無可取代性。它圖說豐富，取材經典，言簡意賅。康乃爾建築系主任夫婦希米奇與渥克 (Andrea Simitch and Val Warke) 近年出版的《建築的語言》（The Language of Architecture）以「關鍵字」成典，佐以橫貫古今的光譜與視野，一方面列舉案例一方面釐清觀念，展現建築是眼、腦、身、手一起到位的整合性知識實踐，非常具有啟發性。建築名家赫茨伯格（Herman Hertzberger）在《建築學教程：設計原理》（Lessons for Students in Architecture）親自出手示範，強調建築必然由公共空間與城市環境切入，對建築學科與學生所必須建立的立場提點有方，極具重要性。然而本書的特出之處，則在於對於建築設計，提出一個兼具認識論與方法論的描述、分析與論證。

本書的架構正如副標題，由三個部分構成，以建築在自身客體、空間環境與物質材料等三個面向探討設計的產製與施為。我們或許可以像閱讀建築設計方案圖面中的剖面圖，在目錄裡按圖索驥，由作者所謂的三個「插曲」切入理解本書的意圖與作者的觀點。這些「插曲」正如矗立的大牆，界定了建築的存在，界分了室內與戶外，也連結了兩者，建立了建築的意義。他們分別架起了本書的四大內容：元素與原理、空間與光影、場所與地景，以及材料與營造。近一步的閱讀則會發現，在插曲一與插曲二之間的兩個篇章，分別是關於空間與光影的探索，透露出作者所依據的——前言作者法蘭普頓（Kenneth Frampton）也觀察到「有點對立」的兩個思想立場——完形心理

學與現象學。而插曲二與插曲三之間則介紹了當代最為緊要的顯學：地景與身體。此外，插曲三則迅速帶向此一增訂新版所擴充的重要主題：構築。馮麥斯毫不保留地指出這個部分對於建築學習的重要：學校學習「未必是把設計、材料和營造融為一體的最佳培育場所」，因此他希望「喚醒對於構築的品味」進而「把營造當成建築設計裡的關鍵要素」。

「建築設計」顯然是重點。馮麥斯常一再強調本書探討並且希望為建築學習者揭櫫的就是「設計的理論」（Theory of Design），而法蘭普頓則稱之為「方案的理論」（Theory of Project）。「設計」與「方案」（或譯「專案」）不僅是學門之外的人所難以明白的名詞，也常是建築人自己說不清楚的過程。其實我們當今在建築界所知曉的「方案」這個字的意義乃是西方啟蒙晚期的重要思想家、作家、考古學家與建築理論家伽特赫梅赫‧德‧甘西（Antoine-Chrysostome Quatremère de Quincy）在《建築學歷史詞典》（Dictionnaire historique de l'Architecture）一書中所提出。有別於藝術畫作，他將建築的產製、設計的發展視為一種過程，必須藉由各種理論、方法與工具，依靠一系列彼此關聯、相互指涉的各類圖面與多張圖版，並透過與各種歷史理論知識與意匠概念發想相互應證、不斷來回所投射（project）而成。

當然，遠在西元前一世紀，維特魯威（Marcus Vitruvius Pollio）就已在《建築十書》（De Architectura）中隱約揭示這一點。他不僅指出製作各種營建圖面時必須同時思索度量比例、配置與柱式的關係，更直接點出建築的學習包括文學、寫作、數學、幾何、音樂、醫學、法律、天文、歷史、哲學等。簡言之，建築師必須具備當代所謂「跨領域」的知識，而他的工作就是在匠人與文人，實務與理論之間彼此應證、相互投射的「方案」。

讓我們再回到《建築師之夢》：窗簾大開，柱頭撐起，歷史環繞於四周，典籍理論是依憑。面向我們，臉龐揚起，眼睛微闔的是建築師。所有的知識、文化、歷史與形式都是環繞他的背景，它們匯集於他手中的建築藍圖。「建築師之夢」，雖然仍然未竟於世，但卻是畫面中建築師唯一向我們開展之物。這就是他的設計，他的方案，他的夢想。誠然如是：「方案的理論」構築了建築師之夢。

* 《建築師之夢》（The Architect's Dream）
Thomas Cole. 1840, 35 x 84 1/16 in. Toledo Museum of Art
www.explorethomascole.org/gallery/items/91

前言
FOREWORD

這本書在1986年首次出版時，是以建築為目的的開創性研究之一；依照馮麥斯自己的說法，這不是一本歷史也不是一本理論，而是一本實用的「專案理論」（theory of the project），也就是說，它像是某種詳盡的導覽，帶你從一名西歐建築師和建築教授的角度，對建築界眾所接受的概念做一番分類總覽。馮麥斯承認，他的取向屬於現象學派（phenomenology），因為書中從不同角度反覆談論各種建築體驗，包括秩序vs.失序、場所vs.空間、光線vs.陰影、對稱vs.非對稱，等等。初版的書名是《建築元素：從形式到場所》，二十六年之後，加了一個有點分離的副標題：《從形式到場所＋構築》。

新的副標題透露出，這本書意圖做為一本建築導論，就這點而言它非常成功，可以引領新手建築師進入長久以來在營造文化裡會遭遇的各種現象。和初版一樣，這個版本依然受到兩個有點對立的德國哲學思潮的影響：一是完形心理學（Gestalt psychology）和象徵形式的理論，該派的闡述始祖包括魯道夫·安海姆（Rudolf Arnheim）和恩斯特·卡西勒（Ernst Cassirer）等；二是現象學，以胡賽爾（Husserl）和海德格（Heidegger）的著作為基礎，接著由加斯東·巴舍拉（Gaston Bachelard）、米歇·塞荷（Michel Serres）和梅洛龐蒂（Merleau Ponty）進一步闡述。除了由上述兩者綜合起來的「成見」（parti pris）之外，還疊上了藝術史家魯道夫·威特考爾（Rudolf Wittkower）對帕拉底歐的重新詮釋。另外有一個影響是來自英美評論界，特別是對柯林·羅（Colin Rowe）的想法以及透過柯林·羅對作者本人所造成的影響。

初版的主題和章名大多重新出現在增訂版的第一篇裡，順序大致相同，插圖完全沒變，搭配的文本材料也差不多。不過有些段落確實做了大幅擴增，有些做了修訂，還有一些地方加了全新材料。

新版共有十章，外加三篇所謂的「插曲」，用來描繪一些不屬於章節基本主題的特殊反思。新版的後半部，也就是5–10章，是這個版本最具新意的部分，收錄了許多全新素材。以空間為主題的第

5章，尤其讓人耳目一新，因為裡頭詳細說明了各種範疇的空間觀念，在這個數位化的媒介時代，這些觀念正在全面流失中；例如，潛藏在某些造型組合裡的空間價值，而這些造型組合是由特定的平面並置結構而成。馮麥斯接著處理了一系列空間觀念，包括**深度、密度、相互穿透、組合、組構**，連同某些現代主義的空間觀念，例如阿道夫·魯斯（Adolf Loos）的「raumplan」（空間體量設計）和柯比意的「自由平面」（plan libre）。第6章討論光與影，是現象學色彩特重的一章，因為它觸及到開口結構與光線性質之間的交互關係。接著是插曲二，處理從**空間**到**場所**的轉換，然後是專門討論**場所**的第7章，過程中帶入許多新的素材。

初版和增訂版的最大差別表現在本書的第二篇，該篇鎖定構築（tectonic）這個主題。第8章一一探討不同材料與生俱來的表現特質，包括：**石頭、混凝土、磚塊、木材、玻璃和鋼鐵**。第9章是處理結構配置如何抗拒重力，進而談論到一些構築形式的美學，諸如框架、拱頂、等壓網絡、懸臂、折板，等等。第10章取了〈身體與覆面〉這個曖昧標題，討論的主題是建築物的材料體與表面處理之間不可避免的擺盪，而且永遠會有二合一的特例出現。這章談論的一些觀念，例如「l'appareillage」（拼組）、「modenature」（細部幾何配置）和「revêtment」（覆面、塗層），或許要用法文才能敏銳掌握到彼此之間的幽微差別。馮麥斯接著談到**面孔**（face）與**面具**（mask）之間與生俱來的緊張關係，然後導出森佩爾（Gottfried Semper）如何讓我們接受建築這種營造文化是受到織品表面結構的啟發。在這裡，我們必須分清楚維奧雷勒度（Viollet-le-Duc）的結構理性論述與森佩爾的「面具」建築之間的差別，前者在奧古斯特·佩黑（Auguste Perret）的骨架建築裡得到實現，後者則是由奧圖·華格納（Otto Wagner）承繼，華格納的構築形式詩學是源自於**顯**（revealing）與**隱**（concealing）之間的交互運用。在這章的末尾，馮麥斯處理了帷幕牆現象。在這個議題上，他已逐漸接受「高科技」建築的透明性，它們用玻璃將整個結構封包起來，因而在形式上保有如同以往的內在誠實性——如果忽略掉膜層表面不可避免的反射和折射。儘管馮麥斯無法否認佛斯特（Foster）、皮亞諾（Piano）和羅傑斯（Rogers）的耀眼表現，但是在最後關頭，他還把經過時間考驗、相對較不透明的立面（façade）價值重新搬出，有點標新立異地把它形容成一種複雜的機器。為了說明這點，他

舉了法朗哥・阿比尼（Franco Albini）和佛蘭卡・赫爾格（Franca Helg）1959年在羅馬菲烏梅廣場（Piazza Fiume）設計的文藝復興百貨公司（La Rinascente）為例。他讓我們看到，這棟建築物的立面如何以精準的設計回應所有細微而複雜的條件；這些條件除了和科技與氣候有關，也和歷史、地理和地形有關。阿比尼和赫爾格就是透過這樣的方式，創造出一棟精細微妙、無法化約的作品，既能讓街頭分心的民眾親近，也能得到建築行家的賞識。

這就是馮麥斯這本專案理論致力達到的目標，身為建築教育界的老兵，他自身的經驗讓他強烈感覺到，傳統的建築修辭不該盲目承繼，但也不能以日益動盪的後現代情境為由，輕率否定。分析到最後，建築既非藝術也非科學，它依然是一門哲學技藝（philosophic craft），在這方面，馮麥斯顯然堅持，少了傳統很難出現真正的重大創新，反之，少了創新也很難讓傳統存活延續。而這種持續、弔詭的互惠，正是這本書的終極主題。

肯尼士・法蘭普頓（Kenneth Frampton），紐約，2012年5月

目錄

CONTENTS

第二篇　構築

附錄

新版導言

INTRODUCTION TO THE NEW EDITION

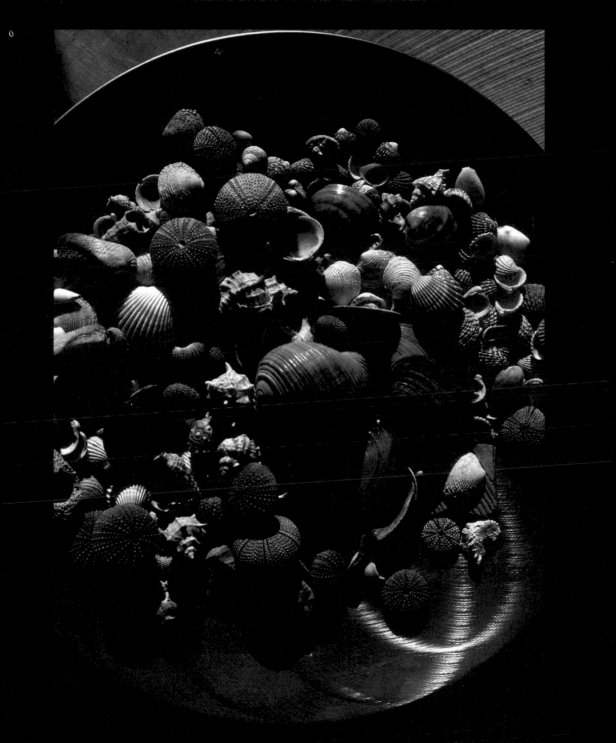

「對我而言，在並非純粹以應用為目的的藝術裡，單靠實務經驗似乎並不足夠。最重要的是，我們要學習思考。藝術家要有能力為自己創作出來的作品辯解。為此，他需要原理原則做為判斷依據，證明自己的選擇是合理的，如此一來，他不僅能直覺說出什麼東西是好或壞，還能清楚陳述他的判斷，因為他知道哪些道路可通往『美』，而且能證明那些道路行得通。」[1]

十八世紀法國建築哲學家馬克安端・洛吉耶（Marc-Antoine Laugier）

「當我發現我想說的事有人能說得更好，我就讓他說。」

皮耶・馮麥斯

← 當你把「一堆寶石」擺在一起，變成具有邏輯關聯的收藏時，你就踏出了第一步。在你尋找資源素材想創造新的驚奇時，這本書或許能提供你一些相關的事實知識，幫助你進一步組織它們。

新版導言
INTRODUCTION TO THE NEW EDITION

建築比較不是「用來看的東西」，而是「**用來住的場景**」（scent to be lived in）。體驗由人力打造出來的建築、城市和景觀，無論是好是壞，都是我們每個人的命運。

身為**遊客**，我們注視建築和城市，一如我們注視博物館裡的收藏。只是城市還提供了一座秀場舞台，由某位看不見的驚人導演和一群驚人的演員共同演出：行人、店家、咖啡館侍者，以及放學回家的孩子們。

身為**居住者**，我們運用建築。它是我們日常生活無法逃脫的框架。假使荀白克（Schönberg）的古典旋律搞得我們神經緊張，我們大可關掉收音機，出去買一張好聽的爵士唱片；我們可以避開超現實主義的達利（Dali）和抽象表現主義的羅斯科（Rothko），改看印象派的塞尚展覽；我們可以熱愛文學，但不必非讀意識流的喬伊斯（James Joyce）。不過建築和城市，就沒給我們同樣的自由：不管我們想不想要，也無論我們喜不喜歡，它都在那裡，無可逃避。它是我們生活的舞台空間，而這正是我們很難把建築師的角色等同於「藝術家」的原因之一。

當阿道夫·魯斯（Adolf Loos）寫下（邊欄）這句話時，他的意思是，絕大多數的建築永遠都必須具備實用性，但實用性卻不是畫家、雕刻家、作家和作曲家必須處理的課題。儘管如此，還是有為數不少的當代知名建築師和他們的客戶，千方百計想要利用「建築做為一種藝術」的模糊地位；這也無可厚非，畢竟做為文化指標的建築物，絕對有足夠的條件可以和為了舒適宜人而興建的房舍分開「賣」。

這本書的建築師比較接近「精通拉丁文」的藝師（artisan）而非藝術家（artist）；難道他不該是個舞台設計師（scenographer），必須打理從景觀到浴室的一切大小事項、必須對知識極度敏感，以便對演員和觀眾雙方的想望和需求做出適當的解讀，無論是精神面的或實務面的？因此，他必定得具備傑出的組

「只有極小一部分的建築屬於藝術：墳墓和紀念碑。」
──阿道夫·魯斯[2]

構和綜合能力。他必須知道經他嚴格檢視過的歷史前例能帶來哪些好處並妥善運用，同時避開諸如「原創性」（originality）這類脆弱觀念的糾纏，因為從過去幾百年來的成果看來，這類追求終究是徒勞無功。他也必須是個優異的**工匠**（craftsman），有足夠的才能根據專案的精神設計並協調營造作業。不過，在這本書裡，我們只能碰觸到這些知識和know-how裡的一些面向。如果建築教學是一棟建築物，這本書只是其中的一塊磚頭。我們的目標是要架構出一些感知性（persceptual）和觀念性（conceptual）的機制，儘管不夠詳盡，但能幫助我們指出一條道路，了解建築設計的觀念。在這個意義上，它的性質比較接近「**設計的理論**」（theory of the design），而非傳達某一種建築理論或建築史。它無法取代不可或缺的歷史分析。

為了找出最有效的教學方法，我們企圖把建築現象（the architectureal phenomenon）納入這本只有單冊的導論裡。而這樣的做法，必然得對我們的科學野心做出某種程度的限制、挑選和收斂。

建築是一門組織場所（place）並為場所賦予意義的學科，場所是人們現今居住或明日將會居住的地方，教授建築則是要帶領人們發現和領略這門學科的範圍和原理，從中得到樂趣。因此，我們必須以清晰的方式將這門學科的諸多面向呈現出來。不同的建築學校正以不同的方式承擔這項工作，**但卻不再有人將它書寫下來**。於是，個別教授和學校各有各的立場。如此經年累月，明明是同一套建築基本原理，學生卻得面對一堆五花八門的觀念和語言。和科學家不同，至今我們依然沒有任何國際會議可以就命名達成協議；更糟的是，有不少老師正在發明獨創版的曖昧詞彙，有時還相當晦澀難解。

事實上，差別往往在於形式而非內容。有些人的立論基礎，是對少數幾個案例研究進行深度的批判分析；有些人偏好針對典型元素（柱、牆、地基、轉角、頂、窗、門、樓梯、廣場、街道，等等）進行比較研究。還有些人則是選擇較為泛型的構成主題，這也將是本書採用的做法。無論選擇哪一種方式，對學生而言最重要的是，能對這門學科有更清楚的概念，能發現一些確實可信的基礎，能學到一些方法，並開始建構能讓他持續學習的個人參考資料庫。

我們的取向基本上是現象學的。我們將無拘無束地運用有別於風格範式的歷史範式，希望從中抽取出一些基本的、或至少是相對持久的原理原則。建築是一門與時俱進的「營造科學」（science of construction），讀者該如何挑選最有效的方法，秉持並尊重這門科學的精神去洞察自己的專案，就留待讀者做出明智的選擇。

本書有一個教學上的目標。儘管必然會有疏漏，但本書的第一部分：

「從形式到場所」，是以幾何學和感知環境做為核心論題，希望能**灌輸一些觀念上和文法上的基本參照點**。今日我們對營造形式本身以及營造形式做一種設計工具的知識，就是根據這些參照點整理安排。在這裡，我們偶爾會認為形式（form）的可能含意帶有某種自主性；它首先是「空無意義」（empty of sense）的，然後開始具有各式各樣可能隨著時間改變的意涵。

例如，這本「教科書」會試圖解釋與形式相關的現象如何讓某些都市的總體面貌展現出強烈的形式連貫性（伊茲拉〔Hyddra〕、聖吉米納諾〔San Giminiano〕、伯恩〔Berne〕等等），或剛好相反，是哪些形式原因導致當代城市往往給人混亂的感覺。同樣的反思也可套用在立面的開口配置上。我們會試著探討為什麼某些平面和空間配置看起來比其他配置更為平衡；釐清是哪些因素決定某一棟建築物是特殊物件而另一棟建築物只是都市紋理上的一道縫線；了解如何用精簡的手法來界定建築空間，以及有哪些基本原則可建立空間與空間的連結；最後，我們還會努力揭示某些幾何形式的空間特質，以及如何運用這些特質。

對建築形式的屬性進行解剖和分類，這類程序並非萬無一失。它們反應的既非我們對物質世界的總體感知，也不是建築構思的過程。同樣的，為了教學考量，我們也很難不對形式世界進行一番**結構**分析。讀者很快就會發現，這本書不是一本專論、辭典或建築配方書，而是對於我們這門學科、思考批判以及設計構想的導論。

本書採取的立場，是把建築同時擺在現實的物質世界裡，也擺在欲望和想像的世界裡。因此，建築可以不必是一門科學，但建築會運用科學：讓建築得以穩固、耐用並提供舒適的精密科學；以及可以讓建築師更加理解人與場所和時間關係的社會科學。建築師必須以理性的方式仔細核對自身設計所表現出來的藝術和文化直覺，以科學的進步知識發揮機能。不過，完全以事實為根據、去除掉所有推測、全然理性與科學的建築，這觀念雖然誘人，但終究是一種幻覺，或者如柯林・羅（Colin Rowe）所說的：「……就算靜力學法則已經牢牢確立，不容質疑，但使用和愉悅以及方便和喜樂的『法則』，顯然還沒臣服於任何的牛頓革命；雖然未來也許有此可能，但至少到目前為止，所有談論實用及美觀的概念，都還只是無法驗證的假設。」[3]

科學和藝術在建築裡佔據同等重要的位置，就跟在我們的生活裡一樣。既然我們關注的重點比較針對**形式**，因此我們所謂的「原理原則」，事實上是融合了我們對於最具恆久性的建築成分的觀察和假設。當科學研究有助於強化這類觀察與假設的確定度，我們會特別提及。至於其他時候，我們將採取比較現象學派的取向，試著以最大相關性（maximum of relevance）來設

定我們的準則。所有的建築前例也將因此成為我們的寶貴助力。

　　建築、時間與歷史之間的不確定性，是我們這個時代的招牌特色。二十一世紀初的建築似乎是在一個沒有歷史的世界裡運作，或像法國建築與科技史家安端・皮孔（Antoine Picon）會說的，在永恆的現在裡運作。趨勢、「學派」多不勝數，有些更是旋起旋滅；因此，如果能把這些趨勢的共同之處揭露、組合、排出優劣順序，這樣的建築論述似乎是有用的。本書就是一系列井然有序的觀察、研究、體驗和想法的集成，希望能幫助每個人建立自身的**理性評判標準**，來評判自己的作品以及他人的計畫和執行。

　　我們為這本書挑選的發表模式，是帶領讀者到一座「想像博物館」（imaginary museum）裡進行一場導覽之旅，身為博物館策展人的作者，將會針對他的主題收藏一一做出評論。圖片和文本是不可分割的整體。單靠書寫和閱讀可能有些乏味；只有影像和傳說則可能流於膚淺。在這本書裡，我們花費好大一番心力，努力在文本與影像之間創造一種共生關係，少了彼此都不容易存活。為了維持這種互補性，我們選擇了黑白圖片。因為彩色圖片會壓過文本。

　　參考書目或許可鼓勵讀者針對自己好奇或需要的主題，選擇更專業的作品深入研究。讀者也會發現，這份收藏如何洩漏出作者的個人偏好：二十世紀前三十年的現代建築運動、希臘上古時期、仿羅馬和哥德時期、文藝復興，以及偶爾的巴洛克。

為何要出這個新版本？
這本書的初版距今約四分之一個世紀，建築研究的脈絡已經歷了一場演變，確實有必要做出相當幅度的修訂。這裡所謂的演變，有三大主要面向：如何管理「突然」備受限制的環境資源；電腦與網路的廣泛使用；以及媒體把建築生產的某些環節納入報導範圍。

　　今日，環境資源大受限制對全人類和建築界都造成許多嚴重的問題，也是這場巨變裡的關鍵角色。在這本書裡，我們會在不同章節裡不斷碰觸這個議題，而不會闢出單章專門討論。此外，關於這個主題可取得的文獻已汗牛充棟，儘管如此，期末和畢業作品的評審員們，還是絕少把這個議題列為評判與裁決的標準。

　　學生當然會對建築設計的現狀感到興趣，這是很自然的事。在網路上，學生可以找到的研究手法比他預期的不知超出多少倍；此外，學生也越來越常運用電腦輔助設計，不過這項技術也有它的缺點，就是會太快把你從全面

綜覽的制高點上帶開。

今日，建築系學生的價值觀越來越受到媒體的影響，媒體的力量甚至超過他們就讀的學校。一些專業媒體為了吸引學院裡的閱聽讀者，只想報導一些「新東西」，也就是吹捧一些新「明星」之類的。這種全面追求「最先進、最尖端」的狂熱，只是在追求一道可望而不可及的天梯，偶爾確實可運用在教學上，但絕大部分都是有害、混亂和失控的。

為了磨利和補足這本「建築研究的導論」，我們首先得關注過去幾十年來我們自身的研究和體驗，但不深入這些專案的細節。

修正過的前七章和經過改訂的三篇插曲，構成了新版的第一部分。

新增的第二部分以〈構築〉（Tectonics，第8到10章）為題，嘗試把有關營造物質性的方方面面統整得更好，讓這部分打從研究之初，就能納入我們的設計思維。

很難否認，大學做為批判思考和抽象思維的麥加，未必是把設計、材料和營造融為一體的最佳培育場所。我們希望透過這三章，喚醒學生對於構築的品味，把營造當成建築設計裡的關鍵要素。

新增的「附錄」是我們刻意挑選的。本書使用的參考書籍數量繁多，包羅萬象，對新手而言，可能沒那麼容易梳理分類。加上總是有人提出「哪些文章非讀不可？」之類的問題。於是我們決定，把近五十年來討論建築組構、城市和地景的三篇重要文章收錄進來，這應該是最及時的做法。

[1] LAUGIER, Abbé Marc-Antoine, An Essay on Architecture, Hennessey and Ingalls, Los Angeles, 2009 (orig. ed. 1755).
[2] LOOS, Adolf, "Architecture" (1910) in On Architecture, Ariadne Press, CA, 1982.
[3] ROWE, Colin, "Architectural Education in the USA," in Lotus International no. 27, 1980, pp. 42-46.

新版導言
INTRODUCTION TO THE NEW EDITION

Chapter
1 / 感知現象
PHENOMENA OF PERCEPTION

Chapter
2 / 秩序與失序
ORDER AND DISORDER

Chapter
3 / 度量與平衡
MEASURE AND BALANCE

Chapter
4 / 紋理與物件
FABRIC AND OBJECT

First Interlude
插曲一 / 從物件到空間
FROM OBJECT TO SPACE

Chapter
5 / 空間
SPACE

Chapter
6 / 光興影
LIGHT AND SHADE

Second Interlude
插曲二 / 從空間到場所
FROM SPACE TO PLACE

Chapter
7 / 場所
PLACES

Third Interlude
插曲三 / 宇宙的、大地的和時間的方位
COMIC, TERRITORIAL AND TEMPORAL ORIENTATION

First Part
第一篇

建築元素：從形式到場所
ELEMENTS OF ARCHITECTURE: FROM FORM TO PLACE

達文西致讀者：

「瞧瞧我找到的主題，沒有一樣特別有用或特別可喜，因為比我先來的人，已經把對他們有用或必要的主題全挑走了，我只好跟最後抵達市集的窮人一樣，別無他法，只能把其他買家挑剩的東西全部掃走……」

《達文西文集》（The Writings of Leonard da Vinci, Golgotha Press, trans. Jean Paul Richter, 2010）

感知現象
PHENOMENA OF PERCEPTION

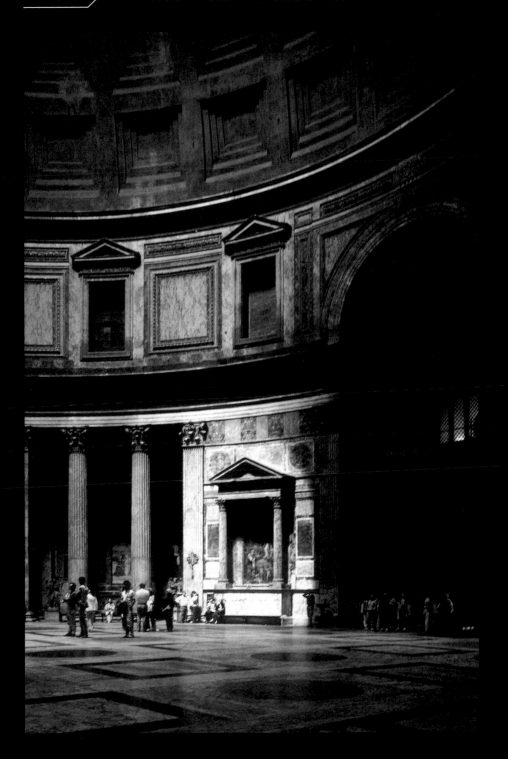

樹木是葉子且葉
子是樹木——房子是城
市且城市是房子——一棵
樹是一棵樹但也是一片巨大
葉子——一片葉子是一片葉子
但也是一株迷你小樹——一座
城市不是一座城市除非它也是
一棟巨大房子——一棟房子
不是一棟房子除非它也
是一座迷你城市

說葉子——說樹木——說
有些葉子還在而很多葉子快掉——
說光禿禿的樹木——說成堆落葉——說
我小時候的這株樹——說一株樹，很多樹，
各種樹，樹在森林裡——說森林——說蘋
果，蘋果派——說無花果樹——說無花果
葉——說「堅果」！——說房子
說城市——說一切——但要說
「人」！

阿多・范艾克（Aldo van Eyck）

感知現象
PHENOMENA OF PERCEPTION

**看建築，聽建築，感覺建築，觸碰建築，
以及在建築裡移動的樂趣**

請讀者注意⋯⋯對於擁有五感可自由支配的人而言，建築的體驗首
先是視覺的和動覺的（kenesthetic，牽涉到身體部分的移動），基
本上，這就是本書想要談論的觀念。**這並不表示我們是聾子，對嗅
覺無感，或對觸覺冷漠**，因為這樣會否認我們的五感完整性，而且
更重要的是，儘管這些感官被視為次要，但建築物如果無法滿足其
中任何一項，都會大大減損該作品的視覺品質。對環境的體驗是五
感齊開的，在某些情況下，聽覺、嗅覺和觸覺的投入程度，甚至比
視覺更強烈。因此，讓我們試著想像，迴盪在設計空間裡的聲響，
從建築材料裡揮發出來的氣味，可能在裡頭進行的活動，以及它們
可能產生的觸覺體驗。為此，我們將以隨後的五張「圖片」來輔助
記憶（▶1-5）。

聽覺——有其角色，不只限於對聽覺有特殊要求的表演藝術空
間；為街道鋪設路面以及為樓梯或工作空間選用材料時，都必須把
聽覺考慮進去。一間教室，無論多寬敞明亮、空間安排得多精彩，
只要聲音的共振程度超過某個限制，就會變成一個災難場所，無論
原因是選錯建材，還是最常見的天花板過高。另一方面，一座聽覺
功能「死掉」的教堂，也會失去它在信仰上的絃外之音。通往主屋
的碎石小路，可以昭告訪客的足音，如果把它鋪平，就無法傳遞這
項訊息。有時我們會閉上雙眼，逃離視覺世界，專心聆聽建築訴說
了哪些純粹的聽覺樂趣。想想那些腳步聲！

嗅覺——花園的芳香，木頭和混凝土的氣息，煮飯和煤煙的味
道，洗衣房傳出的蒸氣，教堂的薰香，穀倉的乾味，地窖的塵味和
霉味（我們甚至可以在皮拉內西〔Piranesi〕的版畫裡「看到」這
點）⋯⋯嗅覺緊扣著我們生活的場所和時間。或許是因為這些感官
經驗相對罕見，使得它們更加強烈，一輩子都能記得一清二楚：祖
母家的氣味可能根植於我們記憶深處，哪怕二十年後在一個截然不

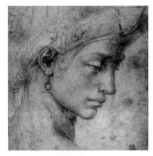

視覺、嗅覺和聽覺。

觸覺。

動覺。

米開朗基羅素描細部。

同的環境中聞到，也能再次召喚出那棟房子的清楚模樣。

觸覺——在建築裡佔有特殊地位，原因有二：一方面是因為重力關係讓它無可逃避，二是因為我們可以觀看形式與紋理來預期它的觸感。不管是站立或走動，我們都會與地板持續接觸——平滑或粗糙，硬或軟，平或斜；如果可以自由選擇走哪條路，我們往往會以輕鬆方便為依歸。

那我們的雙手呢？我們都知道，欣賞美麗的展出品時，光用眼睛看永遠無法滿足我們：我們會想伸手觸摸，感覺它們的重量和表面的紋理質地。在建築裡，**平滑的**垂直元素、雕刻、貼面和柱子等，最容易邀請我們伸手愛撫。

那我們的臀部呢？它們也會被某些形式配置給吸引，例如階梯、柱礎、長椅和座位，我們還會用眼睛或手先行掃過，確認它們的質地和潔淨程度。

那我們的皮膚呢？冷、熱、不舒服或涼爽的通風、壓迫滯悶或輕盈愉快……以上種種，都是所有建築專案必須考量的。看看法蘭克・洛伊・萊特（Frank Lloyd Wright）！

身體移動雖然並非五感之一，但確實能幫助我們衡量物件和空間的大小。穿行、造訪、舞動、抵達……這些動作都能讓我們對大小尺度有更好的領略，並能探索一些隱而不見的部分。趨近、離開、繞轉、爬上爬下、進進出出……這些動作全都邀請我們在一個既定的環境中，自行將我們想要看的、聽的、聞的、嚐的和碰的東西組織起來。在素描和照片裡，建築無非就是影像，然而一旦蓋好，它就變成各種體驗和移動的場景，甚至是一連串感受組成的情節。

聽覺、嗅覺和觸覺，就跟視覺以及動覺一樣，不僅是單純的生理機能，也是可以學習的技巧。耳朵、鼻子和皮膚並不比眼睛「天真」；我們的智能，我們的學習和記憶能力，都會把這些感官運作與自身特殊的經驗、文化和時代連結起來。十九世紀體驗氣味、噪音和旋律的方式，和二十一世紀並不相同。

我們的感官幾乎不曾單獨運作；它們會彼此協助，彼此聯合，有時也會彼此衝撞，或者，套用法國哲學家米歇・塞荷（Michel Serres）的話：「沒有人曾經聞到而且只聞到一朵玫瑰花的獨特香氣……身體聞到一朵玫瑰和它周圍的一千種氣味，並在同一時間觸摸羊毛，眺望繽紛風景，隨著聲波顫動，在這同時，它還拒斥這股感官洪流，希望能騰出時間幻想、發呆或陷入狂喜，積極工作或以十種不同的方式詮釋這種狀態但無須停止對它的體驗。」[4]

觀看 SEEING

「你的眼神掃過街道，宛如那是寫就的紙頁：這座城市訴說了你必須思索的每件事情，使你重複她的話語……

很少遇見讓眼睛為之一亮的東西，除非眼睛認出那個東西是另一樣事物的符號：沙上的腳印顯示有隻老虎走過……

賦予贊陸德城形式的乃是觀者的心情。如果你一邊走一邊吹口哨，鼻子在口哨後頭微微上揚，你就會從底部開始認識這座城市：窗台、隨風掀動的窗簾、噴水池。如果你低垂著頭走路，指甲掐進手掌心，你的目光會停留在地面上、在排水溝、人孔蓋、魚鱗、廢紙上。你不能說城市的這個面向比那個面向真實……

你的腳步所跟隨的不是眼睛之外的，而是眼睛之內、被埋葬、抹去了的東西。如果在兩座拱廊之間，某個人看起來滿心愉悅，那是因為三十年前有個女孩走過那裡，擺著寬大繡花的衣袖，或者，這只不過是因為這座拱廊在某個時刻裡光輝充盈，宛若另一座你已忘記在哪裡的拱廊。」

<div align="right">伊塔羅・卡爾維諾《看不見的城市》[5]</div>

1
克勞德・尼古拉・勒
杜（Claude Nicolas
Ledoux），《伯桑松
劇院》。

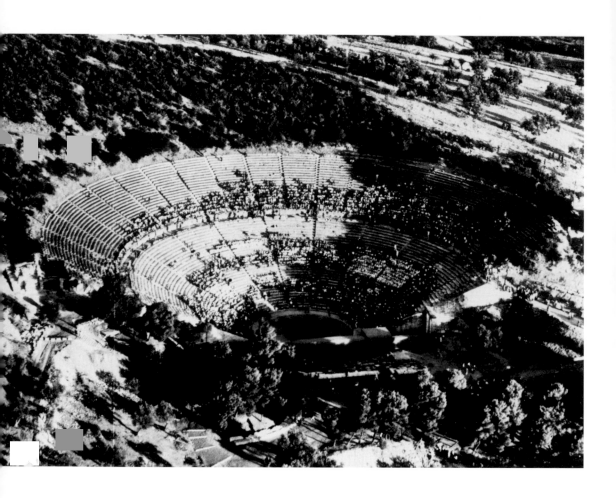

2
埃皮達魯斯
（Epidaurus），
鳥瞰圖。

聆聽 LISTENING

「不是聲音控制故事：是耳朵。」

<div align="right">

伊塔羅・卡爾維諾《看不見的城市》[5]

</div>

「……我聆聽。我的耳朵長成圓形劇場的大小，長出大理石的耳廓。聽覺橫躺在地上，垂直地，企圖聆聽世界的和諧……」

<div align="right">

米歇・塞荷《五感》[4]

</div>

嗅聞 SCENT

「嗅覺似乎是個獨特的感官。形狀回復原位，不變或做過更動，和諧歷經轉化，穩定但有所變異，香味指出殊異。閉上眼睛，蒙住耳朵，綁縛手腳，抿緊雙唇，我們在千般事物中挑選，多年之後，如此這般的一座森林在那個季節的黃昏、下雨之前……一絲稀罕的獨特嗅覺從知識滑入記憶，從空間滑入時間……」

<div align="right">米歇・塞荷《五感》^[4]</div>

3
薰香；俄羅斯洗禮。

4
赤足踩在有肌理的地板
上;雅典衛城一尊女像
柱的細部。

碰觸 TOUCHING

「皮膚可以探索周遭區域、界線、附著物、凹凸起伏……

　　許多哲學談及視覺;只有些許關於聽覺;信任觸覺的甚至更少……

　　有人觀看,沉思,理解;有人愛撫世界,或任自己被世界愛撫,投入
在其中翻滾,沐浴,泅泳,偶爾還受其鞭打。前者不知曉事物的重量,以
及明眸嵌入的平滑肌膚,後者委身於重量之下。它們的表皮承受壓力,壓
力有如一場轟炸,遍及身體不同部位,皮膚受到刺青,刻上如斑馬、老虎
的斑紋、燒燃、鍍上珠光,散播混亂的色調與陰影,潰瘍或腫脹。

　　皮膚觀看……它顫抖、說話、呼吸、聆聽、觀看、愛戀,它也被愛、接
受、拒絕、退卻、在恐懼中起疙瘩,滿覆裂紋、斑點、靈魂的傷口。」

<div align="right">米歇・塞荷《五感》[4]</div>

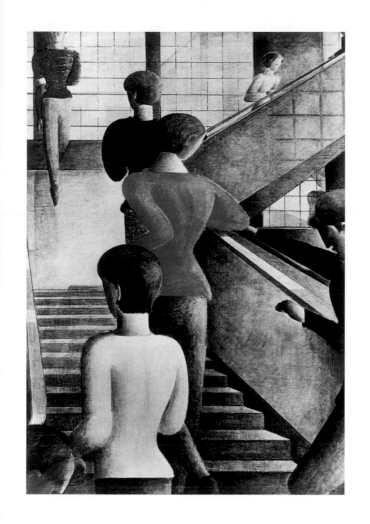

5
奧斯卡‧史萊莫
（Oscar Schlemmer），
《包浩斯階梯》
（Bauhaustreppe），
1932。

身體移動 THE BODY IN MOTION

「精神觀看，語言觀看……身體造訪。身體永遠藉由自身的移動超越它的所在……

移動是為了查看如何運用道路、十字路和立體交叉路，因此，這樣的檢視若不是變得更仔細，就會變得更梗概：改變維度、感知和方向。造訪探索並一一運用了所有感官……

身體並非簡單被動的接收者……它練習移動、訓練移動，幾乎是自動自發地愛上移動，樂意參與其中，迅速行動，跑、跳或舞蹈，都讓身體開心，身體只有在移動時，才能即刻且不須言語地意識到自己，在燃燒肌肉、喘不過氣和疲勞至極時，發現自己的存在。」

米歇‧塞荷《五感》[4]

觀看與感知

視覺法則 LAWS OF VISION

1984年，五人工作室（Atelier 5）在執行瑞士伯恩（Berne）美術館的擴充計畫之前，先行在辦公室附近設立一個空間，研究如何讓一個極度細緻的自然採光系統臻於完美，該系統可以消除牆面頂部和底部之間不均勻的眩光、日光直射，以及不良的光線反差，讓畫作能在最優化的環境中得到保存和展示。不過參觀過測試空間的訪客，離開時多少都帶點迷惑，因為作品陳列的空間實在太「冰冷無菌」（antiseptic），也許他們會回想起曾經在某個宜人住所欣賞過的畫作，光線會隨著白天夜晚有所不同，時不時還會有一抹陽光帶給它們一瞬鮮活。

一間美術館剛落成時，訪客當然會滿心好奇東望西瞧，而建築師首次去參觀其他同僚所打造的新美術館時，通常也不是去看畫的。不過，在例外的情況下，他很可能會發現，到最後，他根本把美術館的建築給忘了，**眼中只看到畫作**──也許這正是對建築作品最棒的一種讚美。這並不是說，建築注定要「消失」在它的用途背後，也有很多案例要求建築扮演更挑釁的角色；而是說，在展出偉大的藝術作品時，把建築和作品區隔開來確實是好的⋯⋯必要時，不妨讓建築的虛榮退居二線。

義大利建築師卡洛・史卡帕（Carlo Scarpa）在威羅納（Verona）設計的舊城博物館（Castlevecchio Museum, 1957–64），在很多方面都是五人工作室的對照組，就和畢爾包古根漢一樣。史卡帕設法在文物、畫作與改建過的舊宮殿之間創造對話，而且他知道要節制他的處理手法。室外和一樓展示的作品，是體積最大、差異也最明顯一些歷史文物，他以辯證的手法加強新舊建築之間的靈活運用，把文物和城堡本身同時展現出來。二樓陳列的是最有價值的一些畫作，建築便退到後面，扮演藝術品的無聲背景。

伯恩和威羅納這兩個例子究竟代表了什麼？這些建築師都知道並尊重具體的視覺相關法則。他們讓建築的形式服膺於空間的存在理由，和羅浮宮以及一些宛如恐怖倉庫的古老博物館比起來，可說是往前踏了一大步。

那麼，什麼樣的視覺法則知識可以幫助建築師處理他的專案呢？

有些法則的性質是**生理學的**：視覺測體術、視網膜靈敏度、虹膜對亮度的適應、視覺的角度和精準度，等等。這些都很重要，但本書不打算處理，因為已經有很多作品討論過建築[6]、照明工程[7]和設計[8]裡的生理學。

另有一些法則源自於**感知心理學**（psychology of perception），或說得更明確一點，源自於完形理論（gestalt theory）。這個支派是由魏泰默

（Wertheimer）[9]、柯夫卡（Koffka）[10]、紀堯姆（Guillaume）[11]、凱茲（Katz）[12]和梅茨格（Metzger）[13]等人催生，並由葛雷格里（Gregory）[14]和吉布森（Gibson）[15]等人追隨但也保持一定距離，該派企圖設定一些當時尚未受到反駁的視覺原則。我們之所以對他們感興趣，也是因為他們經常觸及到偏好（preference）這個觀念，並因此為美學理論提供了有用的元素——這是本書前半部所要陳述的主題之一，特別是在〈秩序與失序〉、〈紋理與物件〉和〈空間〉這幾章。

第三類理論集中在感知運作所發揮的心智活動。我們在這裡思考的是認識論、信息理論、遺傳學、人類學等，我們將以更廣義的態度處理這些理論，特別是在第7章有關場所的思考裡。

此刻我們感興趣的，是某些感知心理學的原則，它們可以在建築和平面藝術中找到實際應用，因為它們是源自於和視覺相關的實證實驗而非理論推測。這些結果照亮了「現象」，跟品味或風格比起來，現象來得**相對**持久。**相對**這個修飾語，代表了一種糾纏不去的懷疑：我們觀看事物的方式在多大程度上只是對應於我們的傳統，或只是對應於我們浸染的猶太基督教文明或其他任何文明？

這項視覺感知理論，一直以來都過度局限於以實驗室的研究為基礎，魯道夫・安海姆（Rudolf Arnheim）[16/17]和恩斯特・宮布利希（Ernst Gombrich）[18]的觀察，有助於填補它的其他部分，布魯諾・塞維（Bruno Zevi）則以他的經典教科書《如何看建築》（How To See Architecture）[19]，對它的某些原理原則做出既適切又富教導性的應用。克里斯丁・諾伯舒茲（Christian Norberg-Schulz）率先嘗試以感知心理學為基礎——至少是做為部分基礎——發展出一套建築形式理論[20]，雖然後來他刻意不用視覺感知來解釋建築現象。然而即便沒有雙眼，體驗空間時也會召喚出我們的其他感官做為補位，目前已有一些關於盲人感知的作品證明了這點。

讓形式像圖形（figure）**一樣容易閱讀**，這是建築師、畫家、雕刻家、平面藝術家、排版家和其他相關人員在構圖上追求的明確目標之一。反之，形式的「使用者」在給定的脈絡裡，卻無法自由選擇他將看到什麼。某些形式比其他形式更容易讓人牢記，甚至你還沒想到它們的內容或意義之前就已經記住了：這類形式會在某個背景（background）前方自動跳出來變成**圖形**。因此，我們可以把圖—底（figure-ground）現象看成視覺感知的基本要件。

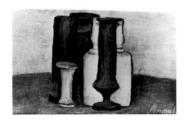

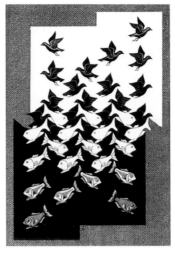

6
圖底反轉：甲圖變成
乙圖的背景。莫蘭迪
（Morandi），《靜
物》，1946。

7
從背景發展成圖形，反
之亦然。艾雪（M. C.
Escher），《天空與
海洋之二》（The Sky
and the Sea II）。

8
封閉、凸起的形式強化
了圖的特性。

　　一個**圖形**要找到它的自主性，有很大程度得透過它的邊界，它的輪廓，也就是透過它和外界的接觸，和世界其餘部分的接觸，古典建築之所以特別凸顯基座、轉角和簷口並非偶然。那就像是表面的邊緣比其他任何一點更能集中訊息，刺激視覺；雖然背景本身也有可能是由圖形所構成，但它們只能扮演次要角色（▶6）。

　　圖形的邊緣並不穩定，會隨著敵對力量而改變。每個相鄰的表面都會宣稱自己擁有那個邊緣，而當所有力量勢均力敵時，圖形與背景的關係就會變得模糊曖昧（▶7）。這種模糊曖昧會讓人更加好奇，可以中斷或增強幻覺的感知，但不適合建築師。心理學家或畫家可以自由將某個現象從現實中隔離開來，但建築師卻必須**在現實中**執行任務。

　　有一些法則可以讓圖形特別鮮活；這和形式特質有關，這些特質往往會讓它們在視覺場域裡佔居優勢，主宰它們與其他形式的關係。當形狀相對凸、小、封閉〔例如月亮、窗戶，等等（▶8）〕，而且有個看似延伸到無限遠的背景做對比，往往就會變成圖形。如果圖形擁有基本的幾何形式，也可強化它的自主性（圓形、螺旋、稜柱、立方體等）。不過，一個弱定義的圖形，也有可能成為鮮活有力的圖形，只要我們對它足夠熟悉。

　　不可把自主性和形式的自明性（formal identity）混為一談。圖形的自明性可能來自於輪廓，但也同樣來自於我們從圖形表面或形體察覺出來的訊息（例如人臉的自明性和鼻子、嘴巴、眼睛有關；玫瑰和它的花托有關；大教堂和它的大門、扶壁與角樓有關）。下一節，我們會再回頭談論這點。

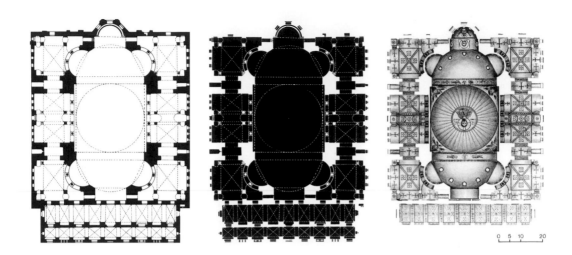

關於圖底現象以及對於景深的感知，可以參考安海姆的《藝術和視覺感知》（Art and Visual Perception）[21] 第5章，裡頭有更詳盡的研究。我們會在第4章將這個概念套用到營造環境中，討論做為一種圖形的物件。

建築師可以把圖底關係的互補性質當成製圖工具，為**空間形式**（form of spaces）找出更清楚的構想。畫平面圖時，我們會把牆面和物件明確表現出來；我們會畫出空間**周圍的東西**，而非空間本身（▶9）。

倘若想要感知的重點是空間形式本身，就必須把空體（volume，或它在平面上的投影）轉變成圖形。要將這部分呈現出來，你要畫的是表面而非界定表面的牆，這有點像是用負形工作，但只畫出負平面是不夠的，我們還要開始閱讀原本是黑線的那些白線。因為這個法則需要一個背景，才能把「無限」的場域理解成圖形的相對物（▶10）。

這項技巧可以運用得更加細膩，例如根據空間的圍蔽程度（外顯或內隱）塗上黑色和灰色的陰影，或是將天花板的浮雕反映出來（▶11）。

9
繪製平面圖，把牆的輪廓當成圖形。君士坦丁堡的聖索菲亞大教堂，532-537。

10
將白底平面圖反轉過來，把牆面包圍起來的空間當成圖形，在這張圖上，牆已融入背景裡。

11
在一張平面圖裡，如果讓空間扮演圖形的角色，並根據它的圍蔽程度塗上灰色陰影，就能將截面與開口的空間細微之處展現出來。這張圖是1909年安東尼亞德斯（E. M. Antoniades）畫的聖索菲亞大教堂天花板圖，我們做了些微更動，以便得到類似的效果。

我們也可以製作模型，用一層封皮把空間包成固體形狀（▶12）。不過，就算空間本身非常精采，這樣包出來的模型也會有點奇怪，與空間的真實模樣以及它被理解的方式都搭不起來。因為它是一個固體物件，阻絕一切感悟洞察。這種學院式作業所能引發的興趣，遠比不上用圖底反轉來凸顯空間形式。用軸測投影圖和透視圖來再現空間，也比用空體的負模型更有說服力（▶13、14）。

12
將空間轉化成固體，阻絕一切感悟洞察。

13
剖面軸測圖結合了平面圖和剖面圖的訊息，還可看到內部的空體，是一種有效客觀的空間再現法。

14
透視圖雖然有其局限而且是靜態的，但依然是具有參考性的內部空間再現法。我們可以靠著過往的經驗「神遊」其中，哪怕只有一點點；它同時也比目前所能使用的其他方法，更容易將構想中的「氛圍」傳達出來。

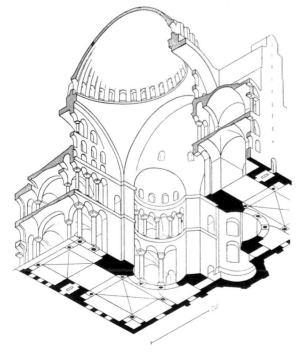

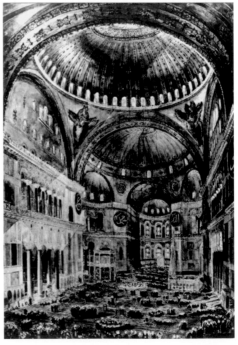

　　安海姆建議建築師，用「物件產生能量場」的觀念來取代圖底觀念。如此一來，就可用向量（vector）或「磁場」來描述空間，用距離、擴張和收縮來修飾（▶15）。他也因此在義大利建築師保羅・波多蓋西（Paolo Portoghesi）的作品裡發現一個有趣之點，波多蓋西的「網格」（grids）不僅是一套抽象組織系統，更類似牆面產生的波（▶16）。此外，圖形的觀念以及圖形與背景的關係，將在我們稍後討論紋理與物件時發揮最大用處。

　　在下一章〈秩序與失序〉裡，我們將應用完形理論來證明，眼睛傾向把視野裡的某些元素聚集成「家族」或「群組」：最小異質性、鄰近、相似、圈圍閉合、共同的方位、重複和對稱等因素，都會影響到我們對於環境的印象，覺得它是統一的或散亂的，梅茨格[22]對這點做了詳細闡述（▶17）。

　　雖然這些法則經常會對我們觀看到的內容造成重大影響，但請牢記，我們的感知並不只是視覺「機械過程」的產物；感知也會受到記憶與才智的扭曲附會。

15
安海姆提出的方形結構骨架。

16
是牆面產生空間或空間產生牆面？波多蓋西和吉里歐提（V. Gigliotti），帕帕尼采大宅（Casa Papanice）。
組構矩陣。

鄰近法則。圖中並非6個
斑塊,而是2 x 3個斑塊;
靠近彼此的斑塊形成一
組。

相似法則和鄰近法則的比較。鄰近法則會說左邊三個、右邊三個,相似法則會說上面三個
(斜線的、空心的或比較小的)、下面三個(大的、實心的)。

讓一個圖形元素消失成肌理的
一部分,比其他任何手法更能
表達融合之意;我們看到的是
一個鋭角而非三角形。

鄰近和疏遠:我們會把左圖看成一個斜角十字,右
圖看成一個垂直/水平十字。

閉合勝過鄰近。當外部邊緣出現缺損,我們就不會
把收窄的部分解讀成十字的手臂。

對稱的力量:我們比較會在左邊看到白色圖形,右邊看到黑色圖形。

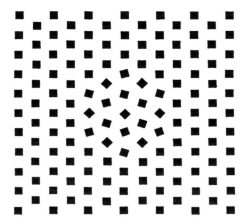

根據規則或不規則的方向幫方塊分組。

17
視覺法則插圖,梅茨格,《看的法則》(Gesetze des Sehens)[13]。

眼睛並不天真 THE EYE IS NOT INNOCENT

觀看和感知之間會出現落差。柯比意在比利時旅行時,對比國境內隨處可見的無數金字塔大感驚訝。等他知道那些其實是礦渣山時,他的熱情瞬間蒸發:「我頓時領悟到,事物的外貌和它能喚起的思考之間,隔著多深的鴻溝。」[23]

我們的凝視受制於經驗、知識和期盼。感知並非中性;我們會不斷拿眼前看到的事物與先前遇過和同化的情境做比較。這正是以科學方法觀察感知的危險之處,以及完形法則的不足所在。一個圖形的性格,會因為我們對某個影像的**熟悉度**而得到強化,也會因為它所蘊含的**意義**而增強。我們會在視野裡「挑選」一個有意義的影像凌駕在其他訊息之上,哪怕後者的形式更為鮮活。甚至當我們只能感知到圖形的某個碎片,或當圖形的意義模糊不清時,這點依然成立(▶18)。我們感知到的,往往不是我們真正看到而是預期看到的東西。我們需要這些預期,因為「……一個無法做任何預測的世界,一個萬物不斷變動的世界,是一個無法用聰明才智掌握現實的世界,在那裡,你只能不斷預期意外來臨。」[24] 我們的記憶會對感知發揮作用,並在「客觀的」事實之外影響我們的判斷。

在我們眼裡,X光片只是由明暗區域構成的籠統影像,但是醫生卻可以從中看出異常。因為他懂得辨識正常,因此能偵測出歧異。貝都因人老遠就能偵測出有一群駱駝即將出現,但我們看到的只是一望無際的沙漠。對他而言,這是生死攸關的問題;他非學會不可。建築系的學生要學習如何有意識地感知景觀、城市和建築物的形貌。他要養成觀看和辨識環境中不同符號的習慣,讓自己更有能力**評斷**和**分辨**秩序或失序,符不符合比例,平衡或失衡,同質化或階層化,堅固或脆弱,以及哪些是有意義的形式,哪些又是只有附帶意義或空無意義的形式。建築系學生在義大利威欽察(Vicenza)的巷弄裡漫晃時,就算不知道該城的名建築師帕拉底歐,也會比一般人更容易留意到一些特質,讓他能從街道上認出這位大師的作品,就像造訪柯比意的薩伏伊別墅(Villa Savoye)或萊特的考夫曼之家(Kaufmann House,落水山莊)時,他肯定更能判斷是哪些手法和細節讓這些經典作品顯得卓越豐富。

此外,建築師看待建築物時,不能把眼光局限在有形的封皮表層。他還要**看見無形**,要能對內部組織、厚度、結構、空間等等提出他的假設。

18
誰的微笑?過往的經驗幫助我們從影像的碎片認出整體。

景觀、城鎮和建築物，是每個人日常視覺經驗的一部分，並非保留給專家鑑賞。當然，一般大眾的感知大多是出於直覺而且含糊，但是他們的判斷，都是受到以下這些因素的聯合支配：視覺法則、外在加諸或自行接受的文化價值、自身的經驗記憶，以及他是為了什麼目的進入那個環境──買報紙、造訪城鎮、看表演……行為的動機會決定你對行為環境的感知。

因為建築師有能力看出其他人無法一眼察覺的東西，所以建築師負有重責大任。我們可以蓋出其他人很難洞悉的建築，我們也可以興建一些嚇人或宜人的建築。我們可以期望，藉由把建築物融入大眾的記憶裡，總有一天，他們能了解我們的意圖，至少能了解其中的一部分。無論如何，建築師都透過他的專案扮演了一個公共角色，而他所付出的所有教學努力，都有可能嘉惠其他人，讓他們更有能力去感知和領略人類建造出來的環境。

球體與玫瑰 THE SPHERE AND THE ROSE

歷來的所有建築大師，都曾宣稱自己追求形體簡潔的美學。「少即是多」並不是密斯・凡德羅（Mies van der Rohe）的專利。

追求「雄辯」建築的布雷（Boullée）說過，不規則的形體超乎我們的理解能力[25]（▶19）。宮布利希主張，簡潔是得以學習的先決條件，學習怎麼去看，怎麼去感知。他提出這樣的假設，認為感知的輕鬆程度與構造的簡潔程度有關。他還覺得，簡單的形式之所以受人偏愛，很可能是因為在眼睛可以清楚聚焦的極有限視角（一到兩度）之外，它們依然可以被辨識[26]。雛菊的簡潔規律，讓人歡喜又安心。

19

儘管如此，心理學的研究已經證明，刺激物的複雜性也能引發興趣。「十歲以下的主體，似乎對介於簡潔和極端複雜之間的最理想複雜度有最棒的感受能力。」[27]讓我們舉開花期的玫瑰為例。很少人感受不到它的美，雖然它複雜到無法形容，至少無法用數學或語言來描述，但只要看上一眼就會愛上。它有本事在瞬間撩起我們的情感，它或許能逃過理智，卻避不開我們的感性（▶20）。難道以理性方式討論美麗物件的形式結構，會是一大挑戰？

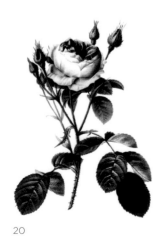

20

這問題牽涉到不重複的規律性。玫瑰這個圖形或影像的萬端複雜是被什麼東西抵銷掉？**是它的內在凝聚感，它依附著一個原點、一支莖幹、一個中心**：它的花瓣或緊或鬆，以弧形與反弧形，向核心集中，它們以**集體力量**（group effort）替代幾何簡潔性。簡言

之，我們談的是一種高度組織化與階層化的整體性，與隨機的鬆散組合截然不同。

此外，玫瑰不像建築物，它夠小，狹窄的視角也能看得一清二楚。如果我們發現，自己被困在一朵巨型玫瑰的迷宮裡頭，試圖找到出路，我們的感官樂趣很可能會變成一場惡夢。也就是說，你從遠距離感受一個物件的整體，和你從近距離感受一個物件的局部，在這兩種情況下，幾何的簡潔性和複雜性指的並不是同一件事。

下一章，我們會再回到簡潔性和複雜性，還有規律和不規律。漢斯・夏隆（Harn Scharoun）的愛樂廳和密斯・凡德羅的國家藝廊，是在同一時期興建於柏林，前者的聚斂複雜和後者的簡潔明瞭，都讓我們有所感動，但是球體與馬鈴薯以及玫瑰與混亂之間，只有一線之隔。

[4] SERRES, Michel, The Five Senses, Bloomsbury, London, 2008.
[5] CALVINO, Italo, Invisible Cities, Harcourt, New York, 1974.
[6] GRANDJEAN, Etienne, Précis d'ergonomie, ed d'organisation, Paris, 1983. (original German edition 1979).
[7] SARAUS, Henry, Abrégé d'ophtalmologie, Masson, Paris-New York, 4th edition, 1978.
[8] LUDI, Jean Claude, La perspective "pas à pas," manuel de construction graphique de l'espoce, Dunod, Paris, 1986.
[9] WERTHEIMER, Max, Untersuchungen zur Lehre von der Gestolt,II in Psychologische Forschung, 1923, no. 4, pp. 301-350.
[10] KOFFKA, Kurt, Principles of Gestalt Psychology, New York, 1935.
[11] KATZ, David, Gestaltungspsychologie, Benno-Schwab Verlag, Basle/Stuttgart, 1961.
[12] GUILLAUME, Paul, La psychologie de la farme, Flammarion, Paris, 1937.
[13] METZGER, Wolfgang, Gesetze des Sehens, Waldemar Krämer, Frankfurt, 1975 (1st ed. 1936).
[14] GREGORY, Richard Langton, The Eye and the Brain: the Psychology of Seeing, Weidenfeld and Nicolas, London, 1966.
[15] GISBON, James J., The Perception of the Visual World, Houghton Mifflin, Boston, 1950.
[16] ARNHEIM, Rudolf, Art and Visual Perception, a Psychology of the Creative Eye, University ofCalifornia Press, Berkeley 1974 (1st ed. 1954).
[17] ARNHEIM, Rudolf, The Dynamics of Architectural Form, University of California Press, Berkeley, 1977.
[18] GOMBRICH, Ernst H., The Sense of Order: A Study in the Psychology of Decorative Art, Phaidon Press, New York, 1979.
[19] ZEVI, Bruno, Architecture As Space: How to Look at Architecture, Da Capo Press, Cambridge, MA -revised edition 1993 (orig. Ital. ed. 1948).
[20] NORBERG-SCHULZ, Christian, Intentions in Architecture, MIT Press, Cambridge, MA, 1965.
[21] ARNHEIM, R. Art and Visual Perception, op. cit.
[22] METZGER, W., Gesetze des Sehens, op. cit.
[23] LE CORBUSIER, Wuand les cathedrals étoient blanches, Denoël/Gonthier, Paris (orig. ed.1938).
[24] DROZ, Rémy, "Erreurs, mensonges, approximations et autres vérités," in Le Genre humain, 7-8, 1983.
[25] BOULLÉE, Etienne Louis, Architecture: Essai sur l'art, Hermann, Paris, 1968, pp. 62-63 (original version written at the end of the eighteenth century, published for the first tiem in 1953).
[26] GOMBRICH, E. H., The Sense of Order, op. cit., pp. 17, 22, 135.
[27] DROZ, Remy, "La Psychologie," in Encyclopèdia de la Plèiade, Gallimard, Paris, 1987.

Chapter 2

秩序與失序
ORDER AND DISORDER

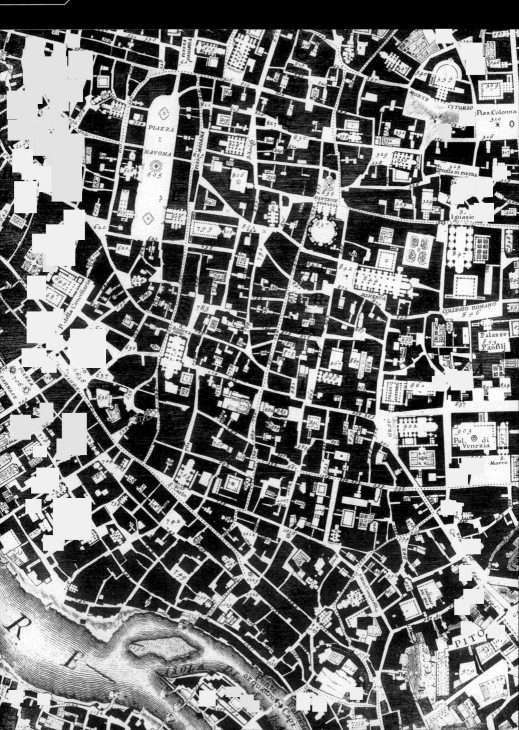

秩序與失序
ORDER AND DISORDER

無法迴避的秩序

秩序只有跟失序、混亂相關時才有意義。它本身並沒價值，或許除了在最極端的情況下。完美的秩序和全然的混亂，都不是長期可以忍受的；我們的構造物會介於兩者之間[28]。

自然是秩序或失序？自然究竟是什麼？人跡未至的荒野自然，並非一團混亂的景象。四季循環、潮汐和波浪，都被認為是有秩序的東西。岩石、河流、植物和昆蟲的結構，都可以拿來觀察，但若把它們擺在一起，它們的結構在視覺層次上就變得無法估量。我們與自然對抗，企圖改造自然，有時還發現我們很崇拜自然。

我們依循秩序棲居，也因此依循秩序打造建築。「由於自然被視為景觀，它就不能太過荒野，因為要做為一名觀察者，我們不能感受到威脅。世界會隨著我們的不斷探險而變得更美麗。」（德國精神病學家威利‧黑爾巴赫〔Willy Hugo Hellpach〕）人類將他的控制印記標示在土地、水流和植栽的王國裡，並一路標到人跡所及的世界最深處。

營造秩序 ORDER IN CONSTRUCTION

為了營造，我們運用最簡單的幾何。為了設計和規劃道路、興建房舍、整理基地、切鑿石頭、模塑磚塊和混凝土板、豎立結構框架，以及將所有一切統整起來，我們總是想盡辦法**讓組合元素具有重複性**，以便節省力氣。規律性是營建的基本要素。德國建築師海因利希‧特斯諾（Heinrich Tessenow）說過：「秩序多少會讓人難受……但你必須接受世界就是這樣，難免會有一些粗俗不雅。興建街道、橋樑、房舍和家具時，總是得將就湊合，正因如此，我們特別需要秩序。」[29]

我們重複、對齊與並置大同小異的建築元素和方法，把秩序強加在建築物和城鎮之上。杜林（Turin）和曼哈頓之類的格狀殖民城市、哥德式大教堂、路康（Louis Kahn）的建築，或羅伯‧馬亞爾（Robert Maillart）的橋樑……都是在讚頌源自於土地、城市、結構

隨機的秩序和混亂並不總是能畫上等號——希臘的莫內姆瓦夏城（Monemvasia）訴說著它的營造歷史。

和技術組織的秩序。由營建需求而產生的秩序，最後教育了我們的眼睛，影響了我們對於美的感知。這種規律的品味一旦確立，隨即超越了營造實務的需求，對建築設計發揮指導作用。秩序取得它的自主權，這麼說並不表示你可以忽略營造需求，而是說，你會把其他的秩序標準疊合在營造之上。至於秩序可以擁有多大的自主權，每個時代以及每位建築師都會確立自己的倫理標準（第8-10章）。

我們對秩序的追求，不僅是想要知道事物如何建造，它們的服務宗旨或是它們的象徵意義；物件也會影響我們的感知，因為形式有其本質和幾何邏輯。

秩序感 THE SENSE OF ORDER

前一章關於感知現象的討論，暗示了規律性對人類而言有其**必要性**。環境越複雜，越需要簡化和統整才能理解並找到自己的位置。既然我們是靠類比去微調我們對環境的理解，我們當然不希望每天的秩序截然不同。我們需要慢慢習慣事物；宮布利希曾用下面這段話反推這個觀念：「習慣的力量源自於我們的秩序感。來自於我們對變化的抗拒，以及我們對連續性的追求。」[30] 我們的平衡感跟經驗學習不無關係；平衡感是從內耳發展出來的，但它需要觸覺和視覺的輔助。我們的秩序感就算不是全然先天的，大概也遺傳在基因裡，並在童年初期就已存在。

我們無意拿動物界的情況來類比，但杜鵑鳥的案例確實讓人驚訝。杜鵑是在外族的巢裡孵化出來，由麻雀養大，從來沒見過父母，但牠卻能充滿自信，沿著熱帶森林遷徙，而且落腳的地方距離目的地永遠不超過一公里。可不可能，人類也跟杜鵑一樣，擁有與生俱來的秩序感？研究這些現象的遺傳心理學，也許有一天能回答這個問題。

這種與生俱來的秩序感，加上隨環境和文化而異的學習過程，讓我們學會如何為自己定位。因此，這世界不會只有一種秩序，一種尺度，或一種理想的平衡。不過，基於心理學和建築史上的某些發現，我們倒是可以釐清每天默默使用的一些主要方法，一旦將它們明確陳述出來，就可以教導傳授出去。

構成凝聚性的因素

前面提過，眼睛如何挑選元素結合元素，如何找出最簡單、最概略的形式，如何將不同部分統整起來。這種運作再次讓建築處於在藝

術和科學的交叉點上：藝術作品的凝聚性或許有其內在邏輯，但這樣的邏輯卻未必能應用在自然科學或營建之上。

　　圖形，即便是抽象圖形，都具有邊緣之外的其他特性，也可透過組合產生群組效應。

　　組件之間的重複（repetition）、相似（resemblance）、鄰近（proximity）、圈圍（enclosure）、對稱（symmetry）和方位（orientation），都能強化這種群組原則。在這裡，目的不是要討論意義問題或形式與內容之間的關係，重點是要指出，語義上的一致性可以強化甚至取代形式上的凝聚性。一座教堂從仿羅馬時期開始興建、歷經哥德時期、直到文藝復興才告落成，儘管風格有所差異，還是可視為統一的整體。因為教堂這個「概念」主導了一切，將不同部分統合為一。

　　在建築和都市設計裡，讓形式得以凝聚的因素無所不在又極為根本。我們將用一座小鎮的一系列圖像來說明其中的原理。我們在人造環境中可能體驗到的愉悅和不安，有部分是取決於我們容不容易在腦子裡將眼睛看到的不同元素分類統整；要檢視已經建構起來的群組是否統整，就必須特別留意圖21-35這些現象。建築這門藝術，就是要運用元素之間的依存性關係來建立凝聚性。

21-35
每個現象的示意圖都會伴隨一系列照片，照片是在希臘伯羅奔尼撒半島東邊十二公里外的伊茲拉（Hydra）小鎮拍攝。該鎮的面海區是在十八世紀發展成形，該區是一個很好的範例，可用來說明就算不靠重複法則，也能透過各種力量交互作用，形成高度的凝聚性。

21
這些元素透過重複、相似、鄰近，擁有相同的背景和方位等因素，共同支撐了這張畫作的凝聚性。
賴瑞‧米特尼克（Larry Mitnick），《邊山》（Edgehill），壓克力顏料，30 x 30 公分，2001。

22
斜線方塊群組；空白方塊群組。

23
牆面、轉角、簷口和門窗這些建築細部在營造與尺度上的相似性，大大抵銷了這些房子在規模和比例上的差異性。

24
三角形群組，圓形群組，以及三角形加圓形群組。

25
從這張平面圖可以看出，立面的模矩大致是相等的。雖然裡頭其實有一到三倍的差異，但這種不規則性，被我們稍後將要討論的其他因素抵銷掉了。四坡屋頂是常態，但一些例外並未導致斷裂感產生。相似性並不只是建立在屋頂的形式上；重複不會一模一樣，而是一種近似值。

重複與相似 REPETITION AND RESEMBLANCE

眼睛習慣把同一類的東西變成群組。即使被歸成一組的元素有些差異，我們也會找到它們的結構相似性來戰勝差異性。不管音樂或建築，重複的節奏形式都是最簡單的組構法則，立刻就可營造出一種凝聚感。此外，加法或除法都可產生重複感，若是沒有清楚自明

26
由於地形關係，伊茲拉港的水岸並不只是由第一排的房屋構成。那些以石材為面料的「巨宅」——船東和船長的房子——因為尺度關係自成一個子類別，有可能會干擾都市的凝聚性，但並未打破都市紋理。

27
大元素群組和小元素群組。

的整體形式，也可利用重複原則來營造系列感。在建築和都市設計裡，缺乏邊界，也就是缺乏起點或可清楚界定的終點，凝聚性很快就會瓦解；細部確實是凝聚的，但因為「沒有終點或起點」，所以缺乏整體的凝聚感。

　　伊茲拉港的水岸有著大致相同的立面模矩；雖然裡頭其實有一到三倍的差異，但這種不規則性，被我們稍後將要討論的其他因素抵銷掉了。四坡屋頂是這裡常態，但一些例外並未導致斷裂感產生。因此，相似性並不只是建立在屋頂的形式上；重複是一種近似值，不會一模一樣。

　　當元素是異質性時，如果某些局部具有共同特性，也能產生群組效應，例如窗戶的比例，在牆面上的位置，以及和實心區域之間的關係。材料和肌理的一致性也是另一個範例，可用共同的局部特色來強化各自獨立的每棟建物之間的凝聚感。

　　共同的尺度也可透過相似性發揮群組效應，我們確實會把大小相當的元素擺在一起（▶26、27）。不過在此也必須強調，單靠這項共同特性並不足夠。如果物件的其他部分都不相同，例如材料、肌理、開口、屋頂，就算有類似的尺度，統一感也會受到破壞。

28
鄰近性抵銷了相異性。

29
「地毯」上的圖形群組和地毯外
的圖形群組。

30
由三個窗戶組成的兩個群組,而
非大窗戶和小窗戶的群組。在這
裡,相似原則敵不過鄰近、共同
的白色背景和對稱原則。這兩組
窗戶因為有共同的背景而強化了
凝聚性。

31
圍牆內部的圖形群組,構成圍牆
的圖形,以及圍牆外部的圖形。

鄰近 PROXIMITY

眼睛會把彼此靠近的元素歸為一組,和較遠的區隔(▶28)。

這種分類原則深具潛力。可以利用一些小間隔在元素之間創造連結,把不同的元素統整起來(▶29)。這類間隙沒規定一定要多大,因為凝聚感取決於涵構和元素的相對大小。如果間距比最小的元素還要大,通常就必須以其他手法(相似、方位等等)來強化凝聚感。

圍牆或共同的背景 ENCLOSURE OR COMMON BACKGROUND

二十世紀初現代運動所提出的一項激進要求,就是要終結圍牆的角色,不用它來清楚界定空間;儘管如此,未來它依然會是——或回過頭來成為——一項強而有力的管理手段,可以把異質性越來越高的環境組織成方便理解的子集合。

一道圍牆,一個背景,或甚至一塊地毯,都界定出一個場域。場域內的元素即便是異質性的,也有別於場域外的元素(▶29、31)。

這是一種非常有效的統整方法,我們也經常使用。此外,界定圈隔的元素也會構成單獨的子群組。與這相反的是,近來的都會擴張因為缺乏明確的邊界,讓我們無法打造出清晰的城市形象。

元素的方位：平行或輻輳 ORIENTATION OF ELEMENTS

眼睛也會把相同位置的元素歸成一組：垂直的元素、水平的元素、平行的元素……（▶32、33）

　　異質性元素可透過與某個街道、廣場或建築物的位置關係來形成群組（▶33）。有時我們也會用同樣的群組關係來組織立面，例如窗戶和前門的關係，如此一來，某一元素的重要性就會凌駕在其他元素之上。

　　對稱是用來說明這項原則的特例。它甚至可以把截然不同的元素統整起來，只要這些元素擁有一條真實或更常是虛擬的共同軸線。即便是植栽和營建物之間的對立，也可藉由對稱機制減輕，例如，把樹木沿著大道栽種，讓樹木與其他自然元素區隔開來。我們會在下一章回頭談論對稱問題。

32
橫向圖形群組和斜向圖形群組。

33
屬於「街道」的圖形群組和其他圖形群組。

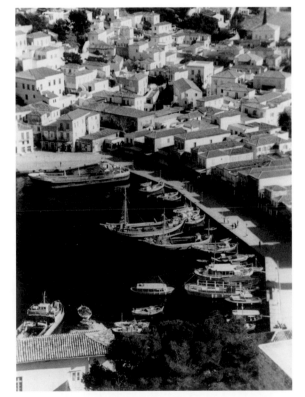

35
平行和方位：因為立面沿著一條破碎的凹弧線排列，使得碼頭空間形成單一整體。沒有任何突出的建築物打破這項規律。這條弧線只有在建築物的活動或重要性有需求時（商店、主教堂等等），才會加寬。

34
巷弄和立面朝著天然港口中的某一想像之點輻輳。

36
肌理─系列─層級─對比─複雜
性。（繪圖：Larry Mitnick）

從秩序到混亂

伊茲拉鎮提供一個範例，說明重複、相似、鄰近、圈圍和方位之間
的互動關係。我們運用這些方法來組織環境。我們可以選擇把一眼
就能辨識的元素群組起來，或剛好相反，選擇更複雜、更難理解、
更需要調查的群組關係。**元素**以及元素和元素之間的**關係**，多少都
可以組織起來，從相同的肌理到層級秩序，然後日益複雜，最終變
成一團看不出任何連結的組合體──也就是混亂（▶36）。

可以和視覺資訊連結的跡象越少，觀察者需要下的工夫就越
大。因此，建築師會引進一些結構來強化元素之間的關係，幫助我
們為元素分組。

大多數的城鎮和建築作品，都會用一種架構層級將好幾層組織
疊在一起。一件作品有沒有趣，基本上和採用哪種結構方法關係不
大，但是知道這些方法，可以讓我們更加意識到手邊的設計資源和
處理技巧。

37
肌理：鄰近。

38
希臘斯基羅斯島（Skyros）。

均質和肌理 HOMOGENEITY AND TEXTURE

當表面的組成部分靠得夠近、夠像、夠多到不再被視為個別的圖形，眼睛就會感受到肌理（texture）。以此類推，把相同的原則套用在某個空間裡的物件或建物上，我們就可以說這是一種均質的結構（例如一片森林或北非的一座舊城）。

　　因此，單靠元素之間的**鄰近、重複、相似**，有時還加上**方位**，就可創造出最基本的結構。

　　肌理有兩類。森林、小徑上的礫石，或是南歐地區某些建築群所形成的秩序，我們會用「**鄰近**」來形容（▶37、38）。另一種群組方式則會反映出一套明確或潛在的座標系統，像「一張網」（▶39）。這張網的織線通常是無形的，只能透過實體的位置暗示透露，它們像房舍中間的街道一樣，把元素之間的空間組織起來。這種隨機秩序和網狀秩序的混用，就是伊茲拉空照圖的特色所在（▶40）。在地形強勢主導的地區，都市結構往往顯得隨機；換到

39
肌理：網狀。

40
由地形和低調的在地營造手法
協調出來的肌理；希臘伊茲
拉小鎮。（繪圖：Florence
Kontoyanni）

可以包容人類意志的平地，就會比較「交織」（woven）。在伊茲
拉的街道上，我們在群集元素裡找到同質性（房屋的形式和大小、
大門、樓梯、面材、顏色、規模）。鳥瞰圖可以對都市系統的真實
情況和變異程度提供相當準確的圖像，和我們實際行走的體驗差不
多；社區的真實秩序可以在它的肌理中找到，一種輕鬆自在的秩
序，一方面在結構與尺度上重申它的相似性，但同時也允許個別差
異存在。有些肌理因為有太多破口和不規則而出現瑕疵。隨機分布
的小塊農地裡突然冒出道路和建物，往往就是現代郊區令人困惑的
根源。建立規則比不上打破規則的速度，紋理還沒織好就破了。

對齊和系列 ALIGNMENTS AND SERIES

有一種特別的肌理配置，是**把對齊的元素重複排列**，藉此取得秩序
感。每個部分都類似或同等重要，但是和同質性的結構不一樣，這
裡會形成一種優勢方向（▶41）。

　　項鍊或拱廊街就是這種情形。當項鍊是由兩三條構成時，橫向
的關係就會確立；如果這些鍊條變得太過重要，我們就會退回到網
狀肌理。

　　所有的凝聚因素都可用系列（series）方式發揮功能，先決條件
是元素必須具備相似性和鄰近性。

41
系列。

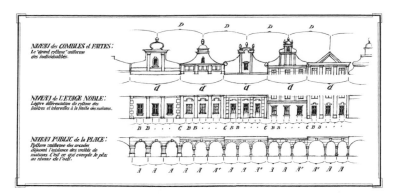

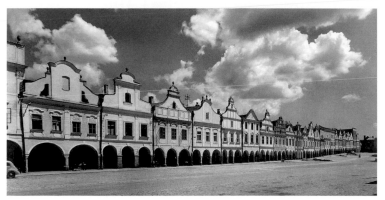

42
系列的協調：連拱廊的節奏是
「A-A-A」，窗戶的節奏是「B-
B-B-C-B -B-B -C」，這兩個
節奏只有接近底座時略略被房屋
的單元干擾，不過屋頂和屋簷的
節奏「D-D-D」和「d-d-d」，
重新確立了每棟房屋的統整性。
泰爾奇鎮，摩拉維亞區，捷克。

　　這類結構是建立在**線性和節奏上**。所有的系列都是由間隔的節
奏所掌管。以捷克泰爾奇（Telc）廣場邊的那排房子為例（▶42），
乍看之下似乎沒什麼了不起，只不過是一種簡單愉快的重複，但事
實上，你得經過複雜的組合，才不會讓整體效果看起來只是把房子
排成一列而已。比方說，那些平行的橫帶是不是可拆成兩組或三
組──連拱廊的統一節奏，窗戶和山牆的曖昧節奏？仔細檢視後，
我們可以看出，山牆的節奏非常巧妙地延伸到地面層。這個系列在
縱軸上也做了協調：每棟房子的個別性依然存在，但這種個別性卻
因比例和顏色上的細微差異，由上往下逐步遞減。每棟房子的三
座拱圈和三扇窗戶都和鄰棟略有不同。因為「三」有一個「**中心
點**」，因此也有了對稱性。這種對稱性明確表現在山牆上，也隱約
呈現在地面層。

　　如此呈現出來的整體結果，無疑取悅了我們大多數人，但這不
僅是拜巧妙控制形式之賜。這裡的秩序鎖緊了都市現況，融入了生
活事實。對齊的立面加上地面層的同質連拱廊，在在凸顯出廣場的

43
沒有終點的無限漸層……柯比意草圖。

44

45
柯比意，《模矩》，精確施工圖，1950。

46
波狀漸層開窗，與作曲家朋友伊尼阿斯‧澤納基斯（Iannis Xenakis）合作，柯比意，拉圖黑特修道院。

集體角色。隨著建築越往上走，每個樓層也越加強調營造者／支持者／居住者的相對個體性。

　　這個案例告訴我們，一個系列並不需要完全建立在單一相同的節奏上，你可以把數個「節拍」結合成更大的單元，只要不是任意劃分即可。倘若這些節拍還能跟真實生活呼應，就會更令人滿意。

漸層 GRADATION

在重複性的結構裡，例如肌理或系列，間隔或元素可能會逐漸改變它們的形狀、大小和方向。因此，漸層（gradation）結合了兩個矛盾特性：關係性以及沒有明顯層級（hierarchy）之別的差異性。

　　漸層在我們的環境裡隨處可見。許多自然元素都是以這種結構出現（第4章）。拉圖黑特修道院（Convent of La Tourette）的窗戶（▶46），在時間和距離上強化了漸強和漸弱的概念，而且看似沒有重複。到目前為止，漸層在建築上的應用相當有限；最明顯的原因是和營造方法的經濟性有關，一般說來，有規律的節奏比較受歡迎。不過，其他一些構造物，特別是在機能和結構／重量關係上要求要嚴格的構造物，例如敏感度驚人的滑翔機機翼，就常常運用這項原則。

　　有一種特殊的漸層形式常用於平面和剖面上，但立面較少，那就是漸進（progression）。在漸進原則裡會有起點和終點，或有一個主導標的。這是一種不斷漸強的漸層，沒有週期性變化，因此可

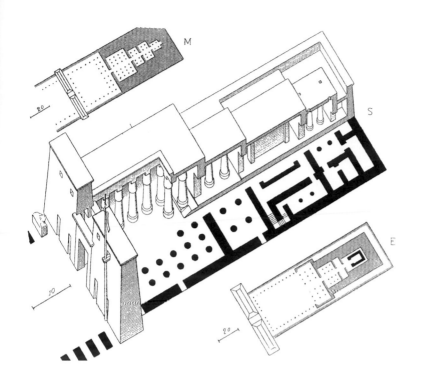

47
從世俗到神聖的漸層，從最開放
到極私密的漸層，從紀念性的高
聳空間到埋藏於岩壁裡的低矮天
花板的漸層。底比斯南神殿。
（繪圖：A. Choisy）

以確立層級關係。在奧古斯特・舒瓦西（Auguste Choisy）繪製的底
比斯南神殿（Southern Temple）圖裡，可以清楚看到，朝聖殿中心
漸進不僅出現在平面上，也出現在剖面上。最高最大的部分並不是
最重要的，剛好相反。層級和尺寸比較無關，而是由元素在涵構中
的相對位置所決定（▶47）。

　　讓建築師大感驚訝的是，自從數位建築問世之後，漸層已變成

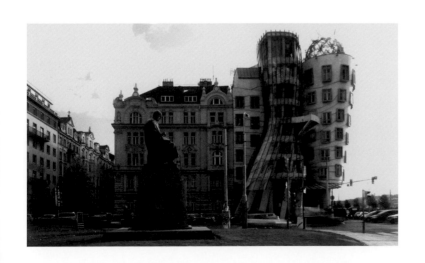

48
漸層的濫用：工具（電腦）有時
會把我們帶往歧路，變成一頭闖
進瓷器店裡的公牛，無視於建築
和涵構之間該有的和諧關係。用
這種方式重建一棟半邊（左邊）
被毀的既有建築，真的是最佳選
擇嗎？畢竟在二次大戰中被毀掉
的那半棟建築，先前一直扮演著
低調受尊重的角色。《跳舞之家
或弗雷與金潔》（The Dancing
House or Fred and Ginger），
蓋瑞和米盧尼克，布拉格，
1996。

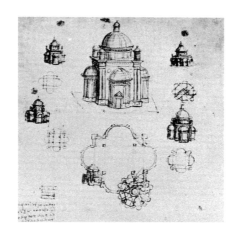

49
集中式平面的建築研究，達文西。

50
圓形的層級表現在圓心和圓周上。

整體平面配置中最有吸引力的原則之一。利用電腦生成出變化無窮的形式，這種走向導致「作者建築」（architecture d'auteur）出現，這類建築很容易忽略掉都市場景裡的時間和物質涵構（例如蓋瑞〔Gehry〕／米盧尼克〔Milunic〕在布拉格設計的「跳舞之家」）（▶48）。

層級 HIERARCHY

層級是一種稍微複雜的秩序，根據一套重要性的位階將元素結合起來。元素與元素之間不須彼此相關。要創造層級秩序，除了求助於大小變化之外，也可運用元素在涵構裡的**配置**（disposition）和**獨特形式**。

有一點很重要，建築師必須了解某些幾何組構所隱含的層級關係，因為正方形、長方形或圓形空間裡的不同位置，並不具備同等價值，中心、轉角和外緣都有各自的重要性（▶15-正方形的層級、▶50）。

層級暗示了元素有主、次之別。這些元素之間有一種依賴關係；其中一個或一些凌駕於其他之上。在主要和次要元素內部，也可能出現同樣的現象：會把注意力集中在某一特定元素上，即使是次要元素，當它相對於新的次要元素群，也有可能變成主要元素。當元素紛雜多樣時，層級是一種強有力的統整要素。可以把眾多元素結合成更大、更簡潔、更容易辨識的整體。

將一群建築物裡的主、從元素揭示出來，這點不僅能運用在具體有形的物件上（例如量體或立面），同樣也能套用在建築空間裡（▶49）。

51
單是把建築物的方位旋轉一下，讓它有別於其他建築物，就足以建立層級性。這個案例是蓋在既有住宅區裡的一棟博物館，透過這種轉向做法，可以強化博物館的公共地位。柯比意，卡本特中心（Carpenter Center），麻省康橋，1961–64。

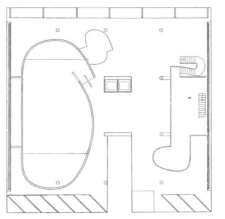

52
「凹一凸」，法蘭西斯科·博洛米尼（Francesco Borromini），聖依華堂（Sant' Ivo della Sapienza），羅馬，1642-60。

53
「曲／直」：柯比意，紡織工廠主人之家（ATMA House），四樓平面圖，亞美達巴得，1954。

54
陰與陽，將相反元素融為一體的原則。

在此一一列舉哪些方法可以強化元素在涵構中的**主導性**並無意義，但無論如何，對稱都不會是唯一手段。有時只要將建築物的方位改變，有別於其他建築物，就足以建立明確的層級性（▶51）。

層級性可透過虛體或實體將主導性暗示出來。我們每天都會運用層級關係來組織想法。我們需要這些參照點幫助我們在複雜的空間中定位。如果同等價值的層級太多，它們做為參照點的角色就會崩潰，層級性也跟著消失。

對比 CONTRAST

對比的功能是為兩種形式系統賦予立即而清楚的自明性。這種做法不必求助於明確的層級關係，就能產生彼此強化的效果。透過元素之間的相反特質所形成的張力，讓它們彼此依賴。這種相反性可以用一些手法表現出來，不過為了產生對話功能，必須要有一定程度的靠近甚至疊合。

對比可幫助我們處理差異：這點在圖底現象已經討論過。將兩個相反的元素擺在對比的位置上，的確能產生「對話」，但若處理的元素變成三個、四個或更多，難度就會增高，甚至不可能完成。對比是為環境建立秩序的一種原則。建築與藝術理論家羅伯·史拉茨基（Slutzky）說過：「*在柯比意手上……負空間（虛體）被注入形式價值，而且和生產出負空間的實體同等重要。*」[31] 這句話是在說明對比構圖的首要條件：透過其中一個形式來調整另一個形式，虛體本身也能扮演反面功能。不過，必須要有足夠明顯的差異性，才能讓相反的元素「對話」。目前沒有什麼已知法則可做到這點；因為相反的形式實在太多，最後還是得由眼睛做判斷。

55
複雜性由下而上逐步增加：肌理 > 相似 > 系列 > 層級 > 對比 > 混亂。你希望自己的專案位於哪一層？（繪圖：Larry Mitnick）

56
米開朗基羅，佛羅倫斯聖勞倫佐殯葬禮拜堂主立面，1516-34。上圖：初稿速寫，只有「簡單的」中軸對稱，沒有太多複雜性。下圖：最後的設計用多重、疊合的對稱取而代之，這種複雜性可從下面幾張立面圖中看出，選自柯林・羅和羅伯・史拉茨基所做的一系列分析，參見Perspecta No. 13/14 Yale, 1971。也請參考圖108—對稱。

複雜 COMPLEXITY

在建築上，「複雜」可界定成簡潔的相反，也就是清晰和基本的相反。從斜角凝視帕德嫩神殿時，我們可以大致猜出看不到的另外半邊是什麼模樣。因為它的所有元素，包括基座、圓柱、柱頭、楣樑等等，交融和諧，沒有任何模糊解釋的空間。因此，儘管這座神殿無比精緻，但它依然是一件至為簡潔的作品。**它邀請眼睛去接受它而非探索它。**

米開朗基羅的聖勞倫佐教堂（San Lorenzo）立面，就是另一個極端。雖然它是對稱的，而對稱是強有力的統整因素，但我們發現眼前有好幾個形式結構同等重要，層層疊合。這些元素的群組方式，允許觀看者做出一種以上的詮釋——這就是我們所謂的**複雜**。這個立面有幾種組織法交替出現，每種都能暫時扮演主導角色，使立面變成**一個可以探索的結構**（▶56、108）。科林・羅（Cloin Rowe）和羅伯・史拉茨基提出**透明性**（transparency）觀念，從中發展出一種有趣的批判工具，用來分析和組構這類疊合現象[32]。

不過在建築界，我們看過一大堆無意識又笨拙的複雜（和簡潔）。聖勞倫佐教堂之所以展現出非凡的質地，是因為它能保持住元素之間和幾何之間的依存關係。這種平衡的拿捏，讓它的立面看起來複雜**但不流於繁雜**，一如帕德嫩神殿，展現了簡潔但不致索然無味。想要在建築上掌握複雜（或簡潔），勤改苦修是不二法門。因為這不只是有沒有天分的問題，瑞士建築師柏恩哈德・霍斯利（Bernhard Hoesli）把米開朗基羅的初稿一字排開，讓我們清楚看到這點。米開朗基羅最早的計畫還很「笨拙」，幾個幾何次系統還沒融為一體，只是並置罷了。

還有其他方法可以處理複雜性，**偏離標準**（deviation from a norm）就是其中之一。既有對稱裡的一個分歧，規則性圖案裡的一個異常，或是讓一個熟悉的圖形稍微失真，都可達到這種效果。美

國白派大師理察‧邁爾（Richard Meier）設計的亞特蘭大高等藝術博物館（High Museum of Art）就是一例（▶57）。這件作品的幾何非常複雜，體積和空間條件非常多重，在這種情況下，它的凝聚感從何而來？這件作品需要「控制複雜性」的地方不僅限於立面。在建築外部，邁爾利用廣場的覆面營造出材料的高度一致性，雖然個別體積有不同的幾何和機能，但同樣的金屬面板創造出同質性的肌理。想要把這棟建築的所有不規則性整合成一般人都能辨識的單一體，這種**肌理上的連續性**是不可或缺的關鍵。在內部空間的組織方面，變形運得特別頻繁。最初的正交格局因為接連不斷的角度變化，一不小心，就可能失序混亂。

　　所幸，邁爾在平面配置上運用三種巧妙手法來防止支離破碎：

1.各種角度變化最後都會在彼此間創造出新的正交性，至少是部分正交；

2. 這些變化幾乎都會透過截線與外部產生關聯；

3.四分之一圓的中央大空間，扮演了基準點的角色，把博物館主要的參觀空間串聯起來。

　　這件作品的凝聚性脆弱、迷人又挑釁。這也許不是展示藝術作品的最佳場所，但邁爾堅持，建築本身也有能力成為「**藝術**」。

57
空間的複雜性：理查‧邁爾，高等藝術博物館，美國喬治亞州亞特蘭大，1983。

58
安海姆說：「當偏離（某一標準
或某一規則）的程度大到足以擾
亂整體圖案，就會危及秩序。」
[36]（繪圖：Dieter Schaal）

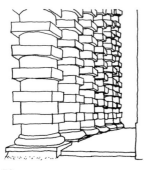

59
方柱或圓柱，方形或圓形？
亞克塞南皇家鹽場（The
Royal Saltworks in Arc-et-
Senans），主任之家，克勞德・
尼古拉・勒杜（Claude Nicolas
Ledoux）。

要在明顯的秩序、隱藏的秩序和失序之間平衡拿捏，很容易失手。當一件作品不僅反映了詩意的靈感，還展現出精湛的技術和知識時，就會撩撥一般人與初學者的心，就像這兩個相隔數百年的案例所證明的。

矛盾 CONTRADICTION

我們可在都市與建築形式的群組中區分出兩種矛盾：一是偶然的，由衝突的源頭所造成，二是經過計算和有意義的，是組構的結果。

第一種情形是兩個或數個形式系統之間的**不和諧碰撞**，其中一個系統讓其他變得不太合理（▶58）：這牽涉到高度的複雜性，矛盾的視覺訊息讓觀看者產生兩種或多種印象，而且無法加總成一個整體。在這裡，不同力量和分歧利益之間的缺乏協調、彼此碰撞，看起來是偶然的。我們可以在自家城鎮的日常建築中找到無數案例，這些案例多少都訴說著以「自我為中心」的社會和經濟故事。

第二種矛盾是一種**智力遊戲**，一種挑釁：將反諷的衝突元素表現出來，讓預期中的建築意義受到混淆（▶59）。這種方法玩的是辯證效果：可以在同一件作品裡看到「形式的命題和反命題」。例如，把一根圓柱立在拱頂正中央。原本是要以營造手法解決某一問題（建造拱頂是為了不用楣樑來橋接空間），卻又加入與解決方案矛盾的元素（那根圓柱），目的是為了增強某一構築形象的積極角色和批判功能。

緊接在文藝復興之後的義大利矯飾主義（Mannerism），為這種不切實際、看似不可能發生的神奇遊戲揭開序幕。它是對於既有規則的反動。帕拉底歐（Palladio）雖然對它很感興趣，但還是站在「保守」立場：「在我看來，這些違規做法裡面最過分的，莫過於門上、窗戶上和涼廊上的破山牆，因為山牆最重要的功能，就是要保護建築物免受雨水侵蝕，我們的建築老前輩從實際需求中得知，山牆一定得採用拱形的山脊形式，但他們居然讓山牆中間出現破口。」[34]矯飾主義拒絕文藝復興的純粹性，支持充滿表現性的諷刺自由，允許建築師修改既有規範，任意玩弄各種機能衝突。我們也可以在十九世紀和二十一世紀初的建築裡，找到矯飾主義的蹤跡，這次的目的是要把藝術從學院派的理性主義中解放出來。義大利矯飾主義建築師塞利奧（Serlio）說：「創新令人愉快，只要它沒把所有規則全部抹煞。」我們或許可以同意他的看法。

60
破山牆，卡羅‧馬戴納（Carlo Maderna），阿多布藍迪尼別墅（Villa Aldobrandini），弗拉斯卡蒂（Frascati），1601-1606。

在當代建築界，羅伯‧范裘利（Robert Venturi）試圖恢復矛盾和曖昧的觀念，讓自己從現代建築的簡潔教條中鬆綁開來。他透過專案（▶61）和書寫來表達自己的看法：「一棟費解的建築如果能反映出複雜與矛盾，它就是有價值的。」[35] 他拿單義（無聊）與歧義（同時全包）做對比。同時既大又小，既連續又分明，既開放又閉合，既結構又裝飾，一個仰仗各種連結將部分與整體統一起來的建築體。這些雙重選擇傳達出來的並非理論而是使命，至於它背後的驅力，顯然是一種好戰的態度以及對歷史前例的刻意選用。

對於這項策略，安海姆以下面這段話表達他的懷疑：「范裘利借助矛盾來捍衛失序、混淆，以及不相容的庸俗拼湊。物件有可能是曖昧的，因為它有時像A有時像B；但如果你說某樣東西既是A也是B，而且AB彼此互斥，這就是胡扯了。」[36]

61
羅伯‧范裘利和約翰‧羅契（John Rauch），楚貝克宅（Trubek House），麻省楠塔基特島，1970。

62
插圖：Dieter Schaal
攝影：Rolf Keller
出處：" B a u e n a i s
Umweltzerstorung", Artemis,
1975

混亂 CHAOS

在混亂的狀態下，不存在能發揮功能的凝聚因素。就算僥倖存在，
也會彼此抵銷，因為沒有任何一個結構、形式或語義主題更具主導
性，這點適用於整體也適用於局部。混亂會有衝突，或欠缺規則，
元素的數量也很高。「失序不是均質（哪怕是非常低階的均質），
而是不同的局部秩序之間沒有秩序……秩序井然的安排會有一個整
體原則負責統馭；失序的安排則否。」（安海姆）[37]

　　我們城市裡的某些街區在二十世紀呈現混亂的形式（▶62）。
這種**失序**反映出這些街區新近轉型成物件和建物的堆疊所，它們只
考慮到自身的便利，沒有任何共同的目標可以打造出城市面貌。早
在1840年，德國建築師弗里德里希・辛克爾（Friedrich Shinkel）就
已提出警告：「單一需求不會產生美；還就便利來決定形式，肯定
會造成混亂。」[38]

　　那麼，混亂是否有可能變成創造和生命的來源呢？尼采說過：
新星誕生需要混亂。如果真是這樣，我們倒是可以期待一顆極為美
麗的星星出現。只要社會還沒粉碎，還沒遺忘歷史，還沒失根，還沒
失去所有追求希望的能力，建築師和規劃師就沒有權利教唆混亂。

　　都市的混亂是不穩定的。一方面，都市會根據居住的跡象慢慢
組織起來；另一方面，對城市熟悉後，也會降低一開始的混亂感。
北非的舊城區宛如迷宮，但居民有一個**組織中心**，也就是住家，他
會從那裡建構出複雜的關係網絡，讓看似混亂的環境得以理解。

因素互動

在形式組織裡，和秩序與凝聚有關的因素會同時運作。現實是複雜的，純粹的情況相當罕見。有時，單一因素會凌駕在其他之上。

伊茲拉港的案例顯示，該地的凝聚因素具有明顯的**備載**（redundancy）能力。拜這四股力量（相似、鄰近、圈圍、方位）同時在不同的層面運作之賜，把這個非常異質且幾乎不對稱的「集合體」焊接不可分割的單一整體。一旦這些凝聚原則能夠適時適地確立下來，我們就會發現，還有空間可以容納各種變形。當然，如果要把瑞特威爾德（Rietveld）設計的施羅德之家（Schroeder House）放進伊茲拉港，確實有些困難，因為後者不符合正面法則，在牆上開窗的規則也不一樣，但若換成魯斯、柯比意或西薩（Siza）設計的房子——這種做法對文化遺產和歷史場所的保存者而言，簡直就是「犯罪」——倒是不會損害到它的整體凝聚感，這點可從圖63的照片拼貼得到證明。

由此可知，今日為了保存城鎮「形貌」所制定的許多細節規章，依然停留在最初級的階段。我們把建築拘禁在模仿的牢籠裡，而不去推行即便尊重歷史城鎮也該推行的更新。

這些觀察也證明了，那些宣稱要保護城鎮和歷史中心，以免受到當代建築「恣意破壞」的計畫法規，在理論上其實相當脆弱。這項努力本身也許值得稱讚，但它訴求的方法太過簡單，只能治標無法治本。不管是嚴格規定基線、顏色、面料、樓層高度和簷口線，或是保留既有的立面、屋頂類型、瓷磚類型等等，以上這些，伊茲拉港沒有一樣買單，但那裡的形式凝聚感卻是如此精采！

因此，現在應該是回頭審視文化遺產保存法令的時候，而且要以本章討論的凝聚因素和秩序原則為基礎。我們甚至可以允許附帶性的變更，一方面收緊某些限制原則，同時把其他限制放在更廣大的脈絡裡考量。儘管如此，想要挑戰法令支持的模仿做法，都會有點「堂吉訶德」的味道，不過以另類走向為主題的博士論文，未來應該不會繼續被漠視。

這類走向不太容易被主管當局接受，因為這樣很難防範各種法律漏洞，而且在市政官員看來，「根本就是無法管理」。對開明的市長而言，可以選擇的替代方案，是成立一個「智者小組」，找出合理的解決之道，有點類似1980年代薩爾斯堡市政府在市議員約翰尼斯‧沃根胡伯（Johannes Voggenhuber）主動提議後所做的。

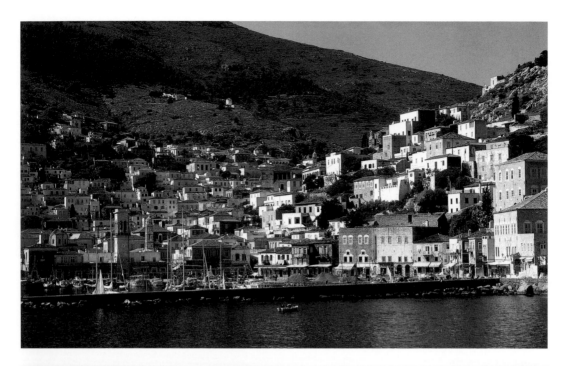

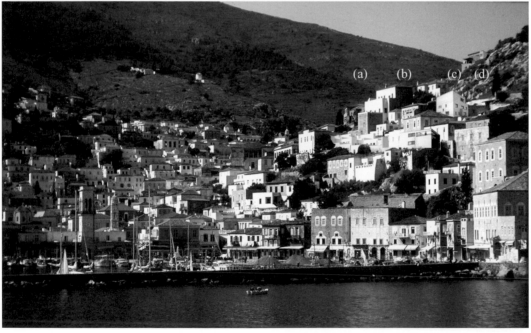

63
兩張一模一樣的圖？並不完全一樣。如果你仔細檢視第二張，你會發現裡頭插進了好幾棟非常現代的作品：（a）西薩在艾沃拉
（Evora）設計的集居住宅（1977）的一部分；（b）和（d）柯比意和夏隆設計的白院住宅（1927）；（c）魯斯設計的摩勒住宅
（Moller House, 1927）。不過整體效果相當不錯，很可能連負責保存歷史場址和村落的官員也有同感。因為這裡的凝聚因素非常強
大，遠非一味模仿所能比。現在確實有充分的理由可以重新思考我們的保護法規，這樣才能採取新的走向來保護這些場址。

規律和不規律

規律和幾何的秩序經常招致負評。最常見的抱怨包括一致、僵硬、**單調**、沒人味。德國建築評論家烏里胥‧康拉德斯（Ulrich Conrads）為《戴達洛斯》（Daidalos）雜誌寫了一篇文章，主題是「秩序與失序」，他在文裡向秩序宣戰，他說：「倘若，到目前為止，失序一直牴觸建築，反之亦然，那麼，現在它將開始扮演興奮劑的角色。此外，建築也可能從失序的特色中汲取出煥然一新的承擔和力量，因為現在我們把這些特色視為生命本身的結構，而且在大多數情況下，都無法用線條和對稱來表現。建築將從失序那裡挪用網絡（network）和迷宮（labyrinth）這類描述。而我們將會回想起，我們早認定這類建築結構才是真正適合人住的。」[39]

64
碎裂但依然清晰的規律性，抗拒著時間摧燬：奧林匹亞（Olympia），石棺蓋。

　　這項論點的基礎概念是：人類的生活和大自然的組織遠比任何有規律的幾何秩序複雜許多，言外之意則是：城鎮或建築物應該更直接而立即地反映這種複雜性。不過這項論證有三大弱點。

　　首先，要在這個世界裡找到方向，我們的腦子和眼睛必須把影像化繁為簡，才有辦法記憶。如果不把樹葉看成重複的圖案而且會順著枝幹依序展開，我們根本不可能記住樹的全貌。我們要有能力把不同部分組合成更大、更簡單的單元，而不必去解碼每個細節。同樣的原則也套用在城市、街區、廣場、街道、建築物和它們的窗戶上。雖然變化能帶來刺激，但不能跟失序畫上等號。

　　其次，別忘了，想要以合理的方式把一大堆營建元素打造起來，某種程度的規律性確實有其技術上的必要。

　　最後，營造也是一種心智活動，而心智通常想要超越，不願只是模仿大自然或人世間的社會實況。簡單的幾何圖形和圖案，特別容易達到這項目標。生命很複雜，但涵納生命的形式卻是規律的（例如生態系統、成長過程、植物週期等等）。對建築師而言，最令人滿意的成就，就是能找出一個方法，在尊重社會複雜性的同時，妥善運用規律性。

　　不過，要規律到什麼程度？又該運用到多大的範圍呢？完美的方形或圓形城鎮，未必最容易「在記憶王國裡攻城掠地」。究竟可以容許多少程度的幾何抽象，這問題依然得由每個文化去尋找自己的答案。而這多少也是理性主義派和風景如畫派（picturesque）的爭議所在。

簡潔 SIMPLICITY

線條、圓形、球體、立方體、角錐體等等，這些簡單形式對我們施展的魅力，持續了一千多年，不管是最重要的建築成就或相對低調的裝飾藝術，都可證明這點。看著初升旭日的光輪，我們很少會考慮到其中的物理複雜性。然而它的形式和輻射，肯定會讓人聯想到光與熱。

對我們而言，具有簡單幾何輪廓的線條、表面和體積，就跟擬人化的形式一樣，有能力把複雜的現實綜合起來，得到純化，讓我們不會因為過於繁多的細節變化而分心。當複雜的結構在某些時刻或角度融合成簡潔時，我們可享受到片刻的滿足、平靜和景仰。例如曼哈頓，雖然有簡單的格狀平面但它永遠是複雜的，不過當你在夜晚或迷霧中從對岸望去，它就把自己綜合成一個剪影。說到底，聖勞倫佐教堂不過就是一個「普通的」長方形。

這裡我們是以剪影做為例子，但是除了在空間中，我們也渴望在平面上擁有簡潔（而非平庸）的質地。宮布利希認為，簡潔與西方古典文化密不可分。在希臘人手上，簡潔變成一種美德，一種不需要奇技淫巧的理論準則。在東方也一樣，從伊斯法罕（Isfahan）的國王清真寺到禪的藝術，我們再次看到人們如何追求簡單精煉的形式，無論這些形式在細節或裝飾上有多豐富。

簡潔所提供的心智滿足感，或許和根植於我們體內的生理和感知偏好有關。在一件建築案的平面和剖面上，我們所感受到的簡潔性都不是來自於計畫書（program）；而是來自於耐心研究，找出方法，將困惑混亂的現實條件整合到一個可辨識的幾何抽象裡。

乏味與簡潔之間的分界線相當模糊，但真正重要的差別在於**優雅**（elegance）與否！在建築和都市計畫裡，想要達到簡潔，唯有透過優雅的解決方案，以及極度經濟但不犧牲細微差別的手法，把複雜的現象轉變成單一意象。「優雅看起來總是簡單，但簡單並不總是優雅。」（伏爾泰）同樣的，在數學和物理的世界裡，優雅的證明往往也是最精簡的證明。

規律 REGULARITY

規律無所不在。規律存在於我們心跳和呼吸的頻率、水龍頭的滴水、時鐘的滴答、日夜的更替、四季的循環……我們根本無從逃脫。只有當脈搏發生改變時，我們才會去量它，因為拖久會有危險。規律性就存在於我們自身。一種隱藏的節奏規律著我們的生活。

單調嗎？當然，有時甚至是一種折磨，倘若我們看到的一切都必須是規律的，或我們關注的焦點都是完美重複的規律性。「整齊劃一是最有效

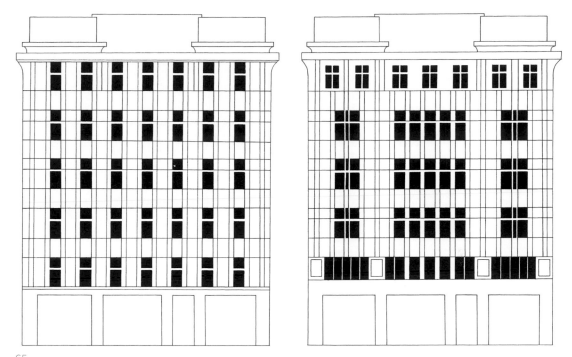

65
左方大樓的開窗節奏不斷重複同樣的間距；右方大樓的節奏就有變化，並在立面的邊緣與上下做出不同的組合。約瑟夫·普雷契尼克（Josef Plecnik），札哈勒之家（Zacherl-Haus）的假立面與真立面，維也納，1903-1905。

的秩序系統。它的價值在於，它逼迫我們去注意最幽微的差別。我們必須經驗豐富才能辨識出細小差異。這就是規律性的極限所在。」特斯諾如此表示[41]。

　　拉威爾（Ravel）的「波麗露」（Bolero）有規律的節奏，那是一個持續不變的秩序系統，兩個旋律主題就是在這樣的規律裡做出漸強。裡頭沒有轉調，除了結尾部分也沒有展開，但每一次轉回主題時，都會有更為強烈的新色彩。對裝飾藝術和建築而言，情況也相去不遠。這種基本的規律性帶來連續性，引導我們，讓我們安心。節奏的拍子不一定要整齊劃一，可以組合成更大的單元（▶65，66）。甚至可以像爵士樂一樣，把切分音包含進去。

　　那麼，伴奏和屬音重複的界線是什麼？秩序和單調的分界又在哪裡？這顯然是一個領會的問題，而且牽涉到許多因素，包括場所、規模、視野、物件的重要性、習慣等等。不過，一個由節奏強勢主導的大規模集合體，如果沒有什麼層級區別，或是比較大的單元組合，的確容易有單調之虞。

66
「無法一致的多元是混亂；缺乏多元的一致是獨裁。」（布雷斯‧巴斯卡〔Blaise Pascal〕，《沉思錄》〔Penseé〕）皇家新月樓（Royal Crescent），英國巴斯，1767。

椅子、散熱器、水槽、門把、螺母和螺栓，這類大量生產的工業物件都有規律性，但不會感覺單調。該被質疑的，是這些物件擺放的位置和脈絡。如果用機械化的方式生產城市，完全不關心場所或功能需求，那麼城市就不再是有秩序的，而會變成電路圖。

規律性並不需要重複一模一樣的元素，或是弄出一個完美到單調的幾何網格；只要有形態上的類同即可，例如許多大城市的郊區住宅。要在一座城市裡，甚至在宇宙和時間中找到自身的定位，規律性是不可或缺的條件，但如果沒有可察覺的盡頭，沒有變化，沒有層級結構可導入加法之外的其他尺度，那麼我們的愉悅就會減少，並發現自己迷失了方向。

重複性的結構可以在某一時刻改變節奏、方向或密度。這類變異不會對既有的秩序造成太大影響，有點類似「換換心情」，只是讓性格流露出來，而不是要改變它。這些差異和規則一起運作，引發興趣。但我們必須留意一些膚淺的變種，像是在平面或剖面裡放入「Z字形」，想讓空間或立面變得「有動感」；改變網格或方位，黏上一些品味或流行的符號……這些都不行。這類奇想往往只會摧毀而非強化既有的秩序。中斷或改變節奏，例如改變網格的方位，一定要有其**必要性**，必須是基地或計畫書裡的一項功能，甚或是營造上的重要關節。

規則中的特例 EXCEPTION TO THE RULE

穩固的規律性可以發揮背景功能，讓特例在上面扮演主角。特例指

的是：在一個獨佔性的形式賽局裡肯定會更勝一籌的東西。對於門的規律性而言，門把是一個特例，門是立面上的特例，噴泉或法院是城鎮的特例，修道院是鄉村的特例，等等（第4章）。普里內（Priene）是上古時代的一個殖民城鎮，在規律的格狀平面上，把特例保留給市集、聖殿和劇場（▶68）。杜林在古羅馬時期建立了嚴謹的格狀平面，然後隨著歷史演進形成特例，這裡運用的手法很簡單，就是創造一些拓寬和廣場，把它標示為特定場所，用來容納最重要的建築物，而且這種做法不會干擾到城市的整體圖案。想要創造出有價值的特例，未必要耍弄「小伎倆」，像是把建築物旋轉四十五度角之類。

不過，特例未必要跟內容有關才能成立。特例也可以是不規則的地形、歷史遺跡，甚至是物件本身的營造或形式。用聰敏細膩的手法插入一些不規則的特例，反而可以讓觀看者領略到規則之美。日本的藝術和工藝就很精於此道，懂得巧妙運用一些刻意拿捏過的不完美。

這類特例如果能和內容的意涵相呼應，就能發揮最佳效果，因為這樣的例外最具理由和正當性。

67
與規則相對抗的特例。

68
普里內，上古時期愛琴海的希臘殖民城鎮。規律的紋理和特例的公共建築。W. Hoepfner and E-L Schwandner, Stadt ubd Haus im Klassichen Griechenland, Deutscher Kunsterlag, Munich, 1994.

亂中有序和序中有亂

建築師在處理城鎮、景觀或異質性特別高的基地時，往往會放入一個秩序元素，藉此撥亂反正，產生某種清晰感。下面這個案例，是勒杜如何處理一個不規則的地塊（▶69），他用很容易理解的對稱和規律秩序來設定所有的主空間，剩下來的不規則畸零地，就當成服務性空間和次要空間。一些更古老且經常被引用的案例，還包括勒波特（Le Pautre）設計的巴黎波維宮（Hôtel de Beauvais），以及方斯瓦·馮克（François Franque）設計的亞威農市政廳（Hôtel de Ville）。

　　全歐洲以及其他地區的許多城市，都面臨一個共同問題，就是歷史切鑿出許多難以處理的麻煩地段，並因此導致城市壅塞；建築

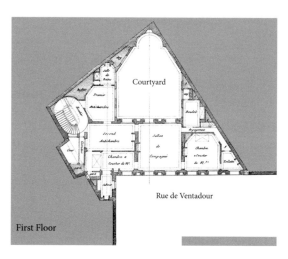

69
從中庭著手，在「失序」中建立秩序：埃夫里宮（Hôtel d'Evry），巴黎馮塔度街（rue de Ventadour）和聖安娜街（rue St Anne），約1775。在這個案例裡，勒杜證明，即便是都市夾縫中的不規則基地，也是可以帶入層級和秩序，甚至是對稱。他的做法是在入口、中庭和接待室採用規律的幾何設計，然後將剩餘的畸零空間當成垂直通道、次要空間和服務性空間[42]。

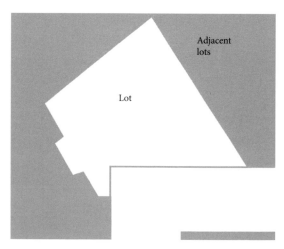

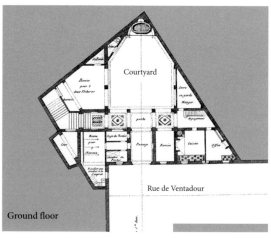

師和各式各樣的都市計畫措施，絞盡腦汁想把結構量體幾何化，藉
此解決這個問題，但過程中往往會在建築物之間留下一些隨意形成
的「空隙」。比較好的策略，是「填入」（filling in）不規則空間，
例如克魯茲與歐提茲（Cruz and Ortiz）在西班牙塞維亞（Seville）
創造出所謂的內庭地標（▶70）。塞維亞人很樂意見到自己的城市
圍繞著中庭、廣場和街道，而不是把物件添加進去。如果想要打造
可辨識的空間，**繞著一塊空隙興建**會比在空隙**內部**興建來得有效
（▶71）。

71
伊斯法罕，由公共與私人中庭
非而「西式」街道建築所主
導的都市紋理──克勞斯・赫
戴格（Klaus Herdeg）重建
十七世紀的伊斯法罕。對於
我們目前努力反思的緻密化
（densification），這會是一種
可能的走向嗎？Klaus Herdeg,
Formal structure in Islamic
architecture of Iran and
Turkistan, Rizzoli, New York,
1990, page 13.[43a]

　　房子的中庭相當於都市的廣場。在威尼斯或伊斯法罕這類幾何
形狀非常複雜的城市裡，插入一個比較簡單的幾何狀公共空間，可
以創造出一個顯著地標，讓它的重要性勝過可能隨著時間改變的特
定功能。

　　到了二十世紀末，我們看到相反的趨勢誕生，逐漸把可以理解
的秩序原則瓦解掉。建築界開始把幾何秩序連同組構和結構秩序貶
為次要，為驚奇和個人風格大開其門。1988年，在紐約現代美術館
舉行的「解構主義建築展」裡，馬克・威格利（Mark Wigley）展出
一些充滿吸引力的繪圖和模型，裡頭的建築都是建立在不穩定的、
錯亂的和各自為政的形式上，完全沒把涵構或用法考慮進去。對學
生而言，可以打破古老的舊規矩，想出一些「新點子」，找到一些
引人注目的手法來運用（或乾脆放任不管）新的參數工具，確實讓
人躍躍欲試。不過，在一個視覺刺激早已超載的混亂環境裡，這似
乎不是打造或改變城市的最佳做法。說到底，這類建築只能在遼闊
的空間裡才能找到足夠尊榮的場景，把它跟自由、開放的地景脈絡

連結起來。蓋瑞的作品放在畢爾包也許是對的,但擺在布拉格的都市密度裡就錯了。

　　柯林·羅反對把「總體秩序」(total order)放在都市專案裡,這類大計畫企圖把城市固定下來,希望能維持好幾個世代,但從來不曾實現,因為它們總是很快過時了。他主張採取後退一步的做法,有策略地把都市設計的範圍局限在未來的公共空間和主動脈上,至於其他部分,就讓市民根據幾條簡單的規則自行興建,回應實際面也就是商業面的需求,交織出縝密的常民紋理。

　　1978年,藝評家出身的羅馬市長朱立歐·阿拉岡(Giulio Argan),提出一項以歷史為基礎的烏托邦計畫。他找了十二位著名建築師,把1748年的諾利地圖(Nolli map)切分成十二張,每人一張,要求他們處理自己分到的那塊,運用他們的感性為羅馬的都市化提出設計。

　　柯林·羅抓住機會,把他的主張落實到他對這座城市和空間的構想上,同時把歷史關係融入這座古老城市的構造物、地形學和現有的遺址裡(▶ 72)[43b]。

72
左:1748年諾利地圖局部。右:柯林·羅,「斷續羅馬」方案,1978。「斷續羅馬」是一項文化「競圖」,由十二位建築師根據諾利的地圖想像出羅馬城的「再造」計畫。柯林·羅用他主張的都市設計策略來回應這項挑戰。他用底層平面圖代表公共建築。黑色部分代表都市紋理,這些區塊的營造工作可以由任何時代的任何建築師或承包商自行處理,只要尊重既有的規線、中庭、花園和大道即可。未來的公共空間將從尋常的都市紋理中演化出來。AD, Vol. 49, 3-4, London, 1979, followed by "Urban Design Tactics" by Steven Peterson.

　　他的取向還是很適切，只不過在那之後，都市策略有了變化。今日，這些策略多半是和已經準備要撥錢興建的具體專案緊密相連，而不是要建立「理想的底層平面圖」（ideal ground plans）原則。柯林‧羅的策略，是緊盯住都市體的**空間品質**，關於這部分，史蒂芬‧彼得森（Steven Peterson）寫過一篇非常精采的介紹：〈都市設計戰術〉（Urban Design Tactics），連同柯林‧羅的方案一起收錄在《建築設計》（Architectural Design）第49卷，第3-4期（1979），也可在MIT的網站上看到。

[28]　GOMBRICH, E. H., The sense of order, 1979, Phaidon Press, op.cit.
[29]　TESSENOW, Heinrich, Housboau und dergleichen, Waldemar Klein, Baden-Baden, 1955, p. 20.
[30]　GOMBRICH, E. H. Ornament und Kunst, op. cit,, p. 183.
[31]　SLUTZKY, Robert, "Aqueous Humor," in Oppositions, Winter/Spring 1980, 19/20, MIT Press, pp. 29-51.
[32]　ROW, Colin, SLUTZKY, R. "Transparency," in Perspecta 8, Yale, 1964; See Annex1.
[33]　HOESLI, Bernhard, Komentar zu Transparenz von Row, C,. Slutzky, R., Birkhäuser. Base;. 1968.
[34]　PALLADIO, Andrea, The Four Books on Architecture, Dover Publications, New York, 1965.
[35]　VENTURI, Robert, Complexity and Contradiction in Architecture, The Museum of Modern Art, New York, 1966.
[36]　ARNHEIM, R. The Dynamics⋯, op. cit., p. 163.
[37]　ARNHEIM, R. The Dynamics⋯, op. cit., p. 171.
[38]　SCHINKEL, Karl Friedrich, Gedanken und Bemerkungen über Kunst, Berlin, 1840.
[39]　CONRADS, Ulrich, "Building — On This Side of Imperial Victories," in Daidalos, no. 7, 1983.
[40]　GOMBRICH, E. H. Ornament und Kunst, op. cit,, p. 31.
[41]　TESSENOW, Heinrich, Housboau und dergleichen, op. cit.
[42]　see also DENNIS, Michael, Court Et Garden, pp. 148-150, MIT Press, Cambridge, 1986; PINON, Pierre, "Architectural composition and the Perception of Regularity from Peruzzi to Franque," in Daidalos, no. 15, March 1985, pp. 57-70.
[43a]　HERDEG, Klaus, Formal structure in Islamic architecture of Iran and Turkistan, Rizzoli, New York, 1990, p. 13.
[43b]　ROWE, Colin, Project "Roma interrotta," and PETERSON, Steven, "Urban Design Tactics," in Architectural Design, Vol. 49, nos. 3-4, London, 1979.

生物體的和諧是眾多變動量體的制衡結果：大教堂就是以生物體為範例所打造。它的調和與它的均衡，真真切切存在於自然秩序中，都是源自於普遍法則。打造這些神奇紀念物的大師們都是科學人士，都有能力應用科學，因為他們從自然本源中汲取到它，也因為它依然存活在建築裡。

奧古斯特・羅丹（Auguste Rodin）[44]

度量與平衡
MEASURE AND BALANCE

以人為尺度的空間

人體工學是研究人和他所使用的空間和物件之間的物理關係,甚至心理關係。目標是要根據人的尺度、姿勢和動作來改善使用的情況。人體工學的覺知和方法,自始至終都會是建築的必要條件,除非我們故意要把**實用**(commoditas)省略掉,那可是維特魯威(Vitruvius)三原則的第一條。這個主題不需要另外開設核心課程,而是應該從一年級的第一學期開始,就融入所有和設計與評論有關的教學裡。在一個空間裡找出正確的比例,這種能力並不是天生的,而是來自於大量廣泛的經驗與觀察,這些心得可以從許多手冊指南中取得,還能在網路上找到補充資料。過去建築師最常引用的兩大經典,在歐洲是諾伊佛特(Neufert)的《建築師資料》(Architect's Data),在北美則是《建築標準圖集》(Architectural Graphic Standards)。[46](▶73)。至於一些專門項目,例如住宅、老人、身障、電腦工作站、辦公室、學校、醫院、運動、街道、停車場、車庫等等,只要懂得如何篩選,都可在網路上找到更為詳盡的資料來源[46](▶74)。

重要的是如何運用這些資源,因為在這方面,只要一個錯誤就可能讓建築師甚至建築系學生名聲大壞;這不只是構圖上的一個小「錯」,而是否定了一棟建築物的根本目的,讓投注下去的眾多心力化為泡影。此外,這裡牽涉到的不僅是身體和移動的面向,例如,如果在設計教室時把表面與高度的比例弄錯,很可能會在空間中造成回音,讓學生無法專注學習。

因此,光靠手冊指南是不夠的。好建築師會一點一滴,根據自身的經驗與觀察,彙整自己的備忘錄(▶75、76、79)。

讓我們以樓梯做為具體案例:從力學角度,兩個踏步加上一個樓梯的寬度等於63–65公分,對我們而言是舒服的比例。然而,如果我們不把樓梯當成只是供人上下的「機器」,它就可以提供其他服務,讓我們的生活更美好,變成可以坐下來、聊個天、玩遊戲或

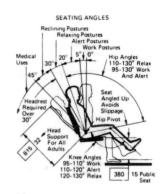

73
「座椅角度」,《建築標準圖集》(American Institute of Architects, Willey, ed. 989, p. 5)。

74
「圍坐在壁爐四周看電視」,針對活動所需的(最小)空間分配比例,這項安排必須把家具加進去,必須在扶手椅後面留下足夠一人通行的過道,還必須在椅子與最靠近的桌子之間留下起身迴旋的空間。來源:Space in the Home, p. 13, HMSO, London 1968。

75
辦公用品櫃草圖；建築師馬克‧
寇龍（Marc Collomb，立方工
作室〔Atelier Cube〕）筆記
本細部。來源：von Meiss, P.,
De la cave ou toit, p. 72, fig.
3, Presses polytechniques
et universitaires romandes,
Lausanne, 1991。

表演的地方。例如，維也納歌劇院的樓梯設計，是要讓人端端正正
走在上頭，絕對不可以跑上跑下！所以我們會略為偏離64公分的規
定，以便配合樓梯在空間、寬度、開口、兩側和扶手上的設計。

　　還有其他一些重要問題，也是手冊指南無法回答的，例如人類
未來的體型大小。今天，建築師不能忽視這個問題。因為過去半個
世紀，地中海人的體型幾乎快趕上北歐人，而且還在持續追趕。根
據目前的統計數字推算，到了2050年，我們的平均身高會超過250公
分，到時，已經蓋好的建築物都得重新換過。因為不管是天花板的
高度、門、床和臥室等等，全都不合用了。所幸，這條成長曲線有
可能停留在190公分左右，因為脊柱會分泌生長抑制荷爾蒙來因應
日益增加的體重，而且青少年有可能為了避免肥胖，持續消耗過剩
的蛋白質並積極運動。

76
赫曼‧黑茲貝赫（Herman
Hertzberger）擁有絕佳的綜合
感，讓他在根據人類尺度打造空
間這點上脫穎而出。這個辦公
室景觀案是為一千名左右的員
工設計，他透過空間界定和自然
光線創造出許多次空間，這些
次空間具有親密感，又能根據
二、三、四名員工的需求調整到
完美狀態。比希爾中心辦公大
樓（Centraal Beheer），荷蘭
阿珀爾多倫（Apeldoorn），
1967-72。

尺度觀念

雖然超大型建築案有時確實會因為要求很高而吸引到最大的注意力，但建築必須是有效的，無論它要用什麼樣的尺度把我們封圍起來。

建築和人體會在人體工學的層次上實際相遇。「人的尺度」是個相對模糊但十足意識形態的詞彙，大小、形式和姿勢之間的關係，才是它的本質所在。

尺度首先指的是營造物與人體之間的相對度量關係，我們可不可能使用它、可不可能在身體上（走進去，在周邊移動，待在裡頭）或心理上（接受它是一種符號，一個場所或一種再現）支配它與控制它。像羅馬競技場或現代足球場這麼巨大的比例，當它變成可以用「真實」尺寸度量的物件時，或許就會脫離了它所內含的紀念性意義，比方說，當我們在它周圍搭起鷹架進行修復的時候（▶77）。羅馬皇帝戴克里先（Diocletian）在斯普利特（Split）興建的皇宮，一直要到它傾頹，等到它改頭換面變成凡人之城裡的一棟建築物時，才是可以度量的。位於市中心的現代百貨公司，可說是都市紋理上的一個「大洞」，要繞完一圈是件相當辛苦的事，但是當人們用購物拱廊街把它環繞起來（同時與停車場連接），它就變成可以親近的對象。

也就是說，人類有絕佳能力可以把尺度「破表」的紀念性建築物統整起來，只要它們對他而言是合理的，講得通的。不過，某些得了「巨人症」的日常裝置，依然是我們這個時代的一大問題，它們還沒決定是否要往「人的尺度」回歸。

從廉租建築到摩天大樓，我們的營造物已經尺寸爆炸，而且像是「永無止境的樓層疊疊樂」。在這方面，馬里歐·波塔（Mario Botta）當然是提出最佳因應之道的當代建築師之一，他用塑性設計（plastic design）為整體建築引進一種新尺度，超越堆疊但不拒絕堆疊。其實柯比意已經處理過這個問題（阿爾及耳大樓〔Tour d'Alger〕、馬賽公寓），但到波塔手上它才變成真正的主題。他把立面，甚至是獨棟別墅的立面，當成整體建築而非樓層的機能，他設法在與我們最接近的尺度——窗戶本身、採光、門——上引進有益的跳躍，但不犧牲各種使用需求（▶78）。

另外，人對城市的體驗並不局限於步行。汽車早就拿到入場券，還因此帶進了一種新的尺度，這部分可參考《向拉斯維加斯學習》（Learning From Las Vegas）[47]。有種建築已經在城市扎下根

77
羅馬競技場，沒搭鷹架和搭了鷹架——兩套尺規。搭了鷹架的照片透露出，這棟紀念性建築是「十二層樓」而非三層樓。

78
掙脫「樓層堆疊」的羈絆：波塔根據整棟建築物的尺度設計他的開口；私人住宅，瑞士利戈內托（Ligornetto），1978。

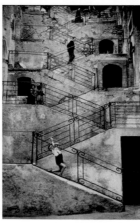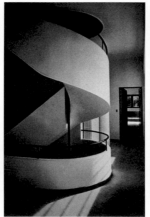

79
樓梯狂野……
由左至右：玻璃屋（Maison de Verre），夏侯（Chareau）；同上；約瑟夫‧史瓦波達（Josef Svoboda），布拉格，1963；
公寓建築，1910，海德堡；公共花園，海德堡；瑞士之路（Voie Suisse），立方工作室 + 伊沃‧弗雷（Ivo Frei），1991，伊茲拉
島，卡拉皮格蒂（Kala Pigadi）；總督府，曼圖亞（Mantua）；城市階梯，西西里島，薩伏伊別墅，柯比意；洛氏圖書館（Low
Memorial Library），紐約。© H. Hertzberger

基，它們是要讓人從行駛中的汽車裡往外看、是長途景觀裡的一個短暫瞬間。意識到這個事實的存在，是相當重要的一點。

擬人論與建築

基於美學和象徵上的理由，我們很容易拿人體結構和建築類比。我們對於宇宙秩序的主觀再現，是以人體而非原子做為最主要的參考點。我們是以身體為基點來比較大與小、幾何與無定形、硬與軟、窄與寬、強與弱。健康的人體在我們看來是平衡的。它很完整，沒什麼可添加的；我們可以幫身體穿上衣服或裝飾，但不需要加上第三隻手或另外延伸一條腿。因此，我們對「美」的感知其實和人體的形式密不可分。

在建築史上，企圖把建築體「擬人化」的努力（▶80），一直不下於企圖把人體「幾何化」（▶81、82）。

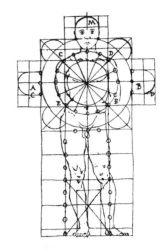

80
「建築體的擬人化」；法蘭契斯科‧迪‧喬治歐‧馬丁尼（Francesco di Giorgio Martini），十五世紀末。

設定人體不同部位之間的比例尺，然後用這個尺標來管理建築度量，就是這種走向的一環，儘管要把人體區分成整數然後根據漸層與連續的原則組織起來，有點像是「化圓為方」的不可能任務。人們花了好幾個世紀的努力，才終於把它含納在方形和圓形之類的簡單幾何裡。等我們處理到比例問題時，會再回頭討論。

這裡我們感興趣的是，人體形式和某些建築元素之間的類比。最知名的範例之一，就是古典時期的三大柱式[48]。自文藝復興開始，這個主題有長達三百年的時間，是維特魯威主義（Vitruvianism）的熱情所在。符合人形比例的圓柱可以是「男人」，讓人聯想到力量、堅固和陽剛之美，例如高度為直徑六倍的多立克柱。圓柱也可以是「少女」，例如比較纖細的科林斯柱，高度為直徑的八倍，比較優美，還頂著宛如鬈髮的柱頭（▶83）。最後，圓柱也可以是「女人」，例如愛奧尼亞柱，不過這裡的類比沒那麼鮮明；難道它是一種性別模糊的圓柱？建築師會根據神廟要獻給男神或女神而採用不同的「柱式」。古希臘人甚至會用人像來取代圓柱，例如雅典衛城的女像柱，或是位於雅典市集上的阿格里帕音樂廳（Oedon of Agrippa）的巨像柱。

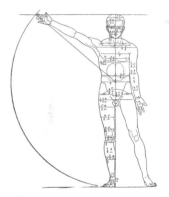

81
杜勒，比例研究，十六世紀初。

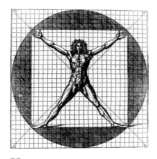

82
「人體的幾何化」；切薩雷・齊塞里亞諾（Cesare Cesariano），維特魯威人，十六世紀。「這張圖不太自然……齊塞里亞諾是第一個把人體伸拉到這種程度的插畫家，畫中人物的手和腳已經伸展到正方形的四個角落。這個非比尋常的姿勢，讓齊塞里亞諾有了靈感，把畫中人物描繪成『野蠻人』的模樣，陰莖直挺，茂密的頭髮裡還有一頂柱冠……」（Georg Germann in Einführung in die Architekturtheorie）[49]。

83
「少女柱」，法蘭契斯科・迪・喬治歐・馬丁尼，十五世紀末。

這種擬人化或擬獸化的置換做法，在建築上是可商榷的（▶84-90）。作者十七歲時還是個建築外行人，我獨自造訪雅典衛城，被伊瑞克提翁神廟（Erechtheion）的女像柱給嚇到了：把這麼沉重的石頭放在這些優雅的女人肩上，不是太荒唐了嗎？用這種方式「搞定她們」不是太離譜了嗎？只要她們其中一位挪動一步，整棟神廟就會垮了。二十世紀整修時加上去的那些金屬箍條，確實讓我們替她們鬆了一口氣，不是嗎？

維特魯威辯稱，這些女像柱是懺悔的象徵[50]。據說，伯羅尼撒半島上的卡利城（Kali）曾與波斯結盟。被雅典人打敗後，征服者殺死城裡所有的男丁，逼迫女性一輩子穿著同樣的衣服。據說這些女像柱就是一種象徵，警告城民不要背叛盟友，至於這個贖罪說法究竟是傳說還是歷史事實，我們就不得而知了。當人們必須去處理無法解釋的事實時，傳說就會應運而生。

以此類推，我們大可重新思考多立克柱和科林斯柱的擬人化詮釋。多立克柱式的確比較穩重、強硬、可以和陽剛類比，科林斯柱式則較纖細、脆弱、可以和女性類比。但是這些類比只適合擺在心裡，不能把它們當成外形再現的基礎，扭曲建造行為的根本意義。

許多建築不須透過模仿，也能暗示出人體的形象，或某一部分的人體組織或人體維度。例如，義大利文藝復興畫家暨建築師法蘭契斯科・迪・喬治歐・馬丁尼（Francesco di Giorgio Martini, 1439-1501），就不是把人體寄寓在柱子上（▶83），而是寄寓在市鎮平面、建築物平面和教堂立面上。這些也許是「心靈的創造物」，但依然屬於空間經驗之外。隱而不顯的人體暗示，同樣可以在建築的組構過程中發揮很大的價值。當某個區域有一些先天就無法清楚界定的問題時，這類暗示就能提供原則和一套參照系統。

身體與建築的類比，甚至也出現在我們的詞彙裡：骨架（建築結構）、皮層（建築立面）等等。難道我們沒從窗戶聯想到眼睛，從門聯想到嘴巴？史拉茨基在柯比意的建築中檢視了這些類比[51]，底層架空的樁基（pilotis）是人的腿和腳，樓層是身一頭一臉，清晰分明的屋頂是帽子或大腦，更重要的是，他的建築也跟許多歷史建築一樣，有眼睛。從許沃伯別墅（Villa Schwob）到阿爾及耳大樓和拉圖黑特修道院，柯比意究竟是不是有意的，我們只能猜測，因為在他數量浩繁的書寫作品裡，從沒特別提及……不過說到底，這其實並不重要，因為直覺現象的真假，根本不需要什麼文字解釋。

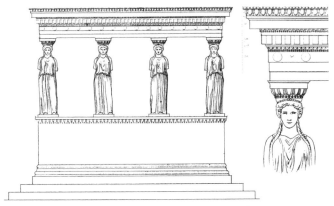

84　伊瑞克提翁神廟的女像柱，雅典衛城，西元前五世紀。

85
勒奎（Lequeu），為巴黎國民議
會設計的人形柱，十八世紀末。

86　祖卡利宮（Palazzo Zuccari），
羅馬，十七世紀初。

87　歐凱馬歡樂宮（Oikema），妓院平面
圖：「相信我，有了這種激情，包可讓你百
病痊癒。」勒杜，十八世紀末。

88
莫斯多夫（Mossforf）、哈恩
（Hahn）、布許（Busch），芝
加哥論壇報大樓競圖，1922。

89　勒奎，牛棚。

90　「鴨子與裝飾的棚架」——我們真的
得向拉斯維加斯學習嗎？

84-90
擬人化和擬獸化……或建築諷刺漫畫？

新藝術（Art Nouveau）和德國表現主義雕鑿出來的性感造型，都是源自於人類、動物和植物的形式。這些運動的主角們大致保留了模型的輪廓，然後把從中衍生出來的曲線、反曲線和表面，弄得更為誇張或更加精練。他們也把這些模型的部分片斷複製在建築、家具或物件上，剝除掉它們的原始意義。

要等到我們跟建築實際接觸之後，它才會向我們揭露它的本意（▶85）。這類案例不勝枚舉。讓我們以桑加羅（Sangallo）設計的法爾內塞宮（Palazzo Farnese）為例：它的底座不僅是一種形式元素，做為立面的結構基礎，它還邀請我們坐在上頭斜靠著。羅馬西班牙廣場上的階梯也發出同樣邀請。魯斯在克拉倫斯（Clarens）設計的卡馬別墅（Villa Karma），書房與餐廳前廳之間的通道極為狹窄，反而讓我們意識到身體真實尺寸，這和萊特改變天花板高度的做法有異曲同工之妙。路康（Louis Kahn）為埃克塞特圖書館（Exeter Library）設計的開口，可說是二十世紀最傑出的開窗設計之一；每張桌子都搭配一扇窗戶，形成私密的子空間，在這同時，位於上方的借景窗（picture window）則以寬敞尺寸呼應這棟公共建築的宏偉規模。十九世紀末投資客興建的公寓建築，會把窗戶開在距離樓地板50公分的高度，和今日安全法規要求的90或100公分不同，相較之下，前者也是一種邀請，邀請你坐在窗台上，欣賞下面的公共空間、植栽、地面、街道……。

我們已看到人體的比例和平衡如何經由模仿、理想化的寓意、

91
法爾內塞宮的底座，桑加羅設計，羅馬。

感官上的暗示，以及實際邀請人們使用體驗等途徑，進入建築的領域。這個主題當然值得繼續深入，不過如此一來，恐怕會超出這本入門書的目的。希望這裡的討論至少能刺激讀者，重新思考做為具體形象或隱喻的擬人論，這個課題實在太常被建築評論家忽視。

對數字和比例的迷戀

建築設計總是得透過尺寸，並借助重複和分組等方式來控制尺寸之間的關係。比例就是人造物的「合宜尺度」。若不以大自然或數學和幾何學這類抽象思考，又該從哪裡推斷出正確的關係？

92
幾何學和臉部比例，維拉德
（Villard de Honnecourt），
十三世紀。

從上古時代到文藝復興，人們一直想要把歐氏幾何與自然的形式結合成獨一無二的普世系統。我們把人體視為大自然的完美極致，是「經過幾何化的」（▶92、93）。事實上，人體確實有些顯著的**等效尺寸**（equivalent dimension）比存在，例如手掌可以完全包住臉；也有一些**倍數**關係存在，例如腳是身高的六分之一，臉的結構是三等分，掌的寬度是拇指寬的四倍，等等。在這世界上，也許沒有任何東西比漂亮的人體更能取悅我們的感官，人體的示範價值始終深植人心。建築師在「美」中追求合理性，如果要傳授給別人，合理性就變成必要條件。文藝復興從人體上尋找可以符合數字或幾何原則的形式和尺寸，以及普世共通的尺寸比[52]，對於宇宙真理的追求，處處瀰漫著身體、幾何和數字的聯盟。中世紀在聖經中找到這條真理（「你處置這一切，原有一定的尺度、數目和衡量」）[53]，文藝復興則是求助於哲學家柏拉圖、畢達哥拉斯和亞里斯多德。柏拉圖在美與自然之間做出區隔，自然是相對的，但直線、圓、表面或簡單幾何的美，則是絕對的。對畢達哥拉斯而言，數字代表了宇宙的法則，因此當然是美的。

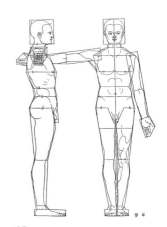

93
幾何學和人體比例，杜勒，十六世紀初。

讓我們謹記這點，在很大的程度上，透過音樂的中介將數學與美學連結起來，是由畢達哥拉斯首開先例，還有，維特魯威是文藝復興時期的比例參考點。

把建築比喻成「石化」（petrified）音樂，並非毫無根據。文藝復興理論家阿爾伯蒂（Alberti）引用數字1234來確立2：3（五度音）、3：4（四度音）和1：2（八度音）等和諧音程。八度音、四度音和全音，構成了希臘的音調結構系統。想要對音樂的和諧性與建築之間的邏輯關係有更深入的理解，可以參考威特考爾

（Wittkower）[52]和納雷迪雷那（Naredi-Rainer）[54]兩人的作品。和諧的聲音與物理尺寸之間，確實有一種彼此呼應的關聯性。一根繃緊的琴弦從中間斷裂的聲音，確實和八度音的音程一模一樣，而耳朵也確實可以用驚人的精準度辨識出音符是否準確。因此，想把這些度量與視覺連結起來是順理成章的事，可惜到目前為止，還沒有任何東西可以證明，我們的視覺感知與聽覺感知是遵循同一套流程。不過阿爾伯蒂的建築作品就是嚴格遵循以音樂為基礎的比例，倒是沒人對它們的品質有過爭議。

目前已經擬定並使用的各種比例系統，大體上可分為以下兩類：一是**可通約**（commensurate）系統，各種大小之間有一個公約數存在；二是**不可通約**系統，不同的大小之間沒有公約數。

可通約的比例 COMMENSURATE PROPORTIONS

受到音樂啟發的系統屬於這類。可通約的比例因為有一個比較小的**度量模矩**（measure-module），可通用於所有關係，對設計和執行大有裨益。此外，如果設計師嚴格恪遵數值關係，而這些數值的公分母又非常低的話，這個度量模矩就不需要像一公分這麼抽象或這麼小。它也可以是一步的距離，或營建上的某個元素，例如牆的厚度，或是像希臘人一樣，以圓柱的直徑和間距做單位。按照1：2、1：3、1：4、2：3、3：4、3：5、4：5這樣的比例，不難將它們結合成更大的單元，而這些大單元又接著遵從同一類型的清楚比例（▶94）。對帕拉底歐而言，這是和設計紀律攸關的大事，他的思慮無所不及，甚至連室內隔牆的厚度都考慮進去，以免破壞清晰的比例。他設計的房間從未超出1：2的比例，而且常常根據音樂比例設計他的平面和剖面，卻不會為其所役，因為他會根據專案的實際情況允許某種的近似值。這種做法和二十世紀的網格平面在本質上是不同的，後者允許**所有**尺寸，只要網格平面得到尊重；關心比例的建築師則會挑選出偏愛的比例關係，展現在方案的其他地方和其他尺度上。

即便今日，這種簡單的比例在「訓練」設計時仍相當有用：
一對肉眼而言，1：1、2：3或4：5永遠比7：8容易察覺；
一這些比例易結合成新的數量，後者又可形成清楚的比例關係；
一在計畫或基地上只需用一個模矩充當協調元素。這個模矩可以是磚塊、圓柱，或是生產設備可以製造出來的抽象度量單位，例如30公分。

94
畢達哥拉斯的四弦琴音階圖；古典音樂的和諧是建立在可通約的比例上。

營建工作是集體性的，因此必須要有某些慣例。前提是，不可根據建築師個人的喜好或在某一特定項目中隨意變化單位。

不可通約的比例 INCOMMENSURATE PROPORTIONS

一些基本幾何圖案，包括等邊三角形、直角三角形、正方形和圓形，它們的高度、對角線和直徑的比例都是無理數。建造容易，但不可能精準測量。

一般都認為，等邊三角形是建造大教堂的基礎。希臘人除了應用可通約比例外，也採用1：√2，他們也知道黃金比例（▶95）。「黃金比例之所以讓人迷戀，真正的原因不僅是它的美感質地，也跟它的數學屬性有關，可以雙向無止盡的連續分割。」[55]

黃金數非常接近5：8的數值。柯比意以十一世紀數學家費波納契（Fibonacci）提出的數列做為理論基礎，將黃金數化約成有理數，應用在建築上。他的「模矩」是二十世紀建築師所提出最創新也最重要的比例系統。讓我們簡單說明一下它的原則（▶96）。

將一個身高183公分的男人高舉一隻手臂的圖案，畫在113 x 226公分的長方形框格裡，這個長方形是由兩個正方形疊起來的，以男人的肚臍為中點。把這個長方形的總高度不斷分割，讓相鄰區段的比例符合黃金數，就會得出費氏（「藍色」）數列：226、240、86、53、33、20等等。接著從一半的高度，也就是把113公分的正方形往下不斷切分，就會產生第二個費氏數列：113、70、43、27、16等等。於是那個「標準」男人的身高便可寫成這樣的等式：183公分 = 70 + 113（「紅色數列」）。因為這個數列是從1：2開始（113和226），這個比例會繼續出現在這兩個數列的對應位置上（比較小的數值會是該比例的近似值）。

這個數列的原理人們已經知道好幾百年了。柯比意的貢獻在於，他成功地把一個基本的幾何原理與有理數以及**對人體和行動都很重要的尺寸**結合起來。

模矩確實成功過，但數量不多。事實上，它不太實用，因為除了在兩個數列的相鄰區外，很難在比較高的數字組裡找到比較小的尺寸的倍數。也許圖96還應該再加上黃、綠、棕或橘色系列……**模矩度量其實就是抽象的公分**。它跟某一營建元素或身體並無任何具體關係。由於營建必然是相同元素的加總過程，但模矩至今並未如柯比意所願，被運用在標準化的流程中。就算主要素材是某種「紙型」，對設計而言，模矩系統應用起來也不夠方便，比不上帕拉底

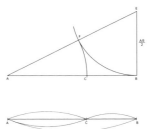

95
黃金分割 AB：AC = AC：CB。和其他不可通約的數字一樣，黃金分割的公約數是無限小。

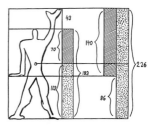

96
模矩，柯比意，1945-50。

歐使用的那類簡單系統。不過,柯比意把模矩應用在馬賽公寓上,證明他的方法可以生產出讓眼睛和身體都感到愉悅的比例。

比例的困境 PROPORTIONS IN DIFFICULTY

今天,幾乎沒有任何建築學校會在比例問題上提供明確的指示。你只會偶爾發現一兩門課程,帶點猶豫地提供一些比較理論性的遊戲,完全不關心任何設計上的系統應用。然而比例問題在過去兩千年裡,一直是建築理論家的核心議題啊!

乍看之下,在一個科學當道的時代,建築界居然漠視這項顛撲不破的美學研究,似乎有點矛盾。這可能得歸咎於上古時期和文藝復興比例系統裡的**偽科學**性格。這些比例系統在數學上是正確的,但它們的美學意涵卻是來自於習慣,而非可以成為常規的內在真理。根據七十多年前針對比例偏好所做的統計實驗顯示,不管是1:2的比例或黃金分割,都沒有在美感滿意度上創造出高峰值[56]。二十世紀最主流的藝術個人主義,也是另一個路障,阻礙人們追求普世通用的尺寸系統,不管是可通約或不可通約的。

本書作者,就其個人而言,不曾在專案或批評裡運用任何既有的比例系統。他會先用眼睛做出第一判斷。接著才會運用簡單的幾何圖案以及有理數的除數或倍數,即便是對角線也不放過,因為他試圖在各部分之間確立一貫的比例。對數字和幾何分割的迷戀,是源自於它們提供給心智和觀者的滿足感,不管是在建造中或完成後。最重要的是確立某些規則,只要注意到這點,我們沒有什麼先驗理由要拒絕古人的遺產。數字讓藝術作品可以重複但不涉及抄襲。數字的起源也可能是神祕的、象徵性的和人類學的(三位一體,十字架,四季、十二個月、奇數和偶數、四方形、人體測量學等等);到頭來最重要的,依然是各部分之間的凝聚與平衡。

人們不再相信可用一套「完美」的比例系統為原則,複製出「美」的成就,但這並非現代才有的現象,而那些希望提出一套普世規則的人,到頭來往往都得承受不確定之苦。在這方面,跟義大利人比起來,法國人所抱持的懷疑態度尤其強烈……下面這些批判文字,或許就是明證(▶97)。

「杜勒（1471–1528）花了畢生時間追尋最適切的媒介，最後終於體認到，可以賦予絕對美感的媒介並不存在。」
保羅・納瑞迪萊納（Paul V. Naredi-Rainer）

「對住宅而言，堅固和衛生比最漂亮的比例和裝飾更為重要。」
菲利貝・德洛姆（Philibert Delorme）

「……這證明，建築物之美依然跟身體有某些共同性，但這種共同性主要並不在於嚴格奉行某種比例……而是在於形式的優美，也就是對形式做出令人愉悅的調整，別無其他，一種全然極致的美或許可奠立在這樣基礎上……」
克勞德・貝侯（Claude Perrault）

「讓我們想像一下，在某件建築創作裡看不到完美呈現的比例規則；這當然會是重大瑕疵；但對視覺器官的冒犯程度，不至於大到讓我們不想看到它；或者說，這個瑕疵對視覺的干擾程度，約莫就是一個不諧和音對耳朵的干擾程度……比例雖然是建築裡最偉大的美之一，但它並不是藝術構成原則的第一定律……
……建築的構成原則來自於規律性……」
艾提安・路易・布雷（Etienne Louis Boullée）

「情況似乎是，在建築作品中，某些元素的尺寸，無論建物有多大，都必須維持在差不多的範圍裡：從純實用的角度來看，門的高度除了讓人可以通行之外，不應該有其他尺寸；前門的階梯應該配合必須在那裡上上下下的人進行調整。
這種體恤調整的秩序，希臘人大多在上古時代就已觸及，但很快又把它丟到腦後；他們漸漸開始讓所有構成要素都服膺於模矩法則，隨著模矩的增加或減少而調整所有元素的大小。如果他們把立面放大一倍，門和門階的高度也要放大一倍。元素的應用目的和尺寸自此失去關聯：沒有任何東西能為存續下來的建築物賦予尺度。」
奧古斯特・舒瓦西（Auguste Choisy）

「不，建築並非數字的科學，如果必須證明這點，我們會用兩個字來證明：藝術……」
朱利安・瓜岱（Julien Guadet）

「比例系統過時了，今日只有折衷主義者會使用。公式永遠無法成為創作的基礎。要創作，你就必須有目的和有意識的分析……」
莫侯利納吉（Moholy-Nagy）

97
比例的困境。

平衡

建築師和工程師永遠在尋找平衡。對稱的平衡,會追求更安全更穩固;非對稱的平行,則會探索更大膽的境界。

對稱 SYMMETRY

在建築理論裡,「對稱」一詞的意義並不永遠相同。一開始,它是一種秩序概念,是古典建築的基石。維特魯威的對稱是廣義的,指的是各個部分取得平衡形成凝聚的整體。我們在這裡要用的是比較狹義的對稱,來自於文藝復興時期,指的是中軸線兩邊的元素以鏡像方式「對映」排列所產生的平衡。我們在前面說過,對稱是透過元素的方位來達到凝聚原則的一個特例,完形心理學也證明,對稱性比相似性擁有更強的凝聚性(▶98)。我們通常會把對稱性元素結合成一個圖形,哪怕我們的視角偏離了軸線;當元素之間沒有其他共同因素時,如果能沿著一條不存在的軸線以鏡像方式配置,也能給人明顯的平衡感(▶99)。在一個對稱的組織裡,我們可以把整體或至少是整體裡的很大一部分視為磁鐵,這是非對稱組織無法做到的。布雷引用孟德斯鳩的話說:「⋯⋯對稱讓我們愉快,因為它把明顯的事實呈現出來,而真心想要理解的靈魂,也能迅速收集並掌握到它所呈現出來的那組物件。」[57] 對稱顯而易見,無可反駁,古典建築就是利用這樣的特質來再現世俗或宗教的力量,藉此宣稱它是「無可反駁的」。也是因為這樣,斯皮爾(Speer)設計的德國國會大廈(Reichstag)、羅馬帝國時代的一棟建築物,以及菲迪亞斯(Phidias)設計的古希臘神廟,只能靠著比例和細節上的微調來展現它們的結構差異。

　　除了某些極度精緻的案例之外,我們必須承認,太顯而易見的東西往往會減低我們的興趣。太累贅或太符合預期的東西,永遠不會是最讓我們興奮的東西。如果四周環境全都缺乏驚喜或曖昧,我們的智性和感性都會變遲鈍。不過,如果是像勞倫佐教堂這麼**複雜的對稱構圖**(▶108),就足以撩起並維持我們的興趣,它有疊置的第二道對稱,以及不同的橫向和縱向關係,產生一種交替效果。談到音樂時,法國人類學家李維史陀(Levi-Strauss)說過,美感的愉悅來自於時而刺激,時而休息,時而超乎預期,時而預期落空。在視覺世界裡,對稱比較不容易達到這樣的多重性,但做法是一樣的。建築對對稱的運用,是建立在兩個不同的理論基礎上:

98
對稱性比相似性更有力量。(繪圖:S. Hesselgren)

99
異質性元素藉由對稱集合成凝聚的整體。

1. 對稱做為美學原則。對帕拉底歐來說，對稱是和諧的必要條件。他把對稱奉為圭臬，從未違離。在軸對稱裡，要避免把實體元素擺在正中央；上古時期的神廟和宮殿，除了邁諾安文明（Minoan）外，正立面的圓柱永遠是偶數，如此一來，就能讓「間隔—入口」位居正中央。從埃及、文藝復興一直延續到十八世紀，雙邊對稱或中央對稱，基本上是保留給宗教建築或象徵世俗權力的建築物。到了十九世紀，對稱越來越常應用在各種普通營建、小住宅、公寓建築、工廠、屠宰場等。隨著對稱的應用日益普遍，它就不再具有特例的價值，連帶也減損了它的集體象徵意義。這種貶值造成的結果之一，就是到了二十世紀，在設計代表威權或宗教的建築物時，不管採用對稱或非對稱的做法都能達到目的（▶100）。這當然不是新的空間觀念得以出現的唯一理由，但是過度使用軸對稱，恐怕也是造成它名聲變壞的間接原因之一。

2. 對稱做為營造原則。對十九世紀法國建築理論家維奧雷勒度（Viollet-le-Duc）而言，掌理對稱的主角是肋拱，因此是和營造有關。這條思路可以在簡單的跨距、框架、拱頂和圓頂的靜力學法則中，找到它的合理性。不過，雖然合理的營造在跨距和承重上需要對稱，但並不會把層級分明的一整套對稱套用在全體跨距上。此外，現代的營造法，特別是混凝土的連續性以及可以變化配筋，都讓我們能夠合理運用非對稱的結構，只要基地條件、內容和造型目標適合的話。

100
部分對稱和整體非對稱；國際聯盟競圖，柯比意，日內瓦，1927。Le Corbusier, 1920-1929, Girsberger, 1964, page 163.

　　雖然對稱提供了完美平衡，但也經常挑起奇怪的不安感，即便大師作品也不例外。造成干擾的原因，主要並非對稱本身，而是幾乎必然會出現的中軸路徑。**要沿著中軸線行走，就像走鋼索一樣困難，很容易失去平衡。**或許是建築給人的這種屈辱感，讓我們心生拒斥，特別是當它出現在巨型的「法西斯」建築上。不過話說回來，雖然有些想法和態度確實可界定為法西斯，但並沒有「法西斯」建築這種東西，就像沒有「民主」建築、「皇家」建築或「馬克思主義」建築。紀念性不會單屬於某一種社會形式。

　　宏偉的哥德式大教堂就是採中軸對稱的格局興建，以中央大門為軸線。但我們要切記，當初興建這類祈禱場所的構想，和今日遊客使用它們的方式幾乎無關。它的目的不是做為中軸**路徑**（approach）。教堂的中央大門並不是要讓一般人走的，而是要將**某個概念**（an idea）神聖化，例如神的概念，聖徒的生平，或是宇宙的概念等等，中軸通道是供**典禮行進**用的，是這個概念的具體象徵（▶101）。今日，倘若中軸不具備類似的儀式性而非通道性的功能，倘若它的目的不是要將人們匯聚到某個概念上，這類對稱就會再次受到質疑。

101
保留給典禮使用的中軸：「朝聖者依序前進，拜訪那七座教堂。」在平常日子，信徒是從主門兩側的邊門進出。

這是否意味著，應該徹底拒絕對稱？當然不是：對稱依然能讓眼睛享受到平衡的滿足感，也是將某一**整體**從環境裡區隔出來的手段。不過今日，對於美的感受顯然不再取決於對稱，不像文藝復興時期將它奉為圭臬。反之，二十世紀已懂得欣賞平衡的不對稱，也學會巧妙地偏離既有秩序，無論是對稱或不對稱的秩序。對稱和不對稱，我們同樣欣賞。

立面好比人臉。如果某一物件是對稱的，那麼從斜角看它往往會比較性感，不像從正面欣賞那麼「平淡無奇」。跟人講話時，我們也許會看著對方的眼睛，但不太會直視，就算有，也不會維持太久。死盯著對方看，會讓人不舒服。媒體只會秀出通緝犯的正面全臉照，絕不會這樣對待詩人或演員！不過另一方面，建築雜誌卻會刊出對稱建築的「正面全貌」，目的也許是為了讓照片更接近建築師習以為常的正立面圖。不過這種拍法會錯失掉被拍攝建築給人的真實感受，畢竟那個中軸不是為日常設計的，而是儀式專屬。

為了說明要在這方面設定規則有多困難，我將舉一個文藝復興時代的例子。那個時代確實有許多傑出建築是用完美的對稱建造出來的，但同時會避免把軸線疊在正中央的通道上。以米開朗基羅十六世紀初在羅馬設計的坎皮多利歐廣場（Piazza del Campidoglio）為例（▶102），連接廣場的宏偉階梯（cordonata）確實是座落在軸線上，不過廣場的地形、階梯到宮殿入口之間的距離，以及階梯的寬度，都讓它們的自主性凌駕在軸線上。為了在都市紋理中鋪陳和宣告坎皮多利歐廣場的角色和特殊地位，這道階梯確實有其必要性。等你經由階梯抵達廣場之後，一切都已排列妥當，讓民眾可以偏離軸心自由移動，包括：角落還有其他四個通道；主宮殿的入口確實在正中央，但通往入口的階梯卻是從兩個角落往上走。廣場正中央由一個「概念」（奧理略的騎馬像）佔據，鋪面的圖案設計強大精巧，既足以和四周的建築物相抗衡，又能同時兼顧它和軸線之間的關係。要登上主入口，得爬上一組和軸線路徑正切的階梯。

到了二十世紀，建築的對稱更像是一種禁忌而非規則。在瑞特威爾德、葛羅培斯（Gropius）和柯比意的早期作品中可以看到對稱。對密斯‧凡德羅、阿斯普隆德（Asplund）和後來的路康而言，對稱也是構圖的基本原則，特別是在他們晚期的作品中。不過，從1920年代的包浩斯到1960年代和1970年代的現代建築學校，

102
由雕像佔據的軸線，羅馬坎皮多利歐廣場，米開朗基羅在十六世紀重新設計。

往往傾向於反對甚至抑制把對稱當成美學原則，不過對於它在營造上的價值，倒是從未懷疑。他們一方面指望造型藝術的發展，一方面期盼建築形式能將基地的詩意和實用需求當成起點，取代抽象化的簡單幾何秩序。今日，同樣的這些學校，對於這兩種組織形式都表示認可，不認為有哪個優於另一個，但也不會指明哪些因素會增加各自的成功機會。

如果採行對稱法，這工作乍看之下似乎很簡單，而且設計初稿在平面、剖面和立面上看起來都相當有秩序。在這點上，對著急的開發商而言，對稱的確是完美的建築，因為它可快速生產出大致令人滿意的成品，但如果都把它當成一種省事的解決方案，後果會非常嚴重。事實上，對建築師而言，對稱並不比不對稱更能輕鬆做出「對的平衡」。在米開朗基羅的對稱與開發商的對稱之間，只有毫釐之差，但這毫釐之差，卻足以讓世界改頭換面。

那麼，是否有些歸納好的原則，可以幫助我們把對稱掌握得更好？我們參考了特斯諾的建議[58]，他用非常簡單的圖解說明該如何加強或抵銷對稱配置裡的緊張關係。「離開中軸」（leaving the axis）是處理對稱時經常會碰到的不幸限制之一，談到這點時，他提出一些有點受到忽視的原則（▶103-105）。

這些基礎的對稱規則，恰巧就是米開朗基羅當年為聖勞羅佐教堂做最後設計時肯定採用過的指導原則，雖然他是出於直覺；離我們比較近的例子，則有柯比意為拉修德豐（La Chaux-de Fonds）許沃伯別墅所設計的立面（▶106）。在柯比意的案例中，立面中央的大塊壁板和兩側邊緣的圓形小窗，因往兩邊延伸的閉合牆面得到強

103
「如果我們一味遵循對稱軸線的要求，就會在第一張圖裡畫出中軸線；如此一來，對稱就會變得呆板，它死了，它把最初的對稱表面分割成兩個對稱表面」（這可說明希臘神廟的柱子為什麼是偶數）。泰斯諾[58]。

104
「如果我們稍微偏離一下軸線，在離開中軸的某個位置插入新元素，如此一來，我們對軸線的興趣還維持著，而軸線也分享了我們對新元素的興趣，以及我們的眼波在兩者之間的流轉。這個表面突然生動起來。」泰斯諾。

105
「這裡要做的改善，是把新元素放在盡可能遠離軸線的位置，如果可以的話，還要加強它們的力道。」泰斯諾。

化，用能量和神祕感來豐富對稱，讓它變成強有力的存在。柯比意雖然很早就放棄用對稱法來構建住宅，但他顯然非常了解對稱的基本原則。

對稱還有一個比較複雜的次要面向值得分析。**當一個對稱的圖形重複**兩次且沒有層級之別，我們等於是要處理三條彼此競爭的軸線，再也無法區隔出單一的對稱影像（▶107）。

106
把主題（牛眼窗）的距離拉大，刻意弱化軸線的角色。夏納・歐洛夫（Chana Orloff）住宅，奧古斯特・佩黑（Auguste Perret），1927，巴黎；許沃伯別墅，柯比意，1916-1917。

宮布利希說：「對稱設計的平衡必須是必然的結果，是一種牢固的框架，或是將配置形態隔離開來的另一種手段。任何重複都會威脅到它的安定性，因為會破壞中軸獨一無二的地位。」[59]影像將因此變得混淆、不穩。確實如此，不過，如果兩側的其他對稱服從單一中軸的權威，或是當第二對稱的軸線與主要軸線彼此重疊，就能建立複雜的層級關係，得到清晰的凝聚效果，一如我們在聖勞倫佐教堂所看到的（▶108）。

第三個面向也值得一提。對稱**不必做到完美**。人臉也不是百分百對稱。次要元素偏離對稱並不會影響建築體給人的整體印象；有時甚至可以減少僵硬感。

107
對稱重複出現時需要給每個對稱加上框格，才不會造成混淆。

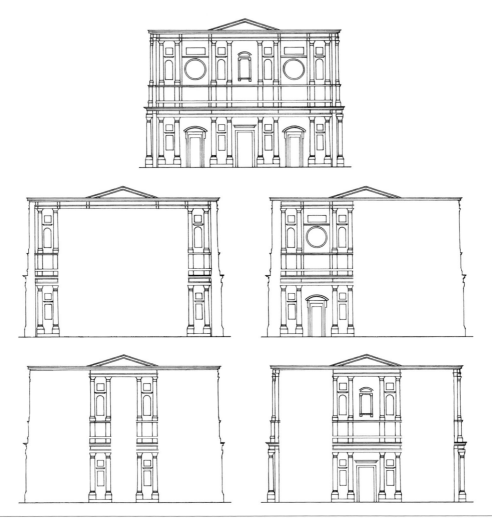

108
多重對稱彼此重疊。這種做法會讓整體立面呈現比單一軸線更微妙的平衡感；米開朗基羅為佛羅倫斯聖勞倫佐教堂設計的立面，
1516-1534。上左圖：立面現狀，還在等待它的立面。

不對稱的平衡 ASYMMETRICAL BALANCE

參考圖底理論和凝聚因素時，我們有一定的信心。因為它們的理論根據都是來自科學觀察與實驗。

儘管我們每天都要判斷各式各樣的物件和構圖是否**平衡**，但還是很難用一種標準做法來說明。視覺平衡無法用客觀方式證明，每個人的判斷也都不一樣，只能靠個人自行領會。

我們已經看到，從維特魯威的時代和他提到的上古時期，歷經中世紀、文藝復興一直到十九世紀，如果不求助於軸線或中央對稱，根本無法創造出平衡莊嚴的建築物。但是在那之後，原本專屬於繪畫和雕刻的不對稱平衡，將成為建築設計刻意追求的目標，也是二十世紀最重要的西方發展之一（▶109）。不對稱的建築前例在歐洲相當罕見；雖然人們經常引用英國庭園為例，但這類庭園的構圖主要還是跟它們採用的繪畫模型有關。

日本的情況就不同了，在那裡，不對稱的平衡有長達數百年的歷史，而且不僅運用在繪畫、雕刻、花道和庭園設計上，也包括平面和院落的配置。京都的桂離宮就是十七世紀的一個精采範例（▶110）。雖然日本人非常清楚，對稱在木構造裡的經濟實用性，但這項原則只應用在營造上。

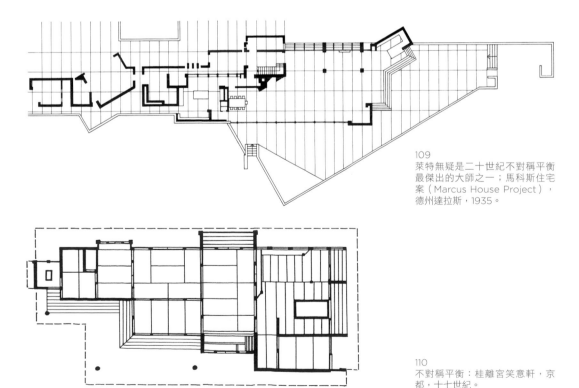

109
萊特無疑是二十世紀不對稱平衡最傑出的大師之一；馬科斯住宅案（Marcus House Project），德州達拉斯，1935。

110
不對稱平衡：桂離宮笑意軒，京都，十七世紀。

111
槓桿和平衡。

112
逼到極限的平衡：重新平衡失衡
狀態，聖地牙哥‧卡拉特拉瓦
（Santiago Calatrava），雕
刻，1984。

113
力與重力的平衡；塞金納托貝橋
（Salginatobelbrücke），羅
伯‧馬亞爾，1929/1930。

　　不對稱平衡的基本規則比對稱平衡更難掌握和傳達。**水平和垂直**是兩大要角。我們的垂直位置、頂部和底部、水平線和垂直線，以及兩者形成的直角，我們馬上就能區分，而且可以察覺出最細微的偏差。和判斷比例不同，我們對這些「原」（primary）偏差的察覺力，就跟小提琴演奏家幫自己的樂器調音一樣精準。

　　另一方面，從小到大，我們與世界的所有接觸，都跟**重力**經驗密不可分。廣義而言，我們每天都在運用不對稱的槓桿原理，不管是開罐頭、拔釘子或移動重物（▶111）。

　　水平／垂直和重力／槓桿，約莫就是控制構圖平衡的基本要素（▶112）。

　　在立面和最重要的剖面上，重力原則立刻會發揮效用，因為我們非常清楚，所有的營造都企圖挑戰地心引力的強度。在瑞士土木工程師羅伯‧馬亞爾（Robert Maillart）設計的拱橋或肋拱頂上，將力量傳輸到地面支撐物的力流，就是作用力和反作用力的即時圖像（▶113）。這些營造類型讓我們對「大自然的」美麗、精準和平衡深信不疑。在更抽象的層次上，我們也可以感受到某一平面（圖像）和空間的物件群組是處於平衡或失衡狀態。

　　讓我們以立面上的窗戶為例。牆首先是一種營造實體，用來確保靜力平衡，但它在我們的感知裡扮演了一個附加角色：變成一場遊戲的背景，讓想像中的重物和砝碼（開口）在上面達到平衡。水平、垂直和重力原則深植在我們身上，將會繼續發揮它們的影響力。這就是保羅‧克利所說的[60]：不對稱平衡（▶114）。

114
保羅‧克利的不對稱平衡，《寫生教學》（Pädagogischers Skizzenbuch），1925。

Equilibre perturbé　　　　　　*Equilibre rétabli*

MESURE:

POIDS:

CARACTERE:

CLAIR　　FONCÉ　　CLAIR　　FONCÉ

ROUGE　　BLEU　　ROUGE　　BLEU

JAUNE

安海姆在《藝術與視覺感知》裡分析過這種現象[16]。但是近來幾乎沒有任何作品可以加深我們對視覺平衡現象的了解。因此，至少就目前而言，雖然有些挑選原則可以提供助力，但我們別無他法，只能靠著嘗試錯誤慢慢推進。我們在此提供一個經過改造的立面範例，證明某些干預確實能夠恢復平衡（▶115）。

平衡現象也會在水平的平面或空間裡發揮力量。仔細安置在桌面上的物件，畫家的靜物畫，或是環繞在廣場四周的建築物，都會創造出平衡或失衡的張力關係。

平衡的相反並非**動態**，而是失調、不穩定、不確定和混淆。萊特的房子沒有失衡，卻能把動線和基地的主要方位凸顯出來。如果沒有運用適當的「砝碼」來調控作用力之間的距離，失衡就會出現；我們必須把槓桿的圖像牢記在心。

115
洛桑舊城民宅改建案，立方工作室（G. et M. Collomb, P. Vogel），1983。

尋找平衡：上，理想化的位置，以及利用軸對稱所做的理論解決方案；下，真實的情況。拱門原來就存在，但不是位於正中央；左胸牆前方有增建的木棚屋，與立面部分重疊。

建築師讓立面恢復平衡的做法，是把四扇窗戶略略往左移，然後在原有的拱門洞裡做了一些虛實的幾何處理：一方面，他們在拱門洞裡插入一塊混凝土板，板子的上半部開了一個不是位於正中央的圓孔；另一方面，他們把牆的量體重新做了平衡配置。如此一來，拱門洞就能找到自己的位置，和窗戶以及立面邊緣產生關聯。他們創造出一個張力平衡的單一構圖。用來固定那塊混凝土板的三個緊固件，處理得非常細膩，把上述關係凸顯出來。

[44] RODIN, Auguste, Les Cathédrales de France, Armand Colin, Paris, 1921, p. 1.
[45] Architectural Graphic Standards, American Institute of Architects, Willey.
[46] London Housing Guide, Mayor of London, 2010.
[47] VENTURI, Robert, SCOTT BROWN, Denise and IZENOUR, Steven, Learning from Los Vegas, MIT Press, Cambridge, MA, 1972.
[48] VITRUVUS, The Ten Books···. op. cit.
[49] GERMANN, Georg, Vitruve et le vitruvianism, Press polytechniques et universitaires romandes, Lausanne, 1991.
[50] VITRUVUS, The Ten Books···. op. cit.
[51] SLUTZKY, R. Aqueous Humor, op. cit.
[52] WITTKOWER, Rudolf (1967), Architectural Principles in the Age of Humanism, Alec Tiranti, London (1st ed, 1949).
[53] Jerusalm Bible, The Book of Wisdom, chap. 11/20 cited by von Naredi-Rainer (1982).
[54] von NAREDI-RAINER, Paul, Architektur und Harmonie, Du Mont Buchverlag, Cologne, 1982, pp. 150–183.
[55] von NAREDI-RAINER, P., op. cit., p. 193.
[56] WOODWORTH, R. S., Experimental Psychology, New York, 1938, p. 387.
[57] BOULLEE, E. L., Architecture: Essai sur l'art, op. cit., pp. 64–65.
[58] TESSNOW, H. Hausbau und dergleichen, op. cit.
[59] GOMBRICH, E. H., The Sense of Order, op. cit.
[60] KLEE, Paul, Pädagogischers Skizzenbuc, Kupferberg, Mainz (orig. ed. 1925), p. 33.

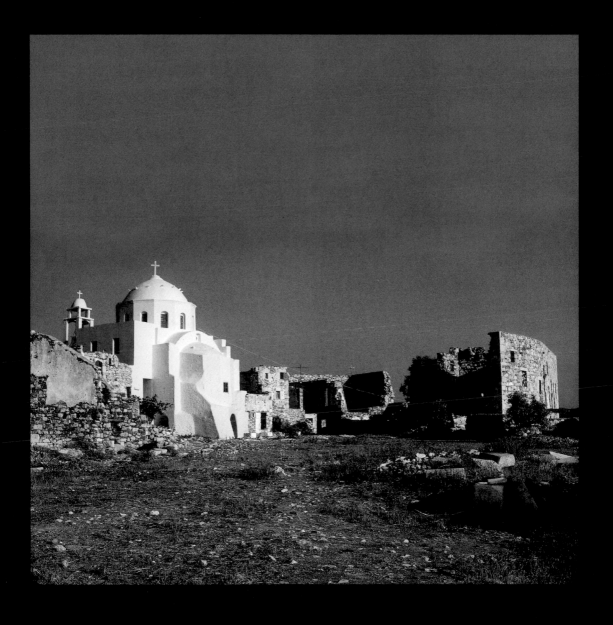

←　這棟保持良好的雪白教堂，雖然運用了接近性原則，而且在尺度上與四周建築沒有絲毫扞格，但它看起來卻像是鑲嵌在石堡廢墟這塊普通布料上的一枚珍寶。因此，對這個社區而言，這個物件確實擁有其他私人住宅或藝術家個人作品無法具備的價值。

紋理與物件
FABRIC AND OBJECT

城市和紀念物

在歐洲的古老城市裡，「物件意涵」（object connotation）是保留給與公共相關的營造物：大教堂、堂區教堂、修女院、市政廳、重要人士的宅邸（城堡）、噴泉以及城門。其他建築物則是構成都市的紋理（fabric），唯有當我們靠近之後，才能看出不管是高貴或尋常的新身分。**城市因此制定出一套社會價值和權力的層級關係**（▶117、118）。

　　紋理讓影像具有連續性，可以擴大延伸「到無限」；然而**物件**卻是一個閉合的、有限的、被視為單一整體的元素。物件吸引視線，從背景中脫穎而出。我們或許可借用「布景」（backdrop）這個常用語，我們在其中感受一個強度更大的東西或事件。這裡所謂的**紋理**，就是這塊布景。

　　這個觀念可以轉套在城市上，城市裡有些營造物看起來像是物件（物件型建物〔object-buildings〕），因為它們從都市的紋理中脫穎而出，而紋理則是根據鄰近、相似、重複和共同方位等法則組織起來的。

　　同樣的現象也出現在建築物內部，有些元素，例如柱子、門窗、壁龕、火爐、祭壇等等，有時看起來像是孤立的元素，**可以被指認出來甚至取了名字**，至於環境裡的其他元素，則是以更高的同質性為特色。

　　幾乎在每個前工業社會裡，做為一般住宅和都市工作場所的建築物，通常都會聚集成同質性較高的紋理。一旦這種規律確立之後，所有的例外便具有特殊重要性。

　　1748年由諾里繪製的羅馬地圖奠定了一種類型學，清楚顯示出紋理與物件以及都市與紀念物之間的互補性。它讓我們得以區分外部空間、內部公共空間、由住宅和工作場所組成的都市紋理，以及這三者在尺度與空間組織上的關係（參見第二章章名頁圖片）。它也讓我們看到，具有物件或紀念性價值的建築物，如何融入平民的日常紋理，以及如何透過自身「輻射出去」（radiate）的影響力來結構

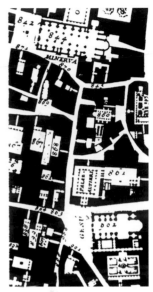

116
紋理、物件型建物和物件型立面；諾里繪製的羅馬地圖，羅馬，1748。

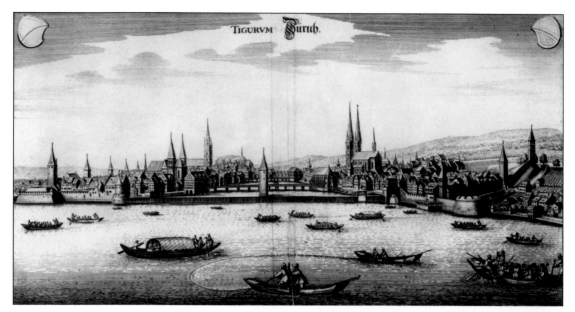

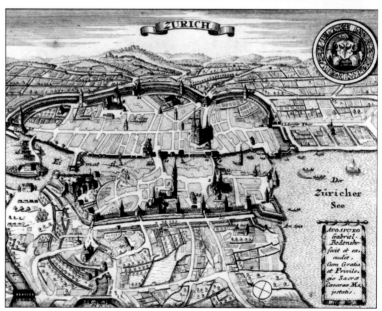

117
「設計私人住宅的屋頂時，切勿搶了宏偉神廟的光采……」（阿爾伯蒂）；馬太・馬利安（Math. Merian）版畫，從湖上望過去的蘇黎世，1642。

118
蘇黎世版畫，出自十八世紀由波德那（G. Bodenehr）出版的一本瑞士城鎮地圖集，在這張地圖裡，城門、教堂、修女院和噴泉這類最重要的公共象徵，都以立體方式繪製，其他部分則處理成一般紋理（灰色區塊）。

城市。阿爾伯蒂說過，神廟矗立的那塊基地必須莊嚴、高貴又輝煌，不受任何褻瀆干擾。他對做為祈禱場所的物件大加讚揚，並呼籲要在它的立面前方規劃一座寬闊宏偉的廣場。

對羅馬的某些物件型建物而言，只有正立面扮演物件型先鋒的角色，負責把公共空間擴展到室內，其他三面則是嵌入整體的紋理

119
將物件沿著大道設置在尋常的廣場紋理中：波塔，佛萊堡國家銀行，1977–81。

中。在這類案例裡，我們除了看到一個物件型立面外，還看到承受著都市密度要求的**紋理做出必要的退讓**（儘管會把數量限制到最小），以便在建物或物件型立面前方加寬公共空間。

在蘇黎世和羅馬這兩個範例裡，每個都市物件都連結著一個概念：神廟連結了宗教活動；城門連結了權力；噴泉連結了交換新聞和八卦的場所⋯⋯這些概念都超出這些物件的原始機能，有助於立下傳統，把它們類比成社區生活裡的重大事件，並因此實現它們做為紀念物的首要條件。

在某個意義上，中小學、大學、博物館、火車站，甚至銀行，在二十世紀已取得足夠的集體重要性，得以取代上述的傳統機構。波塔設計的佛萊堡國家銀行（State Bank of Fribourg）（▶119），是一個把物件和紋理鉸接起來的有趣案例。波塔並未把整棟銀行都當成物件或紀念物來處理，只有面對火車站廣場的那個角落採取這種方式，至於沿著街道網絡的兩個側翼，則是處理成都市紋理。這個案例代表了人們對於場所和都市紋理有新的感受；如果這個銀行總部是在1960年代於同一基地興建，很可能會把整棟建築物都設計成一個物件。

既然這些建築物的紀念性都是跟恆久的概念相連結，自然就會轉向傳統的符碼，也就是來自過去的符碼——這讓彼得・艾森曼（Peter Eisenman）做出這樣的評語：「自十六世紀以來，根據定義，紀念物一直都是折衷派⋯⋯」[61] 這也可以說明，為什麼大型的公共機構總是頑強抗拒，不肯採用現代性語言。1929年國際聯盟的

競圖雖然是由柯比意贏得，但最後還是委託給支持最純粹的折衷傳統的其他建築師，對於什麼是紀念性建築的「適當做法」，現代派與古代派的戰爭，由此可見一斑。

二十世紀都市化的一個基本問題，是物件呈倍數成長以及忽視紋理。有太多建築物以「物件」身分矗立起來，卻漠視它們在社會價值中應該扮演的公共或層級角色。理由很多，不一而足，包括公共衛生法規、宣傳價值、建築師的虛榮等等，不過，這些理由幾乎都沒指出未來應走之路（▶120）。物件型建物因為倍增的數量太多，已經失去身為特例的價值。今日，區劃法規和大量生產，讓一些內容與意義都很普通的建築物也擁有物件的地位。這些建築物的重複方式並不會隨著基地調整，而是以幾乎一樣的模型複製。現代建築有時就是在這裡犯下錯誤，忽略了歷史性都市紋理留下的教訓。

120
獨一無二的物件快速倍增，但無法構成紋理。

1986年，法國都市規劃師伯納・于埃（Bernard Huet）發表了〈建築依憑或反抗城市〉（L'Architecture contre la ville）一文，對他的時代造成重大衝擊，這篇文章無疑是用來解決上述問題最富洞見的批判文本。他在結論裡寫道：「城市與建築若要和解，首先得取決於我們是否能為城市想像出一種新專案，想像出目前尚未發現的適當工具。這裡指的絕對不是走回頭路，去擁抱目前正在施行的都市計畫和法規，讓早該被我們超越的模式更加穩固。我們必須重新思考『都市專案』的條件，運用工具來調解城市和建築之間的關係，同時以都市慣例為基礎，提供一個涵構，讓建築可以創造差異。這種都市專案還應該更新長期計畫的概念，一開始不要什麼都設定好，只要提出建議，然後以少數幾個明顯的文化事實為核心，『長期』逐步實現……」[62]（也請參見第二章，柯林・羅採取的策略。）在這方面，我們顯然有一個研究領域足以寫出好幾篇博士論文。因

121
當代在歷史紋理上留下的一道
縫線；萊特，馬西埃里紀念館
（Masieri Memorial）設計圖，
威尼斯，1953。

為于埃的立場和作者非常接近，所以我們將這篇文章的全文收錄在
本書的附錄二裡。

　　要做紋理或物件？所有建築專案都會問這問題，但答案不能隨
心所欲。如果每棟新建築都被視為城市改造的一部分，這項決定對
於形式、歷史、城市生活和基地就做出不同的道德衍生。

　　今天，選擇物件的誘惑度往往會高過紋理。因為選擇後者需要
對脈絡（涵構）有相當深刻了解。此外，好不容易終於得到委託案
的建築師，或一輩子也許只能委託一個案件的業主，都會希望自
己的房子能夠脫穎而出。但是，我們不能把城市當成一座集體**展示
場**；那樣會像是拿建築師事務所裡的樣本材料來蓋房子。因此，當
我們檢視一棟房子究竟想成為紋理或物件時，必須把基地和功能需
求考慮進去；經過檢視之後，紋理勝出機率往往會更高，因為物件
或紀念物的唯一價值，是來自它們的罕見以及它們對社群的意義。

把自己當成都市紋理上的一道縫線，並不會降低這項任務的重要性，也不會減少創新與創造的機會（▶121）。

因此，建築師必須有他的**手法**，可以強化或降低建築物的紋理或物件特質。我們在第2章〈秩序與失序〉中討論過紋理的特質；至於哪些元素有助於我們感知物件，可歸納如下：

物件是一種特例，是規則的破壞者，是從背景上**跳脫**出來的一個圖形，至少是和背景截然有別。

圓柱型神廟是出類拔萃的物件型建築（▶122）。拜圓形平面之賜，它完美地向外凸出，徹底展現它的獨特性，沒有一絲含糊。

122
圓形建築，出類拔萃的物件；即便只剩下殘跡，它的物件地位依然醒目，毫無疑問；德爾菲（Delphi）的圓形神廟，西元前390。

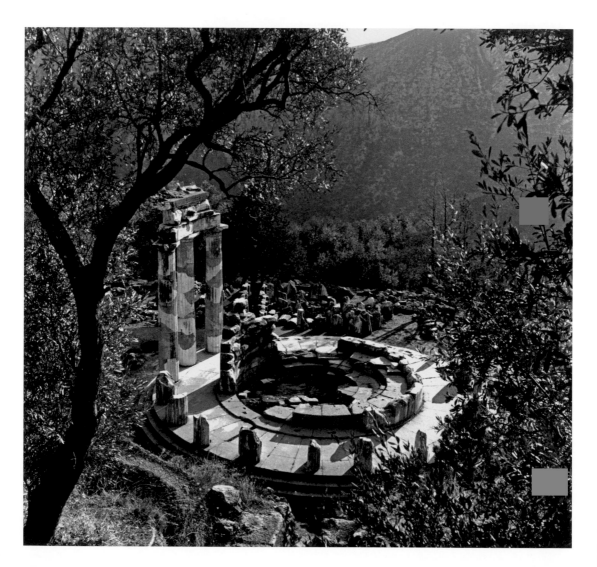

採用正方形或長方形平面的對稱建築，甚至更為複雜的組態，也能得到這種全然的物件感（▶123）。重點是，物件本身要有一定程度的連續性和規律性，同時要和涵構斷離開來，變成擺在背景前面的一個圖形。

物件需要一種聚集性，需要讓內部張力達到平衡，就像我們在第2章第2節「構成凝聚性的因素」裡討論過的，這樣我們才會將物件感知為不可分割的整體。在物件型建物裡，轉角附近的表面連續性，以及和地面與天空的接合方式，都可強化它的完整性和凝聚感。我們要的是一個整體，而非一個碎片。

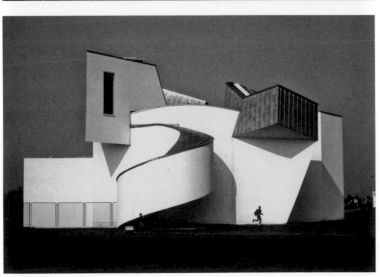

123
自主性物件的緊湊性和完整性，未必要隸屬於某一基地，相距大約三十公里和六十年的兩個範例：魯道夫‧史坦納（Rudolf Steiner），哥德堂（Goethenaeum），多納赫（Dornach），1925–28；法蘭克‧蓋瑞，維特拉設計博物館（Vitra Design Museum），威爾（Weil am Rhein），1989。

物件的組構：接合和連續

建築物是許多元素的形體組合，元素結合成更大的單位，接著調整部分和整體之間的關係。既然建築物是結構的組合，那麼強調或淡化元素之間的接連，將會形成截然不同的美學特質。大體而言，物件的組構方法可分為兩類：部件之間**接合**（articulation）或**連續**（continuity）。

124
接合：亨利‧摩爾（Henry Moore），《大象頭骨》（Elephant Skull），圖19，1969。

125
連續：亨利‧摩爾，《大象頭骨》，圖6，1970。

　　某些歷史時期偏好**接合**，例如希臘的古典建築，某些時期
鍾愛**連續**，雖然數量較少，例如新藝術和比較晚近的「參數」
（parametric）設計。哥德大教堂可說是這兩種方法的最佳結合。
由小圓柱組成的簇柱、低調的柱頭和拱頂上的肋筋，在在呼應了接
合的語言。在這同時，圓柱和由圓柱延伸而成的肋筋與拱頂，卻又
充滿了動感和飆升的能量，讓整體形式的連續感戰勝了個別部件的
自主性。

　　巴洛克教堂的內部，則是以截然不同的態度雙重運用接合與連
續。曲線和反曲線，壁柱和圓柱，凹龕和鼓凸，皆以連續模式一氣
呵成。接合是特例；只能運用在意義出現重大斷裂的地方，例如俗
世（牆面）和天堂（天花板、拱頂和圓頂）的會合處。

　　為了釐清接合和連續這兩個概念，我們將舉幾個實例來說明。

接合 ARTICULATION

元素之間採用接合手法（▶124、127、128、129、130），會凸顯個別部件的自主性。它強化了不同構成元素在建築物裡的獨特角色。中斷會形成重音和節奏，因此中斷的位置、形式和大小都必須謹慎處理，並把整體效果考慮進去。在這裡，單靠營造邏輯是不夠的；必須要有美學敏感度出手裏助。

　　兩或三個元素的會合點，必須藉由一個虛空間或另一個量身設計的元素凸顯出來，例如柱頭就是用來把圓柱和簷口接合在一起。

127
柱礎—圓柱—簷口接合；變換一個營造元素：垂直結構—水平結構。海神廟，帕埃斯圖姆（Paestum）。從上古時期到文藝復興乃至新古典主義的古典式建築，都是以接合方式組成。要分辨柱礎、圓柱、柱頭、三角楣和簷口這些傳統元素並不困難。

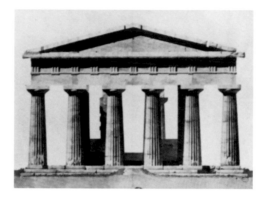

128
垂直和水平元素的接合；元素的自主性；線／面，結構／實體等。瑞特威爾德，邊桌，1919。風格派（De Stijl）總是會維持幾何元素的完整性。這裡沒有「碰撞」也沒有混淆，因為直線和平面都延伸到它們的交會點之外。

129
這個內嵌的門檻同時運用了以下幾種接合手法：材料變換：清水混凝土vs.拋光大理石踏步；元素變換：樓板vs.階梯；意義變換：舊vs.新，加上「旅程的終點」。卡洛·史卡帕，舊城堡博物館，威尼納，1957-64。這個接合之所以完美，不僅是因為它的形式和材料運用。它還企圖發出歡呼，因為這條窄窄的通道又把觀眾帶回到博物館的起點。它是旅程的句點。

根據這個定義,單是讓兩個元素「碰撞」在一起並不算接合;接合要可以辨識出兩個元素的界限和會合。

有好幾種方式可以做出接合,而且可以同時並用:包括改變材料、建築元素、機能或意義。

接合在建築裡扮演的角色不同於雕刻,它必須參照上面提到的一或數種方式:接合絕不只是風格練習。接合可以把營建、機能以及基地關係表現出來。它會讓建築物變得更明確,可以自行向我們訴說。

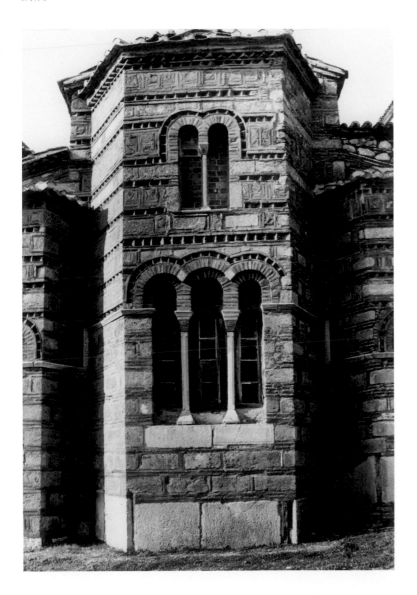

130
柱礎基座、窗戶和屋頂的接合:和史卡帕一樣,這裡的接合也是由變換材料創造出來的,並用這種手法將最重要的構成元素凸顯出來。盧卡斯修道院(Hosios Loukas),十一世紀。

連續 CONTINUITY

元素之間的連續（▶121、123、125、127、129）或「交融」（fusion），會減低個別部件的自主性。這種做法會讓我們直接把最大的元素或物件視為整體。連續手法是利用形體上的逐漸變化取代元素的自主性，形成類似人體的感覺。它們訴諸觸覺，連續線條上的每個起伏都暗示著接下來的演變。

這樣的物件看起來像是一**體成形**如巨大的鋼筋混凝土殼。但實際上，這類營造物往往比它看起來的模樣更混雜。在基克拉澤斯群

131
元素交融：雖然哥德藝術降低了接合的重要性而偏向連續，不過二十世紀初的德國表現主義，卻是執意追求完美的連續性。艾瑞赫・孟德爾松（Erich Mendelsohn），愛因斯坦塔，柏林天文台，1917。

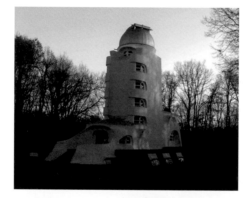

132
塗上一層灰漿和白漆，把現實條件或施工過程中因為元素「碰撞」所產生的不精準隱藏起來；伊茲拉，希臘，1984。

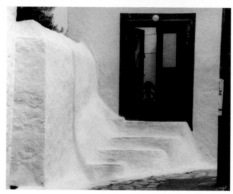

133
新藝術受到連續性的啟發創造出許多植物或身體圖案，這些圖案把元素的交融提升到美學層次。尤金・葛拉塞（Eugene Grasset），《背棘鰩的主題變奏曲》（Variations on the Theme of the Thornback Ray），1890。徒手描畫波浪線很容易看起來含糊。想要畫得有模有樣，最好的練習依然是寫生和裸體素描。在我們眼中，人體的輪廓每個地方都是平衡的。

島（Cyclades）的風土小村裡，居民在建築表面塗上粗灰泥，降低或抹除元素之間的接連痕跡，創造出形體、輪廓和表面的連續感（▶134）：有時，能做出這樣的連續感像是某種炫技。連續性顯然可以有效強化物件的凝聚度，雕刻家便經常仰賴這點，只會在少數關鍵處採用接合。以這種原則來打造建築物，當代接受度漸低，此處舉的一些案例，都跟日常生活相距甚遠（▶123）。至於原因，很可能是受到文化影響；千百年來，我們早已習慣城市是用結構接合出來的，認為這樣才合理，因此很難想像用黏土塑造出來的城市。

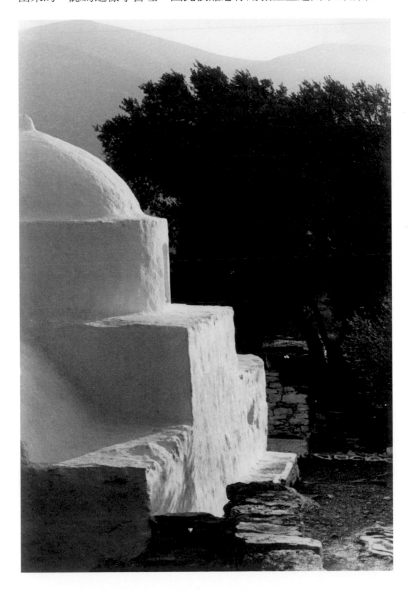

134
毛石牆建築，用泥漿和石灰填補縫隙，覆蓋表面，形成一種連續的形式。看起來很像徒手捏塑的黏土作品。錫夫諾斯（Sifnos），基克拉澤斯群島，希臘。

物件：表面、轉角、與天空和地面的關係

我們已經提過，物件型建物是封閉式的，它們從涵構中切離開來，外部大多可以繞行，正因如此，它在表面、轉角、與地接壤和指向天空這些方面的處理，對於塑造它的形式自明性至為重要。接合和連續這兩個觀念也套用在這裡。轉角的接合有四種類型：浮凸式轉角、內凹式轉角、一線寬的銳角，以及圓角，四者都可在基座與簷口看到。為了釐清這個問題，我們將一一討論每種類型的視覺效果。

在物件型建物對周遭環境所施加的引力和斥力中，有一點對建築師來說最為重要，那就是與重力的關係，特別是與地面的關係。

物件之間的橫向關係有一定程度的迴旋空間，有時甚至無關緊要，但是建築物與地面支撐的接連，幾乎無法漠視。它代表這些物件是在我們當中，是跟我們一起存在於大地上，是跟天空分隔開的。

然而，這裡的關係並不是只有單一選項。建築物可以看似「從地上躍起」、「陷入地表」、「坐落在地面上」或「懸浮在地面上」。那麼，要如何做出這些表現形式呢？

正形接合：醒目的轉角，基座和簷口 POSITIVE ARTICULATION

醒目的轉角或浮凸的轉角（corner in relief）是一個指標，表示同意讓這個幾何位置享有特權。例如牆角石通常都會得到強調。它們不僅是結構裡的標記和有價值的穩定性元素，也凸顯出一個面的結束和另一個面的開始：**牆角石同時屬於兩個面**。它們告訴我們牆的厚度和穩定度，同時為每個面提供一個側框。在磚石營造的時代，這種古典方法一直運用在物件型的建物上，有時會採用一般的轉角壁柱，有時會用比較精緻的收邊，或是在粗灰泥上漆塗簡單的裝飾圖案。這些做法都可將轉角的重要性明確描繪出來。

用基座來輔助建築物與地面之間的接合，是第二項古典原則。它可以讓幾何形式的建築物與不規則的地面完美交會。用一個高度穩定的中介元素，為建築物提供一個「底座」。建築物透過這種方式在一個定點紮下根基，讓你無法像移動桌上的玻璃杯那樣把它「移走」。因此，帕德嫩神廟的基座是屬於地面而非建物；它的目的是接受建築物並為它預做準備。基座永遠具有雙重倚賴關係：一重是和它支撐的物件有關，要有具體精準的組構；另一重是和與地面的連接有關，可以比較一般。

雕刻家可以敏銳意識到基座做為中介元素的重要性。布朗庫

135
正形接合：浮凸。

136
巴洛克教堂在內部同時運用接合和連續。在外部則是採用正形接合：基座、交錯的水平層、醒目的轉角、簷口。諾托（Noto）教堂，西西里島。

西（Brancusi）大概是二十世紀雕刻家中最關注基座設計的代表人物。他經常把基座設計成作品本身的對比元素（▶137）。對他而言，基座絕對是雕刻的一部分。

第二種方法是把基座或**底座**（base）的想法融入建物本身，用最底下的一整個樓層與地面接合。在奧圖‧華格納（Otto Wagner）設計的史坦霍夫教堂（Am Steinhof church）（▶138）裡，他採用文藝復興以來的一個流行主題，利用會讓人聯想到泥土岩石的粗礪覆面，標示出從原始土壤過渡到精緻建物的轉折過程。在某些案例中，整個底樓都會採用這種手法，例如阿爾伯蒂設計的魯切拉宮（Palazzo Rucellai），然後把「主樓層」（piano nobile，字面意是「貴族樓層」，一般位於歐洲系統的一樓，也是就台灣的二樓，有大窗，是客廳與接待的樓層）放在底樓的上一層，因為毛石砌的覆面與主樓層的性質不搭。不過華格納倒是打破了這項規則，把他的底座提升到「主樓層」的地位。

　　此處挑選的案例有可能產生誤導，以為基座或底座永遠是相當有分量的元素。事實並非如此；如果建築物比較簡單，與地面的交會可能就只是一條輪廓線，甚至是在建築物四周畫出一條地界。有些建築師不太著重建物與「大地之母」的「碰撞」（例如蓋瑞、庫哈斯等），但如果他們挑選的覆面材料既精美又脆弱，那麼這項錯誤的營造判斷一定會讓人有感（▶343b）。

　　在屋頂上覆加簷口，目的是要讓屋頂上的雨水和垂直的牆面或開口可以用比較細膩的方式接觸，讓後者得到保護。簷口通常是隸屬於建物而非天空，因此會避開縱向延伸的設計，以免造成視覺上的混淆。簷口是建築物的上端，規模大小取決於建築物的重要性，有時甚至會涵蓋一整個頂樓樓層。在一些特例裡，簷口會朝向無垠的天際延伸，變成追求的象徵。博洛米尼為聖依華堂設計的螺旋尖頂，就是這類例外之一（▶52）。

　　一方面要與地面接連，一方面又要在建物的頂端收尾，這兩項需求加在一起，讓帕拉底歐為他的鄉村別墅制定出著名的三分法。粗樸的底層做為服務性空間，主樓層是客廳層，頂樓則是臥室所在；用途、形式和營造融合成單一、連貫的建築構想。

137
底座和物件的互補性，布朗庫西，《魚》（The Fish），1922。

138
折衷式基座；史坦霍夫教堂，維也納，奧圖・華格納，1903-1907。

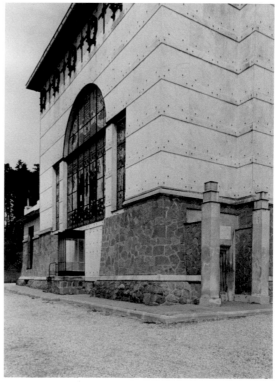

負形接合：凹接 NEGATIVE ARTICULATION

內凹的轉角（recessed corner）是把面與面清楚地區分開來，透過這樣的方式強調它們之間的連結點；這種做法讓它們看起來多少像是一種自主的平面。內凹法的重要性在於，可以暗示出立面的厚度或可棲居的深度（▶140）。

把轉角往內翻的做法，早在文藝復興時期就使用過，用兩根壁柱構成轉角但不把它封包起來。於是，每根壁柱都只屬於一個立面，不過，這種終端壁柱（terminal pilaster）的概念比負形轉角更進一步。事實上，用轉角的「缺席」（absence）來處理接合，可說是二十世紀的發明。這約莫和以下兩個現象有關：首先，因為立面不需要承重，材料的厚度與結構無關，因此可以自由選擇立面的厚度：密斯・凡德羅用它做為營造的表情，路康則是讓它服膺於計畫書的要求。其次，受到現代藝術啟發，建築設計引進了轉角**離斷**（disarticulation，不接合）原則，讓立面往外延伸。朱塞普・鐵拉尼（Giuseppe Terragni）在科摩（Como）設計的弗里傑里歐宅（Casa Frigerio），轉角內凹，一面的陽台微微突出，並用涼廊和遮頂構成其中一面的上端，為離斷式轉角和簷口做了最佳示範[63]（▶141）。另一個範例是柯比意在加爾舍（Garches）設計的史坦別墅（Villa Stein），柯林・羅和史拉茨基在〈透明性〉一文中分析過它的巧妙手法[64]。

139
負形接合，內凹。

140
負形接合：獨立面，路康，埃克塞特圖書館，新罕布夏，1967–72。

負形接合並非二十世紀斷離風格的唯一現象，例如底層架空也被正式宣告為一種美學原則。底座由虛體（void，留空）取而代之，有時，這個虛體又反過來「被安置」在底座上，例如密斯凡德羅的作品。建築物因此懸浮在地表之上，與它明確分離，由虛體或椿基（pilotis）扮演中介角色。

至於牆面和屋頂間的負形接合，應用了好幾百年，北義就是一例。石牆與木架構營造系統碰在一起，讓我們有機會以不同方式使用屋頂下的樓層（晾曬食物或衣服、通風閣樓、臥房）（▶142）。

141
負形接合：內凹式接連、底層架空，以及剖開的頂樓，弗里傑里歐宅，科摩，鐵拉尼，1939–40。

142
用負形接合來界定建物與屋頂和天空的關係；皮耶·馮麥斯（Pierre von Meiss），競圖，1982。

銳邊 THE SHARP EDGE

現代運動拒絕浮凸式轉角、基座、簷口和裝飾這類古典慣例，追求基本幾何，以最精簡的形體來表現建築。轉角和女兒牆如今是用兩個平面交會處所形成的抽象線條來表示，或是用金屬鑲邊所投下的招絲陰影來界定。不過，在帕拉底歐的某些別墅裡，也有看不到轉角元素的案例，比方當他沒有用三角楣罩住整棟房子的時候，但是無論如何，窗戶的配置以及基座的環繞，還是會把轉角強調出來。密斯·凡德羅是在纖薄立面上設計轉角接合的高手。

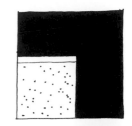

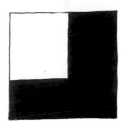

143
方形轉角，線條。

144
銳邊，地面、牆面和屋頂之間的交錯完全用線條來呈現；鐵拉尼，聖愛里亞幼兒園（S. Elia Day Nursery），科摩，1935-1937。

145
可以看到的部分指出隱藏部分的存在;塞爾摩尼,「巨人」雕刻,位於波塔設計的學校前方,下莫爾比歐(Morbio Inferiore),1979。

簡潔的外形不僅在二十世紀被提升為一種美學優點,也是營造實務的結果之一,因為放棄磚塊改採骨架結構,讓立面得以免除原先需負的承重功能。既然立面所扮演的角色只是一層封皮(envelope),就像帷幕牆,轉角和簷口也就不必再如以前穩固。考量到今日對散熱的需求,立面幾乎都是「罩上去的」,無論是否需要承重抑或是用嶄新或傳統的材料興建。這種營造方法會影響到未來建築的外觀;「包覆」(wrapping)會產生銳邊/方形的轉角或是連續表面,讓接合變成一種奢侈或不具營造意義的作業。

在牆面與地面的交會處採用銳邊,可能會給人一種印象,覺得建築物正從地上「長」出來或「沉」下去(▶148b)。這種滲透地面的感覺可以變成構圖主題,特別是當浮現的元素可以將隱藏的元素暗示出來的時候,就像皮耶尼諾・塞爾摩尼(Pierino Selmoni)的「巨人」雕刻(▶145)。在阿姆斯特丹或台夫特街上,情況剛好相反,磚頭是統一的材料,將路面與立面串連起來。你會有個印象,覺得地面把自己「摺起來」變成牆面,但是建築物的體積似乎沒有往地底延伸。

面的交融 THE FUSION OF FACES

平面或剖面上一道逐漸彎曲的牆面，會導致面的交融。球體就是最極端的範例。鈍角或圓形的轉角，甚至是沒有改變面材肌理沒有斷裂也沒接合的連續封皮，都會引發「厚實」（massiveness）的聯想[65]。光線讓這些物件投射出均勻漸層的陰影，更加凸顯出它們的閉合形式。只要看一眼維澤萊修道院（Abbey of Vezelay）的聖壇，就可充分說明這種現象。一簇彼此相連的小圓柱由多重光影線接合成大墩柱，那些大墩柱看起來好像跟內圈的圓柱差不多粗，但其實圓柱比墩柱細多了（▶147）。

拉圖黑特修道院教堂的附屬禮拜堂，就是一個物件型建物的厚實範例。因為沒有轉角，讓它的「視覺重量」比實際重量大很多。這個量體給人的印象，又因為相對的兩道牆面斜向彼此而進一步強化，用一個牢牢根植於土地的結構來暗示它的極度穩定。像一塊從土裡突伸出來的岩石一樣，具有分量感（▶148b）。

在許多中世紀的城堡和城鎮裡，也可看到用連續性手法來處理地面與物件之間的關係。將城堡或城鎮興建在岩石上，讓建築看起來宛如岩石本身的結晶體。

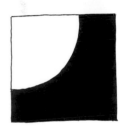

146
面的交融。

147
雙重標準？由細柱構成的簇柱以及圓柱；維澤萊修道院聖壇。

（a）

148
（a）拉圖黑特修道院，艾沃，
1953-1960。這座修道院是柯比
意的巔峰之作。在這件作品裡，
他把畢生學習到的經驗全部應用
上去；與地面之間的接合和連續
關係，以銳邊和面的交融所構成
的純粹量體，水平長條窗和模矩
式的玻璃等等。

（b）這是一座矗立於大自然裡的修
道院，這項條件讓柯比意可以把
它設計成一座濃縮版的城市，而
不只是一棟建築物。

（b）

　　因為我們之後不會再回到厚實與輕盈的議題，這裡讓我們稍微岔開一下。想要讓建築物給人「厚實」的印象，對於轉角和開口（門、窗等）的處理，是非常寶貴的一項工具。如果它們看起來呈深凹狀，就能強化厚實感。反過來，如果窗戶開得跟牆面齊平，它的表面性就會壓過它的厚度感（▶343、344）。開口的大小同樣會決定量體的特質；在哥德式大教堂裡，開口達到了最大化，整個構造物幾乎就是個骨架。開口較小，會增加建物的厚實感。

　　至於一些和營造設計有關的具體面向，將留待第10章討論。

　　在開始研究的階段，藉由一些具體的練習或透過設計發展去探索這四大組構原則的其中一種，有時會有些用處。在條件的限制下工作，學生或許能挖掘到語言的潛力，發現它的豐富性和凝聚性，遠超過任何風格化的考量。

[61] EISENMAN, Peter, "Real English; The destruction of the box I," in Oppositions, no. 4, Oct. 1974, pp. 5–34.
[62] HUET, Bernard, "L'Architecture contre la ville," Architecture-Mouvement-Continuité AMC, no. 14, Paris, 1986, pp. 10–13, see annex 2.
[63] EISENMAN, Peter (1971), "From Object to Relationship II: Giuseppe Terragni, Casa Giuliani Frigerio," in Perspecto, 13/14, Yale, 1971.
[64] ROWE, C. and Slutzky, R., "Transparency…," op. cit.
[65] NORBERG-SCHULZ, C., Intentions in Architecture, op. cit.

←　物件（別墅）征服空間。
　　帕拉底歐。

插曲一 ╱ 從物件到空間
FROM OBJECT TO SPACE

物件的空間性

為了進行有關物件空間性的討論，我們將使用**輻射**（radiance）這個隱喻。獨立式的雕刻或建物會發揮輻射效果來界定四周的某個明確場域。進入某一物件的影響場域，就會開始產生空間體驗。這種輻射可延伸到何種程度，取決於該物件的性質和大小，還有它的涵構。

方尖石碑「很適合」同心輻射的重要空間。它被豎立在廣場中央，但廣場要多大呢？萬一這座方尖石碑倒了下來，可沒人希望周遭建築物受到波及；因此，廣場的半徑至少要跟方尖石碑的高度相同。

圓柱形建物也會發散出類似的輻射。比薩大教堂的洗禮堂拒絕跟其他建物毗鄰（▶150），不過布拉曼特（Bramante）的小教堂（Tempietto）卻是被「囚禁」在蒙特里諾聖彼得教堂（San Pietro in Montorio）的中庭裡，宛如珠寶盒裡的一枚戒指，但起碼沒碰觸到牆面（▶151）。把螺旋梯「嵌」進牆壁或是讓圓形露天劇場與其他建物相連，都是有害的做法。因為這些元素都需要淨空的環境；即使空間再小，也能創造出適切的張力，但不能完全刪除。

同心圓物件在某一點上會有好幾個等效對稱軸（正方形、八角形、圓形……），朝不同方向散發出同等強度的「空間輻射」，有點像旋轉燈塔。從建築物的基地和計畫書可以證明，這類四平八穩的輻射一般都是特例，專門保留給廟宇和位居要地的獨棟建築。在實務上，由於都市或鄉村的基地通常是不對稱的，需要在空間效果上做些細膩的差別處理。建築物的左右兩側多半類似，但是正面（例如面向街道）或背面（例如面向中庭）對空間的需求，和其他邊比起來差異就大很多。這並不表示要把基本的幾何圖形從建築語彙中排除，因為可以透過附加層級和變形等方式來改變基本形式，羅馬萬神殿的圓柱球體（Cylinder-sphere）就是一個例子（▶152）。

在城市裡，地塊通常是長方形，並以短邊做為正面，擔任特殊角色，用立面輻射管理公共空間。這裡有一種隱含的擬人化：立面＝臉，人的容顏＝建物的容顏……簡單說，就是正面性。把人臉的輻

150
獨立式物件和它的輻射。比薩大教堂洗禮堂。

151
珠寶盒裡的物件：受到束縛的輻射。布拉曼特，蒙特里諾聖彼得教堂裡的小教堂，羅馬。

152
從徑向到正面輻射：萬神殿。
（繪圖：Jurgen Joedicke）

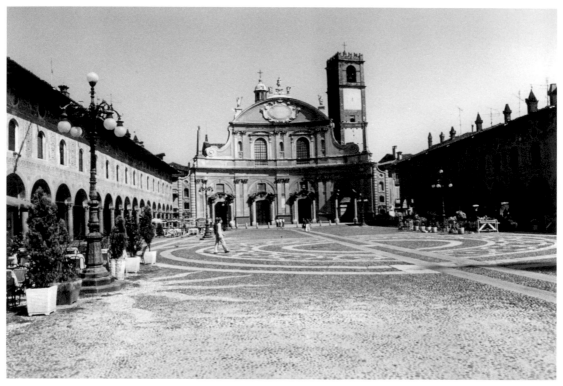

153-154
自從斯弗札家族（Sforzas）把維傑瓦諾城堡當成夏宮之後，就在周遭的中世紀紋理中鑿出一處接待用的前廳，用連拱廊三面環繞。第四邊是一道斜坡，可經由主通道進入宮殿（1492-94）。將近兩百年後（1676-84），該城決定要在第四邊興建聖安布羅吉歐大教堂（Sant'Ambrogio Cathedral）。這個地塊的幾何形狀和廣場的關係很尷尬，建築師決定賦予立面某種獨立性，以便符合它的都市角色。為了讓它的正面輻射涵蓋整座廣場，立面甚至把旁邊的街道和建築物包覆起來。

射方向和強度轉移到建築物上，關於這點，義大利文藝復興和巴洛克建築師了解得特別深入，也掌握得最為精通，例如在維傑瓦諾城（Vigevano）留下作品的建築師們。巴洛克建築師用大教堂為公爵廣場（Piazza Ducale）的最後一邊收尾，大教堂的立面為了把前方的都市公共空間掌握得更好，竟然背棄了教堂內部的實際格局。立面為了達到這項目的，不惜逾越教堂本身的界線（▶153-154）。

　　紀念物、建築物或物件型立面的「輻射」只能約略界定。建築師有時會用明確的形式和邊界來暗示它的輻射範圍。羅馬坎皮多利歐廣場的鋪面設計，就是採用這種手法，把廣場中央雕像的輻射物質化（▶155）。文藝復興的宮殿則是會用花園裡的牆面和欄杆，把立面的管轄範圍標示出來。由建築師所決定的這類人為界線，強化了構圖的

力道，因為立面的輻射被結構在舞台上，不會渙散消失；它被束縛並集中在一個有限的空間裡。如此一來，物件不僅是輻射「發射器」，更是觀看者與周遭空間的**中介**（▶156）。

當物件具有穿透性並因此把觀看者和環境裡的其他元素連結起來，它的空間性就會臻於極致。亨利・摩爾的雕刻作品就可用來說明這點（▶157）。

155
把空間輻射視覺化：羅馬坎皮托利歐廣場奧里略騎馬像四周的鋪面圖案。

156
紀念性建築以立面管理它的公共空間；阿爾伯蒂，聖安德里亞教堂，曼圖亞，1470-76。

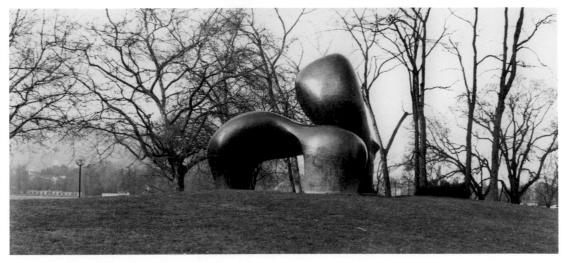

157
物件被空間穿透！亨利・摩爾，《羊片》（Sheep Piece）。

121

158
把這三棟建物的「空間輻射」當成幾何特性的函數組織起來。第一種配置產生衝突的場域。在第二種配置裡,三個場域彼此協調,共同形構出一個界定明確的凝聚性空間。

物件之間的關係

物件很少單獨存在;它們總是會伴隨著其他量體或界線。空間就是由這些元素之間的關係所產生。

讓我們回到「輻射」這個隱喻。每個物件的幾何和組織,會決定輻射的方向和幅度。方向可以從體積的幾何形狀和面的調轉中看出;幅度就只能靠領會了。當好幾個物件群集時,輻射的範圍就會重疊,創造出一個場域,孕育出可辨識的新圖形或混亂衝突的結構。上面的系列圖解(▶158)告訴我們,該如何把數個量體組織起來,讓整體的力量勝過加起來的總和,以及該如何把混亂散置的物件變成一個整體。

這些圖解所展示的物件空間互動,在日常生活中到處都可看到。都市建築提供了許多精采範例,有的幽微,有的精緻,有的相對低調,有的則是氣勢宏偉、高貴非凡,例如威尼斯的聖馬可廣場。

就拿聖馬可廣場做例子吧(▶159-161)。雖然從歷史的角度看,這座廣場並非單次設計的成果,不過這裡要討論的是它的現狀,起源影響不大。L型廣場肯定是最難、也最不可能配置成功的平面。它的缺點在於,每一翼都有一個看不見的對等物。此外,因為其中一翼的開口面對潟湖,第一眼會削弱它的空間界定。它的形狀基本上是由兩個物件型建物構成:一是聖馬可大教堂,二是總督府(Dog's Palace)。廣場的其他各邊,則是由都市的紋理「下襬」所界定,這塊紋理承認這座廣場具有特殊重要性。

感謝廣場新增了三個物件,也就是鐘樓和兩根獨立圓柱,加上

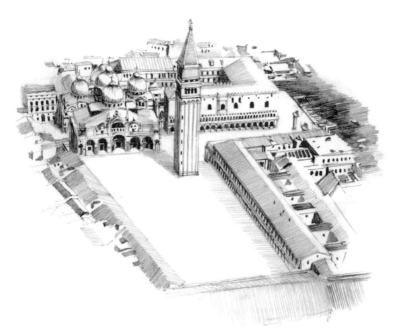

159
威尼斯聖馬可廣場。

161
這個不協調的廣場空間以極為精湛的功力接合起來，感謝鐘樓、聖馬可大教堂和它側邊的入口小廣場，以及位於潟湖側的兩根獨立圓柱。

160
鐘樓把廣場接合起來，讓我們注意到廣場朝左邊延伸。從潟湖望向廣場。

大教堂往前突出，讓這座L型廣場找到幸運的解決方案。鐘塔位在L型的內角上，一方面可以讓兩翼各有其自主性，同時也能提示觀眾還有另一個走向存在，藉此將兩個方向接合起來。從西邊看，它擋住總督府但暗示出連續性。它強調L型的交角，把它清楚界定成教堂的前

庭，而那兩根獨立圓柱也是不可或缺，它們扮演廣場的虛擬終點，或通往潟湖碼頭的大門。這三個元素幾乎把一切都弄對了。剩下的問題就是L型的外角，它一定得夠重要而且具辨識性。解決這個轉角的方法，就是讓聖馬可教堂往前突伸，並把它跟L型的腿部脫開，在廣場北邊留出一個小通道。

接著再回到「輻射」觀念，我們看到，主要的物件型建物，也就是段落極度分明的大教堂，它的輻射被一座很深的廣場包住。至於沿著廣場窄翼延伸的總督府，則是展現出非常平滑的立面，發散強烈但有所克制的輻射，順著與建物平行而非垂直的方向流動。那對圓柱非常關鍵。如果只有一根，就會發散出同心圓式的輻射，但因為有兩根，效果便結合起來，在它們之間界定出一個動態的優勢場域。垂直獨立的鐘樓產生類似無線電同心圓的影響力，與它扮演的支點角色相當呼應。這座廣場的接合方式還有第二種解讀，是從子空間著眼，這些子空間是由廣場的邊緣、前進和內縮創造出來的。這麼複雜的廣場很少能夠如此平衡，這裡的每個物件和每項限制，都被精精準準地擺在最適合的位置上。

建築師如果能把輻射物件和界限元素正確擺放，就能預測出人們穿過該空間時油然而生的感受。拿捏好「開放通道」與輻射物件

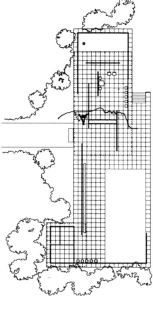

162
用單一物件銜接一整個流動空間；密斯·凡德羅，巴塞隆納館，1929，加上格奧爾格·柯爾貝（Georg Kolbe）的裸女雕刻。

之間的寬度和比例，就能編排出一連串的聚合，避免無聊或過度。安海姆在分析密斯‧凡德羅設計的巴塞隆納館（Barcelona Pavilion）時（▶162），指出物件可以如何修改我們對一個複雜的動態空間的理解：

「真人大小的裸女，在由長方形石板構成的建築物裡，以唯一的有機形狀引人注目，站在一個如果沒它就會被訪客忽略的角落。

它站在小池裡的一塊平台上，從寬敞的內部空間透過玻璃隔板便可望見，背後是一道矮牆。一條狹窄的廊道通往水池，如果沒有那尊雕像做為視覺焦點，你只會走到一個空盪盪的角落。建築師在這棟建築的邊角上，下了一個特別的重音，把整棟建築嚴格遵守的矩形性強調出來……

這個案例告訴我們，不是只有場地能決定物件的地位，物件也可以反過來修飾場地的結構。」[66]

巴塞隆納館的基本幾何是長方形，一個本質上對稱的圖案。密斯‧凡德羅設法用幾個錯置和重疊的長方形打破穩定性，創造出具有空間張力和壓力的動態感。這種迷人的模糊，又因為這尊輻射力最強的物件的反常和不對稱而得到強化。

[66] ARNHEIM, R. The Dynamics..., op. cit., pp. 22-23.

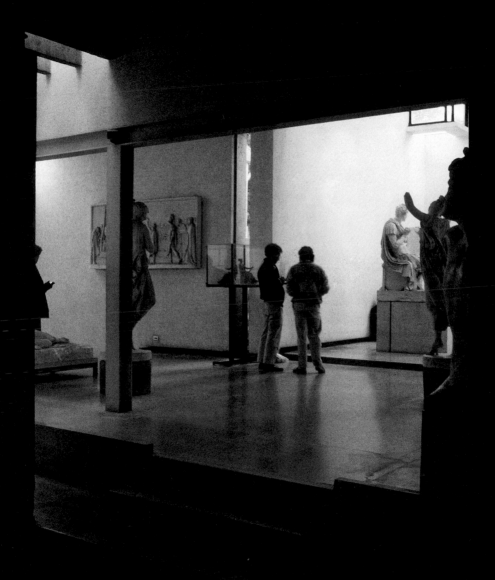

← 複雜的空間詮釋，結合了上與下、窄與寬、光與暗、流動與穩固；這裡的空間被當成造型作品，從內部雕鑿而成。史卡帕，
卡諾瓦雕塑展示館（Glyptotechque Canova），波薩尼歐（Possagno），1957。

空間
SPACE

亞里斯多德把空間定義為事物的容器;因此,我們像是置身在一層套著一層的封皮裡,如同俄羅斯娃娃,大到「以天空為界」,小到非常之小。空間必然是中空的,由外部給定界限,在內部填充事物。空的空間並不存在;每樣東西都有自己的位置,自己的地點,自己的場所。

小時候,我們學習具體物件的名稱,手、槌子、樓梯、房子、星星,然後以這些物件為媒介,發現宇宙。教育也引領我們進入哲學和數學的抽象世界。然而,把空間界定成由物件組成的星座,這樣的空間往往是落在我們所處的地面之外,落在意識經驗和抽象中間。建築學員的一大「突破」,就是能把建築的空間彰顯出來,理解空間配置的來龍去脈。我們會試著從當代的立足點,帶領學員探索這些領域,但也不能忽略過往提供的寶貴經驗。直到今日,有不少贏得建築競圖的設計案,依然是以它們對於公共空間的精湛掌握最為人稱道。

建築空間是我們用物質來界定的非物質部分。把世界的某一部分界劃出來,讓它變得適合居住:這正是建築設計的本質所在。

的確,對建築師而言,介於地面、牆面和天花板之間的空缺(gap)可以是任何東西,但絕非虛無(nothingness);事實上,它正是建築師採取行動的基礎,把這個中空創造成容器。建築師將給它一個明確的形式,為場所提供形貌,以及人們所需的移動自由。

繪畫、雕刻和音樂也有各自的空間性,但這種空間性是從外部界定的,只能用心智穿透。建築則是中空的藝術;它是由內部和外部共同界定:**牆有兩面**。我們用心智也用身體穿透它。所有的建築史或建築評論,都必須把空與體的雙重面向考慮進去。單從外部去設計和思考建築,它將不再成為建築。反之,把建築縮減成只剩下它的空間特質,則會壓抑掉可用來界定其公共身分的象徵和符號。

古代的建築論文很少提到空間。他們的理論焦點比較集中在建築物的實體元素和形式基礎,而非它們界定出來的中空空間。一直

163
發明一種新的窗戶空間:一層薄立面加上屬於立面一部分的一層空間。鐵拉尼,聖愛里亞幼兒園門廳,科摩,1937。

164
「同」一座樓梯出現七次；賈克‧法夫賀，《設計理論》（Theory of design），洛桑聯邦理工學院，1966。

要到十九世紀初德國哲學家席勒（F. W. J. Schelling）出版了《藝術哲學》（Philosophie der Kunst）[68]，有關空間的討論才開始成形。到了該世紀末，又在李格爾（Riegl）、沃夫林（Wolffin）和施馬索夫（August Schmarsow）等歷史學家的滋養下茁壯。奧古斯特‧施馬索夫在《巴洛克與洛可可》（Barock und Rokoko）一書中，堅決主張空間在建築裡佔有首要地位：「人們首先想像的是環繞在他周圍的空間，而非支撐象徵意義的實體物件。所有的靜態或機械配置，以及將空間封皮物質化，都只是手段，目的是要把建築創造過程中隱約感覺或清楚想像的概念實現出來……當空間設計的地位明顯優於物件設計時，建築就是『藝術』。空間旨趣才是建築創意的活靈魂。」[69]

到了二十世紀，大多數建築都被當成非具像藝術，而空間正是其中的一部分。拜建築新技術之賜，我們可根據某一建築空間與其他空間的流動關係，來想像該空間的特性[70]。莫侯利納吉甚至認為：「物質材料並非空間構成的第一要務。」[71]

讓我們再次拿樓梯為例；我們可以談論單跑梯、螺旋梯、陡梯、用混凝土或鐵或木頭做的樓梯……這些都提沒到樓梯周圍的空間。但是我們畫樓梯時卻不是這樣。賈克‧法夫賀（Jacques Favre）的這幾張插圖告訴我們：同樣的樓梯一共出現七次！但七次都不一樣，因為圈住它、凸顯它的和伴隨它的空間限制並不相同（▶164）。把樓梯換成窗戶、門或是同一樓層裡的兩個內部空間的關係，也能畫出同樣令人信服的插圖。

界定空間的元素

建築空間誕生於物件與物件的關係，或是邊界和平面的關係，雖然後兩者本身不具備物件的性格，但它們定義了**界限**（limit）。這些界限或許有些顯眼，或許接連成面構成一條沒中斷的邊界，或者剛好相反，只是一組記號（例如四根圓柱），觀看者可自行建立它們之間的關係，理解其中隱含的界限。

建築師知道，並不是界限表面上的所有點都扮演相同的角色。把表面隔離開來的邊，以及兩個或更多平面的交會處（夾角或轉角），才是界定方位和範圍的關鍵記號。

例如，正方體的空間是由六個平面所界限出來。眼睛不用鎖定

細節，只要看一眼夾角和轉角就能知道空間的性質。這些平面的物質性存在，並不是感知空間的必要條件。把這些物質存在「蝕除」，只留下最基本的標示（夾角和轉角），或是把這些標示進一步簡化成邊或界，我們就能繼續區分「內側」與「外側」。幸運的是，想要對造訪或居住的空間有個整體概念，我們不需要刻意去記錄「每一個」證據碎片。

界定自身所在空間的元素，並不會構成一幅「圖像」（image），而是會構成一個不均等但多少取得平衡的力場。當被界限出來的形式彼此互補，或是朝著某一點匯聚而非各自獨立，這個場域的力量就會增強[72]。

我們在第一章提過，人類會應用視覺以外的感官，例如聽覺和觸覺。因此，我們運用感官總結出來的整體概念，並非空間本身的客觀事實，而是我們通過主觀的感知濾網所經驗到和穿行過的空間，先前的經驗、語言和文化都會影響到我們的感知。

我們把空間生成的圖解畫在上面（▶165、166），圖裡的空間是由指標界定，這些指標一開始非常隱約，但漸漸變得明顯。這告訴我們，觀看者會在具體的標記之間重新確立一些多少帶有虛擬性質的平面。

柱廊將空間明確界定出來，雖然其中虛體的部分可能大於實體。由於圓柱對齊排列，我們可以感受到有條界限存在，把空間分離開來卻又可以滲透。阿爾伯蒂說過：「柱廊就是一道穿了孔的牆。」[73]

我們在同一個方形平面上研究幾種垂直元素的簡單配置，包括四根圓柱、兩道平行牆、U形牆和一間小室，得出差異很大的空間場域（▶168）。程大金（Francis D.K. Ching）在《建築：造型、空間與秩序》（Architecture: Form, Space and Order）中[74]，用精細的插圖將這些特色描繪出來。

167
「柱廊就是一道穿了孔的牆」
（阿爾伯蒂）；巴塞（Bassae）
的阿波羅神廟，420。

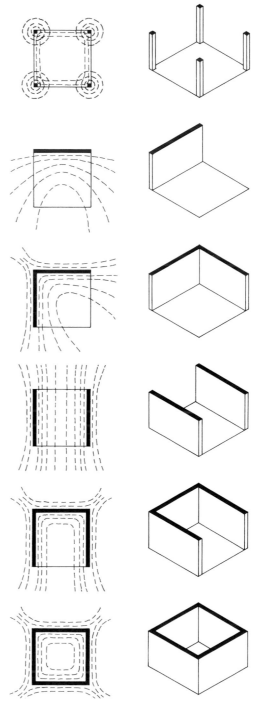

168
同一個方形平面上由不同垂直元
素所產生的不同空間場域。

除了用圍牆界定空間之外，也可改用一連串的平行穿孔牆。如此一來，主空間的界線就會由新開口的邊緣所界定，它們結合在一起，形成隱含的平面（▶169-171）。

169
由中斷的平行橫線所暗示出來的曲線，比沒中斷的橫線更有力。

（a）

（b）

170
主空間穿越一連串牆面和規律平行的空間層。

（c）

171
自仿羅馬式教堂開始，規律、平行的中斷牆面和空間層，便一直應用在主要的垂直空間上，到了現代建築尤其明顯。這是用來創造建築空間的種種方法之一：
(a) 軸側投影，羅威爾海灘住宅（Lovell Beach House），1925。
(b) 柯比意，撒拉海別墅（Sarabhai House），1955。
(c) 中庭，里維歐・瓦契尼（Livio Vacchini），薩雷其歐小學（Saleggio School），1975。

空間的深度

最常見且有效的深度感知指標，一是帶有質地梯度（texture gradient）的透視效果，二是可以感覺有個東西隱藏了肯定是在它前方的另一物[75]（▶172-176）。

　　圖172將同一張照片切成兩半，展示了兩種現象。下半部的深度來自於由湖面波浪所形成的質地梯度，但是上半部卻沒有什麼透視效果，只是把一層層的平面往前疊放而已：最前面的雲、右邊的山、左邊的山、遠方的山，這種深度幾乎沒有任何距離感。

172
日內瓦湖、隆河匯入口與阿爾卑斯山：在前景中，質地梯度讓我們可以清楚看出它的相對深度，但是在背景處，則必須透過連續的平面來感知深度，只是最靠近我們的平面和接下來的平面之間，幾乎不存在任何可判讀的距離指標。

173
為柯比意繪畫所做的空間分解（Bernhard Hosei, in "Kommentar"）[76]。

在繪畫裡，畫家會運用上述兩種現象來創造**深空間**或**淺空間**的錯覺。自文藝復興到十九世紀，畫家很少掩飾他們對透視法和深空間的偏好。中世紀的畫家，以及採取另一途徑的畫家，像是葛里斯（Juan Gris）、布拉克（Braque）、柯比意和比較晚近的史拉茨基，則是淺空間的大師，在這類作品裡，層層疊合的平面看起來像是緊緊壓貼在一起。既然如此，建築師自然也會想要運用這些方法來組構他們的物件與空間。

處理透視距離小而模糊的前平面時，某些現代運動派的建築師不僅會運用淺空間的效果，還會運用透明性現象[76]，透明性是源自於某一平面消失在另一平面後方，或是以片段形式重新出現在另一平面後方（▶173、174）。

把這種多層疊合的淺空間運用在立面上，最受人稱道的莫過於下面這三個案例：鐵拉尼在科摩設計的弗里傑里歐宅，柯比意在加爾舍設計的史坦別墅，以及史卡帕在威羅納改建的舊城堡博物館（牆面與窗戶的接合）。

古典藝術為了彰顯具有重要代表性的室內空間、都市廣場和大道，不僅會運用消失線來強化景深透視，還會善用可增加質地梯度的線腳輪廓（▶176）。

174
多重密置平面，圖173的建築版本。麥可·葛雷夫斯（Michael Graves），貝納塞拉斯宅（Benacerraf House），增建，1969。

175
塞利奧，《透視法》（Libro Secondo della prospettiva），1545。

176
用透視和質地梯度來表達深度；勒杜，亞克塞南皇家鹽場，主任之家，1773-79。

空間的密度

空間並不只有深度；**它也有密度**。當目標是要製造比較大的密度時，我們可以插入一些中介性的「深度層」（stages of depth），讓它們密接在一起。這種做法經常運用在淺空間的案例上，但我們也可以在深空間裡創造密度：哥多華清真寺（Cordoba Mosque）的圓柱「森林」，就是密度超凡的深空間。反之，布雷為法國國家圖書館所做的增建設計，就是以缺乏密度為特色，是個疏曠、均一的空間（▶177、178）。

179
地板和牆面的裝飾圖案把空間深度細分成許多層，藉此提高空間的密度；布魯內勒斯基，巴齊禮拜堂，十五世紀。

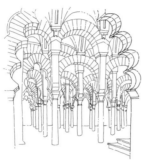

177
緻密空間：哥多華清真寺內部。

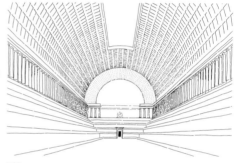

178
疏曠均一空間：法國國家圖書館閱覽室提案，布雷，1785。

空間密度不一定要透過具體有形的深度層，例如哥多華的情況。其實只要在地板、牆面或天花板的裝飾圖案上隱約做出細分的**暗示**，讓均一的空間看起來相對「盈滿」或「空盪」就很足夠。我們可以拿布魯內勒斯基（Brunelleschi）的巴齊禮拜堂（Pazzi Chapel）和路易吉・史諾濟（Luigi Snozzi）的卡爾曼別墅（Villa Kalmann）陽台做對比，前者有紮實填滿且經過模數化處理的深度，後者則是用兩極（室內和陽台盡頭）之間的單一行進來創造張力（▶179、180）。

和疏曠均一的空間比起來，緻密的空間並沒有什麼絕對優勢。真正重要的，是建築師如何根據基地、建築計畫和設計理念來選擇方法。研究過歷史範例後，也許他會發現，疏曠均一的空間可以在觀看者的位置和空間的界限之前創造出不可思議的張力，有如一條介於真實和非真實之間的橋樑。另一方面，一個節奏完美且經過模數化的緻密空間，似乎更令人安心，也更接地氣。

180
地板和牆面的連續性在觀看者的視角、陽台的盡頭和框住的遠方風景之間創造張力。史諾濟，卡爾曼別墅，洛卡諾（Locarno），1979。

空間的開口

有些相反的特質可以讓我們區分出建築空間的不同類型,其中之一,就是它們是閉合、內向和向心的,或是開放、外向和離心的。當量體基本上是向心式的,它的空間基本上就會是閉合性的。空間的圍合程度並非只取決於開口的數量和大小;如果我們想創造一個對外開放的空間,我們會試著讓空間看起來比較不明顯。因此,明顯或隱約的空間觀念與開放或閉合的程度有關。我們會運用其中一組原則來達到另一組的目標(▶181)。空間裡的開口有幾種開法:一是縮減它的界定(例如去掉一個轉角),二是把同時屬於內部和外部的元素呈現出來(例如把牆延伸到外部)(▶182),三是像萊特在自傳裡說的:「我不再把『牆』當成盒子的邊。牆是空間的圍合,需要的時候可提供保護,對抗暴風雨或炎熱。但它也能把外部世界帶進屋裡,讓房子的內部走到外部。在這個意義上,我不斷努力鑽研做為一道牆的牆,希望把它的功能變成一道屏幕,把它當成打開空間的一種手段。」[77]

門和窗是在承重牆結構上開口的標準做法,做為通道、「景」框,以及光和空氣的來源。這些開口的位置、大小和形狀將空間結構起來,**為空間賦予方位並界定**封皮的性質,例如它的厚度。

開口越大,越可能被說成「牆不見了」,特別是當開口位於轉角處。孔洞的觀念淡化,空間就此打開。混凝土、鋼和玻璃的出現,消除了結構和孔洞之間的依賴關係,讓建築語彙得以擴展。空間的界限不再需要符合承重結構。「得到解放的」空間和立面,可提供新的動態感,在這方面,現代主義建築師充分利用玻璃凸窗、水平長條窗、轉角窗和玻璃牆等建築工具,引進新的空間維度。

史卡帕在威羅納設計的舊城堡博物館,在開口部分做了新舊有別的精心處理,讓我們看到二十世紀的新「發現」如何應用在舊建築的改造上(▶183-186)。史卡帕運用非常豐富的手段,根據每個開口的情況調整它的類型和處理方式,而且沒影響到整棟建築的凝聚感。

181
亞倫・布洛克斯(Allen Brooks)用這些圖解來呈現萊特的空間新觀念:他先拿掉轉角,接著改變最初的空間幾何,將封皮上的一些段落變換位置或旋轉九十度,組織出他想要的空間連續性[78]。

182
完整的轉角把空間反射回來,消失的轉角把空間「傳送」出去:用牆面、樓板或天花板這類同時屬於兩個空間的元素來創造連續性。

137

內部和外部的觀念未必要跟「有沒有覆蓋」畫上等號。人類習慣以自我為中心來思考環境。柏格森（Bergson）著名的概念「此時此地」（hic et nunc）意味著，發現自己的地方就是內部。我們常說在城裡或在花園裡，表示我們把這兩者都看成內部。但如果內部把相對於外部的界限呈現出來，就能取得它的強度。

建築師利用並置或相互穿透的方法來調節內部與外部的關係，結構裡／外、人類／自然、公／私、元素／涵構等關係……設置中介區（過渡區）或同時屬於兩者的門檻（第7章）。

183-186
關於開口，史卡帕在單棟建築裡結合了各式各樣與牆有關的接合方式，並根據每個開口在平面配置裡的特殊情況來調整它的解決方案，包括打孔、開窗、玻璃凸窗、自由立面、導流牆、空間截斷或連續。

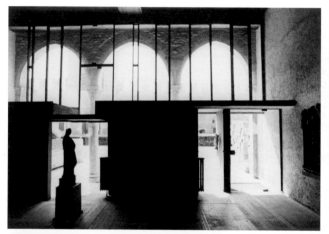

空間並置和相互穿透

界定空間的元素和開口會形塑**空間關係的類型**，會決定該空間是獨立自主或與其他空間相連。我們可挑出兩種基本類型：並置和相互穿透（▶187-190）。

並置（juxposition）堅守空間的自主性。我們的語言裡有非常多詞彙基本上只適用於界限清晰的封閉空間，例如房間、臥室、小室、廳堂、廊道，這些詞彙全都和「私密」有關，並和其他空間互斥。想要和相鄰的空間連接，必須透過牆上的門、窗或受到控制的窄小通道。轉角必須完整。當這類空間和該棟建築物的封皮無法吻合時，就表示有其他類似的空間存在（增添或細分的空間）。而這類空間據以排列和分布的通道，就會變成重要的結構因素：房間的門軸線、單側或雙側走廊、中央大廳，等等。

過去幾百年的營造方法，經常是以承重牆系統為根據，或是用其他方式讓材料藉由受壓發揮作用，這類方法通常會形成格狀集合體，由界限明顯的並置空間組合而成（▶189、190）。

當牆、天花板或地板這類界定空間的重要元素，同時屬於兩個或兩個以上的空間時，就會創造出從某一空間通往另一空間的連續性，讓空間**相互穿透**。

在這種情況下，把空間分隔開來的平面比較是虛擬性的；它所形成的分隔也會比較隱約。這種隱約的分隔會有一個圈圍的**起點**，但不會真的圈圍完畢，只會用一道橫樑、一根圓柱、一大面玻璃的框架、一面牆的頂端、一種不同的表面肌理或一個物件等等。這些東西扮演**指標的角色**，讓你隱隱察覺到某種空間上的細分，但不具主導性。

空間的連續性會召喚出動態的平面原則，藉由隱匿與可見、現在與未來之間的曖昧吸引我們不斷往前，在預告下一步的同時還設法製造驚喜（▶191-193）。

密斯·凡德羅打造過一棟位於鄉村中央的磚宅，他在設計宣言裡指出，他的空間是從住宅正中心延伸到地平線的盡頭（▶193）。不過，在他設計的都市庭院住宅裡，卻是把這種空間的自由性收容在最極簡的密閉盒子裡，因為那是打造城市的必要條件。這和晚近一些以炫耀自由來「對抗城市」的潮流並不相同。

187
並置和相互穿透。

188
空間的並置和相互穿透。

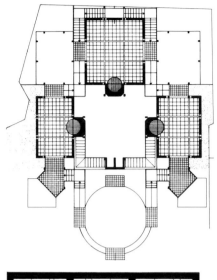

189
空間並置（學生習作：Inès
Lamunière）。

190
空間並置：承重牆的營造限
制；大海布拉遺址（Megara
Hyblaea），舊市集區的住宅
（製圖：Paul Auberson）。

191
空間並置（學生習作：Marc
Collomb）。

192
空間相互穿透：結構解放；有車
庫的庭院住宅，密斯・凡德羅，
1934。

193
密斯・凡德羅，磚宅，1922。

　　上面提到的對比，讓我們知道過去建築師不曾運用虛擬的空間界限。但他們有時確實會用空間層的概念來組合空間，比方要興建紀念性建築的時候，特別是祈禱用的場所。不過，現代主義的相互穿透是用空間**動態學**和「自由空間」造成一連串轉變，傳統建築師的相互穿透則是比較靜態和富有層級關係。例如，帕拉底歐會用一個過渡區把住宅的主屋區隔開來，這個過渡區是由介於牆面、四柱和過樑之間的**空間層**所界定，但它依然是一個完整的房間，而不是流動空間。

　　在建築史上，沒有其他時期比巴洛克更愛「嘲弄」（mock）營造上的種種限制，想藉此來達到它的美學和精神目的。這種追求導致了歷史上的第一次「空間解放」。它掙脫了規則和慣例，掙脫了靜態空間、基礎幾何，甚至掙脫了內部與外部的對立。它的做法是在凹凸與斷續之間不斷運用各種複雜的處理，讓空間結構超越實際的限制（▶194）。為了達到這個目標，巴洛克建築師把牆面和屋頂化整為零。在巴洛克建築師眼中，這些元素不再是擁有兩個面的「固體」；而是擁有兩層概念上或營造上的殼，一層內殼，一層外殼，每一層都能因應各自不同的需求。只有在開口的位置，這兩層殼才會經由漏斗形斜面牆（embrasure）的處理再度縫合在一起，而且不顯突兀。

　　巴洛克空間之所以與眾不同，是因為「它能夠用很多種方式證明，小室或壁龕在正面、背面和側面的相互依存，並不會讓它們看起來零碎，反而會賦予它們完美的整體性」[79]。

　　把外部封皮、結構和內部襯裡區隔開來，分別思考，並不是基督教建築的專利；十八世紀波蘭東部的木造猶太會堂，它的外形和結構基本上跟農舍甚至是最簡單的穀倉沒什麼兩樣，但是內部空間卻截然不同（▶195）。這種走向發展到最後就跟魯斯差不多，魯斯認為，內部空間是第一位，接著才是興建牆面和支撐結構。

　　鋼鐵和鋼筋混凝土帶來的技術改善，促成了「第二次空間解放」。因為精通這種新的自由，所以二十世紀出現各種偉大的空間和建築創新，幾乎毫無限制的可能性帶動了新詩學的興起。萊特拿掉轉角，解構方盒，將建築錨定在既遠又近的地景裡；年輕的密斯‧凡德羅和荷蘭風格派運動，執意用獨立的平面來界定空間的不同部分，把建築當成無垠空間裡的一種特殊事件；柯比意則是以他的畫家眼光，追求空間的壓縮、堆疊和透明性──這些人物都是非對稱動態空間的發明家和拓荒者（▶196）。

194
巴洛克掙脫營造上的束縛，讓結構與封皮脫離內殼，創造出類似劇場般的奇幻內部空間；艾因西德倫修道院（Einsiedeln Abbey）。

195
諾威米亞斯托猶太會堂（Nowe Miasto Synagogue），波蘭東部，已在二次大戰期間遭德軍焚毀。（來源：Kazimierz Piechotkowie, Maria, Boznice Drewniane, Wydownictwo Budownictwo I Architekturo, Warsaw, 1957.）

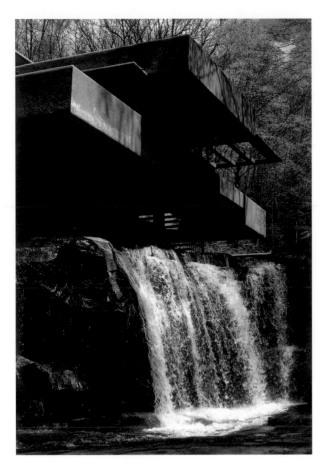

196
「解構方盒子」；落水山莊，萊
特，1936。

197

198

199

基本形狀的空間特性

由於空間組合要求理性和緊湊，加上規律的形狀可以提高建築結構的經濟性，使得幾何學成為建築設計裡的首要原則。接下來，簡單介紹一下幾個幾何基本圖形的空間特性：**正方形、立方體、圓形、八角形、圓柱體、球體、三角形、角柱體、角錐體**。

一旦每個幾何圖形的力線決定之後，建築師馬上思考，該如何運用這些幾何圖形的固有特性，讓它們發揮最佳效果，符合基地和計畫書的特殊需求。唯有當你徹底了解這些基本圖形的根本特性之後，才有可能「轉化」它們。

正方形包含隱藏的輻射場：從角落、周邊、對角、中線和中心點發散。認識到這點，我們就知道該從哪裡介入，強化或抑制它的固有特性（▶197）。

圖198和199是兩個有缺口的正方形，它們的輻射場和基本正方形大不相同。如果角落明顯存在，會出現空間內爆。那些隱性的次空間也是正方形，會反過來強化與它們類似的原形。如果角落不明顯，輻射場就會往外延伸，降低原形所具有的決定性。這些案例又因為它們的向心性或離心性，凸顯出中央性的兩大基調。我們發現，和四周閉合的正方形比起來，開口位於四周中央的正方形，會讓中央性更加突出。

正方形朝縱軸延伸會形成立方體、四面體和角柱體。適用於二維形狀的原則同樣可套用在三維形狀上（▶200）。不過感知並不客觀性，完美立方體給人的感覺，往往是高大於寬；話雖如此，遵循既定的幾何規則通常會比執行不準確的光學修正來得保險。

採用正方形平面的建築物，經常讓建築師著迷，因為它非常緊湊，加上四個直角代表四個方位，造就它的寰宇感（▶201）。建築

200

201
正方形或幾近正方形的平面；亞美尼亞聖瑞皮斯米教堂（Armenian Church of Saint Hripsime），瓦加爾沙帕特（Vagarshapat），618-630（圖片來源：J. Strzygowski, 1903）。

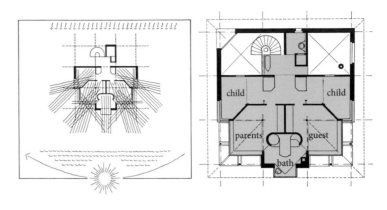

202
正方形變形：使用一系列平行牆（學生習作）。

203
正方形變形：改變正方形的基本形狀和等量反射，以配合基地和計畫書的層級系統。住宅南邊，太陽和湖水向遠方伸展；住宅北邊，道路和種植葡萄的山巒也是面向湖水。皮耶・馮麥斯，日內瓦湖畔住宅，二樓，1977-79。

物從來不是因為機能需求而成為正方形；而是不管如何就是要用正方形，哪怕得花費一番技巧才能把相關機能容納進去。這是一種**理性主義**的取向，而不是務實主義。

　　轉化正方形：正方形因為自身的幾何構成非常顯著，現實情況很難再對它做出什麼詮釋或強化。儘管如此，我們還是可以引進一些元素，給正方形一個方位，藉此做出轉化，例如用一系列平行牆替不同方向定出高下之別（▶202），或是像圖203的湖畔住宅，把二樓的房間群集在一起，然後透過開口和牆圍的配置「侵蝕」原本的形狀。在兩個案例裡，特別是第一個，中心點會失去它的重要性。

　　八角形缺乏四個明確的對角，圓形更是如此。它們只剩下中心點和周邊，中心性和周邊性現在變成互補的對手（▶204、205）。

　　當我們像處理正方形那樣在圓形上打開對稱的開口，我們不會得到內爆。圓形不會因此形成類似圓形的新圖形，這些次空間會變成圓盤的扇形部分，它們的幾何自明性和可辨識性都有所減損（▶206）。

　　把圓形朝三度空間延伸會變成圓柱體和球體，或更常見的半球形圓頂，可凸顯出內部空間的中心性以及物件功能（從外部看）（▶207）。這些形體的宇宙性格幾乎無須強調，而我們不禁想問，這樣的空間特性是不是只應保留給少數的特例建築，因為它們的公共地位確實配得上這樣的形狀。布雷設計的牛頓衣冠塚，是一座讚

204

205

206

207
圓頂是圓形的保證人。

頌科學榮耀和普世性的紀念性建築，把形式的內在質地與其象徵意義做了完美呼應（▶208）。

轉化圓形。倘若圓形想要拋棄它的紀念性命運，變成日常空間，特別是居住空間，它就得「平庸化」（banalized）。在這方面，我們的處理方式和正方形一樣：加設平行牆，把層級關係移往圓心以外的其他地方，創造斷裂等等（▶209）。

集中性和向心性是圓形和正方形的共通點，這表示它們有可能結合。八角形很適合做為這兩者的過渡，經常在許多神聖建築裡扮演界面的角色（▶210）。

正三角形只有一個隱藏的中心點，因為它缺乏對角線，而它的平分線也沒有對邊的中點做為定位點。就這點而言，三角形的集中性比不上八角形或正方形，但在這同時，它卻以銳角界定出一個封閉的空間，甚至可稱為「幽閉恐懼」空間（▶211）。

如果正三角形的邊線中央出現開口，只留下尖角，那麼尖角和對邊開口的交叉線會重新確立它的中心點。

如果是尖角消失只留下三個邊的中央段，三角形的觀念就會消失殆盡；看起來變成隱性的六角形。如果用不同方式把這些邊的端點連成角，就可以強化六角形或三角形的暗示。

正三角形的空間延伸會變成角柱體或角錐體（▶213）。它們不

208
加了框的球體，複製的宇宙；布雷設計的牛頓衣冠塚，1784。

146

209
圓形變形：用一系列平行或垂直
牆面取消甚至取代圓心的地位；
柯比意，巴西法國大使館計畫，
1964-65。

210
八角形在圓形和正方形中間扮演
中介角色；盧卡斯修道院，希
臘。

屬於建築上的常態運用，因為要處理銳角的內部空間並不容易。另一方面，如果用六十度角的網格將正三角形分割，會產生六角形的網格，好處是鈍角比較好利用，缺點是邊線會有搖晃感。

有關基本形體的討論帶出一個重要問題，也就是**中心和周邊**的關係，這問題又轉化成正面、背面和側邊的關係。這些建築上的根本課題，也會發生在更為複雜的幾何上。

在採用中心平面的教堂裡，所謂的中心是空間中的一個假想點；所有東西都朝向那個點，包括牆面、凹槽、次空間和天花板。萊特則是剛好相反，他經常把壁爐和廚房這類堅固量體擺在住宅中央，讓它變成堅固的核心。空間從這個點向外組織，逐漸朝外部推進，但不容易含括在一個基本的圖形內部。

213 211 212

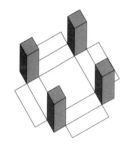

福祿貝爾積木組合。

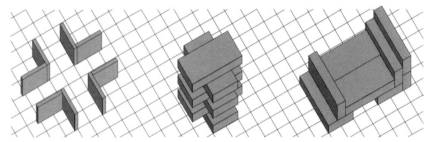

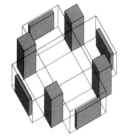

福祿貝爾積木組合。

用福祿貝爾積木組成空間。

萊特在設計馬丁宅（水牛城，1905）時把福祿貝爾積木和簡圖交互運用。

214
小時候，萊特很愛玩福祿貝爾積木。根據泰斯和拉索的說法，這對他日後的建築設計走向發揮了結構作用。參見Frank Lloyd Wright — Between Principle and Form (Reinhold van Nostrand, New York, 1992)。

組合：萊特和福祿貝爾積木

在萊特的建築專案和實踐中，空間組織和房間的組合主要是由兩個組構系統堆疊而成：一是「層級化的框架」（hierarchized frame），二是用來錨固或定義空間的「空體」（volome）。萊特不像密斯・凡德羅，把正交或六十度角的框架當成同質性的背景，不過框架的尺寸很快就能配合實體變大，因為那些實體都是基本框架的倍數。這些空體可以做為結構、壁爐（煙囪）、雜物間，甚至是主空間裡的次空間。

根據詹姆斯・泰斯（James Tice）和保羅・拉索（Paul Laseau）所做的研究，我們可以把福祿貝爾（Friedrich Froebel）創造的益智玩具與萊特所採用的幾何框架連結起來。「這項經驗對萊特而言相當重要，因為它有助於萊特：1. 意識到幾何系統和它們的設計屬性；2. 對3D實體與虛體具有敏感度；3. 領會不同元素有哪些可能的組構方式；4. 對複雜的2D平面圖案和3D空間體積的『交織』充滿迷戀；5. 有能力在2D製圖板上畫出3D的暗示。」……「強調組織用的底紋，例如『單位系統』或網格，不管在個別設計中採用哪種幾何或組構，這些底紋似乎永遠存在。」[80]

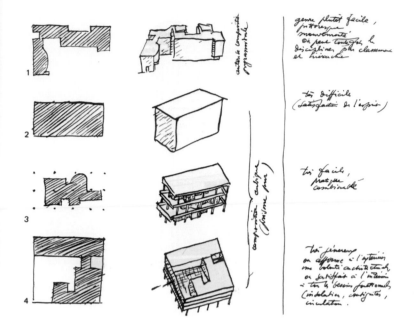

組合：柯比意和〈四種組構〉（1929）

柯比意非常善於用草圖和文字把他的實作概念化，是個無師自通的傑出老師。他在1929年畫了〈四種組構〉（The Four Compositions）的草圖和註解（▶215），是設計理論的一大貢獻，他想利用這些圖解來涵蓋以下四大傑作的設計始末：

1. 拉侯許別墅（La Roche House），巴黎，1923；
2. 史坦住宅（Stein House），加爾舍，1927；
3. 斯圖加特（Stuttgart）白院（Weissenhof Estate）住宅或他的突尼斯計畫，1927；
4. 薩伏伊別墅（Villa Savoy），普瓦西（Poissy），1929–31。

柯比意在《精確性：論建築和都市計畫的現狀》（Precisions on the Present State of Architecture and City Planning, 1930）裡，對於這些圖解的意義做出更明確的說明，並在結論裡自曝祕方：「不斷閱讀自己的作品並非毫無價值。覺察是進步的跳板。」[81]

雖然柯比意沒有詳記羅列組合空間的所有手法，比方說，魯斯、萊特和風格派的走向就遭到冷落，但我們必須承認，其他建築師的方法確實有被涵蓋進去。柯比意努力闡明他的做法，供案例教學之用。要求學生在課程的前幾年遵照1、2、3、4設計專案，是要替他們打好根基，追求更有價值的啟發式教學。

215
柯比意，〈四種組構〉，1929，後來在《精確性：論建築和都市計畫的現狀》（1930年法文版初版，1999年英文版由麻省理工學院出版社出版）一書裡擴增補充[81]。

1.「比較簡單，別出心裁，高低起伏，可透過分類與層級加以約束」——（拉侯許別墅，巴黎）
第一種取向是從計畫書取得靈感，每個元素根據有機理由加在下一個元素之上：「由內部掛帥，往外推出，形成多向的突出構件。」這種原則會導致「角錐體」（pyramidal）組構，稍不謹慎極易顯得混亂。

接下來的三種取向都是「立方體（柱狀體）組構」。

2.「非常困難（可滿足心靈）」——（史坦別墅，加爾舍）
第二種取向是要把內部組織壓縮在一個絕對純粹的堅實封皮裡。是個困難的問題，但或許也是精神的爽快；因為要背負種種限制，勢必得耗費一番精神。

3.「非常簡單、實用、好結合」——（斯圖加特白院＋突尼斯）
第三種取向的骨架結構外露，可採用簡單、清晰、透明的封皮；每個樓層都可根據不同的需求做設計，包括形式、數量、體積和服務。這種取向適合某些氣候，組構簡便，充滿各種可能性。

4.「非常雍容」——（薩伏伊別墅，巴黎近郊的普瓦西）
第四種取向的外部和第二種類似；內部則享有第一種和第三種的優點與質地。一種既純粹又雍容的做法，可運用各種策略。「外部可顯示建築的意志，內部能滿足所有的機能需求——隔絕、親近、流通。」

216
從植物根部到頂端的垂直連貫性。

217
高樓和它的根部，萊特，嬌生實驗大樓（Johnson Wax Laboratories），1950。

垂直組合

每棟建築物都有它的根、它的地基，以及經常有的地下空穴。地面線把計畫分成兩個截然不同且不易調和的脈絡：看不見的和看得見的，並因此提出一個問題，這兩個世界是什麼關係：互補的、同謀的或相互漠視的？要興建一棟具有垂直連貫性的建築，需要以下條件：

一從地基到屋頂的結構邏輯。

一地下和地上這兩個部分在形態、空間以及材料上的互動。

經過幾百萬年的演化，植物從根部到葉片都學會如何管理一個比今日建築更複雜的有機體。它們的垂直連貫性幾乎不受環境影響。從形態學的角度檢視「野草」，可提供我們一些線索（▶ 216）。首先，我們發現，野草在地面下方與上方的成長，不管是整體或細部的發展，都有形式上的關聯性；其次，野草的形構可以認出從地下通往地上的通道：冒出「地面層」。我們可能也注意到，剖面比平面更能有效管理垂直連貫性。在前工業時代，垂直凝聚性

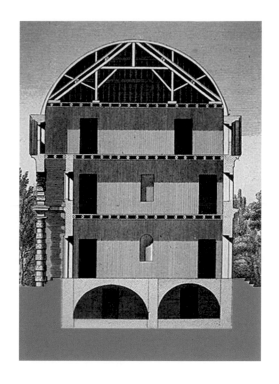

是既定條件，也許需要實務和技術上的理由，但不需要理論。為了節省人力，風土建築總是從地下到地上固守一套不容改變的邏輯。上古時代的紀念性公共建築也是遵循同樣的原則，因此，即便當它頹圮到只剩下地基，依然能給我們清楚的平面和空間概念（▶218）。

　　古典建築裡，建築物的垂直分層依然接近從地窖到屋頂的合宜典律。建築專案不僅在平面上遵循三分法原則，連剖面也是，從基座或底座（從地面冒現的部分），到主樓層，臥房樓層，最後以簷口收尾。每一層雖然維持了某種獨立性，但什麼在上、什麼在下，卻是根深柢固。這種先後順序的「記憶」，經常透過幾何度量（框架的倍數或除數）和構築突變來發揮功能。事實上，這些建築物的地基平面和剖面，會把材料和空間結構的基本特性召喚出來，勒杜為巴黎山門案（Propylaea）繪製的版畫，就是一個範例（▶219）。

　　不過，有極少數的「現代人」依然對建築物的地下表情充滿依戀。比方萊特就為嬌生實驗大樓設計了名副其實的根部，他在地下埋入壯觀的量體，以便和露出的部分取得平衡。這棟高樓似乎跟植物有機體一樣，是從根基發展出來的。這種效果又因為甲板式的樓層結構得到強化，這些樓層錨定在象徵樹幹的中央豎井上（▶217）（也請參見第9章）。

218
龐貝——地基會說話。

219
山門案，巴黎，勒杜，1783-1789：「這些平面呈現出一個秩序井然、光線充足的結構，精緻度從地窖往上逐步提升。上層的圓柱比較纖細，甚至還利用比較隱約的墨水讓上層平面看起來更加輕盈。雖然橫向樓層服膺於這棟建築強有力的垂直秩序，但每個樓層依然表現出自己的獨特之處。」

　　如何用凝聚一貫的設計把地下到屋頂的房間組合起來，這項工作的挑戰性越來越大。為因應市中心的擁擠密度，今日建築的高度前所未有，地下室也越挖越深，隨著建築物因為高科技和多功能而變得日益複雜，我們也傾向把責任劃分開來，為每個部分指定各自的機能。這種組織碎化所產生的「附屬專案」（secondary project），其自主性越來越高，反倒是整體方案失去了連貫性。

　　二十世紀的現代主義不太關心這方面的問題。發包當局（和建築師）顯然做了某種讓渡，把埋在地下的營造部分交給工程師處理。這是錯的，當一棟房子是由上下兩個不同的專案疊合起來而且各做各的，根本沒有好處。

　　此外，我們也必須承認，地下部分和地上部分基於不同的功能需求，在尺寸上並不相容，這會對結構造成間接影響。當地下停車場決定了結構框架的尺寸，要把公寓建築疊在停車場上，根本是一種「腦筋急轉彎」。汽車的需求是移動和停放，人的需求是住在一個比例良好的公寓裡，兩者幾乎沒什麼共通點。

　　萬一支持垂直連貫性的一方，輸給了分割設計責任那派，我們會面臨怎樣的不連貫？1994年，建築師奧雷里奧・加爾費提（Aurelio Galfetti）在洛桑市中心設計的住辦混用公寓，就是一個血淋淋的案例。

　　建築師在地面層畫出一條分界線：地面上方由一座圓柱體主導，周圍環繞著三個稜柱體；地面下方是另一個構造體，建立在長方形的結構框架上，與地面上方毫無關聯；兩者中間是一道可怕的承壓板。這個地下空間的最大「不幸」，似乎是沒人設法把圓柱體裡的電梯「往下旋」，用電梯來配合工程師的地下幾何。

　　這一點也不麻煩，因為在圓柱體裡螺旋上下的處理方式原本就存在，而且運作得很好，里昂的塞勒斯汀（Célestins）停車場就是個很好的例子。把塞勒斯汀的平面用相同的比例疊在加爾費提的圓柱體上，我們會發現兩者的直徑只差幾公分而已。

　　因此，垂直連貫性在地面層出現斷裂既非不可避免，也不符合經濟考量，因為儲藏和檔案空間很容易就可安置在公寓稜柱體下方（▶220、221）。

sous-sol

superposition
ULYSSE versus CÉLESTINS

rez-de-chaussée

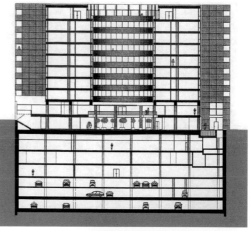

220
「尤里西斯」住辦大樓位於洛桑市中心；建築師（只負責地面層以上）是加爾費提。
地面層的平面圖加上由圓柱環繞成的圓柱體，那些圓柱支撐了八層樓的辦公室。圓柱體夾在由三座稜柱體圍成的空穴裡，稜柱體從二樓以上是公寓住宅。
剖面圖顯示出，位於地面層的承壓板厚度驚人，結構在此斷開。
把里昂塞勒斯汀停車場疊在地下室的平面上。這種做法比較容易達到垂直連貫性。只要稍微調整一下垂直配置，幾乎不會構成困難。

221
從上方往下俯瞰塞勒斯汀停車場；底部擺了一面旋轉鏡，可以從地表看到下方；一座夢想之井。

空間組構三策略

　－結構性空間

　－空間體量設計

　－自由平面

歷史告訴我們，「空間」一直是個特殊的爭議課題，雖然它始終在建築觀念裡扮演隱性角色，但它的設計歷史只有兩百年而已。討論一些可以具體指出的實體和物件的外形或特色，當然比較簡單，例如建築物、體積、立面、椅子、窗戶等。在二十一世紀第二個十年的今天，對具體形貌的關注依然優於無形的空間，然而我們的一生，卻有更多時間是花在建築物的中空部分，花在由建築物圈圍起來的空間裡。到目前為止，想為介於實體之間的中空部分提出完整設計，依然只能仰賴建築師。

　　在洛桑聯邦理工學院（Ecole Polytechnique Fédérale de Lausanne），有好幾年的時間，我們在指導學生練習建築組構時，並沒規定他們採用某個具體的「空間策略」。但我們發現，學生往往像無頭蒼蠅一樣，亂飛一通，搞不清自己選擇的策略牽涉到哪些邏輯，而這似乎顯示，我們的教學框架缺少一兩個支撐。

　　於是我們決定把以下三種策略放進「場館習作」裡：**結構性空間、空間體量設計**和**自由平面**，這三種空間概念有兩種大致是屬於二十世紀。事實證明，這些看似微小的教法改變，卻產生非常根本的影響。我們馬上就把研究範圍延伸到建築前例，釐清我們的教育目標，同時制定出明確的評判標準。在接下來的三組對頁裡，會為每種策略提供一個簡單定義、一則歷史案例，和一件學生習作。

結構性空間

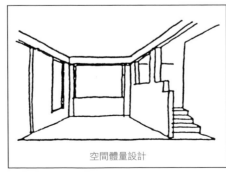

空間體量設計

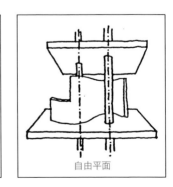

自由平面

結構性空間 STRUCTURE-SPACE

使用「結構性空間」一詞，我們指的是：在承重結構的秩序與因此捕捉到的空間圖形之間，具有嚴謹一致的關係。

222

這種做法似乎從上古時代一直綿延到十九世紀（除了巴洛克時期）。的確，過去由於沉重的營造限制，讓城市、街道和住宅確保了某種連貫的形象。到了十九和二十世紀，拜現代科技之賜，營造限制大大減少，但有些建築師依然對這些原則充滿依戀，例如維奧雷・勒度、佩黑、路康和某個程度上的范艾克，它不僅是一種方法，更是這些建築師所擁抱的道德符碼。

這種嚴謹的一致性創造出不具曖昧性的清晰組構。根據歷史前例的研究，我們可以歸納出這種取向的幾個固有特性：

一這種結構的秩序和規模是從以下兩處得到靈感：計畫書以及結構本身想要成為怎樣的空間。

一承重結構是統掌空間形式的主要元素。在路康的邏輯裡，用隔板分割跨距是一種「罪」。根據「間」或「室」所形成的空間，就是結構性空間。

一結構性空間喜歡將組織好的明確空間並置在一起或排定順序；專案的策略是服膺結構秩序，以加法或除法組合。

一結構性空間不能沒有幾何精準度，因為那是所有關係（尺寸、重複和比例）的理性基準。結構性空間也偏愛秩序，特別是空間的對稱性，因為靜態系統的基本需求就是要讓力流得以平衡。

一開口的位置和大小必須嚴格遵守結構秩序。骨架的填塞也應遵循同樣的原則（佩黑、密斯・凡德羅、路康……）。

一因為堅守組織結構的基本觀念，因此會特別重視建築物與地面（地基、底座……）、轉角和最高部分（簷口、屋頂）的關係。同理，結構性空間比較偏好都市的連續性。

一當結構性空間與幾何基本圖形（立方體、稜柱體、圓柱體）相結合，以重複為本的形式符碼往往會讓建築物看起比較莊嚴、肅穆、高貴、具有紀念性和機構性。

對專案而言，這種取向有它可靠的一面，只要選定結構，其他決定就可照著結構走。不過結構秩序是粗略而機械性的，要滿足計畫書的需求，勢必得做些調整，當兩者發生衝突時，該怎麼解決就是困難所在。結構性空間就是古典主義和新古典主義的建築秩序。它已不斷證明自己寶刀未老。

結構性空間

阿德勒宅（Adler House），費城，
提案，路康，1954-55。

這是一個未實現的提案，案主是法蘭西斯·阿德勒博士和夫人。路康為計畫書帶入一個新元素，不再只從機能主義的角度做詮釋。他開始把建築物當成一組空間單位，這些單位是由相同的幾何和營造特性所界定，他將在下面這兩個專案裡，把這個概念發展得更為嚴謹：一是為特倫頓猶太社區中心（Trenton Jewish Community Center）的浴場，二是費城的理查茲醫學研究所（Richards Medical Laboratories）。

「建築空間必須秀出證據，證明它是由空間本身創造出來的。如果是為了更大的空間而鑿出更大的結構，那就不成為空間。」（路康，出自 J. C. Rowan，"Wanting to be" in Progressive Architecture, April 1961, p. 132）

這裡的基本單位是正方形，邊長8.5公尺，由四根承重的轉角柱子將範圍界定出來。柱子的尺寸刻意放大，超過純粹的靜力需求。每個正方形都有自己的獨立結構和屋頂。

運用並置，加上樓層設計和強有力的轉角界定，讓空間可以依序串聯並保有各自的鮮明特性。

建築師以各種方式運用支柱之間和區域之間的空間邊塊，讓平面顯得更加豐富，這些地方是安放櫃子、書架、甚至壁爐的好所在。在兩個相連單位的支柱並聯在一起的地方，會有較寬的間隙，可用來設置公用設施，例如廁所和浴室。

底樓平面圖

立面圖

223
路康·阿德勒宅，1954（提案）。

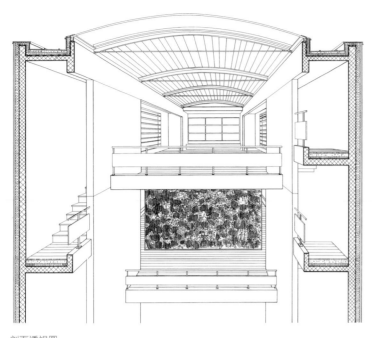

剖面透視圖

結構性空間

蕾絲博物館，史蒂芬・貝克
（Stéphan Becker），二年級學生
提案，洛桑聯邦理工學院，1991。

這種巴西利卡式（basilica）的建築
類型，用剖面透視圖可以呈現得最為
清楚。中殿部分罩了一座淺拱頂，做
為展覽空間，走道則是設在側廊上。

兩道側牆界定出中央空間，側牆可以
移動，用來調整側廊寬度。一道橫貫
的結構體把中殿分成不對等的兩半，
提供垂直的展覽表面。也就是說，這
個案子只用了側牆、中央體和拱頂這
三樣建築手段來形塑構想。

這個案子想用整個立面為博物館提供
採光，讓它的空間與照明構想無法發
揮綜合效果。另外，石板的安放以及
樓層的處理，同樣地,透露出設計者的
空間概念不夠確定。

難道是擔心「結構性空間」與生俱來
的簡潔性，所以不敢用更嚴謹的手法
來處理開口和動線？

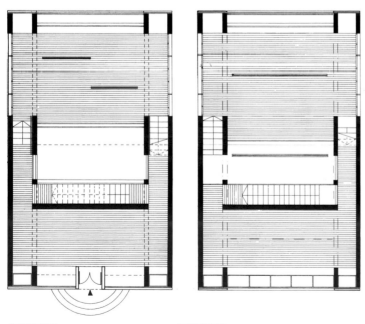

底樓平面圖 二樓平面圖 草圖

225

空間體量設計 RAUMPLAN

「Raumplan」（空間體量設計）一詞，是阿道夫·魯斯和約瑟夫·法蘭克（Josef Frank）在二十世紀初創造出來的。這是一種構思內部空間的方式，讓內部空間盡可能符合我們想要的模樣。結構只不過是外部的支撐力量，只是為內部「氛圍」（ambience）服務的一套撐架。

巴洛克時期最精於此道。巴洛克教堂就像座「機棚」（hangar），四周用粗牆圍合，上面罩著木構架屋頂，在它眼中，結構根本不算什麼，唯一的功能就是為崇高壯美的內部場景服務。在觀念層次上，巴洛克和魯斯對結構與內部關係的看法，可說完全一致。

根據魯斯和法蘭克的做法，我們可以詳細列出這種空間處理法的幾個固有特性：

一根據場所的性質和目的決定空間的高度：接待客人的場所和臥房不同；餐廳和小孩房不同；入口大廳的樓梯和通往地下室的樓梯不同；窗邊的閱讀小凹間與吃早餐的凹角也不相同⋯⋯

一空間界定得很清楚，但不採用並置，而是以序列方式編排。每個空間都會面對接下來的空間，除了平視之外，因為空間有高度差，也可以仰視或俯視。小凹間面對的是主空間，反之亦然。

一開口的目的是要提供光線和景致；內部氣氛是第一順位，比立面構圖更重要。魯斯的「室內空間規劃」就是要讓內部大大凌駕在外部之上。

一最後，也是最重要的，內部的材料、線腳、肌理和顏色可營造氣氛，為場所賦予意義。基於堅固安全的考量，營造材料往往無法符合內部氣氛的需求。這時，就可用內部的覆面材料為空間打造一個更適合、更親切的封皮。

「Raumplan」並不偏好特定的形式符碼（風格），但它比較傾向居家性質的空間，雖然這類空間未必要是居住空間的一部分。這種取向比較不容易建立組構原則。要把性格獨具的空間連結起來，又要創造出一個相對簡單、通用的體量，表示這項策略跟解魔術方塊有點類似，要同時運用加法和除法。選擇「Raumplan」的學生雖然未必有自覺，但其實是偏愛結構與空間組織之間的某種曖昧性。他選了這個很少人登記的做法，並在調查的過程中開始鑽研如何以巧妙的順序把空間串連起來，其中的複雜性讓他深感興趣（▶ 225）。

空間體量設計*

摩勒住宅，維也納，阿道夫・魯斯，
1927-1928。

從入口門廳進去，踏上中階平台和旁邊的衣帽間；登上另一道樓梯後，就可抵達底樓上層的大廳，主要的房間都位在這層樓。這個大廳由兩個層次空間組成；小的是起居間，有一套內建沙發，略略俯瞰著被分配到的空間。這裡很可能是日常生活所在的小凹間，反之，位於承重牆後面的音樂房和餐廳，則是做為社交場所。

餐廳的光線充足，朝外部敞開，同時支配著比較陰暗、內縮的音樂房。餐廳的天花板似乎是由四根位於角落的石灰華柱所支撐，召喚出這棟建築的整體概念，不過音樂房的轉角倒是非常銳利。

這層可分成兩個世界，一個是動態的，包括入口門廳、階梯、日常小凹間和北側的書房，另一個位於花園側，有兩間「貴族廳」（salles nobles），這兩個世界的表面和覆面也以不同方式處理：北側的木頭漆上明亮色彩，南側的兩個房間則有奢華閃亮的木工和白色天花板。

魯斯運用上述方法打造出兩個截然不同的居住實體，然後設法把它們融合成同一個空間：以目的做區隔的樓梯；在單一空間（廳堂）裡嵌入平台狀的小凹間；讓兩個房間的高度略有差異，並加上開口，讓第一個房間變成第二個房間的舞台（餐廳／音樂房），反之亦然；根據不同「廳堂」的特定用途以特定方式處理地板、牆壁和天花板上的裝飾線腳。

我們無法從傳統的建築文件裡讀出魯斯的空間實況，因為他的樓板和天花板都有許多高度差，也因為他的主房間很少用牆面環繞，而是用名副其實的空間層包圍——展示的空間，儲存的空間，實用的空間……

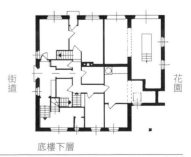

二樓

底樓上層

底樓下層

街道　花園

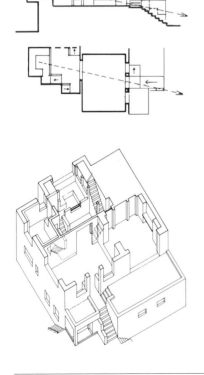

* 本頁的內容要感謝下面這本書：
Max Rissela and Johan van de Beek, Raumplan versus Plan Libre, Deft University Press, 1988。[84]

剖面透視圖

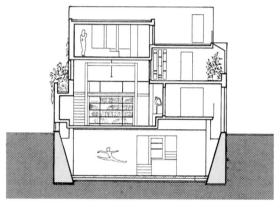

剖面圖

底樓平面圖

空間體量設計

為一名富有的芭蕾舞者設計的「別致之家」，瓦樂麗・奧特里布（Valérie Ortileb），二年級學生提案，洛桑聯邦理工學院，1991。

這個計畫書是以親密感為訴求，文化裡的祕密領域。它是透過內部的優雅逐漸成形。這樣的建築讓我們看到，在都市議題之外還有另一種現實：內部空間的現實，我們的大部分時間都花在這裡，我們在內部空間工作、溝通或享受⋯⋯。

這裡是什麼樣的空間，什麼樣的地方，什麼樣的光線，什麼樣的窗戶，什麼樣的隱私，什麼樣的儲存結構，什麼樣的材料，什麼樣的肌理，什麼樣的顏色，甚至什麼樣的回音？難道這些不該是我們在談論建築時真正該問的問題嗎？

正方形擁有嚴格的幾何法則，我們可以「挪用」這點，透過詩意的想像讓它變得適合居住：

——一分為二的地下室提升了練舞室的地位，把它組織成一個公共空間；拜兩道錐形擋土牆之賜，讓練舞室可以分到反射進來的光線。

——底樓提供兩個截然不同的場所：接待區把入口門廳和垂直的樓梯空間結合起來；音樂房像個舞台，朝起居區開啟；書房提供一處小壁龕讓思考躲藏；起居室的設置宛如花園裡的涼廊。

——夾層是一道涼廊，提供一定程度的隱密性，一個可以觀察別人但不被看到的地方。

——親密的樓層或老舞者的回憶之翼？這裡有一個豪華的陽台浴室和日光浴室環繞著大床所在的空間。剖面圖透露出設計者的策略是要創造出可以通往其他場所的場所，並以上下重疊的序列將它們串聯起來。

這個專案說明了，就算是接受方法學的訓練，也應該給予學生相當程度的自主權，讓他們發展出創造與批判的態度。

227
學生提案，1991。

自由平面 THE FREE PLAN

「自由平面」既非無政府狀態也沒有否定秩序。這種空間組構技術是在二十世紀上半葉發展出來，特別強化空間之間的相互滲透，而不是房間的並置、對齊或在剖面上堆疊。這樣的概念在過去幾乎無法想像，因為當時的營造限制和平面組織密不可分，很少打破彼此之間的同盟關係。

228

萊特率先「**解構方盒子**」（▶181），柯比意接著用他的「多米諾屋」（Domino House，骨牌屋）加上與結構性空間相對立的「**自由平面與自由立面**」，為解構方盒子提供合理化的論據。自由平面引進一個新的空間和營造維度，藉此對傳統觀念提出質疑：把統掌結構的秩序與統掌空間及開口的秩序區分開來。當一切運作良好時，結構和界定空間的元素會透過對立或衝突彼此「說話」（柯比意、風格派、夏侯〔Chareau〕、密斯‧凡德羅的巴塞隆納館和圖根哈特別墅〔Tugendhat〕）。

自由平面是以獨立於結構、空間限制和封皮的方式來處理空間，分析相關前例，可以凸顯幾個固有特色：

—承重結構最常採用柱板系統。它有自己的營造邏輯，會架構出一個現成的中性虛空間。不過，一旦用外露的樑架罩在支柱上方，就會損及這種中立性，因為它們會產生一些隱性空間。

—結構把它界定空間的角色全部或部分讓渡給沒有承重功能的元素，它們可能會以平板或「盒子」的形式出現。結構是明顯的，甚至可能享有優勢地位，但它不再是組構上的唯一主角。

—空間傾向流動。「廳」、「室」並置的觀念消退，空間的詮釋變得更曖昧。幾何測量和精準度的重要性，比不過設計師的創新構想。

—可以利用懸臂把介於空間界限和垂直結構之間的溝隙延伸到剖面上。

—開口形式、位置和尺寸可遵循計畫書，同時實現組構上的想望。

—除了自由隔板之外，「自由天花板」也為空間編排提供另一個附加元素（阿爾瓦‧阿爾托〔Alvar Aalto〕）。

—當我們考慮建築物該在密集的都市紋理中扮演怎樣的角色，這種取向就會提出許多具體的議題。

採用自由平面或自由立面，當然會讓人浮現理想境界，認為可自由表現形式，完全不受結構束縛。然而，在這種隨心所欲裡，依然藏著設計師的狡猾敵人。學生的確應該害怕，因為他得提出合理的解釋……比起選擇結構性空間的學生，他的工作肯定更困難。

(a)

(b)

229
柯比意和「自由平面」
(a) 總督府，三樓，香地葛。
(b) 夾層房間和浴室，古魯切別墅（Villa Curutchet），拉普拉塔（La Plata），1949。

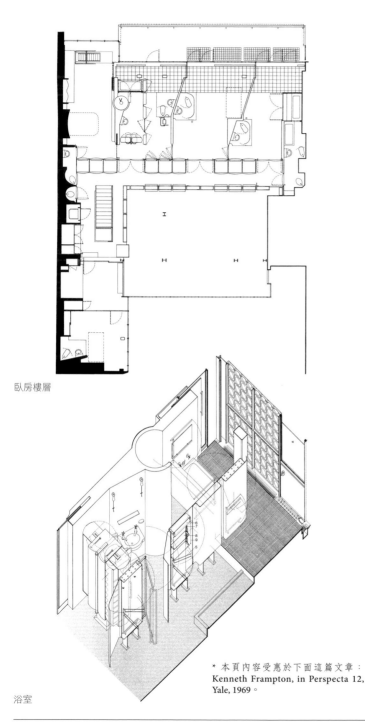

臥房樓層

浴室

自由平面

玻璃屋，巴黎，皮耶·夏侯和伯納·貝弗埃特（Bernard Bijvoët），1929-1932。

夏侯是他那個時代的畫家之友，本人最主要的身分是室內設計和家具方面的創意人，因此，幾乎不會有人指望他去扮演結構方面的領頭羊。在這棟為達薩斯醫生（Dr. Dalsace）興建的住宅裡，結構只是用來組織空間的一個進階元素。這個案子最重要的部分，一是提升房子的使用舒適度，二在一個由鋼筋和玻璃主導的空間裡，如何運用形式、空間、光線和材料。臥房所在的樓層有一條廊道可以俯瞰寬敞的起居間和接待區，是自由平面的一個示範案例。長界牆變成各種配備和設施所在的牆面，深度可隨著相鄰的空間做調整。垂直結構有時會穿過兩倍高的虛空間，「消失」在壁櫥裡，有時甚至會自由自在地出現在臥房中。斜線為隔板的自由度歡慶，滿足對空間與光線的渴求。橫向櫃、旋轉架和廁所裡的機械裝置，強化了現代性的意象。

平行分層是整個空間組織的特色所在，一如肯尼士·法蘭普頓指出的：「……玻璃屋的牆絕大多數是半透明的。因此，它的組構主要是透過透明性來建立秩序，這裡指的是現象的透明性而非實質的透明性。基本上，玻璃屋的內部是被組織成一系列的垂直面或空間層，從前庭一路朝花園正向推進。從柱子和柱軸的處理和排列，就可看出最初的設計意圖。主樓板是懸挑的，超出前後兩個立面的柱子系統。在緊鄰懸臂的那兩列柱子系統裡，腹板軸是與正立面平行，也就是說，與內部柱子的腹板軸成九十度角。這種交錯會在立面後方形成一條狹長空間，而這兩道狹長空間自然會對橫向面施加應力，並誘導觀看者用類似的分層關係來解讀後面的空間。」

* 本頁內容受惠於下面這篇文章：
Kenneth Frampton, in Perspecta 12, Yale, 1969。

剖面圖

底樓平面圖

二樓

自由平面

為藝術家設計的住宅，派崔克‧莫拉爾（Patrick Mollard），二年級學生提案，洛桑聯邦理工學院，1991。

這名學生為藝術家設計一棟房子，並述說它的故事：「地下室：極度私密。在這個空間裡，外部只是經過仔細切分、反映在天花板和樓梯上的稀少自然光。這是一個內省和冥想的場所。底樓的氛圍比較公共性。這裡的空間是為眼睛設計的，以牆為邊界，但牆是環繞在地塊四周而非房子四周。內部與外部在此水乳交融。樓上則是創意構思的結晶──一個開放空間，只有虛擬的界限。」

自由平面這個主題，似乎會讓人有意識地參考以下兩件作品。一是柯比意的「多米諾」屋，把一系列柱子當成結構元素承接樓板的重量。二是瑞特威爾德的「施羅德之家」，垂直分割都是採用不承重的獨立隔板。這兩個範例有各自的特殊功能和尺寸。他們會面向動線創造出更緊密緊湊的區塊，界定出不同空間但不會讓最初的體積碎化。不過，有關物質化的問題，也就是如何透過營造來強化建築的觀念，依然是開放的。面向室外的部分，全都是玻璃和透明材質，只有建物本身倚靠的那面牆除外，那面牆標示出整個地塊的邊界。在室內，一切都是抽象。設計者用一層塗漆把混凝土改成白色，把地板變成灰色。

雖然自由平面的基本建築構想相當清楚，但是和物質化有關的一大堆問題，恐怕還是超過二年級學生的能力。

樓地板、牆壁和天花板

乍看空間，人們通常會用幾何詞彙來描述空間界限。不過，當我們想像一個空房間時，就算裡頭的每個平面都有同樣的顏色和肌理，我們還是很容易就能看出，這些平面的價值並不相同。在建築裡，**樓地板**、**牆壁**和**天花板**之間，確實存在著根本差異。這些都是空間內部的特定位置。居住在地球上的凡人，首先會用重力關係來給

232、233
實用性格的樓地板：用來擺放東西、交易和生活的場所（摩洛哥，1960；日本，1983）。

自己定位；垂直和水平的力量並不相等。「往上走」、「上樓」、「往下看」、「走到下面的地窖」等等，這些動作牽涉到的移動性，都比往左看或往右看、往前走或往後走來得重大。

　　樓地板比起牆壁甚至天花板，都更具有實用意義。你必須在它上面移動，物件和家具也是擺在它上頭。重力讓樓地板的角色與維繫生活和承載物件連在一起。在肌理上做變化可為樓地板增添重要性，但是根據通則，它必須保持水平，這樣才能確保它的多功能性以及行走方便，這是我們對於大多數建築空間的期待。在這樣的脈絡下，高低差和階梯就扮演相當重要的角色。與牆壁和天花板比起來，樓地板可操作的程度較小；也因此，它擁有穩定的性格，可以將空間的不同部分統整起來。

　　我們走在樓地板上面；西方人除了雙腳之外，很少和地板有其他接觸，現代人也不常坐躺在上面。不過，地毯可能隱含了「和解的嘗試」，想要在身體與人造的樓地板之間，重新建立一種基本關係（▶232-234）。另外，別忘記，人造的地面有兩種：一是鋪蓋在泥土上方，例如我們的鋪路石和墓碑，二是樓地板，是上方樓層的地面，比較輕也比較人工。也就是說，可以從不同的處理手法看出它們的位置和支撐方式。

234
樓地板也不總是那麼實用取向。你也可能在路途中遇到一塊墓石，上面鐫雕著對於某一長眠靈魂的回憶。你謹慎地走在上頭，甚至還滿懷敬意——你正在和事物的意義進行觸覺接觸。在這種情況下，地面不再只是讓腳踩踏的水平平面；它化身為場所（西西里，巴勒摩）。

165

牆壁、磚造隔牆和垂直結構「撐起」天花板和屋頂，引導我們移動，維護我們的隱私，屏障我們的物品和工具，容納我們，帶領我們從某個地方走到另一個地方。牆壁區隔並結構建築空間；它們劃分界線，提供保護，讓我們得以棲居。根據海德格的說法：「棲居意指處於平和，被帶入平和，以及維持平和。平和意指自由，自由意指：受到保護免於傷害或危險，受到保護免受外物干擾，受到保衛……」[85] 我們很少碰觸牆壁，就像當我們繞著一張桌子走時，也會和這個「物件的周界」保持間隔。牆壁跟眼睛正好「面對面」。它們的線腳、質地，還有接受訊息展示的能力，都會決定場所的性格和氣氛。介於牆壁和天花板之間，還有所謂的「高隔板」，崇高且觸摸不到，有點類似天花板的角色（▶237）。至於它們比較屬於牆壁或天花板，就要看設計的手法而定。

235
牆壁提供區隔和保護，讓人得以安居。它們引導我們移動，並用開口連結空間。當牆上的開口又大又重複時，有放大空間的效果。巴塞隆納海事博物館，設在文藝復興時期的造船廠裡。

236
牆壁扮演海報功能：牆壁透過線腳界定出一塊空間。在這裡，它界定出門的空間，莫內姆瓦夏（Monemvassia），拜占庭威尼斯式教堂。

237
一塊略微朝內部傾斜的隔板，以
巧妙手法取得天花板的特性：遙
不可及的影像。阿爾托，紐約世
界博覽會芬蘭館，1939。

　　天花板同時是樓地板的反命題也是它的「共犯」（accomplice）。樓地板水平時最讓人開心。屋頂因為得扮演遮風擋雨的角色，還有營造上的種種需求，必須以實用為考量（▶238），相較之下，天花板就享有極大的自由；它可以擁抱自由的形式，也可以把感性和形而上的意義體現出來。天花板因為相隔遙遠，大多數時候根本無法觸及，於是成為灰泥浮雕、濕壁畫和馬賽克最喜愛的場所：一種用來表現夢想、理想和神聖的手段（▶239）。反倒是代表自發性表現的塗鴉，很少在天花板上出現。前衛派的現代建築師，不太讓天花板發揮以往經常扮演的崇高角色。如果天花板得到悉心處理，美學效果通常也是來自於美麗的結構：露明的骨架，湯尼‧加尼葉（Toni Garnier）設計的屠宰場，就是一個完美範例，沒有其他主題比宏偉的結構更能象徵現代化的肉品機

238
屋頂／天花板的營造美學：宏偉的有頂市場或火車站，加尼葉、奈爾維（Nervi）、瓦許曼（Waschsmann）、皮亞諾（Piano）等人，選擇用精緻的屋頂結構來「裝飾」天花板。

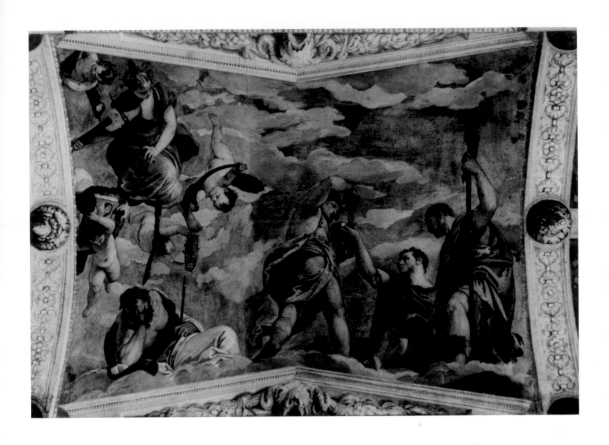

械。其他一些場所也曾讓天花板扮演比較幽微的角色，不過，像阿爾瓦‧阿爾托那樣始終堅信「天花板平面圖」非常重要的人，畢竟是少數。阿爾托的天花板為空間賦予意義。

239
天花板，我們的傳奇資料庫：帕拉底歐，馬瑟別墅（Villa Mascr），酒神廳，濕壁畫由保羅‧維諾內歇（Paolo Veronese）繪製。

[67] BOLLNOW, Otto-Friedrich, Mensch und Raum, Kohlhammer, Stuttgart (3rd ed. 1976), (orig. ed. 1963), pp. 30, 37.

[68] GERMANN, Georg, Höhle und Hütte in Jagen und Sammeln, Vlg Stämpfli, Bern, 1985.

[69] SCHMARSOW, August, Barock und Rokoko, Eine kritische Auseinandersetzung über das Maleische in der Architektur, Leipzig, Verlag S. Hirzel, 1897, pp. 6-7.

[70] FUEG, Franz, Les bienfaits du temps, Presses polytechniques et universitaires romandes, Lausanne, 1986 (orig. ed. Germany, 1982).

[71] MOHOLY-NAGY, Lálò, Von Mateial zu Architektur, Neue Bauhausbücher, Kupfererg, Mainz, 1968 (orig. ed. 1929).

[72] ARNHEIM, R. Art and Visual Perception, op. cit.

[73] ALBERTI, Leon Battista, Zehn Bücher über die Baukunst, Wissenschaftliche Buchgesellschaft, Darmstadt, 1975 (orig. German ed. 1912).

[74] CHING, Francis D. K., Architecture: Form, Space and Order, Van Nostrand Reinhold Co., New York, 1979, pp. 115-174.

[75] GIBSON, J.J., The Perception of the Visual World, op. cit.

[76] ROWE, Colin, SLUTZKY, Robert, Transparency: Literal and Phenomenol, in Perspecta, no. 8, the Yale School of Architecture, New Haven, CONN, pgs. 45-54. 1963.

[77] WRIGHT, Frank Lloyd, An Autobiography, Duell, Saloan and Pearce, New York, 1943 (first published: New York 1932), pp. 141-142.

[78] BROOKS, Allen, in Writings on Wright, Frank Lloyd Wright and the Destruction of the Box, MIT Press, Cambridge, 1983.

[79] GIEDION, Siegfried, Spätbarocker und romantischer Klassizismus, F. Bruckmann, Munich, 1922.

[80] TICE, James et LASEAU, Paul, Frank Lloyd Wright — Between Principle and Form, Reinhold van Nostrand, new York, 1992, pp. 16-17.

[81] LE CORBUSIER, Precisions on the Present State of Architecture and City Planning, MIT Press, Cambridge, MA, 1991 (Précisions sur l'état de l' architecture et l'urbanisme, Paris, 1930).

[82] von MEISS, Pierre et RADU, Florin, Vingt mille lieux sous la terre, Presses polytechniques et universtaies romandes, Lausanne, 2005, pp. 87-93 and 109-114.

[83] von MEISS, Pierre, De la Cave au Toit, Presses polytechniques et universtaies romandes, Lausanne, 1992.

[84] RISSELADA, Max, COLOMINA, Beatriz, Raumplan versus Plan Libre, Deft Univ. Press, 1993.

[85] HEIDGGER, Martin, "Building, Dwelling, Thinking" in Poetry, Language, Thought, Haper et Row, 1971, New York (1st German ed. 1954).

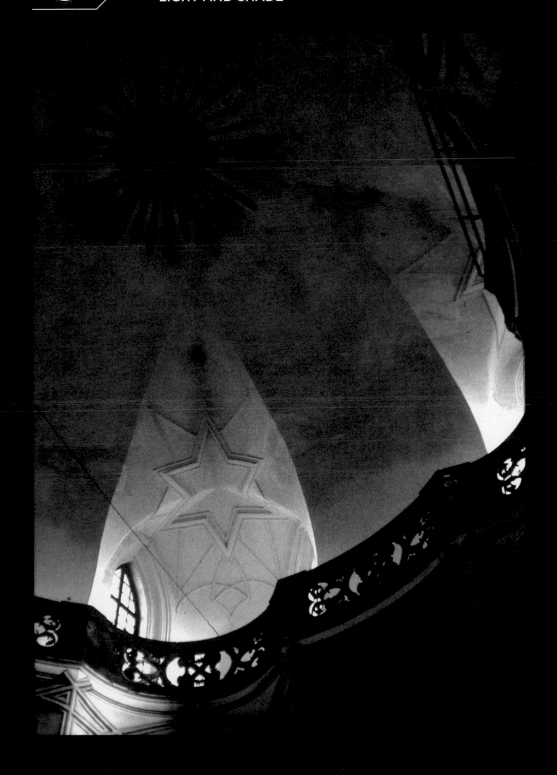

「陽光撞到牆面之前並不知道自己是陽光。」
路康

「建築是以既精準又壯闊的巧妙手法在光線中運用量體；陰影和
強光將形式呈顯出來⋯⋯」
柯比意[88]

「建築並不賦予光線，它拿走光線。建築創造陰影。」
斯維勒・費恩（Sverre Fehn, 1987）

← 巴洛克建築讓光線盡情展現；楊・桑迪爾・艾希爾（Jan Santini-Aichel），十八世紀初的義裔瑞士建築師，澤萊納山
（Zelená Hora）聖約翰朝聖教堂，捷克。

來自物件的光

建築空間因照亮物體和周遭表面而存在，儘管回盪的聲響以及偶爾的「觸覺」和嗅覺也提供了一臂之力。安海姆認為，受光物體也具有光源價值：「物體不像太陽或天空那麼明亮，但原則並無不同。它們是比較弱的發光體。光……是天空的固有美德，大地和物體讓光普及，它們的光亮是週期性的，會因為黑暗而隱藏或熄滅。這些並不是小孩和無知者的誤解，也沒有被現代科學消滅，除非我們閉上眼睛，無視於反映在藝術作品裡的視覺普遍經驗。」[86]

維梅爾，《天文學家》，大約
1668，51 x 45公分，羅浮宮。

　　我們可以把建築組構視為在空間裡分配和擺置第一與第二（反射的）光源的藝術。我們常用的平面圖和剖面圖，並未把這個面向完全考慮進去，甚至連比例模型也無法精確呈現。因此，繪製平面圖時，光線往往是最沒被設想到的現象之一，結果當然就變成最沒被闡明的內容之一。想要建立可以類推的參考「目錄」，就只能仰賴長期體驗和仔細觀察真實情境。

　　請勿把這篇簡短的介紹當成照明技術指南。因為我們最感興趣的，是針對目前現有的主要選項，有效檢視它們的來龍去脈，以便在建築專案的最初階段，就能做出有創意的適切運用。

質與量 QUANTITY AND QUALITY

照明是否足夠，因活動而異，例如行走、閱讀、畫畫、縫紉等等。對於這些活動的舒適門檻在哪裡，我們大致清楚，不過，眼睛的調適能力其實很好，除了這些門檻之外，環境脈絡也扮演相當重要的角色。事實上，明亮是相對性的；取決於光線的分布、眼睛的調適過程，以及周遭物體和表面所反射的光線量。

　　對於空間的感受大致是持續的，就算把照明度增加十倍也一樣。我們只會覺得空間變得亮一點或暗一點，但基本上並沒不同。

不過，如果用來界定空間的**某些**物體或元素的亮度或照明度改變，但其他元素不變，那麼對於該空間的感受就會出現變化。在日常用語裡，當我們說「改變氣氛」時，指的是質的改變，光線的量是次要的。因此，白天由窗外日光照亮的房間，跟晚上由燈光照亮的房間，並不是相同的空間；天光會淡化明暗對比，側光則會強化對比，兩者會讓同一個幾何空間產生截然不同的感受。例如，黑色天花板看起來會比白色天花板略高一點，或模糊一些。尚‧努維（Jean Nouvel）經常選用暗色的樓板、牆板和天花板，這種做法可以強烈擾亂我們對空間的識別，因為用來界定空間的界線都變得看不清楚（例如他設計的里昂歌劇院）。儘管有趣迷人，但這種技法只適合少數的特殊情況。

當我們從一個房間移動到另一房間，一些連續性的擺設也可能因為不同的照明方式而呈現不同甚至對比的氣氛；我們對擺設的感受是相對的。阿爾伯蒂說過：「……象牙和銀都屬於白色系，但擺在天鵝的絨毛旁邊就顯得暗淡……我們對東西的感受都是比較而來。」[87] 建築師在構思通道時，不能只把它當成一連串的空間事件，還要從不同的光線氛圍去思考。逆光效果不舒服，過於強烈的對比往往也不愉快。從陽光燦爛的戶外走進半黑暗的仿羅馬式教堂，會油然生出震撼感。如果有設計得當的入口和前廊，扮演中介舞台的角色，就能讓參訪者逐漸調適，創造出更平順的過渡。進入內部之後，比較明亮的中央空間和入口對面的牆，再次表示歡迎，邀請我們往前走。感謝不斷變化的光線，讓石化不動的建築物逐漸甦醒。東西南北座向不同的房間，就算幾何形狀一模一樣，也會隨著不同時刻和不同季節出現變化多端的光景。讓學生們在簡報設計案時，把這些神奇的景象訴說出來！

光線和空間 LIGHT AND SPACE

空間氛圍是光的功能之一，不過用來形容開口的一些詞彙，像是「灣窗」、「孔洞」、「隙縫」和「角窗」等等，對這方面的研究用處不大。在這一節裡，我們將從四種典型的照明情況來探討這個問題：**宛如空間的光、做為物件的光、由一系列物體發出的光，以及由表面發出的光**，並請記住，這四種分類還可交錯出無數種組合。我們不會去嚴格區分真實的光源（一盞燈、一扇窗）和較弱的光源，後者指的是受到照明的物體或表面，它們將光線反射出去。我們把光源現象和反射現象整合成一個概念，想要透過光線來組構空間，這點非常重要。

宛如空間的光是一種「虛構」，做法是讓某一部分的空間得到強烈照明，同時讓其他部分保持在幾近黑暗或完全黑暗的狀態（▶240、241）。這個空間的界線只是意象，但能發揮作用。置身在光線外的觀察者，會覺得自己看到「黑色大盒子裡的透明小盒子」；那個小光盒就像商店櫥窗一樣，吸引他的所有注意力。如果他置身在小光盒裡，外面的黑暗會因為看不出到底有多大而不復存在。

宛如空間的光可以**把場景呈現出來**，一如劇場、馬戲團、博物館、晚上的商店櫥窗或露天場地。它可以讓置身在照明區裡的人，**把自己與環境隔離開來並因此更加專心**，就像使用個人閱讀燈時，我們會發現自己置身在大辦公室或家裡，但空間的其他部分漸漸消失。

自從電燈發明後，這類空間便可在瞬間創造出來，而且費用便宜。白天時，穿過小開口射入昏暗房間裡的一束陽光，有時也能界定出一塊可以隨著晨昏季節轉變推移的空間。它的效果比較像是神奇的意外事件，而非精心算計的結果。

審慎管理人工照明和它的所有變數，是建築師最困難的任務之一。有些商業櫃檯會用近乎垂直的光線照亮交易過程，但是這種光線會在員工和顧客的臉上投下可怕的陰影。

240
宛如空間的光線。

241
一束陽光，柯比意，拉圖黑特修道院禮拜堂（繪圖：Larry Mitnickl）。

242
為天井餐廳的美味晚餐所設計的
光之空間;「苜蓿—蘇黎士」
(Clover-Zurich)無線LED桌
燈,皮耶・馮麥斯,2010。

來源:Lichteinfall[92]。

讓我們看看另一個例子:餐廳的天井或花園如何利用光線在大空間的場地裡營造出在地化的氛圍。天色昏暗後,餐廳人員就會在桌上點蠟燭,讓幽微、閃耀的燭火照亮我們的臉龐,誤以為這就是正確的做法。然而在這種光線下,我們再也看不清廚師為我們呈上的菜餚顏色,也無法領略他在擺盤上花了多少心思;我們不知道自己正在吃什麼,而這種情形竟然會發生在最棒的餐廳裡!碰到這類案例,最好是把光源區分開來:一種是用來製造整體氣氛,另一種則是用來打造迷你版的光之空間,把食物和桌面展現出來(▶242)。

做為物件的光:單扇窗戶,孤獨的彩繪玻璃窗,黑暗空間裡打了聚光燈的一樣物件或人物,房裡的一枝蠟燭……這些全都在光源與空間之間確立了一種類似圖底的依賴關係。直接注視時,只要光源比它的空間封皮來得小,就會顯得迷人炫目。當你背對光源,空間給人的感受就會完全改變,因為這時,牆壁、樓地板和天花板就變成弱光源,以巨大的表面包裹著你。

夜晚,我們有時會提到「光線汙染」,因為有過量的燈光夾在我們和天空、星辰、滿月與它神祕的陰影之間(▶244)。

在設計上,有時我們基於實用或象徵理由會想要使用單一的集

243
做為物件的光線。

中光源，但又不想在眩光或均勻照明中間二擇一。碰到這類案例，必須讓光源遠高於水平視線（例如萬神殿），不然就是要把它隱藏起來（非直接照明）。

　　每個建築專案都必須從這個角度重新檢視，才能在設計的最初階段就把光線侵略的可能性消除掉。眩光往往會用施展魔法，把最重要和最有價值的東西抹煞掉。

　　在某些案例裡，好的「照明設計」必須和它的對手一起登場：用

244
保羅・克利，《月和燈》（Moon and Lantern），1911。「……約好的時間月亮在別處，它很可能再不復返……我已經見識過月光毀在須磨寺池塘上的時刻。」[89]

245
柯比意，拉圖黑特修道院禮拜堂。

246
由一系列物件發出的光。

247
柯比意，拉圖黑特修道院禮拜
堂。

「陰影和黑暗設計」將物品、人物、生活場景或書頁烘托出來。因為要產生集中光度的效果，勢必得讓它的周遭有點暗或完全暗。

由一系列物件發出的光：這些物件包括窗戶、聚光燈和蠟燭，這類光線往往會在扮演圖形角色的光源和扮演背景角色的空間封皮之間，建立平衡或反轉的可能性。我們在第2章提過，重複也是一種美學樂趣的來源。

規律排列的窗戶、壁燈，甚至水平長條窗，都可在劃定空間界限上發揮積極貢獻。軸線上的大窗小窗，或是懸掛在房間中線上的一系列吊燈，都有助於釐清空間的幾何形狀。若要以自由排列的方式安置燈源，必須對平衡原則非常專精。

由表面發出的光：這類光線是從牆壁、天花板和地板照向我們，它們有可能是從看不見的縫隙裡發散出來。這種光線讓空間的界圍變成大型的發光體，而且層次明顯，靠近光源時亮，遠離光源時暗（▶248-250）。

同樣的規則並不能套用在百貨公司或辦公室的照明天花板，因為缺乏漸層，無法烘托任何圖形。這類天花板因為眩光和缺乏反差確保了自己的優勢地位，但其實很容易令人疲倦。照明工程師必須利用其他附加光源來恢復必要的反差。

天窗就是白日版的照明天花板，基於某些很好的理由，要讓人們長期停留或工作的地方，從來不會採用這種窗戶。

248
由表面重新分配光線。

　　「玻璃牆」也可淡化反差，但不會全部抹消。它的角色比較不是用來採光，而是用來延伸空間或提供全景視野，這類牆面的大小和方位如果沒處理好，很可能導致光熱過量。

　　這段有關光線與空間的簡述雖然重要卻也不夠充分。此外，有時也得打破基本規則，才能為建築物營造出最適合的氣氛。例如，在祈禱場所，逆光可能會引人沉思（▶251）。真正重要的是，要在專案設計和執行的不同階段，把光線議題當成不可或缺的一環提出來討論。一比一的模型在這方面大有用處。

249
柯比意，拉圖黑特修道院禮拜堂（繪圖：Larry Mitnick）。

250
柯比意，拉圖黑特修道院走廊。

251
牆壁變成光！雪花石帷幕牆以極簡方式界定出一塊神聖場所。弗朗茲・富埃（Franz Füeg），梅根（Meggen），瑞士，1964-66。

無所不在的窗 WINDOWS ALL OVER THE PLACE

立面上的窗得執行好幾項任務：提供光線、與外部的接觸和視野，還有通風。我們通常希望窗能同時執行這三項任務，但有些情況最好把**視野設計**和**光線設計**區分開，特別是牽涉到又高又深的空間時。路康在他設計的埃克塞特圖書館裡，創造出**小窗**，將需要安靜專注的私密場所清楚界定出來，同時在小窗上方設置「玻璃牆」，照亮牆壁、天花板和空間深度。事實上，這種做法在古代的宮殿裡相當常見，這類場所的光源處理必須謹慎小心（▶252）。

來自頭頂上方的自然光照明越來越普遍。這種光源常會帶來過量的光線與熱氣，而且因為得考慮到室內的反光元素，並不是非常好安排。有些時候，這類天窗的外觀甚至很像是剛被貼上屋頂的OK繃（例如威盧克斯斜天窗〔Velux skylight〕）。

撇開照明不談，頭頂上方的開口很少能為內部提供視野，讓裡頭的人藉以定位。不過，巴塞隆納有一座由十九世紀水塔改建而成的大學圖書館，倒是可做為範例，說明如何克服這類限制。路易斯·克羅泰特（Lluis Clotet）和伊格納西歐·帕里西歐（Ignacio Paricio）以巧妙手法利用鏡面玻璃和一片水塘（紀念該建築的最初用途），在該棟建築物中央深井區的天窗上，投映出一組引人入勝的有趣視野（▶253）。

252
左：卡斯帕·弗里德里希（Caspar David Friedrich），《窗口的女人》（Frau am Fenster），1822，44 x 27公分。
右：擁有私人窗戶的工作場所，小窗上方的大窗將光線帶到建築物深處。路康，埃克塞特圖書館，1967-1972。

253
向路康致敬：龐培法布拉大學圖書館（UPF Library），巴塞隆納，1993-1999。原址先前是陸軍水塔（1876），偽裝成政府建築；65 x 65公尺，高14公尺，由緻密結構所形成的一次性蓄水庫。
建築師在中心處設置一個不常見的光井，與已經存在的結構等高。除了把光線導引到建築物內，他們還讓你看到外面的景致。拜斜鏡之賜，把天空、城市和水池拼成有趣的組合，藉此指涉這棟建築的水塔前身，以及它與海的親近關係（水和海鷗）。克羅泰特和帕里西歐，巴塞隆納，1993-1999。

「陰影是物體揭露自身形式的手
段。」──達文西

半明半暗與陰影

基於不同的場所目的和不同的感受方式，半明半暗（half-light）的意
思遠大於單純的「不夠亮」。因為把過剩的視覺訊息減少，半明半暗
大有可能為我們提供各種詩意情境：冥想，也許，比方在地下教堂
裡；焦慮，的確，當我們在地下設施裡找不到出路時；還有許多情境
下的徹底放鬆。

在半明半暗裡，細節，甚至是可以察覺到的漫反射，都變成例
外。我們只會看到最亮的東西；拜反光之賜我們看到黃金。谷崎潤一
郎在《陰翳禮讚》這本書裡[89]，對於我們能從半明半暗以及陰翳狀
態得到的好處，做了微妙的解讀。

陰影是光線的同夥。

「陰影是縮小版的光，也是縮小版的暗，它介在光與暗之間。
陰影可能是無限暗，也可能是暗的無限缺席。」[90]

「美並不存在於物體，而在物體與物體的陰翳與明暗之間。正
如同夜明珠如置於暗處，則光彩耀人；但如曝於白日，則頓失寶石
魅力。」[91]

半明半暗是受光表面與陰暗表面之間的漸次過渡，將某一物體
的形式透露出來。當光線來自單一方向，造成極大反差時，關於該物
體的訊息就會減少（▶254）。這種光線的打法，大概不是摩爾的雕
刻想要的，不過在某些情況下，我們的確會追求這類效果，比方要展
示淺浮雕時，這就像我們都知道的，立面會在第一道陽光打中它時感
覺特別強烈。

如果反差減少，或是讓來自不同光源的光線取得平衡，就能提高
物件的立體感（▶255）。

254
平行、直接的光線：減少物體的
訊息。

255
來自多重光源和反射的光線：運
用陰影提高物件的立體感。

256
一致的光線：缺少陰影，弱化物
件的立體感。

亨利・摩爾，《鎖件》（Locking Piece），1963/1964。

　　如果光線一致，來自所有方向，物件就會變得更平面（▶256）。每個脈絡和物件都可用照明方式來提高它的立體感，在反差和均勻之間取得平衡。如果某棟建築物存在的理由就是為了將物件展示出來，例如雕刻博物館，在這種情況下，就必須認真考慮多光源照明，用次級照明來平衡側向的主光源，絕對是可取的做法。史卡帕在波薩尼歐設計的卡諾瓦石膏像博物館（1957），就是經典範例。

　　自從人類的技術可以蓋出天窗開始，就有很多建築師想要利用天窗來產生特殊的自然採光。由於天窗與生俱來的質感，有些人認為，天窗能以某種方式「強化」作品的建築價值。但我們必須承認，大多數的天窗都運用得很糟糕，位置不對、大小錯誤，除了模糊反差和增強光熱之外，根本沒有其他效果。

　　在天花板低矮的房間正中央開一扇天窗，雖然期望它能取代太陽的角色，但其實不可能。因為它太靠近了，無法被視為平行光線的來源。事實上，它更常為房間帶來塵土飛揚的灰白氣氛，甚至是有點悲傷的氛圍，反倒很少能營造出肅穆感。如果同樣的開口能夠和結構產生直接關聯，而且**有一個垂直的受光體可以讓光線降落**，它就能夠重新和空間建立直接的連結，也能重新將反差導入（▶257）。

257
來自頭頂的自然光擊中垂直的受光體：赫曼．黑茲貝赫，蒙特梭利學校（Montessori School），台夫特。

到目前為止，我們討論的都是物件的陰影本身。就主觀的感知角度而言，**投射出來的陰影**是「物件的化身」而非光的化身。物件把自身的形狀複製或變形——取決於光線射入的角度——到其他的表面和物件上，藉此將黑暗投射出去。

陰影就跟光線一樣，如果刻意把它當成線條運用，可將物體和空間的形式和邊緣**描繪**甚至強調出來。簷口輪廓所投下的細緻陰影，把立面的上緣烘托出來。當窗框的位置與立面平齊時，會產生出優雅的線條。木框和牆壁之間的凹縫，會用它的「黑」線把接合處「畫」出來，而從深凹處投出的陰影，則會凸顯出牆的重量和厚度（▶359）。

總之，請牢記，在實務而非美學的層次上，光與影就跟空間的大小和形式一樣，主宰了空間的用途。反差的存在或缺席，以及由空間照明的質與量所做出的場所定義，這些都和空間的潛在用途以及使用者的福祉有關（▶258）。

258
當光與熱太過逼人，陰影提供喘息；摩洛哥，1960。

照明挑戰五重點

照度的單位是勒克斯（lux），但它在光的設計裡只佔有次要地位。反倒是燭光這種測量單位和視覺感知比較有關，可以評估受光面反射出來的光線強度。最重要的，首先是要管理下面這個三角關係：「人—光源／受光體／反光體—陰影」。受光體是什麼、如何受光、為何受光？對建築師而言，這是一項基本任務，而且是建築師的專屬任務。

建築學校很少處理這項挑戰，因為學期和學位課程的審查員，沒什麼意願考慮這個基本點。

在這同時，學生延續以往的誤解，繼續把光的滲透比喻成「液體注入空盪的空間裡」。然而，圓柱形的天頂開口永遠不會在地板上形成圓形光盤（除非是直射的陽光）。來自天空的光線會以漸進的強度進入開口，並從每個角度撞擊開口周邊的厚牆緣，把它當成第一個重要的反光體。接著，有部分的光會被吸收掉，剩餘的部分從一個受光體反射到另一個受光體，逐次減弱，直到完全「攤銷」，一如漸漸消失的回音……或反彈力漸漸變小的乒乓球。主觀感受上最暗的部分，將是緊挨在開口旁邊或正下方和正上方沒有被照到的部分；我們很少去思考這些。

管理光線或許是為空間創造和賦予生命最基本的方法之一，因此，我們打算把這項挑戰總結為以下五點：

1. 光和物質相互揭露（▶259）

我們看不到光。只能看到光源。光的弔詭就在於它看不見，是無形的。只有當光撞上某個障礙、某個物件、某個表面甚或飄浮灰塵的那一刻，眼睛才有辦法感受到它。此外，在物質受光撞擊的那一刻，也隨之變成（較弱的）光源本身。

2. 光幾乎從來不是白的

即便是太陽的「白」光，也會在進入大氣層時發生轉化，大氣層本身就是一個變動的東西。此外，一片植栽豐饒的地景（例如北歐），一塊崎嶇乾燥的土地（例如地中海）和一灘海埔新生地，都會散發出二次（反射）光線的不同色彩。自然光的質和量取決於我們身在何處，我們與太陽的相對方位，以及可能的遮蔽效應。

氣候、季節和一天中的不同時刻，都是可為自然光創造動態活力的因素。光線的強度、方向和顏色，在早晨、正午和夜晚，晴天和陰天，一月的垂陽和六月的烈陽之間，都有很大的差異。

259

而你為專案設計的建築「反光體」（樓地板、牆壁、天花板等），它們的亮度、顏色和紋理，也會反過來吸收某些色彩，反射其他色彩。如果能善用這些元素，你就能根據專案的需求創造出更為緊湊、溫暖、莊嚴、冷靜或動態的環境。選擇低調的材料，例如裸磚的窗框和門框，以及深色的木頭地板和天花板，可以減少二次光源對住房氣氛的干擾。

3. 照明設計（▶260）

建築空間的構想應與照明計畫同步進行，這樣可以讓空間的使用更方便，同時創造出適合的氛圍。可以利用照明在寬敞的空間裡界定出次空間。照明可為空間帶來節奏，協助空間彼此接合。

重點在於，要弄清楚哪些元素需要得到良好照明以及該如何進行，哪些元素比較次要，以及陰影會落在哪些最重要的區塊。一個開口可以放進來的光量，取決於開口的形狀、大小和框架，以及它與樓板、天花板和邊牆之間的相對位置。

為了讓光線設計成形，首先要對射入的角度和多重反射做出合理的假設，而且不能忘記（來自障礙物的）遮蔽效應，當地板、天花板和牆壁「看不到」開口，只能接收到雖然也很重要但顯然弱了許多的反射光時，這種遮蔽效應就會產生。利用不同的灰階繪製草圖，可以把我們的照明設計呈現出來，也能讓其他人理解。等確定目標之後，再請照明工程師提供協助，制定方法和數量等細節。

4. 管理反差（▶261）

背光可以讓反差極大化，讓我們對物件的感知降低到只剩下剪影輪廓。警告：背光可能造成不舒服，甚至會讓人受不了；只可接受短時間的劑量。如果把它當成偶發現象加以應用，倒是能為空間帶來詩意音符，產生一種「迷失方向的感覺」：例如，從十二月或一月天的某座斜陽湖畔反射出來的半小時光線；或是把複雜世界融為單一整體的夢幻剪影（日落時分從布魯克林望去的曼哈頓）。當背光涉及到玩影藝術時，無疑是劇場創作裡的一個重要技巧。

明暗之間的反差也有助於把物件凸顯出來。反之，均勻的光線和缺乏反差，則會讓物件以及周遭空間「扁平化」。

5. 陰影是光線的同夥（▶262）

陰影和光線脫不了關係，陰影計畫是所有光線設計裡的必備部分。

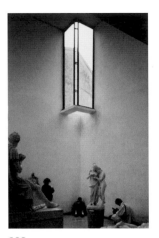

260
卡洛・史卡帕：分派光線。

261
柯比意：阻擋走廊的背光。

　　物件自身的陰影以及它投射在另一物體上的陰影，讓我們可以充分運用空間裡的所有體量。

　　陰影和受光部分彼此強化：在浮雕和立面上畫線的影子、樹投下的影子、日落時分拉長的影子、沿著太陽軌道旅行的影子，或相反的，陰天缺席的影子——一個「沒有色彩的日子」。

262

[86] ARNHEIM, R., Art and Visual Perception, op. cit., pp. 304–305.
[87] ALBERTI, L., The Books on Architecture, reprint of the 1755 ed. Joseph Rykwert, London, 1955.
[88] LE CORBUSIER, Vers une architecture, Vincent Fréal, Paris, 1958 (1st ed. 1923).
[89] TANIZAK, Junichiro, In Praise of Shadows, Leete's Island Books, Sedgewick, ME,1977.
[90] DA VINCH, Leopardo in TAYLOR, Pamela, The Notebooks of..., A New Selectio...,New American Library, New York, 1971, p. 35.
[91] TANIZAK, Junichiro, In Praise of Shadows, op. cit.
[92] 附註：除了這篇簡短的概述外，如果想要加深知識，更加了解光線在建築專案中扮演的角色，我推薦讀者參考下面這本作品：Michelle CORRODI and Klaus SPECHTENHAUSER, LichtEinfall, Birkhäuser, Basle, 2008。

「只要你不把自己丟進去，空就存在。」[93]
希臘諾貝爾獎詩人奧狄修斯・埃利蒂斯（Odysseus Elytis）

「……無論『空間』和『時間』意味什麼，場所和事件都意味更多。」[94]
阿多・范艾克

從空間到場所
FROM SPACE TO PLACE

接著，我們要超越屬於視覺性的建築取向，探討存在主義的觀念。靠近或遠離、進入或離開、在前或在後、在裡或在外、感到安全與否、群體或單獨、靠近水或火、在圖書館或在市集裡……這些牽涉到的，不再只是形式與結構。我們正要離開比例和平衡的問題，離開雕刻和抽象畫的問題，其中有些原則到目前為止一直對我們很有助益。但是對於建築的體驗而言，這些原則並不足夠，因為體驗是一門反映人性苦與樂的藝術。建築讓我們生活的世界變得有形有體。

　　說到**場所**，空間和時間會承擔獨一無二的具體價值；它們不再是純粹的數學抽象或美學問題，它們取得一種身分，變成我們存在的一個參照點：神聖空間和世俗空間、個人空間和集體空間、自然和城鎮、街道和住宅、廢墟和重建。

　　建築物受到圍籬、牆壁和屋頂的保護，在自身內部聚集出一個獨特世界，有機能和情感，有工作和嬉戲，有過去的痕跡和當下的場景。

「讓每扇門發出一聲歡迎，給每扇窗一張臉。把每個空間打造成一處場所……。」[94]
——阿多·范艾克

264
「空間，『Raum』，指的是一個清理過的場所，或是可以自由定居和住宿的場所。空間是已經騰出來的某物，已經清理過而且是自由的，也就是說，是在邊界內部，即希臘文的『peras』。邊界並不是事物停止之處，而是如同希臘人所認知到的，邊界是事物開始現身的起點。」海德格[95]
提諾斯（Tinos）聖母院，希臘。

空間隨著太陽的移動而改變，場所隨著人類的移動而改變。例如港口、公共廣場和市集，都是交換想法與物品的場所，和熟悉或陌生臉孔相遇的場所，隨晨昏、星期、沉睡、甦醒的場所。

凹處、涼廊、壁龕以及其他朝主空間敞開的次空間，一方面可提供時間上和空間上的某種隔離，同時又能和更廣大的集體性保持聯繫。場所有自己的根源和歷史；它錨定在時間裡以及大地上的一個精準所在。場所有它的「蒼穹」（dome）、天空，甚至它的「星辰」。我們透過建築物，為天、地、時間建立具體關係。

265
空間創造事件：每週一次的商品補給，讓小島創造出一個既獨特又臨時的場所。伊茲拉島港口，希臘。

　　建築做為替我們效勞的一種技術，它必須滿足我們的需求，必須讓自己經濟又實用。但是做為一門藝術，它認為自己有權利忽略實用性的要求，轉而根據超越日常凡俗的哲學原則行事。無論如何，想要打造一處場所，就必須觀察日常，接受凡俗，把它當成詩意的一大根源。

　　由德國哲學家海德格提出的這些評論[95]，把建築空間與人類的活動、思想和歷史繫連起來。在宇宙惑人的浩瀚裡，空間的某些部分承負了場所的價值。它們具有識別度，可以被其他人指認出來，很可

266
「在由位置（location）所規定的空間裡，總是有做為間隔（interval）的空間，而在這個間隔裡，總有做為純粹廣延（extension）的空間。間隔和廣延隨時提供可能性，讓我們根據距離、跨度和方位來測量事物和它們騰留出來的空間，並計算這些規模。但它們可以一體適用於所有含有廣延之物這點，並不能讓數字性的規模變成空間和位置的本質基礎，儘管它們可以用數學測量。」海德格[95]。
萊斯沃斯島（Lesbos），希臘。

能代表了某項具體行為。有些場所是為了促進我們的移動和交易,有些場所則鼓勵我們退縮和隔離,哪怕只是心靈上的。場所的形式和它容納或曾經容納的事件有關,也和其他類似的場所與事件相聯。

秩序和空間的間隔是什麼,如今改由價值負責。然而,在先前幾章中討論的那些原則,依然具有參考價值。打造建築場所的方法永遠是物理性的,不過單靠它們並不足夠。我們打造的紋理、物件和空間都有可能變成場所,只要我們將它們的目的牢記在心。因此,建築的形式必須汲取自「場所的概念」,而不只是源自於美學原則、實際效用,或是幾何與營造規則。說得更精確一點:我們試著把所有一

267
「場所藉由將場址(site)安排在空間中,從而讓天地人神的一重整體進入某一場址……這樣的場所庇護或收容了人的生活……是築造(building)製作出這樣的物體……這就是用來營建場所的築造之所以成為空間的創立者和結合者的原因。」海德格
柯比意,拉圖黑特修道院,艾沃,法國。

切結合起來支撐場所的概念，而當它牽涉到阿爾伯蒂所謂的「實用」（commodity）時，美學和營造功力顯得特別重要。阿爾伯蒂的「實用」一詞，指的是處理形式和空間的一種方式，這種方式會尊重場所的客觀目的，以及這個場所對於作品委託人或委託團體所具有的主觀屬性。因此，對阿爾伯蒂而言，堡壘必須肅穆堅固，神殿必須擁有讓人無法不驚嘆的美，祭壇的所在位置一定要是暗處……[96] 這些價值很可能會隨著時代改變，但在建造的那一刻，我們自然會去追求符合我們時代的價值。

當路康在威尼斯為一座會議廳設計平面圖時，他很清楚，那是一個人們面對面的場所，而不是看電影的場所[97]。設計英國藝術研究中心（Center of British Art Studies）時，他選擇用「收藏的空間」來強調書籍、繪畫和素描之間的親密關聯。也就是說，建築師的角色是要去創造機會讓這類場所成為可能。決定場所價值的人並不是建築師，**但他可以透過觀察、反思和研究，提供一個最可能發展出人類場所的框架**。他所建造的空間，有可能變成人們短暫停留或是匆匆穿過的場所，發現歡樂和會面、受到情緒感動和刺激想法、甚至是作夢的場所。建築在這裡是要支持人類的行為，無須強制也不必漠然。

有些空間很難變成場所。例如開放型大辦公室這樣的「中性」空間，那些寬敞自由的區塊，是為了讓每個工作站可以用最大的彈性建立起來。雖然有很多社會科學領域的專家費盡心力，但事實證明，如果缺乏穩定的建築結構秩序，很難打造出一個「家」。不過，1972年，黑茲貝赫在阿珀爾多倫的比希爾辦公大樓案裡，創造出一個貨真

268
「人和場所的關係以及透過場所和空間的關係，存在於他的棲居裡。只有當我們能夠棲居，我們才能夠築造。」海德格。
歐德（J. P. Oud），基夫胡克（Kiefhoek）住宅區，鹿特丹。

價實的對策。他用一個模糊的空間取代結構井然的空間,設計許多隱性區隔代表各種可能的場所。他運用空間層級、焦點、高低空間和陽台,做出這裡和那裡的區隔。只要跟建築物的使用者們聊一聊,就能知道場所的身分和人類的身分如何彼此交織。

設計的目的,以及這項設計提供多少創造場所的機會,這些都是必須要問的重要課題。建築物的生產從未像過去三十年來這麼高效、快速、體量驚人;但是在這同時,我們的方法似乎失控了。雖然我們的任務是要為事件準備場所,但是我們從來不曾像此刻這般無能為力,無法在城市和住家裡創造場所。例外當然存在,但整體而言,我們摧毀的場所遠多過創造,無論室內或室外。幸運的是,也有一些場所因為意料之外的挪用而誕生出來,這倒是先前不曾想像或實現的。

當代社會以不同方式對經濟和功利主義的壓倒性力量做出反動,因為這些力量對城市造成的蹂躪,已超過二次大戰後期的B-26轟炸機。例如,我們當中有些懷舊者,試圖保存、冰凍甚至複製過去建築的形貌,因為對這個時代的生活力量不具信心。但也有一種思想運動,呼籲我們重新發現基地和歷史的重要性,因為可幫助我們轉化和創造出新的場所[98]。場所的概念源自慣常的(conventional)活動和行為,而這些活動和行為又會連結到令人難忘的光線、形式和質地等空間情境。類型學的興趣之一,就是企圖了解某一營造紋理的根本特性和結構特質,而這就意味著要去研究這些慣常的本質[99]。

場所想要變成慣常,需要時間上的**穩定性**以及可辨識的物理特質,將具體的社會文化經驗透露出來[100]。我們就是透過這種方式,去認識形式、場所和歷史之間的連結。建築空間因為可存在多年而取得它的雙重角色:一是歷史的見證,二是未來的機會。范艾克說得很好:「記憶的場所和期待的場所在當下這個時間格裡彼此混淆。記憶和期待建構了空間的真實透視,並為它賦予景深。」

[93] ELYTIS, Odysseus, Marie des Brumes, Maspero, Paris, 1982, p. 72.
[94] VAN EYCK, Aldo, in Forum no 4, 1960, Amsterdam.
[95] HIDEGGER, M., Building, Dwelling, Thinking, op. cit.
[96] ALBERTI, L. B., Ten Books…, op. cit.
[97] RONNER, Heinz, SHARAD, J. et VADELLA, A., Louis I, complete Works 1935-1974, Westview Press, 1977.
[98] ROSSI, Aldo, The Architecture of the City, MIT Press, Cambridge, MA, 1982 (orig. Ital. ed. 1966).
[99] DEVILLERS, Christian and HUET, Bernard, Le Creusot, Naissance et développement d'une ville industrielle 1782–1914, Champ-Vallon, Seyssel, 1981.
[100] FRAMPTON, Kenneth, "On reading Heidgger," in Opposition no. 4, MIT Press, Oct, 1974.

「……被想像力所攫獲的空間，不再可跟臣服於測量和反映幾何的空間混為一談。它有了生活經歷。它的經歷不是實證方面的，而是帶著想像力的所有偏見。」[101]

加斯東・巴舍拉（Gaston Bachelard）

「空間不是為人而留，時間不是為人而設。讓每扇門發出一聲歡迎，給每扇窗一張臉。把每個空間打造成一處場所，讓每棟家屋和每座城市成為一群場所……」[94]

阿多・范艾克

← 場所不只是空間；一旦用愛接納，即便是粗鄙狹窄的人行道，也能變身為場所。茴香酒吧前的男人，克里特島一處小山村。

地景：一大挑戰

我們幾乎不曾學過，該如何遏制城市和周遭地區的爆炸性發展。建築師、都市計畫技師和森林專家可以盡其所能，但這基本上是個政治議題；可惜法律的制定基礎，大體上就是頭痛醫頭、腳痛醫腳。可以管理整體複合開發案的簡單規章幾乎不存在，而具有遠見、能為地景未來負責的法律，甚至更少[102]。

高山荒漠遭受攻擊，阿布拉隘口（Albula Pass），瑞士。

「我們想在什麼樣的地景（landscape，景觀）裡設計與我們攸關的場所？」對於這個問題的答案，至今依然支吾。如同法國評論家和歷史學家塞巴斯蒂安・馬霍（Sébastien Marot）指出的：「鄉村不再是一個可以清楚識別的地域。傳統上負責塑造這塊露天王國的經濟和結構力量，特別是農業，如果不是遭人放棄，就是被搞得亂七八糟。」[103] 馬霍於1995年發表的這篇文章，是當代有關地景議題的奠基文本之一。

上個世紀最後十年，地景建築在討論桌上佔了一席之地，以及「折磨」開業建築師和都市計畫技師的權利。不過，雖然地景（景觀）建築師確實從園藝學家和「公園管理員」的舊角色踏出一步，但他們還是沒有去處理真正的問題，那些更廣泛、更地域面的問題。在這個階段，政治依然是最大的絆腳石。

農業梯田休耕，塞浦路斯。

雖然建築師只是企圖解決大規模地景問題的眾多成員之一，但他的責任並不因此而減輕其重要性。大型工事的土木工程師和地景問題的牽連更深；他們的工作往往沒有建築師襄助[104]，焦點多擺在眼前的技術問題，並不關心主要機能之外可能引發的其他效應。

從伊特拉斯坎人的山頂道路到羅馬人的峽谷道路，從中世紀的城砦到沃邦（Vauban）設計的堡壘，從運河的水道運輸到鐵路運輸，從沼澤排水到現代的河流管理，從高速公路到高速鐵路和飛行器的航道，從水壩到橋樑，我們不得不承認，對地景改變最大的，就是工程師的工作。接受政府委託的工程師們，雖然並非存心如此，但確實正在重組我們的環境。他們必須對新出現在大地上的

農業新面貌：大規模果樹農場俯瞰圖，西班牙大加納利島（Gran Canaria）。

有形障礙以及地形和微氣候的顯著改變負責。這些重大開發的「意外」副作用，常常得付出龐大的社會和環境代價。

當文明企圖擴大財富和舒適時，最常見的做法就是透過目標明確的措施：例如，蓋一條從A城到B城的高速公路。今日，開設一條**比目前所有道路更適合的**新道路，肯定會讓人憂心。因為我們能做的，頂多就是想辦法在青蛙遷徙的路徑下面弄一條隧道，至於如何為人類或環境打造任何稍具規模的地景專案，還有很長的路要走。

影響研究（impact study）這門新學問，正一步步奠定根基。不過，這裡的情況也一樣，他們的使命通常是用最小的政治代價來維持現狀，而非創造新的展望。影響研究如果缺乏清晰連貫的抱負，從全球的角度來看，充其量就只是貼在地方傷口的上OK繃罷了。

儘管如此，歐洲還是在下面這兩個領域取得了重要進展：一是舊河床的**復性**（renaturation），二是工業、鐵路和港口廢棄地的**復原**（reconversion）。

經歷過一連串的大洪水災難，我們終於漸漸了解到，過去一百五十年來，為了取得更多土地供農業和都市擴張，對河道所做的修正已經到頂了。今天，在那些飽受威脅的區域，我們試著把河水過去溢流的空間還回去，同時劃定極端情況時可能遭受洪泛的地區，設置臨時性的集水池（▶269）。

另一方面，過時的廢棄礦場、製造與運輸複合結構以及基礎設施，也釋放出大塊地區供其他目的使用，可惜大多受到有毒廢棄物汙染。這類大規模復原工作的極致範例，是德國魯爾的產煤區和煉鋼區，政府在那裡運用都市計畫的現代方法，將該區改造成「埃瑟姆公園」（Emscher Park）。

這些都會和生態赤字被視為新經濟發展的機會，後者致力把這類場所改造成大型公共空間，供運動、休閒、教育、服務和「乾淨」工業使用。埃瑟姆公園採取的做法，不再是用志願主義區（voluntaristic zone）和總體計畫讓整個地區覆滿各式各樣的量體和假想性場所，讓它們隨著時間「逐漸填滿」，而是改用比較務實取向的開放性總體計畫取而代之，用比較少的「設計」和比較多的「策略」，為這塊遼闊區域（18 x 80公里）的不同碎片賦予新生命，進行的方式如下：

一把受損的土地改造成一連串**令人羨慕**的場所，供居住、工作、運動和放鬆之用；

méandres du Rhône avant sa canalisation

過去兩百年來，為了取得土地而把部
分水道改造成運河。這些新河床填滿
了沖積物，得投下高昂經費把堤岸加
高。最後，當出現例外的超高水位
時，就會造成規模驚人的洪災。
面對這種情況只有兩種選擇：一是把
從大自然那裡拿來的東西還回去；二
是允許局部性、可控制的洪泛。
這裡提出的專案建議，當碰到例外的
高水位時，可以把昔日冰河沖刷所留
下的不規則山丘串聯起來，做為氾濫
平原的第二道防護堤，同時創造出更
豐富的地景。新的堤防將規劃成長條
形的公園，上面有各種散步道、自行
車道和滑板車道。瀕臨危險的露營度
假區，則移到堤防外側南邊的梯田
上，可同時享受陽光和美景。

269
介於瑞士瓦萊州（Valais）謝爾鎮（Sierre）和西昂鎮（Sion）之間的隆河第三次整治；二年級學生設計專案，洛桑聯邦理工
學院，2002。

—支持經濟發展但無需使用額外的土地；

—支持地景改造，但如果缺乏財源，就給大自然時間和空間自行恢復；

—在條件許可的地方，將某些工業遺址轉移做新的用途；

—保護和保存該區的重要工業指標，直到它們「找到」推動器，也就是明確的專案和財源；

——點一點逐步清理該區的地底、水道和地下水，不要讓雨水滲入受汙染的土壤，影響到地下水的品質（將水流密封）；

—與都市計畫合作，並以公共財源挹注具體明確的專案。

這項策略大部分都可實際應用，這無疑是它成功的原因之一[105]。歐洲最大的儲氣槽變身為該區的地標和旅遊景點，可以在一個卓越的場址上參觀當代藝術。另一個範例是比較小的幾何體，裡頭注了水，供一所潛水學校使用。其他部分還包括修復一處工人住宅區；把巨大渣山的底部擴大，變成道地的金字塔狀，成為可辨識的地標。把昔日的大型工業槽體打造成北德最高的攀岩牆；比較小的槽體則改造成親近的主題花園；昔日的圓形工業淨水槽保留原本的機械但轉變成生態棲地；在杜易斯堡公園（Park Duisbur）北邊，政府只花了三百萬而非三千萬歐元的經費，就讓音樂會得以在大教堂中殿大小的廳堂裡演出；大學和會議中心陸續遷入⋯⋯以上所舉，只是公私投資陸續挹注在此區的幾項計畫而已。

在這塊廢墟大地上，范艾克所說的「一群場所」已經在這十年間裡恢復生氣、活躍盎然。

基地與場所

「**基地**」（site）指的是受到介入的地面和它周遭的地理環境。「**場所**」（place）則是指一個具有意義的所在，那裡可做為個人或集體識別的標記或基礎。

討論做為場所的基地可以採用現象學模式[106a]，也可以採用詩意模式[106b]。在這裡，我們將選擇更為務實的走向，因為在基地上發生的一切，才是決定建築專案是否有可能於日後取得意義、變成場所的關鍵。

做為場所的基地總是和人與自然的歷史有關。我們仔細挑選基地，或它被指派給我們進行修改，例如，在上面興建一棟建築物。

埃森，礦業同盟工業文化園區（Zeche Zollverein）：鋼鐵與自然或自然與鋼鐵？場所或荒野的一部分，工廠世界重新復活。

蓋爾森基興（Gelsenkirchen），荀格堡（Schüngelberg）：渣山山腳下的都市發展，渣山被仔細塑造成奇幻金字塔。

杜易斯堡北邊的地景公園：設置在工業汙染槽體裡的溫馨花園和攀岩牆。

270
歐洲最大的工業廢棄地大變身；埃瑟姆公園，德國魯爾區。除了場所別無其他；數百個介入案的其中三個。

271
場所的誕生：荷蘭圩田。

它可能**原本就是**鄉村或城裡的**一處場所**，一個將因我們的介入而摧毀、強化或改造的場所。倘若基地正巧介在場所**之間**但本身還不是個場所，那它還是有機會變成場所，至少對它未來的棲居者而言。倘若是要做為機構所在地，那它的場所角色就具有公共性。在著手設計之前和發展設計期間，都需要仔細檢視基地，研究它的歷史；這既是我們的責任，也是我們的財富，因為可以在它的起源、形態和意義裡，找到最強大的靈感和最豐富的材料，避開任意武斷的設計：去找尋自然和人類留下的幾何痕跡與什錦碎片。

世界各地的建築學校都把基地觀察和相關分析列為重要課程。事實上，這很可能是學校教育最有貢獻、最善盡批判責任的領域之一，因為業界的現行做法越來越受制於現實房地產**市場**的壓力，除了地塊本身，很少去思考基地環境的具體特色。除了市場壓力，還有幾個技術上的原因，讓開發承包商不太在乎基地的形式和意義：一改造地形的手段變得無比巨大。過去，如果要搬運大量土壤在城

裡興建工事，肯定是一項慎重的決定，因為它可能讓國家背負債務，民眾（或囚犯）也得做出相當大的犧牲。但是到了今天，任何開發商都可以輕輕鬆鬆把不規則的基地清理剷平，不用花上幾個小時，也無須龐大費用。我們正在見證「推土機地景」（bulldozer landscape）的誕生。這樣不好嗎？雖然數量很少，但在有些案例裡，推土機確實在大地上推出人們真心想要的**新場所**（▶271、273）。不過更常見的結果，卻是推出一道道很難療癒的**傷口**（▶272）。不管是基於地界考量或營造過程的內在合理性，都沒道理對地形做出如此劇烈的改變。

272
推土機造成的傷口：為加州郊區住宅案所做的整地工程。

273
用農人汗水挖掘出來的梯田；拉古薩（Ragusa），西西里島。

205

—可以利用能源以人為技術控制室內氣候，例如中控暖氣或南方常用的中央空調系統，人們再也不用仔細挑選基地，思考基地與太陽、風向和濕度之間的正確方位。儘管如此，兩次石油危機、對於溫室效應的覺察，以及少數幾次的核災，就算沒有摧毀我們先前的思考方式，至少也讓我們開始質疑。

—水、電、電話、郵政、網際網路和公私運輸，讓偏遠基地的交通和補給都變得容易解決。與城市、機構和工作場所的實際距離，不再是方便與否的先決條件，更不會攸關存亡。城市解體就是活生生的證據。交通工具，特別是無論到哪都確保舒適的私人汽車的普及，深深改變了都市地景。此外，高速度徹底顛覆了我們與鄰近地區的關係，而高速度需要的道路，往往就是對在地歷史和地形最無感的道路。

—今日計畫和興建新聚落的速度和規模實在太快又太大，我們幾乎沒留下任何時間和空間可以讓歷史介入場所，讓場所慢慢把我們的日常現狀反映出來。有些二十世紀的郊區，其人口和範圍根本就相當於一座城市，但城市卻是花了好幾百年的時間才演變出今日的面貌。以前的城市建造者是靠著嘗試錯誤，一步一步把安全穩固、符合想望和具有集體重要性的場所逐漸發展出來。

　　以上這些，都是造成基地自十九世紀以降變得微不足道的原因；炒房並非唯一因素。炒房只不過是把市場和生產手段擺在眼前的機會緊抓住罷了。這行的運作方式一直沒變，但今日的運作規模遠非昔日能比。

　　過去的建築，不管是風土的或宏偉的，是躲在山凹避風處的無名農舍或雄踞山巔的巍峨神廟，都不太可能也沒能力對所在土地構成災害（▶274）。雖然維特魯威說過「要透過藝術來修正場所的本質」，但並不是要把它抹除。當他談到規劃道路時要「根據老天最有利的條件」，指的是要讓道路避開洪水、滑坡或強風。當代的道路設計有考慮過這個面向嗎，哪怕一秒也好？如果說它們真有回應任何東西，那也是技術手段。阿爾伯蒂和帕拉底歐都用長篇大論指出，為城鎮或住宅挑選基地時，水質是一大要件。一棟建築物並不是愛蓋在哪就蓋在哪；**它必須與大地結盟**。這兩位作者還建議要挑選容易抵達的基地；不會太濕的基地，這點可根據基地上的老石頭和植物做判斷；通風良好但可避開冷冽濕風的基地；氣候穩定有冬陽的基地。換句話說，現代科技可以提供有效率的衛生和舒適品

274
兩種規劃設計──互為對比的兩
個場所。
左圖：山腳環抱的農業小村，不
受風吹又毗鄰耕地──人和動物
都享受到微氣候的好處。伯爾尼
高地（Berneses），瑞士。
右圖：俯臨大地，可免於四方惡
意侵略的地標和權力（在這裡是
宗教）象徵。雅典衛城。

質，但未必是無害的替代品。

　　過往的種種限制，讓營造環境以及與大自然的整體關係擁有明顯的連貫性。今日，我們掙脫了這類束縛，倘若想重新建立人造環境與大地之母的和平關係，就必須找出其他方法，讓城市變成「一群場所」。其中最有希望的做法，就是要把土地理解成環境，以它自身的歷史去提升基地的根本特質，而非去「偽裝」或「漠視」。

　　以《城市的意象》（The Image of the City）[107]聞名的凱文・林區（Kevin Lynch），後來出版了《論基地規劃》（On Site Planning）[108]，這本書在教學上依然非常重要。他提供工具增加我們對基地自然地形的理解，同時鼓勵我們弄清楚變化緣由。不過他的取向大致是務實性的，與未來的展望較無關聯。

　　維托利歐・葛雷高蒂（Vittorio Gregotti）彌補了務實取向的不足，增加了其他方向的研究和其他方法[109]。這些方法已經在學校裡找到閱聽眾，偶爾也在少數精英的實踐中看到；假以時日，它們的接受度很可能會更普遍，因為我們這個社會厭倦了高科技帶來的挫折和併發症，試圖重新塑造它的領土。從歐洲對地景的關注日益提升，似乎可證實這項觀點（▶275）。

　　如果連限制材料也無法保證我們與土地之間的和諧相處，這時就得由政治人物拿出必要的法律和規範來取代。

　　葛雷高蒂體認到，我們不僅急需發展各種方法來解讀基地和城市，更要解讀土地和自然物與人造物的整體關係，才能指引轉變的方向。他提出的某些原則，特別是對於凝聚性群體或「場域」的界定，和第2章的討論（「秩序與失序」）有些類似。解讀的方法，

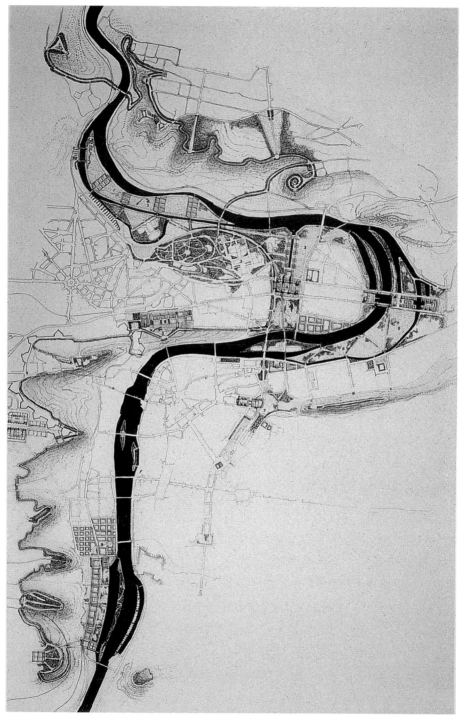

275
解讀布拉格，葛雷高蒂，1991：把該城周遭山脊在都市化過程中所扮演的角色凸顯出來。

從界定群體和次群體的結構形態特質，到分析哪些歷史過程影響了創立；從材料大全到形式、紋理與顏色有哪些具體特質。

為了做到這點：「……我們必須改變手邊的工具；地圖、空拍照片和地形模型只是道具；它們無法展現價值，也無法展示元素的客觀權重（objective weight）」[110]，也就是說，它們無法將場所以及與生活的情感牽連真切描述出來。

然而，單單理解基地還不足夠。設計的藝術要有能力連結設計和基地的潛藏機會，透過這種方式來詮釋專案的意義。以下提出五個案例：一個大規模的概念式計畫；三個設計案，說明不同的基地、計畫書和形式語言如何重新塑造地形和營造形態；外加一個小規模的破舊工廠變形案。每個專案都展現出創造場所的企圖心。

—路易吉・史諾濟的「三角洲大都會」（Deltametropolis）計畫是一個激進案例，目的是要為一群已經存在的城鎮提供獨具一格的入口通道和地標，這些城鎮會透過火車連結成新興大都會（▶276）。

—馬里歐・波塔為玻利維亞聖塔克魯茲市立公園（City Park of Santa Cruz de la Sierra）設計的入口建築，在都市更新計畫裡扮演兩百公尺寬的門檻角色，把這座主要公園的過渡區一路延伸到它的最邊界。在這同時，它的角樓已變成婚禮攝影的最愛場所（▶277）。

—文森・孟賈（Vincent Mangeat）設計的書寫之家（Maison de l'Ecriture），蜷縮在侏儸山腳下，背後是一望無際的森林，還能享有從半覆蓋的人造天空透下的光線，建築師把它的地形、植被、建築歷史和宏偉景致全都考慮進去，用一個實際上不可能實現的計畫書來重新詮釋這些面向，設法創出**這個場所**（▶278）。

—立方工作室為洛桑市設計的地區新議會（舊議會2002年毀於一場火災），位於大教堂和城堡之間的巍峨山丘上，鎮守著洛桑市區，完全不像一個重建作品。這棟新議會建築非常明顯又好辨識，老遠就可看到屋頂，走近可感受到莊嚴，內部則有層級分明的十字平面（▶279）。

—皮耶・馮麥斯和瓦西利斯・伊爾里德斯（Vasilis Ierides）把一間1970年代的破舊工廠改造成豪華的私人寓所，它有時也是一個公共場所，因為可以在裡頭舉行音樂會、展覽和文學之夜（▶280）。

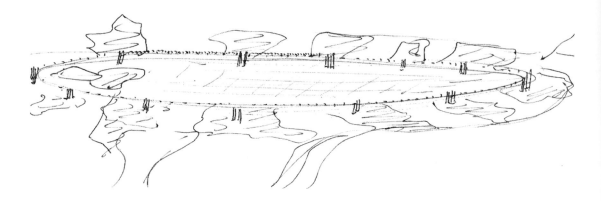

荷蘭大都會（2001-2003）

尼德蘭「帝國建築師」喬・庫南（Jo Coenen）把三個重要計畫委託給外國建築師，讓他們有機會為荷蘭正在發展的「三角洲大都會」專案做出貢獻，這三個計畫分別是由巴西的保羅・門德斯・達洛查（Paolo Mendes da Rocha）、秘魯的亨利・愛德華・西利阿尼（Henri Edouard Ciriani）和我負責。這一回，我再次企圖提出一個另類計畫。我問自己一個關鍵問題：有沒可能出現這樣一個大都會，可以讓人們真切知道自己身在何處？這個專案的核心，是大都會的大型農業中心由不同的歷史城鎮和開發中城鎮環繞成一個圓。大都會的空間由一座直徑四十公尺、高約三十公尺的圓形高架橋界定出來，上面行駛著高速火車。每個城鎮都有自己的火車站，位置很好辨識，因為車站兩邊都有兩座高樓。為了避免城鎮之間又出現衛星城，我提議用植栽樹林把每座城鎮的發展範圍劃定出來。

如此一來，這座大都會將有一個遼闊空曠的核心區，可以放牧乳牛和種植鬱金香。為了把中央的平原區和運河網界定得更為清楚，我會把近年來那裡長出的樹木全部砍掉。然後，基於容積關係，史基浦機場（Schipool Airport）應該搬到空曠區的正中央──這是一個畜養乳牛種植鬱金香的場所，周圍由大都會環繞，凡是降落在裡頭的飛機都可立即感受到這個場所的身分，不管飛機來自何處。

路易吉・史諾濟

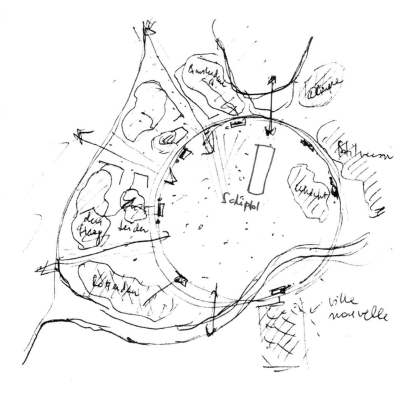

「三角洲大都會」專案，荷蘭，路易吉・史諾濟，2001-2003。

角樓間距：185公尺。

城市和通往公園的入口（1996）

這座宏偉建築是為了紀念聖塔克魯茲「永續發展高峰會」（Cumbre sobre Desarollo Sostenibile）興建的，它創造一個新入口，可通往這座殖民城市原有的都市公園。該座公園扮演的角色類似長方形的都會留白，劃破該城的都市紋理。這項專案是要把從城市通往公園的入口統整起來，方法是用兩座裡面充滿樓梯的多層塔樓，把參觀者帶往一系列面向公園和城市的「美景」陽台。在地面層部分，位於角落的這兩棟建築，中間由一條石板帶連結，石板上面穿插著長方形的噴泉，沿著公園正面綿延兩百公尺。到了晚上，這兩棟角樓則由上方的雷射光束串聯起來，構成進出公園與城市的虛擬大門。角樓的結構看起來像個符號，一個與周遭紋理連結的元素，但做為開放式垂直面板的樓牆形式，則為這件作品貢獻了「雕刻」面向，提供一趟建築之旅，穿越一連串先前並不知道的市容景觀。路易斯‧費南德茲科多瓦（Luis Fernandez de Cordova）憑藉有限但聰明的基本科技，指揮四百名員工，在市中心矗立起這棟建築，感謝他們充滿熱情日夜趕工。今日，這些美景陽台已經變成婚禮攝影最愛的景點之一。

馬里歐‧波塔

寬敞的入口，由介於城市和公園之間的一排噴泉標示出來的廣場空地。

277
馬里歐‧波塔與基地建築師路易斯‧費南德茲科多瓦，美洲元首高峰會議紀念碑，聖塔克魯茲，玻利維亞，1996（攝影：Pino Musi）。

書寫之家（2009-2013）

「書寫之家」建於瑞士侏儸山山麓的蒙里榭（Montricher），目的是要做為書寫者的理想場所，「讓書寫所需的一切環繞四周」。藏書八萬五千冊的圖書館、視聽室、展覽廳、起居空間、一般客房、行政辦公室，等等……這些全都是贊助者楊·米哈爾斯基基金會（Jan Michalski Foundation）想要提供給文學世界的。

這個場所背倚森林、面向日內瓦湖，曾經有人居住過。有座兒童夏令營順著弧形的輪廓線在此興建，隔壁是一座斜角教堂，地理位置頗適合神聖場所。新的設計是要打造世俗版的修道院，重建、擴大和改造一群房子，讓它們擁有自給自足的小鎮潛力。一座開放式涼棚界定出小鎮的範圍，把內部和外部空間接合起來，同時提供四百個鉤子，可以把小屋懸吊在空中，至於那些小屋，我們可以在城市的緩慢時間裡今天蓋一些，明天再建一些。也就是說，只要抬頭看，我們就能閱讀這座城市的規劃！

文森·孟賈

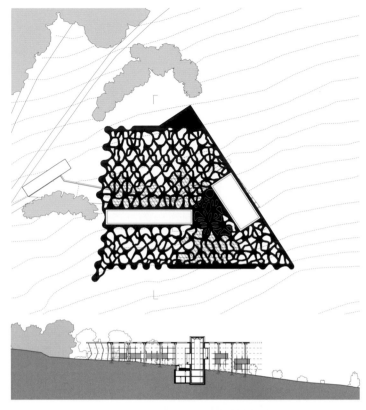

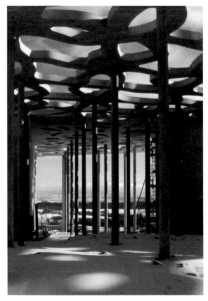

新量體蓋在舊量體的痕跡之上，並用統一的「天空」覆蓋起來，我們可以把作家賓客的「小屋」掛在天空上。

278
文森·孟賈，書寫之家，蒙里榭，2009-2013。

場所，從形式到記憶（2007-2014）

十九世紀初，建築師佩荷高（Perregaux）為這棟建築打造了一個合適的屋頂。接下來的兩百年間，新的符號學、歷史學、建築學、都市主義和科技知識相繼取得力量：那麼，今日有什麼是我們能改變的呢？當一場大火毀了議事廳，導致屋頂必須重建，這個問題就成了核心議題，一個與形式和場所有關的問題，如何建立這棟建築物和城市的連結。

新的議事廳斜靠在面向上城的西側外城牆上，是這個複合體裡消失的一塊，必須從城外就能看到它。由建築物之間的空隙所形成的十字形空間，重新確立了抵達路徑，再次向它的市民重申這是一個機構場所。用一個大型、不對稱的金字塔形屋頂罩在半圓形的議會廳上，一方面確保了靜態穩定性，同時又能營造出視覺和氣候（能源自給自足）上的舒適度，這個新提案一方面證明自己具有完整的象徵性，符合計畫書的要求，同時也具有完整的機能性，可以滿足議會討論場所的需求。

興建這棟新議會有兩大挑戰：一是讓歷史建築與當代需求產生共鳴，二是要把人民願意和議會機構續簽民主契約的意願凸顯出來。

馬克・寇龍

279
立方工作室（Guy and Marc Collomb, Patrick Vogel）和波內+吉爾（Bonell+Gil），洛桑沃州區議會改建案，2007-2014。

場所的誕生：一件更新案（2006-2009）

這座1970年代的低調鞋工廠位於尼科西亞（Nicosia）的沒落舊城，沒落的原因是它毗鄰「綠帶」，自從北塞浦路斯與塞浦路斯其他地區長期分治之後，聯合國維和部隊便進駐該區，維持綠帶和平。這個更新案是要把工廠改建成可以舉行音樂會、當代藝術展覽和文學之夜的私人住宅，讓這棟建築悄悄變身成與眾不同的場所和地標。封閉、內斂、四周沒有地面環繞，除了面街的部分也沒其他立面，這個專案必須找到光線和太陽才能變成一棟住宅。

底樓部分，以耐候鋼為材料的入口，讓人回想起這棟建築物的工業前身；內部有兩處光井，讓天空和太陽得以現身；背後有一塊窄庭院和池塘，並用大理石牆來強化這個內省的空間；二樓部分，原本的窗戶打掉，改用神奇僻靜的帷幕牆取而代之，材料是來自納克索斯島（Naxos）的半透明大理石薄板。

屋頂露台的花園和其中蘊含的中東氣息，把這棟房子從封閉狀態拯救出來。

皮耶・馮麥斯

280
皮耶・馮麥斯和瓦西利斯・伊爾里德斯（尼科西亞人），尼科西亞工廠改建案，塞浦路斯，2006。

界限、門檻和過渡空間

建造的第一要務,是要把某塊土地創造、定義和界限出來,讓它有別於其他地方,並為它指派一個角色。劃界會形成內部與外部(▶281)。每個持久性的場所都是由界限(limit)所標定:臥房、市政廳、市集廣場,有時甚至是一整座城鎮。這些界限告訴我們:我們身在內部——「在家」,在這個地球之上。當人清理出一塊土地,馬上就會把他征服的疆界標示出來。場所的界限意味著,這個場所是屬於某個人或某個團體的,在它內部發生的事情,都是由那個人或那個團體所控制。

場所與場所之間或內部與外部之間的所有關係,都是從依賴(dependcece)的兩個面向開始推展。它同時提供區隔和連結,也可換成其他用語,像是分化與過渡、中斷與連續、邊界與交錯。門檻(threshold,閾)和過渡空間也變成了「場所」本身:「世界在這類場所裡反轉自身。」[111] 門階、門廊、屋簷、大門、房門、陽台、窗戶⋯⋯都是這類轉換的調整器(▶282)。它們控制某一界限的可滲透性,確認空間並不連續但又允許你以身體或視覺跨越。門檻揭露了界限的本質,門或窗揭露了牆的本質,它的存在和它的厚度。不過更重要的是,門檻是指標,宣講允許進入所代表的那些場所的本質。

281
建造就是劃定界限,創造出有別於外部的內部。一旦界限確立了,不管是地界、圍籬、牆面和屋頂,人類就會保衛它們,得要一場自然或人為的災難才能摧毀它們。

282
前門廊：可做為表示歡迎的入口，也可做為開始參與街道生活的場所——美國的一大傳統；電報山（Telegraph Hill），舊金山，1976。

門檻因此承擔了三種不同程度的角色：

實用的角色：通道之於門，光線和通風之於窗，這種角色永遠存在。機能性的？也許，但機能一詞不足以描繪這個場所是世界反轉自身的所在：「門是什麼？由門軸組裝起來的一個平坦表面，用一道鎖建立起來的難纏障礙。當你穿越這樣一扇門時，你沒有被拆解嗎？裂成兩半！也許你不再注意它。想想這句：一個長方形。多貧乏的表達啊！難道那就是門的現實？」[112]

保護的角色：控制通道之於門，如同**挑選**景致及選擇是否暴露於外在觀察之於窗。這類安排是否適當，首先取決於外部世界和內部世界的差異。這種差異有兩個面向：身體和社會。因此，為了保有我們的隱私，我們保護它，把它與被認為是危險的、有攻擊性的、吵鬧的、醜的或單純只是太過匿名的外部隔離開來。這個保護的角色是否該優先考慮，會根據都市的情況而定；曼哈頓公寓上了五道鎖的大門，或是鬧街住宅裝了三層玻璃的窗戶，就屬於這類。

至於由社會習慣所掌管的保護範圍，則是取決於居民的文化特質和建築物的目的功能。伊斯蘭國家與西歐國家開設窗戶、門和通道的習慣並不相同。有時這類設置會因為外來影像或營造實務而改變。吉達市（Jeddah）的傳統服裝還沒更換，但「國際樣式窗」卻

正在取代傳統的花格窗，這是一個比較不舒服的案例（▶283）。

　　歡迎的角色：意味深長的通道之於門，眼睛之於窗——用建築元素或物件將「另一面」透露出來，在其中找到這個世界的性格與價值。場所裡的種種符號，會根據當時盛行的社會習俗，將界限兩邊的某些行為模式暗示出來.。

　　即便是在生活水準非常低標的社會裡，門檻的角色也不會局限於實用性或保護性。人們總是會特別留意並花費心力打造入口空間和大門。從歷史的角度來看，過渡空間似乎和儀式有關，祭祀神明或領袖時，總是會有一些準備工作。一旦選好祭祀的場所，就會設置門檻（界域）讓這類準備工作得以進行。羅馬尼亞宗教史家米爾恰‧伊里亞德（Mircea Eliade）在《聖與俗》（The Sacred and the Profane）裡如此解釋：

283
從文化孕育出來的「窗」到國際樣式窗：吉達，1965。

「一種儀式性的機能落到人類居住的門檻上，正因如此，門檻是一個非常重要的物件。有無數儀式伴隨著穿越居家門檻這個動作：低頭、跪拜、合掌，等等。門檻有它的護衛——神與靈禁止人類的敵人和惡魔與瘟疫的力量進入。獻給守護神的犧牲，就是在門檻上獻祭。也有一些古老的東方文明（巴比倫、埃及、以色列）把審判場所設在門檻上。門檻和門直接而具體地秀出空間由此連續，強化它們的宗教重要性；它們是從某一空間通往另一空間的象徵，也是載具。」[113]

門和門的四周不只見證了信仰，也見證了居住者的財富和社會地位。看看農場大門上的題字與裝飾；有時，是刻在門上的一句聖經引文明白指出住戶的信仰；有時，則是紋徽、日期、形式和門框線腳暗指這棟住宅的建築符碼屬於高社會階層。這些社會符號和圖像，無論醒目或低調，都是由居住在內部空間裡的那個人所挑選，那位居民、所有人或「主人」。

接著，我們要檢視幾個由外部過渡到內部的案例，每個都以各自的方式展現出實用、保護和歡迎的組合。

第一個案例來自洛桑聯邦理工學院1976到1982年的研究。直到1930年左右，瑞士法語區公寓建築的大門都是緊貼在人行道上。走進大門會突然進到一個內部的公用（common）區域，特別是在十九世紀，居民會用各式各樣的植栽和物件佔用該空間。這個空間是做為公私領域的過渡，照明來自日光，至少樓梯間是如此。1930年以後，介於人行道和大門之間通常都會鋪設一條私人通道，擺一些盆栽，在街道與建築物之間創造一個外部的過渡空間。稍後，特別是1950年開始，公寓建築會配備一座小「公園」環繞四周，把建築物隔離開來[114]。

也有**專為**實用和保護而設的門檻，例如高層大樓公寓門口的平台（landing）。讓我們瀏覽一下居民進入公寓的路徑：居民從地下車庫走進一個金屬小盒子，也就是電梯，出來就是某樓的樓梯平台，這個平台和外部幾乎沒任何關聯，甚至連樓梯都看不到，因為樓梯已經被降格為火災逃生梯。這裡的照明是人工的。我們四周是光禿禿的牆壁和普通的門扇，它的眼睛，也就是窺視孔，提醒我們，很可能有人正在裡頭觀察我們（▶284）。對於這些我們已經習慣了，但習慣還沒成為習俗。從公領域進入私領域，我們得穿過一連串的斷裂與栓鎖，它們在家屋與街道、街區與城鎮之間創造了一

284
介於公私之間、內外之間的無人地，根植在新型公寓建築裡。這樣算是進步嗎？

道鴻溝。事實上，這比鴻溝還糟，因為不管從公領域或私領域，都看不到這類中介空間。它們屬於城鎮或屬於家屋？兩邊都不屬於。它們是某種無人地帶，如果真有屬於誰，應該就是屬於青少年幫派吧。這種斷裂妨礙居民在公共領域現身，並不可避免地削弱居民的責任感，對發生在自家大門前方、有時可能導致嚴重後果的事情視若無睹。有錢的居民則是雇請門房保全來看顧這塊黑暗、匿名的無人地。

接著，把觀察推進到公寓**內部**，我們注意到，老派的出租公寓裡，會有一個明確界定的入口門廳，阻止直接看到公寓裡較私密的空間。在這方面，也有了改變；現代建築的種種進步，特別是可以用經濟實惠的手段蓋出流動開放的大型空間，使得設計者逐漸傾向把走廊和通路「收編掉」。畢竟除了通行之外，它們並沒其他作用，不是嗎？「開放平面」的住宅可能會催生出新的生活風格，但經驗證明，至少就目前而言，居民依然認為控制得宜「循序漸進的私密性」是很重要的一件事。我們依然想要過渡空間和入口門廳，也準備付出代價去擁有它[115]。

對於住宅忽視門檻這點，「十人小組」（Team Ten）[116] 的建築師提出強烈譴責，並用「對案」來支撐自己的論點。1970年由史密森夫婦（Alison and Smithson）在倫敦興建的羅賓漢花園（Robin Hood Gardens），違背了我們這個時代的重商主義。他們尊重日常生活中看似微小、個別的一些事實，希望藉此為大規模的集合住宅增添人味（▶285）。這棟建築八層樓高，基地密集開發，和都市紋理連結貧弱，但是這些條件卻創造出極大的反差！從停車場出來，你會先抵達底樓（一樓），與公共空間接觸，然後搭乘電梯或爬樓梯通往有覆頂的廊道，在這裡依然和城市有所接觸。這些廊道大到足以成為住宅的延伸，這些「空中街道」屬於這裡的居民，並由他們負責照料。可惜到最後，這些街道還是運作得不太好，因為自開天闢地以來，從地面進入家屋的原則就已經內化在人類的基因裡了。我們的感知和行為需要時間才能適應這類改變。

並非所有的門檻都是介於城鎮和建築物之間，而詮釋過渡空間的建築手法也有很多。下面這三個案例，就是以截然不同的手法發展並強化這類通道和歡迎的場所：萊特設計的住宅、拉圖黑特修道院，以及勞力士學習中心（Rolex Learning Center）。

萊特在一些住宅裡設計了**柔軟、漸進的門檻**，我們似乎可以在

285
擁有「人性化」過度空間的高承載、高樓層建築。黃金巷（Golden Lane）研究，史密森夫婦。

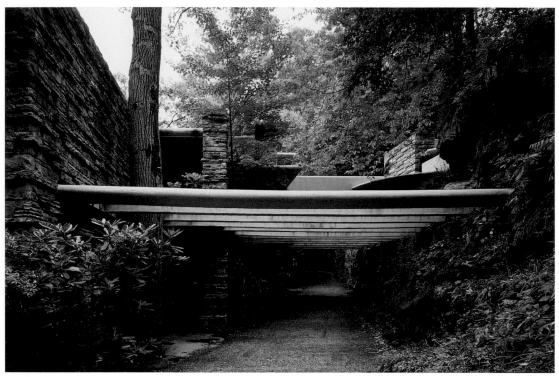

286
落水山莊（萊特設計）的過渡空間／門檻，看起來很像激發培瑞克這段詩意描述的房子，鄰近密西根州蘭辛市。

盧梭和梭羅的作品裡找到它們的本質。入口通道的保護性角色受到壓抑，轉而支持一種理想化境界，希望將自然與居住這兩個對立的世界結為一體。喬治・培瑞克（Georges Perec）以詩人的筆觸陳述這個主題：

「很難想像房子沒有門。我看過一棟，幾年前的某一天，在密西根州的蘭辛市（Lansing）。萊特蓋的。一開始，你順著一條略微蜿蜒的小徑往左走，先是非常緩慢地漸次爬升，接著是淡定至極的平坦，然後稍稍下降，起初是斜的，但慢慢趨向垂直。一點一點，彷彿碰運氣似的，不假思索，也沒任何時刻讓你有機會宣稱，你在連續行進的過程中曾注意到任何類似過渡、中斷、通道或暫停的東西，小徑化為石頭，意思是說，一開始，那裡只有草，接著在草中間開始出現石頭，然後石頭多了一些，變成一條鋪了砌面的綠色步道，同時在你左邊，地面的坡度開始像是一道模糊的矮牆，然後是一道碎石亂鋪的牆面。再過來，是看起來宛如格子屋頂但已和蔓延的植栽密不可分的東西。事實上，想要知道你究竟身在室內或室外，已經太晚了。小徑底端，鋪石齊邊排

列，你發現自己置身在一個習稱為入口門廳的地方，直接開向一個相當巨大的房間……房子的其他部分同樣令人難忘，不僅是因為它的舒適，甚至不僅是因為它的豪華，而是因為你會覺得，它已經滑進它的山坡裡，宛如一隻貓咪蜷縮在椅墊上。」[117]

柯比意設計的拉圖黑特修道院，則是有道清晰分明的門檻，把護城河／橋樑／門道合而為一，這麼做既不是為了要標示入口（入口的位置就在樁基下面，足夠明顯），也不是為了遮擋惡劣的天候（不會有人停在這裡）。事實上，目的是強調，一條穿越森林通往這個特殊場所的漫漫長路已來到終點，接著就要進入修道院，那是停泊在凡俗塵世裡的「一艘船」。門檻的保護角色和語義角色，在此雙雙得到昇華（▶287）。

用一個入口門檻通往多處場所，在妹島和世與西澤立衛設計的洛桑聯邦理工學院勞力士學習中心得到實現（主圖書館、學生服務中心、許多團體或個人工作的場所……全都包含在這個寬敞流暢的單一場所裡）。宛如「桌布」的結構體，以最慷慨的姿態輕輕掀起，邀請並**歡迎**一所大機構裡的無數學生進入內部。這裡不再有真實的「門」或道地的「中庭」，歡迎與接納的角色全面壓倒了保護的角色。這並不表示，它的格局配置缺乏公共建築該有的莊嚴。假以時日，這件作品可能會被我們歸納為門檻的建築，或入口通道的建築，一種不言而喻到它的大多數訪客甚至不會特別留意的質地（▶288）。

287
拉圖黑特修道院入口：一艘停泊在俗世裡的「自治船」。柯比意，1953–1960。

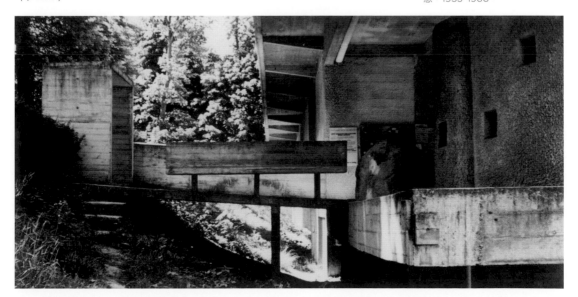

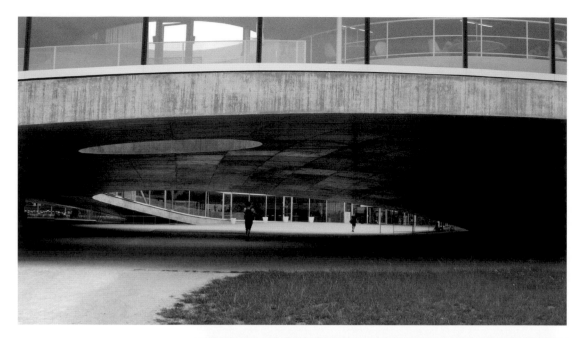

288
熱情好客的門檻：這棟建築物輕
輕從大地上抬起，容納通道與歡
迎；妹島和世與西澤立衛，勞力
士學習中心，洛桑聯邦理工學
院，2010。

289
「無門檻」，洛桑國際運動協會
行政大樓因為沒有任何建築線索
可指出入口在哪裡，只好用寫了
「入口」兩字的指標來說明。

相反的，我們也可看到門檻缺席的例子，因為從建築安排上完全看不出哪裡是入口點，只好用文字牌來標示（▶289）。

窗戶和陽台：門檻也有權利不跟通道相連。探討這點之前，可以先稍微思考一下門檻的**不對稱性**。門檻的目的是要解決空間的不連續，所以和移動有關。在這個意義上，這些空間是具有方向性的，它們起於某一空間，結束於另一空間。因此，我們大可想像，出口／入口不過是一體的兩面，教堂的前門階梯也可以是從聖界往返俗世的通道。然而前門階梯和門道上的裝飾都是面對外部。就算是從教堂**離開**，教堂依然是一個**終點空間**（destination space），但街道未必會變成新的終點。因此，在設計時，教堂的前門往往是被當成「入口」而非出口。家屋建築的情況沒這麼明確固定，但大體而言是差不多。住宅也可被視為某種「宇宙的核心」——一個最主要的終點空間。

窗戶和陽台則是反轉了這種順序。它們是視線從內部望向外部的起點，並因為有外部的存在，而讓自己有在家的感覺。窗戶本身的空間，在房間裡有可能變成特權場所。它的透明性以及直接射入的太陽和光線，會鼓勵一些具體活動在此進行：坐在窗戶旁邊追蹤外界的來去，在有時不被看到的情況下注視郵差抵達或鄰居外出，觀察自然或天氣，閱讀或執行需要注意細節的工作，種幾盆花草……。

因此，窗戶不僅是採光裝置；如果小心處理，它有可能變成內外之間的珍貴場所。的確，上個世紀的一些建築師，例如路康、范艾克和黑茲貝赫[118]，都花了很多心力去思考如何讓窗戶做為場所。黑茲貝赫在台夫特蒙特梭利學校這個案子裡[119]，堅持每間教室都要有能力成為「一棟住宅」。他在教室門前的穿堂，利用頭頂照明設計出更為明亮的入口走道，營造一種「戶外」感。每扇門旁邊，都有一扇窗戶建議我們挪用它的空間，把心愛的物品展示出來，植物、繪畫、吉祥物、藝術作品等等，為每間教室賦予身分。同樣的，面對外部的主窗，則是根據荷蘭的傳統，把每扇大窗設計成一座冬日小花園，藉此和其他窗戶產生關聯。當場所能和活動與儀式產生具體關聯時，就不太容易被遺忘。

以上有關窗戶的一切，都可以套用在涼廊和外廊上，它們的私密性比窗戶稍微弱一點，但不能套用在陽台上。陽台比較像是看與被看的雙重遊戲（▶290）。

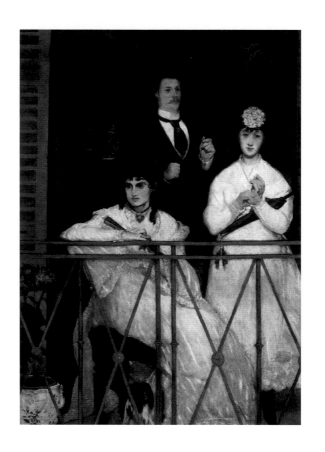

290
做為門檻的陽台：「看與被看」；馬內，《陽台》，1868-1869，124.5 x 170公分，奧塞美術館，巴黎。

　　門檻和過渡空間是相反的現象乃至衝突的現象彼此相遇的場所。這種極端性讓它們具有二元性格，可自主存在，也可隸屬於它們接合的主空間。在客戶提出的計畫書裡，很少會具體列出我們觀察到的這些現象，以及上述幾個案例所揭示的建築面向。因此，建築師更大的責任，是要在思考基地和界限的問題時把門檻和過渡空間的觀念加進去，運用設計把它們實踐出來。我們應該從場所、界限和門檻的角度來理解基地，把它當成建築介入的指南。每個計畫項目都必須滿足並超越這些考量，把創造場所當成設計的目的。

支撐身分的場所

為了和世界、社會與自我和平相處，人必須透過肯定自己的身分來安置自身：

—做為人類、智人的身分，和物質的、礦物的、植物的和動物的世

界有所區別。

—做為團體成員的身分，可以分享價值和爭辯價值的團體；家庭，
政黨，學校，俱樂部，等等。

—做為個體的身分，擁有最基本的自由和個人責任，有別於團體和
其他所有人；每個人都是獨一無二的。

在這方面，姿態和儀式、服裝和物件、語言和其他一些因素都
能發揮作用。建築形式和它所界定出來的場所，也能阻礙或強化我
們的身分意識。

關注環境行為的建築學者阿摩斯・拉普普（Amos Rapoport）
提醒我們[120]，必須區分下面這兩種身分顯示：

1. 私密身分，**向自身以及親密圈子所做的身分認定**：這類符號
可以相對「私密」或隱約，只要熟人能夠辨識即可。因此，在東正
教教堂裡，物件和聖像擺放的位置，只要能夠引導了解束正教儀式
的人就夠了。

2. 公共身分，在「他們」和「我們」之間建立區隔，藉此**確認
我們在他人面前的身分**：這類指示一定要清楚、豐富、廣為人知。
蓋在外國土地上的殖民城市，就是引人注目的大規模範例。矗立紀
念碑往往也有同樣目的，希望能明明白白慶祝或召喚一起事件或回
憶某位人物，讓不曾知道或已經忘記他們的人了解。

若想把這兩種身分觀念融入建築設計裡，讓它們得到彰顯，
就必須去研究委託者的日常慣習和他們被符碼化的形象（codified
image）。因為對這兩種身分而言，如果能讓其他人知道並得到認
可，就能提供有效的支撐力量。身分隱含了默契、慣例和傳統。在
某一既定文化中，當社會生活的經驗不斷累積，這些與身分有關的
默契和符號也會日漸清晰。建築師的工作就是要找出最佳手段，把
這樣的身分傳達出去。

想要把家庭或教會這類親密群體的身分反映在建築上，建築師
有三項策略可供選擇。

第一是詮釋；先決條件是要仔細觀察相關人物和群體的價值行
為，深入理解與他們身分攸關的場所和建築元素。如果能帶著謙虛
之心謹慎觀察，未必要身為該團體的一份子，也能做出正確的診
斷，提出他的建築計畫。柯比意並非天主教的神職人員，但他對於
天主教的神聖空間必須具備哪些基本特質有足夠的了解，所以能蓋
出廊香教堂和拉圖黑特修道院。

　　第二項策略是讓未來的使用者參與場所的設計。這種做法的好處是可以把居住模式納入考量，允許相關人士主張自己的身分[121]，不過經驗顯示，如果建築師只把自己當成為客戶服務的技術人員，蓋出來的建築物通常就是沒有篩選的大雜燴，只是拼湊相關人士的品味和想望，不但犧牲了集體利益，最終還會損害到作品的質地。此外，我們也無法肯定，等到最初的居民離開後，以這種方式設計出來場所，是否還能發揮身分加強器的功能。

　　第三項策略是為建築打造強大的秩序結構，隨時都能容納居住者在裡頭創造他們的場所和身分象徵。黑茲貝赫提過一種「友善的建築」（architecture of hospitality），也把這項策略運用得相當成功，在大量生產和人們對於個別身分的特殊需求之間取得平衡。

　　要設計出一個恰當的場所將身分公開展示出來，例如，一座教堂的外部或一棟家屋的入口，必須運用婦孺能解的象徵符號。這類線索對於辨識場所和它的潛藏身分都很有效，有時是因為它們獨一無二且廣為人知（例如艾菲爾鐵塔），有時則是因為它們比較屬於某種類型（typology）而非慣例符碼，類型根植集體記憶，我們則是集體記憶的一部分。一座大門或一棟建築的場所和形式，有它們自身的名字和難以忘懷的事件歷史。它們反覆向我們訴說，有些甚至是從小聽到大。於是，最初只是一個沒什麼特別的建築物或元素，卻漸漸取得了集體價值，並藉由時間不斷滲透。這些「故事」與涵義在人們的記憶中代代相傳與修訂；把我們深植在時間和場所裡。企圖召喚這類集體記憶的建築師，必須以創新手法運用某些傳統的建築格局，有效發揮強化公共身分的功能。至於建築師可以為了探索文化新天地偏離傳統到什麼程度，確實是一個很難拿捏的問題，儘管如此，這依然是我們在文化上必須做的事。

　　現實往往是複雜的：大多數的計畫書和設計都隱含了雙重暗示，既是對公共身分的一項貢獻，也是提供給私密身分的一個空間。有些時候，公共面貌的需求和私密的特殊性會產生矛盾，引發衝突，這時，建築工作又會再次被界定成折衝的藝術：決定哪些場所該為都市身分服務，同時保留一定比例的場所讓私密身分得以表現。瑞士建築師法蘭茲・奧斯瓦（Franz Oswald）在伯恩附近設計了一個四十幾棟住宅的開發案，是一個很棒的範例，可以用來說明如何在設計過程中精準管理身分的公私兩面[122a+b]。奧斯瓦首先設定了一些整體規則，例如三種寬度的排屋、毗連、對齊，等等，接

291
在個人的想望（每個住宅都獨一無二）和集體的利益（都市形式能夠維持簡單、一貫，並能提供聚會與活動場所）之間建立緊密關聯：「白色」（Bleiche）住宅區，沃爾布（Worb），伯恩，法蘭茲‧奧斯瓦，1977-1981。a）遊戲場，b）停車場，c）表演廣場，d）托兒所，e）信箱，f）洗車場。

著扮演四十位個別客戶的私人設計師。他沒設定樓梯的位置，也沒設定管線的配置，為每間排屋保留足夠的設計調整空間，可以把第一批居民的個別想望全部納入考慮（▶291）。不過與使用者之間的諮商並未就此打住，因為這些個別的表現加總起來，並無法形成具有凝聚感的街區。奧斯瓦還得邀請這些「郊區居民」就他提議的公共空間和物件，也就是一些能夠強化街區認同的元素，提供意見和參與。

　　這類計畫要能實現，以下兩點都很重要：一是要構思出一個具有創造力的合理形式和諮詢／參與過程，二是真的把建築蓋出來。合作社模式最適合這類非營利專案。

　　只要一張營建執照就可動工。服務、社區設施和「外殼」（shell）是合作社的責任。「外殼」指的是房屋的結構——相鄰的承重牆、板材、屋頂和立面——加上一些基本裝置，與水源、下水道和主電源的連結，以及地下室的暖氣和管線。至於每位屋主應該繳交給合作社的金額，則是根據每個地塊可構造的樓地面總面積計算。

　　將「外殼」與私人領域區分開來，讓每位居民在建築上和經濟上都有相當程度的調整空間。他可以決定住宅要多大，也就是排屋的寬度（4.25或5.25或6.26公尺）。可以挑選住宅的位置。至於內

部，有關房子的格局、空間設計（例如要開放式或隔間式平面）以及裝配裝潢，都是由他決定，裡頭當然會有經濟的考量。此外，他也可以根據對方提供的條件，自由選擇建築師和承包商。如果有意願和能力，甚至可以自己承擔部分工作。如此一來，就算是能力有限的年輕家庭，也有機會先買個小單位，然後一點一點改善家居。

人們一方面對小屋抱有古老的想望，另一方面又渴盼城市擁有當代的文化精神，在這個案子裡，建築師懂得如何處理魚與熊掌的矛盾，耐心投入參與過程。長久而言，這些住宅將跟黑茲貝赫的作品一樣，成為一股支撐力量，鼓勵建築界同時提供一個可識別的集體場所和一個私人場所的培育地，就前者而言，街區和街道會讓人聯想起其他街道卻又能保持自身的獨特性，後者則是在時間的過程中，交由居民以比較溫和的方式介入。唯有合乎這種特質的形式結構，才能承受這些改變卻不失去面貌：「中性」在空間上並不是一個有效選項。

就襄助公共身分的場所而言，例如街區、縣府大樓、市集廣場等，幾百年來，建築師的認識與處理都還算成功，但是在今日這個為大量人口大量興建無面目住宅的脈絡下，支撐私密或個別身分的場所，卻成為迫切需要思考的新問題。

現實的房地產市場，試圖把一些現成的影像拼貼起來，減緩場所無法支撐私人身分的情況。範例之一，就是在郊區興建無數的獨棟住宅，讓人們可以逃離集體性的公寓住宅生活，追求更高的社會地位。所謂的「瑞士別墅」（Swiss villa）或美國的「現代版英式或西班牙式殖民風格」，就是想利用傳統慣例來宣揚購買者對布爾喬亞價值的依戀，讓他有別於「一般」公民。這種不具任何深刻意義只靠買賣建立的身分，持續生產出各種荒謬的刻板模式。

私密的身分認同會讓住宅富有特色，為了釐清這點，我們可以用居住間的挪用行為來說明[123]。

居所的便利和舒適顯然是居住者的要求，但單靠它們很難滿足居住者。要把居所轉變成一個家，使用者必須發展出與場所之間的情感連結，並想調整場所來滿足自己的需求。純機能性的居所幾乎不存在這類調整空間。在大多數情況下，使用者也沒有地位可以影響居所的設計；因此，有一點很重要，住宅除了舒適之外，還必須有「個性」（personality），必須有一種特質，可以激發居住者把住宅變成自己真正的家。這種居所不該是中性的；它的建築必須強

壯有序,提供一個穩定獨特的底層結構。此外,它的個性要能受到隨機和非理性面的強化,對使用者構成挑戰,促使他採取行動或反應。研究顯示,建築線索會對空間挪用行為(appropriation of space)發揮很大的鼓勵功效。房間的尺寸、形式和相對位置,以及門、窗、壁爐、凹龕、地板圖案這類秩序和焦點元素的存在,都會對空間的挪用和佔據方式產生很大的影響。這些具體的指標變成定位點,幫助我們創造或修改使用方式,讓家具和活動各得其所,然而純機能性的格局加上商業化的套裝家具——因為不能拆開而顯得麻煩笨重——並不鼓勵我們把生活方式考慮進去,而是鼓勵我們根據現成的方案去布置居家內部。

當這類建築線索並未立即暗示正確用法時,它們的效用反而能提高。居所的某些困難情況甚至能激發出巧妙的解決方案,讓居住者引以為傲。因此,空間的某種過剩甚至欠缺,可以鼓勵居住者和生活場所建立互動關係。如果住宅可以輕輕鬆鬆讓門「退役」,讓隱約的空間分隔得到強化,或讓寬敞的門廳移作他用,加上可以自由塗覆牆面或是用「套件」(set-pieces)來組織室內,都會刺激居住者的挪用行為。十九世紀和二十世紀初的公寓之所以能在今日取得成功,有部分的原因就在於此。它們的一些形式特色其實是缺點,比方天花板「太」高很多空間用不到,平台「太」寬、門廳「太」大浪費空間,自然照明很不均勻,暖氣爐擋住通道,外廊過窄,凹間只適合用來放東西等等,但這些缺點反而讓居住者有機會動手改造,把自己的身分刻印在居所裡。

當代設計急於提供挪用的線索,這裡的困難在於,你必須創造出一個不夠完整的東西,可以提供刺激又讓人安心——一種介於秩序和失序之間的建築,有一系列參照點要求你去完成。事實上,人們要求建築師執行的任務,大多都具有這種雙重面向:詮釋一個集體的身分,同時提供空間讓個人或小團體可以積極挪用。

這些文化上的顧慮,為「形式的自主性」或做為立體藝術的建築設下了限制,但限制不只這些;營造的機能性和經濟性當然是更明顯的束縛。不過,建築師就算接受實用、營造和場所身分這三項條件,還是有很大的空間可以操作運用和發揮藝術創意;這也是之所以在前幾章討論那些主題的原因。只有好的意圖並不足夠;必須能掌握處理形式的原理原則,才能讓專案開花結果。

路徑動態學

我們日常的短途路程，不管是單趟的或重複的，都有助於打造我們的環境圖像。它們透露出周遭世界的幾何、空間和形式特質，凸顯出我們沿著路徑、路途（parcours）觀察到的事件和意義。路線不僅能讓我們趨近場所，遊歷場所，也能把我們安置在更廣闊的環境中回憶看到與經歷到的事物。路途的體驗是動態的，和它相連的詞彙是和行動有關的動詞：行走、尋找、經過、穿越、發現、走進走出，停止或繼續，抵達或離開……有些時候，它還引領我們跨越邊界，漸漸的，或突然的。因此，路途這個概念等同於改變，而在所有改變裡，人都覺得有必要把把自己安置在關係中，與起點的關係，與過去、目標和未來的關係；於是，他回顧經驗，希望能幫助他預測未來。

我們可以找到路徑穿越未知的領域，也許要小心謹慎，但未必會迷路。在比較熟悉的情境裡，我們會用類比的方式前進。我們不很清楚沿途看到的標誌是何意義，我們還沒具體研究過，但據說我們每個人腦袋裡都有的「認知地圖」（cognitive maps），是一種找路的好方法。它會把我們的對新情境的理解調準到一定程度，但無法立刻規劃出當下該怎麼走。似乎是我們平常在都市漫遊時累積的經驗，把空間組織的**原型**（archetypes）或模型內化了，等我們遇到新情境時便可做出評估。拜這些原型之賜，我們設法在未知的空間裡找出自己的定位。我們形構出一種拓樸學的類型期盼（generic expectation），而非歐幾里德的秩序。我們沒有真的看到街頭在那裡，但我們知道這條街往哪裡延續，知道它的方向，知道它是某個網絡裡的一小段，當情況需要時，這些認知可以幫助我們找出正確的路徑。

同樣的模式也在比較小的規模裡運作，協助我們穿越首次造訪的建築物：我們還不知道它的確切組織，但會比較它和住過或造訪過的所有住宅。格局配置也許是陌生的，但我們會尋找和尺寸、連結與私密度有關的線索，從中得到資訊、消除疑慮、引導方向。

此外，人類為了在未知領域中保持自身安全，似乎會試著維持他們和**出發點**之間的相對位置：那是他們的「逃跑路線」（escape route），他們知道的唯一路線！當人們在開闊的鄉間或城市裡移動時，會把起點隨身攜帶，也就是說，會把路程切分成好幾個階段，

從某個定位點進行到另一個定位點。這些定位點有些模糊而短暫，比一個普通的交叉點強不了多少，但有些則可持續較久，例如路途的起點，自然景觀的突然改變，或是某個不尋常的物件。以建築物的內部而言，開口通常會指涉入口，它的位置以及它與其他配置之間的關係都顯得特別重要。

如果建築師和都市計畫技師不小心偏離了人們熟悉的類型學，那麼街道和內部格局這些原型反而可能讓我們陷入迷路的焦慮。在面積不大的室內空間裡，它的影響有限，迷路很快就能解決；有時這種情形甚至會變成某種刺激，製造探險的驚喜和樂趣。不過若是換成比較大型的建築物、城市、街區甚至大型機構的內部，情況就不同了。在這些地方，建築可以也必須引導訪客找到方位，沿著主要通道前進，但不會完全排除暫時迷路和上述效應出現的可能。雖然有可能改變方向、遇到岔路或十字路口，但找路意味著可以決定哪條路最好。沒有導遊帶領首次造訪的一個地區、一座城市或一棟建築物，都是一個意義空洞的空間，只有我們先前已經內化的那些意義。然後我們一點一點把意義注入這個空洞的空間，如果有一個偏愛的定位點，就能從那裡開始組織這個新世界。

在城市裡，某些路徑的原型對我們而言較為熟悉：例如與建築物毗鄰的廊街，以及沿途矗立著幾棟孤零建築的街道。第三種類型是在上個世紀發展出來的，以步道和道路網的形式自由坐落在點綴了獨立建築物的公園景觀裡。在第三種案例裡，很難用理性來決定正確的路徑。據說，阿爾托建議，等個一到兩年的時間，看看哪裡的草地被踩得最嚴重，這樣就能找出該在哪裡鋪上石頭，做為永久性的人行步道，面對沒有把握的問題時，這是謙卑以對的一個良好範例。

二十世紀的營造計畫書生產出宛如小鎮規模的公共複合建築。但是和小鎮相反的是，它們的內部對新訪客而言往往就像個迷宮。讓我們拿兩個規模類似的案例來比較一下：一個是一所新大學，洛桑聯邦理工學院，第一期工程建於1972年，另一個是歷史小鎮莫爾日（Morges），離前者只有幾英里遠（▶292）。

在洛桑聯邦理工學院，廊道配置網的靈感是來自「十人小組」的作品，特別是柏林自由大學（Free University，坎迪利斯和伍茲〔Candilis & Woods〕設計）。平面是設置在一個南北／東西正交的網格上，鳥瞰時似乎層級分別，但訪客在下方行走的經驗，卻是

充滿刺激、永無止境的迷失方向。當初的構想是把街道或人行道轉移到建築物的上方樓層，把底樓留出來做為快速遞送區。主要入口位於中央部分三樓的上層結構裡，跟內化於我們腦海中的入口模式完全連不起來。樓層一個疊著一個，彼此之間沒有任何視覺聯繫；而且基於火災等安全考慮，還用樓梯井做為氣密室，管理通道和通風，將建築物區分成不同區塊。也就是說，這個網絡裡有很多截斷的障礙物而非串接的門檻。

除了氣密室和樓層會形成一連串的斷裂之外，由一條主幹和無數分枝構成的樹狀組織，因為分枝終點的死胡同實在深不可見，等於是在強烈建議訪客，最好別走錯一步。走道的方向變來變去，而且沒有任何定位點，沒有方向上的主從之別或是熟悉的外部景觀可以參照，正常人只要變換三次方向，對自身所在位置的認知就會有九十度的誤差。雙側走廊在位於節點上的天井四周形成一個矩形，但這幾乎毫無幫助，而造訪者因為很快就和做為旅途起點的入口失去聯繫，發現自己沒有「逃跑路線」，從而加深不安全感。

拿這種一口氣蓋好的巨大建築和經由歷史一點一滴形成的傳統小鎮相比，可以為此處所談的一些議題提供啟示。

在莫爾日小鎮寬敞的廊街上，行人不僅能領略到重要的都會整體印象，也能捕捉個別建築物，至少是它們的臨街立面，把它們建構成可辨識的次群體。因為先前造訪過類似的安排，他可利用這些內化的經驗，把看不見的部分大致勾畫出來。這個小鎮的平面和地址系統都很簡單。只需要記住街名、門排號碼以及行號或住家的名字——樓層顯示在入口處。從另一個大陸前來的外國人，只要有小張的街道圖，就能找到他要去的地方。萬一走錯了，要找到正途也不困難，因為這裡的方向有主從之別，而且網絡是連通的（沒有死巷）。一些風格獨具的建築物、空間和標誌等等，都可幫助他辨識是否曾走過那裡，特別是和我們經常造訪的其他小鎮類似的地方。

我們從這裡學到一課：人不只放棄了**頂天立地的街道原型**，還想逍遙法外；但人不可能隨便改變一個文化的空間機制而不受到懲罰。這個複合建築確實有許多無可否認的機能特質，而我們之所以要花時間討論它，是因為這是當代建築和都市計畫的典型問題。目前，類似的議題幾乎出現在每一個同等規模的主要構造上。這是一項新的挑戰，而我們不得不一步一步學習，如何在大型的建築計畫書裡管理這類方向問題：醫院、大學、行政機構、機場，等等。

莫爾日舊城

三樓：上層結構裡的主要廊道配置

二樓：主要的講堂、研討室和辦公室

莫爾日的大街和直接通往上方樓層的入口。

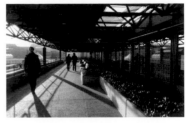

位於洛桑聯邦理工學院三樓的街道和主入口，與下方的底樓沒有任何關聯。

底樓保留下來，做為快速遞送區。

292
上：莫爾日，一個組成方式相對複雜的小鎮，距離洛桑聯邦理工學院七公里。街道有街名，建築物有號碼，每一樓有居住者的姓名。這是我們最熟悉的找路方式。
下：洛桑聯邦理工學院（第一期工程，1973-1984），整個大學複合體的平面；主入口位於三樓。這個案子花了一番努力想要「重塑城市」；行人徒步街和露天通道與地面沒有連結，遠離「恐怖的汽車」，但也遠離了幾千年來的傳統慣例。這裡的地面層街道只是做為遞送貨物之用。這裡的失敗之處非常明顯；訪客很容易迷路，而且沒人找得到入口。我們顯然已經把十人小組的好意發揮到極限（坎迪利斯／伍茲和史密森夫婦）。

　　如果大型專案大體上是水平性的，以下這些簡單原則可以幫助我們把方位問題整合得更周全：

一參訪路途必須全程維持座標性、地形性和地理性的方位指示。

一動線應該組織成網狀而非樹狀。避免深長的死巷和迴圈。

一網絡應該用重複的環結來延續；這些環節應該具備簡單、規律和層級分明的幾何特性。有系統地區分不同方向的通道，有助於釐清整體面貌。此外，如果能在通道和看得見的承重結構之間找到不同方向的對應關係，那麼訪客改變方向時，就能得到更好的協助，整體面貌也會更加強化。

一如果把交叉點設計成可識別的建築事件，那裡就會變成駐足的場所和有用的定位點。

一「盲」通道的數量要減到最低極限，而且要採用最簡潔的幾何形狀；應該擺在離開和通往定位點的位置，原則上採直線，並要避免眩光。

一 出發點和目的地的參照指示要方便清楚。也可設想一個本身就和入口有關的中心點。

一大型公共機構應該要有主入口，要有具備代表性而且在立面上清晰可見的門檻。要盡可能讓人們「自然而然」走到主入口，由這裡進入建築物，即便是從停車場出來的人。當建築物有好幾個入口時，不可把次要入口處理成「緊急逃生口」，因為它們也要扮演歡迎的角色。從次要入口進去的結構動線網，必須和主要入口一樣清楚。

一在層層疊合的水平網絡之間，除了機能上的連結，還必須維持空間上的連結。避免用門或樓梯井來打破動線，因為它們會構成妨礙，讓你判斷不出目的地的方位。樓梯屬於所有樓層。最適合大型機構的解決方案，似乎是讓動線和辦公室圍繞著寬敞、明亮的天井，從底樓一直盤旋到屋頂。

一最後，一座規模宛如小鎮的公共機構，若想成為令人難忘的場所，必須讓建築從每個角度看過去都是一個強烈而完整的形式。

　　希臘人花了三個世紀的時間才讓他們的神殿臻於完美。我們確實也應該給自己一點時間，雖然在當前這個時代，時間是一種供不應求的商品。

[101] BACHELARD, Gaston, La poétique de l'espace, Presses universitaires de France, Paris, 1983 (orig. ed. 1957), p. 17.

[102] 註：瑞士1902年的森林監督法是因為缺乏地景管理法案而引進的，但事實證明，這一百年來，它們在處理都市擴張和鄉村破壞這方面，可說成效卓著。基本上，法律規定23%的土地必須是森林。基於公共利益考量，可以允許小小的例外，但只限於局部砍伐，而且必須在類似的地方（也就是不能在某些找不到的高山峽谷）種植等量的樹木。因此，蘇黎世的大型開發只能局限在峽谷裡，周圍的山丘和高嶺上的森林依然原封不動。今日，在這個大型聚落裡，已經沒有任何地方距離森林超過兩公里。而在它周圍矗立的那些建築，因為都被樹海掩蓋，所以從任何地方都可看到這座城市的「界限」。

[103] MAROT, Sébastien, "L'Alternative du paysage," in Le Visiteur no. 1, Paris, fall, 1995, pp 54–81. See ANNEX 3.

[104] 註：不過建築師如果沒有工程師襄助，幾乎什麼都做不出來，而且這個事實，並不「丟臉」……

[105] 註：過去，別人問魯爾區的居民是哪裡人時，他們總會有些困窘。不過今非昔比：他們的家鄉不再是一個黑暗、汙染的工業廢棄區，而是一個可以提供所有好處的繁榮地區。

[106a] Ex. Christian NORBERG-SCHULZ, Genius Loci; Gaston BACHELARD, La poétique de l'espace; Willy HELLPACH, Geopsyche…

[106b] Ex. Umberto ECO, The Name of the Rose; Elias CANETTI, Auto-da-fé; Marcel PROUST, In Search of Lost Time...

[107] LYNCH, Kevin, The Image of the City, Harvard University Press, Cambridge, MA, 1960.

[108] LYNCH, Kevin, On Site Planning, MIT Press, Cambridge, 1962.

[109] GREGOTTI, Vittorio, Le territoire de l'architecture, L'Equerre, Paris, 1982 (orig. Ital, ed 1972).

[110] GREGOTTI, Vittorio, Le torritoire…, op. cit., p 85.

[111] BOURDIEU, Pierre, Esquisse d'une théorie de la pratique, Droz, Paris, 1970.

[112] VAN EYCK, Aldo, op. cit

[113] ELIADE, Mircea, Le Sacré et le profane, Gallimard, Paris, 1965.

[114] LAWRENCE, Roderick, Espace privé, espace collectif, espace public, l'exemple du logement populairee en Suise romande 1860–1960, thesis no. 483, EPFL, Lausanne, 1983.

[115] LAWRENCE, Roderick, "The Simulation of Domestic Space: users and architects participating in the architectural design process" in Simulation and Games, 11, 3, 1980, pp. 279–300.

[116] SMITHSON, Alison & Peter, Team Ten Primer, MIT Press, Cambridge, 1968.
 註：「十人小組」是一個行動主義建築師團體，繼承了國際現代建築協會（CIAM）的傳統，特別關注專案計畫中的使用者場所和歷史場所。主要成員包括史密森夫婦、范艾克、坎迪里斯、伍茲、科德爾奇（Coderch）和德卡羅（De Carlo）。

[117] PEREC, Georges, Species of Spaces and Other Pieces, Penguin, London, 1997.
 註：培瑞克指的「蘭辛住宅」有可能是溫克爾住宅（the Winkler）、喬伊斯住宅（the Joyce）、愛德華斯住宅（the Edwards）或其他。萊特在1930到1940年代興建的好幾件作品裡，都採用這種手法處理過渡空間。參見圖196和「落水山莊」。

[118] HERTZBERGER, Herman, Lessons in Architecture 1, 010 Publishers, Rotterdam, 2000.

[119] HERTZBERGER, Herman, "Space and the Architect," Lessons in Architecture 1, 010 Publishers, Rotterdam, 2000.

[120] RAPOPORT, Amos, "Identity and Environment: a cross-cultural perspective" in J. S. DUNCAN, Housing and Identity: Cross-Cultural Perspectives, Croom-Helm, London, 1981.

[121] NOSCHIS, Kaj and LAWRENCE, Roderick, "Inscrire sa vie dans son logement: le cas des couples," in Bulletin de psychologie, vol. 37, no. 366, 1984.

[122a] von MEISS, Pierre, "Habiter – un pas de plus / Wohnen – ein Schritt weiter," in Werk-Bauen & Wohnen, 4/1982, pp. 14–22.

[122b] OSWALD, Franz, "Viefältig und veränderbar," in Werk-Bauen & Wohnen, 4/1982, pp. 24–31.

[123] von MEISS, "Avec et sans arthitecte," in Werk-Archithèse, April 1979, pp. 27-28.

迷失方向讓人焦慮。停留在某一場所，或從某一場所移動到另一場所，我們需要定位點。由於這個主題超出本書範圍，我只能提供一點簡介，並套用一部文學作品的話[125]，把它當成「為另一本書準備的筆記」。

在這本想像的作品裡，將從**天與地**寫起，以及天與地的對立如何賜給我們存活在世的感覺。我將證明，高與低，垂直與水平，光與暗，這些現象都和建築有關。我將談論這種基本的場所經驗如何普遍應用。我會引用巴舍拉。

接著談論**太陽的路徑**對我們的方向感有多重要，因為它為場所以及我們與場所的關係賦予了**座標方向**。「orient」一詞是指東方，太陽升起的地方，空間和時間的當然定位點。我會說，它不只是一些偏遠的遊牧民族的嚮導，因為直到今天，我們依然能用東西南北給自己定位。這些方位便利了旅程；指引我們根據不同的光線與溫度安排室內格局。

之後我會把這兩種現象結合起來，求助於德國哲學恩斯特・卡西爾（Ernst Cassirer）[126]，希望他幫助我抵達神祕數字「七」：四個座標方向，它們的中心點或交叉點（我的位置），以及垂直軸的頂部和底部。

然後，將談論時間，從**季節**開始，說明春夏秋冬如何掌控衣著節奏。天熱時，身體揭露開來，重新發現。「自我」的感官場所在冬天也許比夏天來得遙遠。談論季節時，我會強調時間和宇宙的寶貴指示，那是植物生長的韻律。或許，我也會拿出一條簡單的都市計畫法則：「必須讓每個人都能從每棟住宅和每處工作場所，感受到季節與氣候的節奏。」

我當然不會忘記**日夜更替**，這是我們最親近的節奏。它讓我們有機會感受到兩種截然不同的空間經驗，可惜我們的平面往往沒把它考慮進去。如果要說得更細一點，將區分早上、正午、傍晚和黑夜。

「人為了滿足他的內在方向感，需要把自己安置在空間中。」[124]
——安海姆

我也會談論**過去的在場**（the presence of the past），談論古老的石頭與街路見證了祖先前輩與基地的相遇，見證了他們的精神價值，他們的舒適感受，以及他們的經濟手段。有形可見的時間層，為文化和它的轉變賦予了共時性的面向。我當然會討論今日的羅馬，因為它是最成功的一座城市，將歷史同步化為現實。過去的在場體現了城市存續的希望，也因此體現了生命自身。

我會討論，我們不斷在新場所和新時代重新發現到的未曾說明的過去。記憶潛伏，等待可以發揮創造力的時刻，或像卡爾維諾在《看不見的城市》裡說的：「即使那是屬於過去的事物，那也是一個隨著他的旅途前進而漸漸改變的過去，因為旅人的過去，會隨著他所依循的路徑而變；不是指立即的過去，不是一天天的過往，而是指較為久遠的過去。每當抵達一個新城市，旅人就再一次發現一個他不知道自己曾經擁有的過去：你再也不是，或者再也不會擁有的東西的陌生性質，就在異鄉、在你未曾擁有的地方等著你。」[127]

在另一章將談論**親近與距離**，談論前景和背景。我會說，這兩者的同時存在，可幫助我們在遼闊的環境中定位和移動。如何能夠待在家裡且望見遠方，以及如何讓自己別繼續這麼做，以免變成無所不在的闖入者，這些都是建築師在設計平面，特別是設計開口時，必須考慮的因素。不過，距離未必要有明確的指涉。因此，我會提出高架橋、火車站和機場，所有能夠召喚出遠距目的地的東西。我可能也會提到墓園，因為它暗示了時間的距離，或活在人間的時間長度……我也不會忘記說明，從住家看出去的景觀是一種可挪為己用的東西，這個事實可以解釋，為何當都市變遷把景觀奪走，我們會感到苦惱。

接下來，該是談論**平原與丘陵、峽谷和山脊**的時候了，簡言之，就是談論地形學以及它在建立景深時所扮演的梯度角色，我們就是用它來結構方位感。坡的斜度和形狀會決定道路和房子該怎麼蓋。我會提出另一條簡易法則：「禁止在可能成為地形分界的山脊上興建。」沒錯，確實有很多美麗的建築甚至整個城鎮過去一直蓋在這樣的山脊上，但因為今日的大型都市區已經變得極難遏制，也許山脊和水體是唯一強大且連續到足以限制它們的力量；蘇黎世、雅典和其他幾個歐洲城市，就是及時抓住了大自然提供給它們的機會。地平線也是一道限制，即便如同德國哲學家波爾諾（O. F. Bollnow）指出的，這道限制是無形的，因為我們越靠近它，那條地平線就越可能被新的地平線取代[128]。

接著我會寫到，在一個區域、城鎮、街區或住宅裡，中央與周邊之間的二元性。這種二元性只有在兩者彼此連結時才有意義。我會想像產生這種連結的方法；我會思考幾個範例：曼哈頓以及魯斯在克拉倫斯設計的卡馬別墅是其中兩個。倫敦無法滿足我，雅典或洛桑也是。我會讓凱文・林區談談**路徑、邊緣、節點、地區和地標**在領土參照上所扮演的角色。我也會引用路康。我將提出幾個清楚開闊的結構，例如杜林（Turin）市中心，以及讓人混淆的結構，例如都市郊區。這本書裡提到的好幾個問題，也將在新書裡繼續探索，特別是「秩序和失序」以及「紋理與物件」。

我也會深入**從內部到外部**的通道問題，內外這兩個對立的觀念，或許是不同場所之間最根本的區別。空間界限是區隔內外的手段。我將指出，在裡面，永遠會有空間提供給更內部的場所；最後的主觀界限，就是我們自己的身體。我們已經用日益安全的內部來組織世界，彼此一路接連，從宇宙天穹到國家乃至新生兒沉睡的搖籃。我將從這裡回到界限和門檻的觀念。

這裡設定的主題都是原型；幾乎所有文化都會參照它們，替自己在時間與空間中定位。然而，它們並非唯一的參照點，也不總是最重要的。在這本書的第二部分，我將加入一位人類學家，一起討論我們西方文化中的方位問題，特別是某些路徑，某些場所、物件和格局，某些移動和重複的儀式，如何為我們提供必要的熟悉感和穩定性，讓我們知道**自己身在何時何地**。

以上就是我為想像中的新書所寫的筆記，一本和宇宙的、大地的以及時間的方位有關的書。希望讓作者感到愉快的這篇習作，也能取悅一些讀者。倘若你承認，在種種轉變與都市化進行得既快又烈的二十世紀，**迷失方向**是你最難承擔的狀態之一，那麼相關的挽救措施就再也不能從任何建築和城市論述中缺席。過去，我們可以說，這些問題都是「自然而然」被解決，因為變化的速度很慢。但是到了今日，為了激勵我們努力面對設計中的這個「新」問題，或許應該喚起一些和方位有關的基本原則。凱文・林區之前寫的《城市的意象》和《這地方幾點？》（What Time is This Place）[130]，以及比較晚近的一些研究，已經開始奠下基礎。

直到目前為止，我們探查過的一些主題，包括秩序、失序、度量和平衡、紋理、物件、空間和照明、基地、場所、路途以及方位等，目的是為了幫助我們構思平面。不過，如果希望有一天能實際蓋出我

們想要的構造實體，要做的就不止這些。我們還有其他資源可以運用；我們還有「構築」（tectonic）這條路，用真實材料打造結構和封皮。本書的最後一部分，就是要啟發你這樣做。

[124] ARNHEIM, R. The Dynamics…, op. cit., p. 21.
[125] KASCHNTZ, Marie-Louise, Beschreibung eines Dorfes, Suhrkamp, Frankfurt, 1979.
[126] CASSIRER, Ernst, Philosophie der symbolischen Formen, Band II, Berlin, 1923–1929, p. 108.
[127] CALVINO, Italo, Invisible Cities, Picador, Pan Books, London, 1979 (orig. Ital, ed 1972).
[128] LYNCH, K. The Image of the City, op. cit.
[130] LYNCH, K. What Time Is This Place? MIT Press, Cambridge, 1972.

Chapter
8 讓材料唱歌
MAKING MATERIALS SING

Chapter
9 重力美學
AESTHETIC OF GRAVITY

Chapter
10 身體與覆面
BODY AND CLADDING

結語
EPILOGUE

Part Two
第二篇 | 構築
TECTONICS

「建築師是學過拉丁文的石匠。」

阿道夫‧魯斯，《裝飾和罪惡：文選》（Ornament and Crime: Selected Essays, Ariadne Press, CA, 1997）

「設計師這方總是希望建築物能創造自我，而不只是由賞心悅目的裝置組合而成。當你發現某個幾何可以將空間自然而然打造出來，也就是說，可以用平面上的幾何構圖來建造、來賦予光線、來創造空間時，那真是幸福的時刻。」

路康，出自賈克‧呂康（Jacque Lucan）的《組構，非組構》（Composition, Non-Composition, EPFL Press/Routledge, 2012），頁485

← 構築（Tectonics）：一個定義。
今日，Tectonics這個詞彙幾乎只用在地質學上（譯註：在地質學上稱為「大地構造運動學」），指的是產生地震現象的地殼板塊運用。不過，在成為地質學的名詞之前，Tectonics其實是建築用語。
這個詞彙源自於希臘文的「τεκτων」，先是引伸出木匠和細木工的含意，後來又衍生出石匠、造船工、工匠、雕刻家、詩人、創造者、發明家、製圖者、領班、作者……

動詞的「τεκτσινομσι」指的是營造、興建、繪圖、發明、實現木匠的工作、機器加工……而「σρχι」則是指頭，第一。我們可以看到，把「σρχι」和「τεκτων」這兩個字結合起來，即便在現代希臘文裡，也是指「建築師」，這個詞彙有一半的部分指出它對建築物的營造、結構和材料面向的重視。
根據以上說明，似乎可以解釋為什麼法蘭普頓會把他那本以批判性角度談論營造和材料的書，取名為《構築文化研究》（Studies in Tectonic Culture）[152]。基於同樣的理由，如果本書沒有用第二篇具體談論這個面向，這本建築研究導論就稱不上完整。

讓材料唱歌
MAKING MATERIALS SING

「西都會托侯內修道院（Cistercian Thoronet Abbey）興建期間
（十二世紀），新手伯納（Bernard）問他的師傅說：
『師傅們怎麼有辦法事先知道，這樣設計的房子不會倒
呢？』……他的師傅（建築師修士）回答他：『形式、體積、重
量、強度、推力、樑、平衡、線條、負載和過載、潮濕、乾燥、
冷熱、聲音、光線、陰影和半明半暗、直覺、地、水、空氣——
所有這些都包含在至高無上的機能之下，包含在平凡人的一顆腦
袋裡。這個人就是一切：土和沙、石和木、鐵和銅。他能連結並
認同在內外兩側發揮作用的所有材料、元素和力量。正因如此，
他能用靈魂承擔它們、評價它們、聆聽它們和觀看它們，彷彿它
們就在他手上。」[133a]
引自費爾南・普永（Fernand Pouillon）的小說《野石》（Les
Pierre sauvages, Seuil, Paris, 1964），頁124–125

「石造建築不會是也不會像鋼鐵建築。土陶或陶瓦建築不會是也
不該像石造建築。木造建築不會像其他建築，因為它要榮耀木
材。鋼骨玻璃建築不可能像其他任何東西，除了像它自己。它要
榮耀鋼骨與玻璃。」[133b]
法蘭克・洛伊・萊特（1954）

← 材料不是老天給的禮物；它們是掙來的。
　蒂森克魯伯（Krupp-Thyssen）鋼鐵廠

讓材料唱歌
MAKING MATERIALS SING

形式和材料

營建承包商也許懂得材料的物理和經濟特性就夠了。但是建築師不一樣。建築的形式和空間是由材料的特性和它們留下的印記所**定義**。光線是另一個夥伴，加在一起就會形成「**一種氛圍**」。定義一處場所時，形式透過材料的中介發揮功能。當我們用手或「眼」接觸材料，它們會依自身的導熱性和表面處理讓我們感覺到脆弱或堅固、軟或硬、冷或溫。同樣的材料有可能平滑或粗糙，霧面、緞面、亮面或反光。有些材料有它們的象徵性，會讓人聯想到富裕或緊縮，短暫或永恆，植物、礦物或人造混合物，公或私，工業或手工藝。營造用的材料的確都帶有它們的隱含義。

只要看一下我們對於石頭、混凝土、木頭、金屬和織品的情緒反應，就能大略得知這些隱含義會如何隨著科技和文化而演變。有些時候，材料會超越它們當下的營造角色，我們會在下面的案例裡看到。

「自然」材料與「合成」材料並不那麼涇渭分明，因為紙張、不鏽鋼和環氧樹脂都是人類利用聰明才智將自然材料轉化結合而成，而聰明才智本身，也是自然的一部分。

有些材料潛藏的詩意，是由科技史和營造文化孕育出來的。材料不是中性的，也不會懶在那裡等待我們發揮想像力去運用它們。材料有它們自身的想望和需求，有「它們的靈魂」，建築師必須用他的感性與材料對話，才能做出正確合理的選擇。

他會聆聽材料有何想望和需求（參見路康的詩）。重點不是問多問少，而是要學習如何掌握材料與生俱來的特性。每種材料都有自己的「**結構潛質**」（structure potential），適用於某些量體和空間形式。材料也有自己的「**施作潛質**」（potential for implemenatation），適合某種裝配、變形、接合和細部幾何配置。此外，材料還有「**包覆潛質**」（cladding potential），與地板、牆壁、飾面和天花板有關。

293
侵蝕：早在人類出現就已存在的一種雕刻，塞浦路斯。

「你想要什麼，磚？
表現就是駕馭。
當你想為某樣東西賦予存在感，
你得向大自然請教。
那裡是設計的原鄉。

比方你想到磚，
你對磚說，
『你想要什麼，磚？』
磚告訴你，
『我想要一道拱。』
如果你跟磚說，
『聽我說，拱很貴，我可以在你上面做一道混凝土過樑，你覺得如何？』
『磚？』
磚說：
『⋯⋯我想要一道拱。』」

——路康

出處：Lobell, John: Between Silence and Light, p. 59, éd. Shambhala, 2008。

路康是這麼說的:「你對磚說,『你想要什麼,磚?』磚告訴你,『我想要一道拱。』如果你跟磚說,『聽我說,拱很貴,我可以在你上面放一道混凝土過樑,你覺得如何?』『磚?』磚說:『……我想要一道拱。』」

我們教建築系的學生要用抽象構思。他學習運用抽象來達到某種層次的綜合性。不過在這同時,由於他對「真實材料」的用法都是出於揣測,所以他很可能會跌一大跤,因為就算他的徒手繪圖或電腦繪圖非常厲害,他對材料還是沒有經驗。所以純粹的學院環境並不總是最好的刺激和訓練環境。

學生要對材料問對問題,並讓它們回答:

—你最擅長什麼?

—你最痛恨什麼?

—你的物理特質是什麼?你的性能是什麼?

—你以什麼形式出現,還有你的成本?

—如果我想改造你裝配你,需要什麼樣的技術和工具?

—你最適合用於結構,或是填料,或是覆面……

—你可持續多久?

—你需要保養嗎?

—在什麼樣的脈絡下人們會景仰你、愛你、恨你或漠視你?

294
阿拉克托斯河(Arachthos River)上的阿爾塔橋(Arta Bridge),希臘,最近一次重建於1602-1606。

石頭 STONE

石頭必須運用技巧從石床開採下來，從採石場運送到最後的目的地，然後仔細加工、調整、就定位，石頭代表的形象就算不是許諾，也是耐久，是人類用汗水換來的。石頭打磨拋光之後做為覆面，可提升室內的質感、氛圍和色澤。壁面的拼組和細部幾何配置是美學的施作手段（參見第10章）。每個時代的人們都想找到一種方式抓住最重要的價值，把它們錨定在時間裡，把時代化為石頭……從我們的墓碑開始。石頭的意義幾乎不曾隨著時代改變：它的恆久名聲是千年累積的成果（▶295－297）。

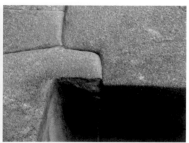

295
石頭微調到毫米？印加文化的石工藝術以及有益的老化效應：石頭的天然蠕動性最後讓接縫臻於完美，這過程可能要花上好幾百年；馬丘比丘，祕魯。

296
薩丁尼亞，1960：用看起來有點像「割草機」的立式臥式兩用鋸開採軟石，切割成標準尺寸的石塊，做為一般住宅的砌牆材料。這種石灰石的好處是，開採時質地最軟，暴露在空氣中就會隨著時間越變越硬。今日，受到更便宜的水泥磚的挑戰，這些採石場已成為昨日黃花。不過，這也可能只是暫時性的休止，因為現在的趨勢是希望用更低的生態成本來追求更好的管理。

石頭會問你細節。你要的是**花崗石、石灰石、大理石**（因為承受高壓而變質的石灰石）、**板岩、摩拉石、凝灰岩……**哪一種？石頭的種類繁多，性能不一，但有一個共同特色：喜歡受壓應力，討厭彎曲應力和拉應力。

不止如此。當我們把一張拋光大理石長椅擺在戶外，接受風吹日曬，我們預期它不會在三年內失去光澤，也不會在十年內出現顆粒感。此外，大理石對酸很敏感，白酒也是：但比方說花崗岩，就沒有這個問題。因此，詢問材料的性能非常重要，不能只根據樣品的紋路、色澤這類美感標準做挑選。

還有一點也要考慮進去，那就是拜數位控制之賜，透過今日方便的水刀、電子控制的雷射切割機、數位車床等切割技術，石材的形塑已經進入一個新紀元。

297
為帕德嫩神廟開採、運輸和固定大理石，西元前四世紀。插圖來源：Manolis Korres in From Pentelicon to the Parthenon, Melissa Publishing House, Athens, 1995。

鋼筋混凝土 REINFORCED CONCRETE

鋼筋混凝土的強度可能比大教堂的砂岩強，比雅典的大理石弱（缺點是容易受到酸雨和空氣汙染侵蝕），它是二十世紀建築物的「岩石」。混凝土是模塑成形，容易建造，甚至可以重新使用。加入適量的鋼筋，良好的比例、震動和養護，強力混凝土禁得起時間考驗。

將正確比例的水泥、碎石、砂子和水仔細混合，經過幾個小時或幾個星期的硬化，把鋼筋包在裡頭承受張力，拜這神奇的做法之賜，今日我們可以用框架或垂直水平面來組合空間，這是以前無法想像的事。混凝土讓令人畏懼的懸挑可以超越老舊靜力學和材料強度的限制。

混凝土最高興或最接近壯美的時刻，莫過於當它變成一層有肋或無肋的薄殼，例如愛德華多・托羅哈（Eduardo Torroja）、皮耶・奈爾維（Pier Luigi Nervi）（▶300）、菲利克斯・坎代拉（Félix Candela）和艾拉迪歐・迪斯特（Eladio Dieste）等人的作品。

除了薄殼之外，現地澆鑄或預鑄成形的混凝土則是好用又謙卑的僕人。混凝土方便運送、穩定性佳、對地震的承受力高，而且相當經濟。不過在建築平面上，它也是個叛逆小子，可以允許「難以置信」的空間和光線組合（參見第9章）。

在某方面，它也是「最不具教育性」的材料，有了它，我們就可以輕鬆迴避，不用去認真思考結構設計。每樣東西都像奇蹟似

298
蘑菇形柱頭無樑板荷重測試；馬亞爾與慈恩（Maillart & Cie），蘇黎世，1908。出處：Bill, Max, Robert Maillart - Ponts et constructions, Artemis, 1969 (1949)。

的，隱藏在工程師安置妥當的框架和強化料裡。有些時候，現實竟然追上了我們的想像力，一如札哈‧哈蒂在巴塞爾附近設計的第一棟建築，維特拉消防站（Vitra fire station）：那個英勇的雨披顯然「忘記」自己是用鋼筋混凝土而不是紙板蓋的，因為不堪自身重量已經傾斜了二十幾公分。尚‧努維也追求同樣的輝煌效果，但他至少理解到，碰到這類情況，還是有必要在上方隱藏一副雖然看不見但真實且耐久的「鷹架」（▶330）。

當工程師被叫進來提供協助時，往往都太遲了，只能接受建築師設計裡的不當結構。等到隱藏起來的強化料大大增加之後，就沒有不可能的任務，妹島和世和西澤立衛在洛桑理工學院設計的勞力士學習中心（▶288，第7章），就是一個範例。

儘管如此，混凝土依然是最有效的結構材料，在經濟層面上很難與之匹敵。雖然上個世紀因為對於碳化現象的知識不足，導致事後必須進行大規模修繕，但是現在我們已經知道該如何防範。

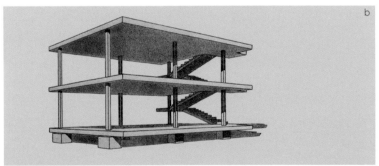

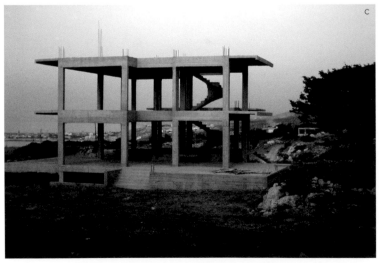

299
(a) 做為原型的原始小屋。
(b) 柯比意設計的「多米諾」屋標準框架，可系列化興建。
(c) 典型的鋼筋混凝土框架，這種做法可以用合理價格興建防震住宅，盛行於地中海區域和其他地方。

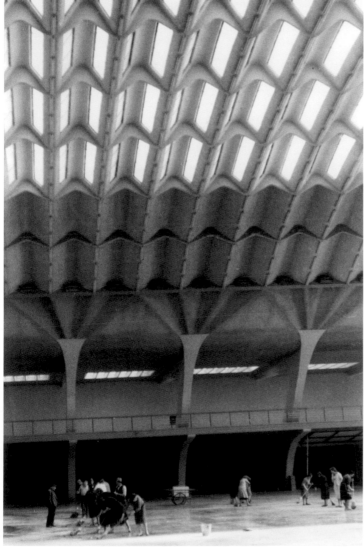

300
皮耶‧奈爾維，杜林，展覽館，
1949。

此外，科技進步甚至能生產出性能更棒的框架，把有機、合成或礦物纖維融入澆灌成形的量體中。的確，混凝土還沒到寫下遺言的時刻。

磚 BRICK

磚以生磚、燒土磚、水泥磚、多孔磚或實心磚等形式取代石頭——沉重、麻煩、幾乎不絕緣，而且很難塑形的石頭。磚只承受壓力，可接收石頭的結構和空間形式：牆、拱、拱頂、圓頂。磚之所以採取平行六面體的幾何造型，還有它們的尺寸和重量，全都不是突發奇想；這種形狀和大小可以讓磚匠用一隻手輕鬆握著，騰出另一隻手鏟塗砂漿。

磚最早用於**牆壁**，也許是承重牆或非承重牆。為了保持磚牆的堅硬度，必須用支架把它撐直，或是撐出完美的角度和弧度（▶ 301），支架的疏密會決定牆壁厚度、高度和長度之間的比率。為了讓磚牆盡可能均勻一致，打底的砂漿層一定要齊平，垂直的接縫可以錯開。如果磚牆有孔隙，為了維持強健，必須避開地面的濕氣、雨水和霜凍的侵害。這就是磚牆的想望和需求。

就像路康說的，磚除了砌牆之外還有更多用途。在羅馬石匠手上，磚變成一種精明材料。它協助火山灰混凝土（反過來不成立）打造出巨大的浴場拱頂。它願意扮演混凝土的永久性模板。

有抱負的營造者往往會向材料提出一堆問題。當你把材料逼到極限，就會激發驚人的想像力，例如高第竟然用磚砌出加泰隆尼亞

301
又長又高的薄磚牆，用支架撐出牆的波浪造型。艾拉迪歐·迪斯特，工人基督教堂（Cristo Obrero Church），阿特蘭蒂達（Atlantida），烏拉圭，1952-1958。

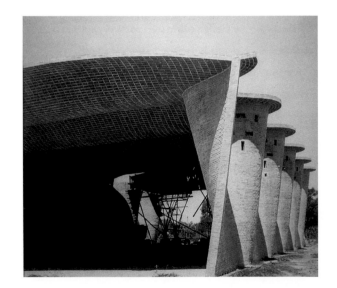

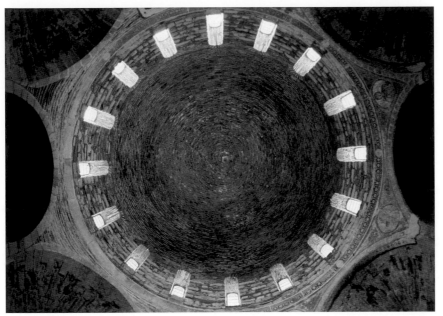

302
在這座圓頂裡，磚往上飄升到幸福的巔峰，超越它的初階目標——牆。

拱頂（Catalan vaults），撐住米拉之家（Mila House）的內庭屋頂。凡是造訪過這座壯美屋頂的人，肯定都認為那是用鋼筋混凝土撐舉起來的。但是高第知道，加泰隆尼亞的磚石匠有多藝高膽大，可以把磚塊運用到何等境界。就算沒有混凝土協助，也可以用精湛的技巧運用磚塊，而這樣的成果靠的不僅是設計和計算，更是長期累積出來的實務經驗（▶303）。

303
「月球」屋頂，這景觀不是用鋼筋混凝土灌出來的，而是用非常纖薄、經過重新詮釋的加泰隆尼亞拱頂打造而成；高第，米拉之家，巴塞隆納，1906-1910。
© Obra Social de Catalunya Caixa.

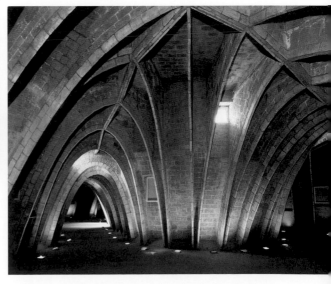

材料不容忍過度；但是在它們的強度、加工和施作極限內，還是擁有相當程度的形式自主性。這點從磚造建築的多樣形貌就可得到證明。前面我們以磚為範例所提到的形式物質性，也可以套用在所有營造材料上；因此，我們可預期某些材料會與某類形式特別合拍，反之亦然。路康說得好，人類可透過對形式的熟練運用達到建築的精湛巔峰。圓頂就是磚所追求的最高點。路康並沒說磚必須變成拱頂，但他確實掂量過那是磚在建築上最壯美的用法——在拱頂上，磚一方面欺騙了重力，一方面又維持在一種受壓狀態。

基於經濟考量，今日的營造業必須減少熟練勞工的人數，只好把建造拱頂和圓頂的責任交給鋼筋混凝土板。對於崇尚技術的純粹主義者而言，讓磚接受混凝土的「一臂之力」，根本就是倒行逆施。不過，難道在木構架裡也該拒絕使用金屬嵌固件，堅持要用昂貴的榫接技術嗎？為何不讓舊材料得到新技術的襄助，共同創造出更複雜的結構整體呢？

然後，我們還有「樂高」，這種聰明的積木是運用互鎖磚的原理，它在乾式組裝上的潛力，至今還沒得到充分開發（▶304）。

304
互鎖磚（例如樂高）的限制更為嚴苛，因為在組裝時幾乎沒有任何公差可讓接頭微調。它的穹頂必然是金字塔形的，但這絲毫無損於它所蘊含的詩意。建築實驗室，1：1模型，洛桑聯邦理工學院，1980。

木材 WOOD

木頭比較軟也比較好施工，可以做為建築結構和覆面。不過木材的質地並不均勻，有時還充滿節瘤；它的機械性能極端多樣，好處是可接受抗彎應力甚至拉應力。它的「結構洞」（structural holes）有時會惹毛營造者，那些節瘤讓你無法省略挑選流程，至少也要過量備料，雖然有時根本是多此一舉，但有時又不可或缺。儘管如此，木材倒是非常適合數控切割和加工。

　　當然，先要有森林，才會有木材。有多少種樹木，就有多少種木材的類型和物理性質。當你問不同種類的木材想要當什麼時，可能會聽到奧地利常見的杉樹回答說：「一把史特拉蒂瓦里小提琴，因為它聽起來很崇高。」

　　如果你問一株栗樹，除了不錯的強度之外，它還能提供什麼，它可能會回答你：「如果你住的地區有太多蜘蛛巢穴或蜘蛛網的話，你就應該用我，因為蜘蛛不喜歡我的味道。」如果你問竹子，它肯定也會對於該怎麼利用它有些想法。我們需要向不同種類的木材問問題，同時也要諮詢那些已經用過它們的人。

　　木材在今日備受尊崇，但並不是一直都如此。許多中世紀城鎮在它們改「用礦物」重建之前，就是被惡火燒毀的，即便在重建之後，因為還是有太多木材，而且房子一棟挨著一棟，根本沒多大幫助。木材容易受到火災和惡劣的天候破壞，需要保護。歐陸的古老橋樑之所以覆上頂蓋，並不是為了替過橋人遮風擋雨，而是為了保障自己的結構（▶306）。

　　至於在建築物內部，木材往往被認為太過暗沉，或不夠高尚，經常用一層塗漆遮住它的本色。長方形教堂的木構架，以及十八世紀城堡「貴族廳」

305
森林與農場共生：白楊木種植場與放牧樹下的牛隻。

306
這座橋覆上頂蓋是為了保護自己的結構，並不是為了替過橋人遮風擋雨；圖根堡（Toggenburg），瑞士，1789。

257

裡的木製品，全都畫了圖案、上了油灰或雕了裝飾。不像現在，人們欣賞的是裸木牆面和裸木天花板，因為它給人庇護、自然和溫暖的感覺，跟工業產品的「冰冷」剛好相反。因此，木材不僅在耐久性上比不上石頭，連我們對木材的情感依附也不像石頭那麼堅固。

木頭這種材料是活的，質地不均勻，紋路有特定走向，而且會腐爛，更別提會被火燒，想要聰明使用這種材料，一定要把這些事實牢記在心。古代的造船工人會刻意挑選彎曲的樹幹（這種木幹我們連拿來燒火都嫌礙事），就是一個善於運用的好例子。幾千年累積下來的經驗告訴我們，在船架裡的彎曲部分運用這種自然長彎的木材，會讓結構更強壯也更持久（▶307）。

只要避開火災和惡劣天候的危害，木材可以維持好幾百年，不需要太多維護。今天，除了原木之外，還有好幾種工業半成品可以取得：膠合板、層壓板、複合板等等。巴沙木（Balsa wood）甚至可當成夾心取代蜂巢，用來製作強韌、超輕的夾層板，供運輸業使用。除了各種輕量變體之外，木材在鋼筋混凝土方面也有很好的性能，可以做為混凝土組合樓板的下半部。這裡牽涉到的技術和壓型鋼板（Holorib）差別不大，但木材是可再生的資源，鋼卻日益稀有而且昂貴。

薄板形式的木材一旦運用在適當的幾何上，就會替超輕量、高效能的屋

307
從彎曲的松樹幹上裁出船舷和船樑，運用它們自然生長出來的形態；傳統造船廠，基拉達鎮（Kilada），伯羅奔尼撒，希臘。

308
膠合板的結構折板：原型測
試。出處：Buri, Hans Ulrich,
Origami – folded plat
structures, PhD thesis, IBOIS,
EPFL, 2010。

頂和封皮開啟大好前途。殼曲線（shell curves）和折板是兩種設計
策略，可以用最少的材料達到傑出的結構剛性（▶308）。

　　木材是道地的可再生材料，但我們必須把使用合成樹脂（膠
合木）所導致的負面生態資產平衡表牢記在心，因為這類產品大
多都有很難回收的有毒成分。最好的做法，就是根據木材的原貌
做挑選：圓木和木板。另外，幾根釘子就可輕鬆取代合成黏膠（▶
309）。

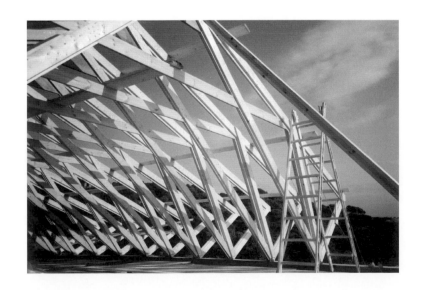

309
遮陽傘：製作中的輕構架（參見
頁267頁的成品彩圖）。跨距超過
8公尺，只用24公釐厚的木條釘
製而成；每個桁架間距90公分，
使用一到五根木條；波多河麗
（Porto Heli）住宅，希臘；建
築師，皮耶＋安潔拉・馮麥斯／工
程師，朱利亞斯・納特爾（Julius
Natterer），1991。

310
玻璃磚。

311
吹玻璃工人。

312／313
白天與黑夜；這項專案是用這句話引起大眾關注：「透明將會照亮這座十九世紀的火車站」。不過白天的時候就沒這麼好運；因為具有反射能力，玻璃基本上是一種不透明的材料。史特拉斯堡火車站，2005。攝影：Bob Feck。

玻璃 GLASS

玻璃還沒到蓋棺論定的時刻。它的確為結構的未來提供了某種前景。我不打算仔細探討這項材料的精準性質，反倒想提一下它與建築相關的某些許諾和誤解。

在二十一世紀初的今天，玻璃產業在我們這個領域也許是最「進取的」代表：結構玻璃、可以走在上頭的水平玻璃、收集太陽能的玻璃、防曬玻璃、單向透明玻璃、讓混凝土具有半透明性的玻璃纖維，等等。

不過我們真正欠缺，可能是不再有堅硬表面、不再太過平滑、不再反光、拒人於外、無法看透的玻璃。未經仔細思考就把玻璃當成覆面材料的後果之一，是讓建築師、建築系學生和廣大公眾誤以為建築將因此走向「透明」，這實在有點天真。在不同的照明條件下，玻璃有可能變成**最不透明和最具排斥性**的材料。因此，大多數以玻璃皮層為覆面的建築物，當你白天從最好的受光面看過去時，根本就是密不透光（ ▶312／313 ）。

相關領域的重大進展讓玻璃受惠良多，這些領域是研究如何讓玻璃與支撐結構之間的接縫不漏水。弗朗茲正確指出，若說立面營造在1960年代之後有什麼變化，那就是拜雙組分黏膠劑和氯丁橡膠密封條之賜，讓先前可能被視為**營造錯誤**之處有機會得到修正。

314
結構玻璃：蘋果商店，第五大道，曼哈頓；入口館，10 x 10 x10 公尺，2002。設計：Bohlin Cywinski Jackson。結構工程：Eckersly O'Callahan。註：(a) 可以看到支撐屋頂的玻璃框架。(b) 可以毫無阻礙看穿內部，完美展現貨真價實的透明度，即便在白天。

315
1857：曼哈頓最有名的「鑄鐵建築」之一，這是它的主簷口細部，古典石柱的工業迷你版。約翰・蓋納（John P. Gaynor），豪沃大廈（Haughwout Building），紐約，1857。照片出處：Historic American Buildins Survey。

316
1866：最早的鉚接鑄鐵橋之一，依然採用石橋或磚橋的拱形；克拉格塞橋（Cragside Bridge），羅斯伯里（Rothbury），英格蘭東北部，由工程師阿姆斯壯爵士（Lord Armstrong）興建。

317
1889：不再是舊形式的應聲蟲；鉚接組合；艾菲爾鐵塔，古斯塔夫・艾菲爾，世界博覽會，巴黎。

從金屬到碳 FROM METALS TO CARBON

最原始的金屬應用法是**鑄鐵**（cast iron）；把材料加熱，熔化，灌進陰模裡，通常是砂模，做出想要的形狀。這種技術早從鐵器時代就開始了，最初是用來製作工具和武器，但一直要到十九世紀初才隨著工業採擴而真正開花結果。

之後，鑄鐵、鋁、石膏模型和合成材料取代了曠日費時、用手工一個一個塑造複雜形狀的做法，讓大量生產得以實現。

有些時候，業界會剽竊這項技術，讓工業複製品看起來有如早期的手工雕塑（例如，用鑄鐵、灰泥和模塑石膏製作的科林斯柱頭，以及用PVC塑木製作的簷口）。里維歐・瓦契尼說得好：「從十九世紀初開始，用模子塑造的鑄鐵柱讓人們相信，任何形式都是正當的，甚至是造假的形式。也就是在那個時期，我們看到媚俗（kitsch）的最早模樣，直到今天，媚俗依然統治著時尚建築。」[136]

不過無論如何，鋁和不鏽鋼的鑄造技術確實創出以往認為不可能的營造物件和元素，成為我們這個時代最正宗和最優雅的代表。在精通製作流程的設計師的構思下，它們早已脫離複製傳統形式的階段（▶318）。

318
「托雷多」（Toledo）椅的細部，鑄鋁材質，由西班牙設計師豪赫・潘西（Jorge Pensi）設計。

可以和「鑄造／模塑」相媲美的，還有數控多軸銑削加工。雖然這種技術可以讓形式自由發揮到極致，但要量產還是太貴。它可應用的材料非常廣泛：石頭、木頭，以及限量生產的硬金屬。

層壓鋼板（laminated steel）和比較晚近的層壓複合材料，已經把營造工業的效能提升到以前認為絕無可能的程度。

使用者對這類性能通常沒什麼興趣，不過，如果科技可以和某個概念明確接連起來，那麼建築和使用者就有理由為它喝采。關於這點，讓我們再次借助瓦契尼的詩意文字：「……（密斯）重新恢復了建築作品和歷史之間應有的關係。於是我們看到，柏林國家藝廊的柱槽和帕德嫩神殿的柱槽遵循同樣的邏輯……但在這件作品裡，只有四根柱子，因為這棟建築物有四個立面。四是最小值……它們的柱頭就只是個接點，一個陰影中的陰影……這是我們等了兩千年的合成……沒有任何一根角柱，結構旋轉，這棟建築物沒有特定方位，它是公共的……」[137]

沖壓金屬板（stamped sheet）和其他薄板材料可以彎曲塑形也可以壓模成形，讓它們因為形狀而擁有較好的剛性，這些材料已經或多或少改變了我們的環境。波浪鐵板是先驅；現在則有各式各樣的耐候板問世。尚・普維（Jean Prouvé, 1901–1984）是板金彎折的開路先鋒[138]。

要製造複雜的雙曲件，必須要施加極高的壓力強度，而能承受這般壓力的鑄模都很昂貴。因此，這個製程比較適合用來生產一模一樣的零件、汽車配件、包裝和某些家具零件。不過，把彎折或

319
2006：狂野金屬板。

320
一彎再彎的金屬板，用精密工業製作出來的消費性產品；一座工業展館的轉角細部；尚丹尼爾・巴歇樂（Jean-Daniel Baechler），佛萊堡，1981。

263

321
為飛機機棚設計的寬跨距、3D
鋼管結構，康拉德・瓦克斯曼，
1955。出處：Wachsmann,
Konrad, Wendepunkt im
Bauen, Krauskopf Verlag,
Wiesbaden, 1959, pp. 168-191.
In English: The Turning Point
in Building, Reinhold, 1961。

322
拜現代機械工具之賜，今日可以
用經濟實惠的價格取得五花八門
的擠製模具，供最小量的生產使
用——可以取得的形狀隨著需求
不斷增加。

沖壓金屬板應用在建築物上，已經有一點過時。和其他消費產品一
樣，它讓我們長久以來所期盼的城市形象少了一點東西，但又變成
某種進步概念的象徵，雖然那個概念未必符合每個人的品味。

　　鋼管孕育出新的結構世界，在巴克明斯特・富勒（Buckminster
Fuller）和康拉德・瓦克斯曼（Konrad Wachsmann）開創的3D網狀
形式裡，鋼管發揮了重要性能（▶321）。這些結構能夠覆蓋巨大的
跨度和出挑，比層疊式結構更適合做為巨型頂蓋（體育館、機棚、
展覽空間，等等）。一旦屋簷變成結構的一部分，如果不想失去這
些結構固有的空間質地，那麼側邊的封圍和內部的細分都會變成設
計上的頭痛問題。

　　擠製（extrusion）的管材和鋁型材或合成型材雖然「直蠢蠢」
的，但卻可以裝配在極端多樣的複雜配置裡。這種技術是以數位機
器運作，徹底顛覆了各式各樣極特殊型材的製作和供應（▶322）。

　　纜索（cable）無疑是鋼鐵副產品之王。它可用極小化的斷面應付

巨大的應力，為帆船的桅支索和吊橋製造出優雅非凡的成就。不過，它在建築營造上的出場相對低調，主要是用在不容易區隔應力和壓力需求的地方。

　　碳纖（carbon fiber）或許是更好的性能材料。雖然它必須插入另一種物質，例如環氧樹脂，但因為它可應用在表面上，不只局限於型材，讓我們對複合材料產生「神奇」的感受。科學和科技持續以驚人的腳步往前進……不過直到目前為止，我們的材料強度和蜘蛛結的網比起來，還差得很遠呢！

323
兩款賽車型自行車車架：第一款是鋼材（出自Wendepunkt im Bauen），1950年代，重2400公克，第二款沒那麼纖細、單體式、碳纖材質，製造時間是2010年代，重量只有950公克，少了60%。

　　未來的磚會是「複合性的」。工業會生產出多種性能材料的預裝配（preassemblage）。用膠合板摺紙結構興建的小屋，裡頭的「組合樑」除了因應牆面和屋頂的需求之外，也會把絕緣和抗濕的性能包含進去；金屬板也會遵循同樣的走向。雖然膠黏與焊接在目前的複合方式裡佔了相當大的數量，但積合複材（integrated composite）也是正在成形的新材料。這些複合材料大多可以提高營造的便利性，但未必會變成普遍做法。到最後，這些都會影響到我們如何構思建築的空間、物件和平面。

[131]　LOOS, Adolf, Ornament and Crime: Selceted Essays, Ariadne Press, CA 1997.
[132]　FRAMPTON, Kenneth, Studies in Tectonic Culture, MIT Press, Cambridge, 1996.
[133a]　POUILLON, Fernand, Les Pierres sauvages, Seuil, Paris, 1964.
[133b]　WRIGHT, Frank Lloyd, The Natural House, Horizon Press, New York, 1954, p. 60.
[134]　KAHN, Louis, in LOBELL, John; Between Silence and Light, ed. Shambhala, 2008, p. 59.
[135]　RICE, Peter, An Engineer Imagines, Artemis, London, 1994, pp. 118-126.
[136]　VACCHINI, Livio, Capolavori, Linteau, Paris, 2006, p. 68.
[137]　VACCHINI, Livio, Capolavori, op. cit.
[138]　SULZER, Peter, Jean Prouvé, oeuvre complete/Complete Works, 1917-1984, 4 volumes, Birkhäuser.

「遵循自然法則才能掌握自然⋯⋯對於形式這個無法預測的問題，我發現最好的方法，莫過於觀察大自然創造的奇景。」[139]
空間結構之父——羅伯・理科拉斯（Robert Le Ricolais）

「計算是證明；計算永遠不會是方法。難道最早的營造者知道怎麼計算？不。」[145]
——費爾南・普永

← 跨距超過8公尺的超輕構架，只用24公釐厚的木板釘組而成；每個桁架間距90公分，根據靜力需求由一到五塊木板組成。
梯形平面上的海邊住宅，波多河麗（Porto Heli），希臘；建築師，皮耶+安潔拉・馮麥斯／工程師，朱利亞斯・納特爾（Julius Natterer），1989-1990。

重力美學
AESTHETIC OF GRAVITY

小孩子，甚至在還沒學講話之前，就開始和重力交手。讓東西掉下去、讓疊疊樂保持平衡然後敲倒，或只是驚訝地看著那些像被施了魔法似的在嬰兒床上飄浮但卻搆不著的旋轉玩具：這些全都是學習過程的一部分，介於幻夢和現實之間。然而小孩努力想站起來，可就是非常現實的一項活動。以上種種加在一起，使得重力成為我們最早必須搞定的事物之一。

隨著年紀漸長，自然界為了控制重力所發揮的驚人創造力，也內化在我們身上。樹木、小麥、蘑菇和動物們所裝配的形式結構，全都可以看到重力的那隻手。我們看到重力作用在瀑布和雪橇的滑行上。從小孩手中飛走的氣球，是我們對於無垠宇宙高不可攀的初體驗。我們夢想像老鷹一樣翱翔，幻想某種神奇的失重狀態，把我們帶到重力無法施展的地方。

如同蘇聯天體物理學家史塔賓斯基（Starobinsky）在《光線眩目或小丑的勝利》（L'Ebouissement de la légérté ou le triomphe du clown）裡所說的，馬戲團讓我們窺見這種宏偉。「小丑的靈巧、輕盈和抬舉，真是令人陶醉的神乎其技。」他引用高提耶（Gautier）對小丑奧里爾（Auriol）的評論：「……他好像完全不知道什麼叫做重力法則：他像蒼蠅似的爬在塗了清漆的牆上；如

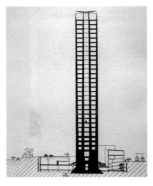

324
吉歐‧龐蒂（Gio Ponti）和皮耶‧奈爾維，倍耐力大樓（Pirelli Tower），米蘭，1958。

果他喜歡的話，他也可以走在天花板上。如果他不飛，就只是為了戲弄我們……沒有什麼冒險比這更夢幻、更輕盈、更優雅。」[140] 小丑和雜技演員的表演就是在蔑視重力。讓人相信重力可以被擊敗，或重力可以不存在，便成了一種美學體驗的演出。

的確，在我們對世界的感知裡，什麼樣的形式結構代表重力或無重力，可說是根深柢固，就算沒有影響到我們認為什麼叫做美（這部分依然屬於文化領域），但肯定影響到我們認為什麼是「對的」。

基本上，建築師和工程師是以下列四種方式來處理重力：

一讓堅固感一目了然；

一用優雅演出達到穩定性；

一為了平衡創造不平衡；

一從側向推力激發設計靈感。

讓我們先用一些典型範例來檢視這四種取向，再來談論它們在設計教學上的意涵。

一目了然的堅固感

這項特色可以透過視覺重量（visual weight）來達成，有時會用過大的斜倚擋土牆來凸顯，或是圓柱型和多邊形這類容積最大的形式。樑和拱頂要蓋得很粗壯，扶壁不要鏤空，牆上的開口要用堅固的殼罩框劃出來，讓它們醒眼而非隱藏。這類見證可以在各個時代的紀念性建築中看到，從上古時期的埃及和邁錫尼（Mycenae），古典時期的希臘和羅馬，仿羅馬時代乃至哥德初期。這些原則也經常可以在次要建築上得到明證，它們會用比較溫和的程度在重要的公共作品上發揮靈感。

將這種重力詮釋應用到建築美學上，會讓我們想起叔本華的激進立場，他偏愛上古時代的建築，支持用段落分明的手法接合支承和橫樑、垂直和水平、圓柱和簷口[141]。建築並非模仿自然，而是根據自然發揮功能，把什麼是承載物、什麼是被承載物分別表現出來。叔本華為十九世紀的新古典主義提供了立論根基。

對某些建築師而言，試著讓人了解真正的力流運作並不是重點。他們比較傾向用最棒的「視覺重量」分配來結構量體，間接指涉重力。如同安海姆指出的：「……無法保證物理公式會自動符合視覺效果，也就是說，無法保證承重看起來像承重該有的樣子。」[142] 安海姆指出，下面這三個元素統掌了我們對重量的視覺感知：

一與地面和鄰近物件的相對**距離**；

一**荷重**（load），將某一量體的「視覺重量」從頂端傳布到底端；

一**位能**（potential energy），當元素掉到地面時的潛在加速作用。

　　「視覺重量定理」產生了三段法，這是自古至今古典主義立面的特色所在。就縱向而言，每個元素都有一個開始、一個中間和一個結尾，也就是說，先有一個基座（開始）和地面連接，接著有一或兩個附加樓層（中間），然後是最後一層樓或簷口，為這個指向天空的組構收尾。基座要承受建築體的重量，因此必須是組構裡的最重、「最強」的部分。負責在頂端收尾的元素重量最輕，比較平滑或精緻，有時還要藉由突伸的簷口「飄浮」在空中。自從1537年塞利奧發表了那篇論文之後[143]，這種三段法就成為西方古典建築的根本特色，直到今天依然成立（▶325）。

　　用架高的鋼筋混凝土或鋼鐵基腳（pilotis）**把重量的分布位置顛倒過來**，大多是二十世紀的產物，但二十世紀之前仍有少數例外，其中之一是威尼斯的總督府。它的最大重量體是架高的，與地面脫開的距離已達到「危險」程度。柯比意的薩伏伊別墅、馬賽公寓，甚至是拉圖黑特修道院，全都說明了這種顛倒所產生的位能。

325
符合視覺重量的建築：介於天地之間的古典三段法：基座—中間—頂樓和簷口。桑加羅，高迪宮（Palazzo Godi），佛羅倫斯，1490。

326
把三段法的重量配置顛倒過來；柯比意，拉圖黑特修道院，1957-1960。

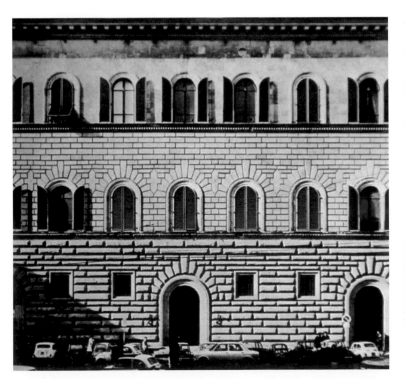

　　二十世紀很少有建築師會把結構量體根植在地面上，藉此追求一目了然的穩定性。因為這類做法違背這個世紀對於底層架高和大膽出挑的鍾愛。不過即便到了今天，路康的作品依然享有相當高的聲望；他就像個孤獨大師，獨自奉守一目了然的堅固準則。他的薄壁彎曲、順從，偽裝出堅實感，至於因此而產生的空腔，則讓人或服務性裝置「棲居」。

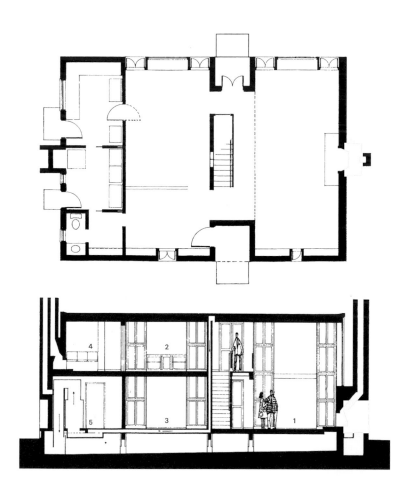

327
可棲居的「厚壁樣式」（thick
wall pattern），路康所做的再
發明；耶歇里克住宅（Esherick
House），栗樹丘（Chestnut
Hill），賓州，1959-1961。

優雅演出的穩定性

教堂、音樂廳、覆頂市場、火車站、展覽和工業建築，機場和橋樑，這些長跨距空間之所以吸引我們，是因為它們的形式展現了力的運作。對一些建築師和工程師而言，無論是規劃哪一類建築，都必須把力流表現出來。他們的構造物不僅在專業上受到矚目，也能

328
極致優雅：預應力「薄殼」，厚10公分，其中7.3公分是用中空、不能拆除的模板磚構成，把空間組織成纖薄的鋼筋混凝土拱肋。薄殼只由兩個中央支承舉起，從那裡伸出16.60公尺的出挑，加上一個精緻的梯形邊樑，處理薄殼的側向推力。該區不會受到霜害以及海洋空氣的侵蝕。艾拉迪歐·迪斯特（Eladio Dieste），馬薩羅農產品加工場（Massaro Agroindustries），卡內洛內斯（Dept. Canelones），烏拉圭，1978。圖片：Eladio Dieste, 1943–1996, Conserjeria de Obras publicas y Trasportes, 1996, © Junta de Andalucia。

引起大眾的興趣。如同上面指出的,力流的表現讓人們有機會把對
於營造環境的感知與對於重力的物理經驗連結起來。

這一派有時會用絲狀結構來誇讚力流的解構,有點類似樹木,
把伸展出去的枝枒重量聚集到樹枝、樹幹和根部,同時抵擋住風的
側壓。另一種做法是提供強壯驚人的薄殼,靈感似乎是來自蛋殼
(▶328)。石造的哥德式大教堂則是以尖拱頂、簇柱和飛扶壁覆蓋
類似的範圍。拜鋼筋混凝土和木材新科技之賜,讓二十世紀得以用
優雅的結構脫穎而出,有時甚至能構造出仿生狀的殼體。

馬亞爾和奈爾維的密肋樓板、圓頂和蘑菇形柱頭無樑樓板,富
勒的接地線拱頂,佛萊・奧托(Frei Otto)的帳棚,以及坎代拉、
迪斯特和其他人的薄殼,都是為了用最少量的材料、發揮最極限的
能力來支撐建築物。

329
宛如天空的天花板,營造出戶外
廣場的感覺;拉格納・奧斯特伯
格(Ragnar Oestberg),斯德
哥爾摩市政廳,1916。

330
將都市景觀擁入懷中的「飛翔雨披」；尚‧努維，琉森音樂廳，1999。

「懸在空中」（suspended in the air）是另一個探索的主題。屋簷和出挑似乎都像在空中盤旋。它們的功能獨立於建築量體，因為量體本身屬於大地。在落水山莊裡，萊特把自由而獨立的角柱體層層疊放，看似懸在空中。他設計的羅比住宅（Robie House），拜玻璃窗和懸臂屋簷之賜，讓屋頂飄浮在建築物上方。密斯‧凡德羅巴塞隆納館的水平屋頂，奇蹟似的滑翔在牆面上方但沒碰到牆面，鍍鉻的柱子在這裡扮演了決定性角色，因為它們的鏡面效果把自己「去物質化」。

在這種追求飄浮屋頂的走向裡，讓屋頂與牆面分離是必須堅持的做法。至於內部，巴洛克已經掌握了天花板與牆之間的自主權。二十世紀又開啟了新的可能性，例如拉格納‧奧斯特伯格在斯德哥爾摩營造出來的廣場幻覺（1906），比較晚近的案例則有尚‧努維琉森音樂廳那道看似無垠的巨大雨披（1999）（▶329、330）。這道雨披盤旋在都會上空，挪用了廣場、城市、碼頭、湖泊……而且，因為它的支撐結構從地面幾乎看不見，更加增添了它的神祕氣息。瑞士建築史家阿道夫‧沃格特（Adolf Max Vogt）在討論「盤旋症候群」（hovering syndrome）時，對二十世紀這項建築特色做了精采的闡述[144]。

為求平衡的不平衡

在我們對營造物的感知裡，靜態平衡是最鮮明的特色。把平衡變成表演是一門藝術；是史塔賓斯基所謂的「小丑的勝利」。雜技演員在重量與砝碼之間玩弄、搖晃，維持瞬間的平衡。為了眩惑觀眾，他們會將部分動作隱藏起來。

　　卡拉特拉瓦的雕刻也有類似目的，在他的一些橋樑作品可以找到證明。位於塞維亞的阿拉米略橋（Alamillo Bridge），因為在桅杆的頂端和底部各有一個平衡塊，才能讓桅杆呈現斜懸狀態。為了平衡而創造不平衡，是他的招牌手法之一，他喜歡玩弄幾乎不合理的穩定性。由於這類表現得靠現代科技和電腦計算協助，因此在前工業時代或工業紀元初期，幾乎找不到這類特色的蹤跡（▶331a）。

　　我們可以把利西茨基（El Lissitzky, 1920–1924）設計的列寧論壇（Lenin Tribune），視為這類具有自身「隱藏版」穩定力量的動態效應的象徵圖像——確實很神奇，但我們從來不想借用這種語言來建造城市。這種做法是保留給非常獨特的物件和情境（▶331b）。

331
為求平衡的不平衡：一種危機四伏的超凡取向。
（a）卡拉特拉瓦，雕刻，約1988。
（b）利西茨基，列寧論壇，1922。

側向推力

除了重力之外，還有側向（推力）壓力不可小覷：土壤、水和風都會為「**力流美學**」提供各自的理由。為了說明這點，這裡的範例將局限於抵著地面或位於地面下方的構造物。

抵著地面興建意味要研究留置原則（principle of retention）。重力壩是靠它的巨大、傾斜以及朝底部加厚來表現。至於拱壩則是仰仗優雅的性能展現，會讓人聯想到貝殼碎片，可以用最少的材料抵擋住數百萬立方公尺的水。

拿同樣的原則來留置土壤時，這些技術手法就顯得「太隱性」：筆直的平滑擋土牆無法讓人放心，雖然隱而不見的錨具在客觀上絕對撐得住那些土壤，但在視覺上，會讓人感覺牆似乎會翻倒，無法跟大自然的力量抗衡。我們可以舉兩個例子說明：一是高第在巴塞隆納奎爾公園（Güell Park, 1900–1914）設計的拱頂柱廊，二是用鋼筋混凝土預鑄的擋土牆系統，一種聰明的義大利設計（▶332）。

在第一個案例裡，每樣東西都訴說著留置力：傾度、拱頂和材料的質樸感。而在預鑄牆的案例裡，我們幾乎可以想像它也運用了類似的策略，企圖做出一種「飛扶壁下的散步道」。然而，後者選擇將技術隱匿起來，它把斜支柱插入重壓在基板上的土壤裡，讓牆面筆直、平滑、幾乎不像真的……比較像是小型模型裡的紙板。

在▶332裡，我們把這兩個案例擺在一起，檢視技術和表現之間的關係，因為它們給人的感受超越了它們對物理穩定性的貢獻。這不表示，我們應該為科技表現加上意識形態價值。在大多數的營造任務裡，我們都會要求科技讓步，讓其他價值先表現：比方空間與光線的質地，影像和內容的品質等。基本上我們關心的是，有些營造物的主要的目的就是要對抗具有支配性的物理壓力，這些作品是以何種策略將結構與形式設計融為一體。例如船首、擋土牆、酒窖和地窖、橋樑（馬亞爾）、摩天大樓（龐蒂和奈爾維設計的倍耐力大樓，▶324）以及幾乎所有的地下構造物，都屬於這類。在這些案例裡，工程師和建築師如果能表現出營造物如何對抗進逼而來的壓力，就很有機會讓大眾以直觀理解，因為我們可從個人的重力經驗得到印證。

阿爾伯蒂在筆記裡碰觸到這個問題的核心：「這裡有位建築師的做法相當令我開心：因為他在基地上找不到足夠的岩石數量來擋住後面山壁的重量，於是用一連串半圓形建了一道擋土牆，往後退壓到山壁上。這種營造法看起來很棒，穩固又便宜。雖然建築師沒有蓋出堅固的牆，但他設法用拱頂取代厚度，做出同樣的效果。」[146]

332
為了撐住側向推力，但不會斜到
讓你的體重有感覺。這種做法，
是不是反而會把應力的痕跡鐫刻
在營造物上呢？高第的擋土牆將
力流表現出來，預鑄的「現代」
版本則剛好相反，把可以表現的
部分埋入地底。

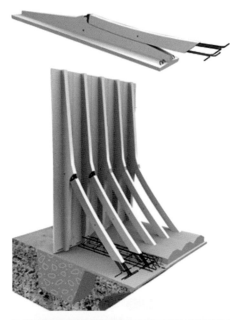

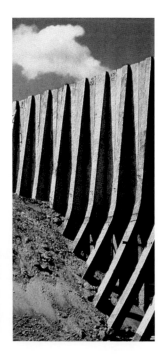

把地底比喻成凹陷的空間比「興建的」空間來得好——洞穴、蓄水池、地下墓穴[147]。建築師不太習慣設計凹陷。雕刻師從外部雕鑿石頭；工程師則是從內部進行。此外，這項挑戰出現的時間較晚，還在等待一種可以直接處理它的建築取向（也請參見第5章）。

當我們把地下挖空時，要用什麼東西來撐住地面。如果這些工事的結構能夠將運作中的應變（strain）表現出來，我們就會在腦海中搜尋它所面對的相關挑戰，並因此得到理解。這類結構主要是拱頂和相關衍生物，以及垂直、傾斜或水平的肋柱，事實上，拱頂和肋柱的結合可傳達出更為堅固的意象。在一個拱頂的地下掩體裡避難，永遠會比像三明治似的夾在兩個樓板之間更讓人安心，無論這些樓板經過多大的強化作用。剖面形狀接近圓形的隧道，永遠比稜柱形更能給人「自然」、堅固的感覺。也就是說，和地面上方的營造物比起來，人們更希望地面下方的營造物能由結構扮演主導角色，為空間賦予形狀。在蘇黎世的斯塔霍芬地鐵站（Stadelhofen Station, 1985–1990）裡，卡拉特拉瓦利用洞穴的形式語言將鐵軌與上方車輛的重量以視覺方式傳達出來（▶333）。在這裡，建築師沒用一些華而不實的東西來裝飾結構，而是用強壯有力、有點過大但不失優雅的元素來呈現。

333
拱頂恰如其分地將火車和基礎結構的重量呈現出來，卡拉特拉瓦，斯塔霍芬地鐵站，蘇黎世，1990。

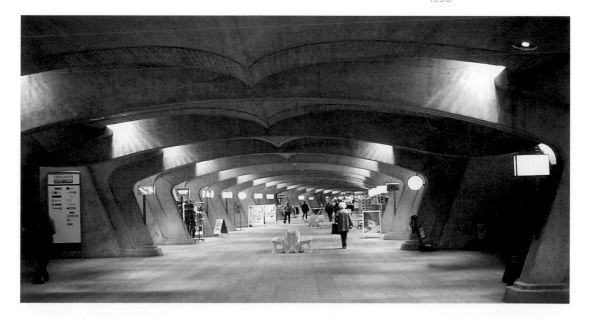

科技和現代性

　　教授設計意味著釐清目標和方法。我們對重力的各個層面所抱持的不同觀點——「一目了然的堅固感」、「優雅演出的穩定性」、「為求平衡的不平衡」、「側向推力」——都可在批判性的建築設計取向裡派上用場。

　　在今日的工業化國家裡，掌控科技和其具體表現的經濟和意識形態力量相當複雜，有時甚至彼此矛盾。第一個困難是削減勞力比削減材料更符合經濟效應。第二個困難來自於藝術表現和營造現實的衝突。第三個困難是必須把建築物包在「膳魔師」保溫瓶（Thermos）裡，以便達到更好的能源運用。

　　如果一項專案希望透過削減勞力來節省費用，可能就無法將地下或地上的力流充分表現出來。以預應力剛性連結的做法生產出來的形式，外觀上會比較抽象，接近紙板模型的感覺。馬亞爾那種充滿表現性的蘑菇（形柱頭無樑樓板），讓位給隱藏在樓板裡的鋼蘑菇（▶334）。橋樑也傾向用看不見的預應力纜索來掩蓋跨距上的主要應力。利用預應力可減少改變輪廓的必要性。然而用模板其實是更簡單而且更經濟的。

　　現代科技為建築提供驚人的自由度，但卻漠視結構現實，為形式構圖開啟了一條大道，甚至比風格派祖師爺杜斯伯格（Van Doesburg）當年的主張更加獨立。想想艾森曼、李伯斯金、哈蒂和妹島等人的成就，他們都認為建築應該從結構和營造的束縛中「解放」出來。建築家將因此得到如同畫家般的自由，對建築的文法、形式、肌理和意象擁有至高無上的選擇權。

　　拜「似乎無所不能」的科技之賜，到了二十世紀末，我們已經生產出有史以來「最不合邏輯」的結構，這些成就偶爾還會激起大眾的一陣好奇和興奮，例如蓋瑞設計的畢爾包古根漢美術館。四個世紀之前，巴洛克也曾帶來類似的效應，但歷史上的巴洛克空間是一種非結構性的佈景術（scenography），而「當代的巴洛克」則是奠基在**混淆結構與裝飾**的技術之上。

　　在結構邏輯的眾多分流當中，我們看到伊東豐雄在日本設計的仙台多媒體中心。先前引述的那些建築師，基本上是對**自由的形式設計**感興趣，但是伊東豐雄不一樣，他的設計是想挑戰那些為垂直結構所制定的原則。他放棄完美垂直的線性框架，改用一些「努力追求垂直性的」構件來組織網絡，有點像是交纏的植物，或套用伊東的說

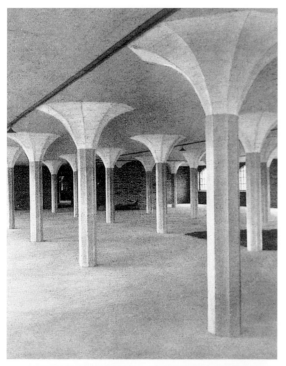

法：「椿柱看起來有如水族箱裡的水藻」[148]。整棟建築就是對柱子，事實上是對支柱和椿基（pilotis）的挑戰。除此之外，我們可以說，瓦克斯曼、富勒、甚至路康等人，都曾在伊東之前做過同樣的夢。在仙台這件案子裡，伊東的工程師再次被期待要盡可能「調整自己」去實現建築師的願望，而非盡情發揮他在工程藝術上的創造潛力……比方說，像愛爾蘭結構工程師彼得・萊斯（Peter Rice）那樣。這點可以從成品中看出來，因為最後出來的結構相對笨拙，與草圖頗有一段距離（▶335）。

334
三種美學，兩個時代：可展現力流的蘑菇柱和掩飾力流的做法。
（a）用充滿表現性的蘑菇柱來轉譯力流，提供某種物理上的滿足。馬亞爾，蘇黎世倉庫，1910。
（b）隱藏在樓板厚度裡的鋼鐵蘑菇。比較不顯眼，當然也比較無表情，但比較便宜，因為節省了勞力。約1980。
（c+d）用仿生肋柱連結的蘑菇無樑板，奈爾維。

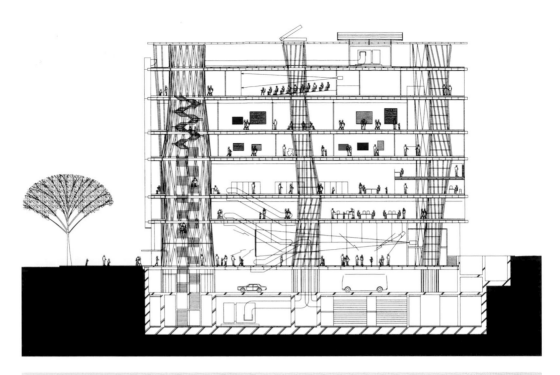

335
超越圓柱、支柱和樁基,我們在這裡看到「努力追求垂直性」的構件所組成的網絡,有點類似交纏的植物。仙台多媒體中心的剖面圖以及伊東豐雄手繪草圖,日本,1997-2000。

事實或虛構？

「事實上，相信謊言可達到美，是藝術的異端邪說。」[149] 我們也許會覺得維奧雷勒度的這句話很迷人，但它很難跨領域套用，因為藝術常常就是運用幻覺而取得成功。在建築裡，事實與虛構這個問題，指的是**形式與營造／形式與內容／形式與涵構**的關係。在此，我們關注的是這三組二元關係中的第一組，關注它和叔本華這個命題的關係：「重力與堅實是美麗建築的基本素材。」[150]

最豐富和最成熟的建築，總是知道如何不違逆營造理性又讓營造理性從屬於涵蓋面更廣的建築觀念：結構的設計以及材料的形式和肌理彼此疊合，讓空間、光線與場所變得更有細節，更有組織。我們就是這樣興建出最偉大的神廟、大教堂和宮殿，以及最低調的居所和都市紋理。

該如何讓形式訴說科技，或如何讓科技導出形式呢？就建築而言，在某些人認為是「謊言」的地方，其他人卻看到充滿表現性的解決技巧與優雅。

營造，特別是承重結構與空間、空間封皮、開口和光線的互動，是將概念物質化的第一個手段，本身是屬於綜合設計的領域。奧古斯特·佩黑所處的時代，一邊是在朱利安·瓜岱之前盛行得勢的學院式論證，另一邊是追求工程理性的「戰役」（battle），站在這個轉捩點上的他曾說：「建築物是透過輝煌的真而達到美的境界。」[151] 而所謂的「真」，在佩黑看來，顯然指的是以材料做為形式和施作的根據。但這只是今日受到歡迎的諸多潮流之一。我們這個多元時代的一大特色，就是對某些人而言，維奧雷勒度和佩黑的論點依然有效，但其他人抱持的立場就算稱不上南轅北轍，至少也是相當不同。為了精準說明這些當代潮流的差異，我們將把它們歸納成六大「家族」（family）。

今日，因為同時存在的不同態度實在太多，讓人誤以為這個問題只和品味有關。然而，科技有時是**想像出來展示用的**，例如建築電訊派（Archigram）；或是**大受頌揚的主角**，例如卡拉特拉瓦；有時是**任人操弄的**，例如艾森曼和哈蒂；或是偽造的，例如帕拉底歐和波菲爾（Bofill）；還有一些是為特定目標**服務的**，例如鐵拉尼；或是像史卡帕，會用最具營造性的邏輯去**馴服**它，不讓它唯我獨尊。

在此之前，從來沒有一個時代有這麼豐富多元的「理想型」（ideal），雖然我們的困境自有建築以來始終沒變。接下來的六個頁面，是要幫助讀者腦力激盪，激發出批判性的反思。

想像出來展示用的科技
（**technology displayed**）

雖然十九世紀引進科技時，是把它當成一種藝術訊息，但一直要到二十世紀，才有人宣稱要用科技意象來取代科技實體。「建築電訊派對太空時代的誘人意象更感興趣……勝過要發展出一套複雜的科技來符合現代需求。」（法蘭普頓）[169]

以表現性手法將某一科技固有的潛力陳述出來，以此支配形式：先用直覺畫出一種未來主義式的圖像，再想辦法用科技甚至傳統的方法來實現它。

史普尼克號和阿波羅太空船讓科技想像突破一切限制；你不再得是科幻小說家凡爾納（Jules Verne），也不必倚賴工程師。凡是可以想像出來的東西，都有可能成真，於是我們看到「插接城市」（Plug-in City）、「太空膠囊」（Space Capsule）和「速成城市」（Instant City）的誕生，說明科技可以如何為靈感服務。

然而，想像的科技和偽裝的科技（或做為替身的科技）都是值得商榷的觀念，因為建築永遠不可能只是圖像。如果建築只是圖像，就會失去它原有的基礎和角色，無法把某個區域空間組織成私人場所。因此，我們很難把藝術標準套用在建築上。雖然幻覺是營造繪畫詩意的手段，但它不可能成為建築的基礎，因為建築的角色更為具體也更有主題性。

336
(a)「設計出來的」太空科技意象，建築電訊派，彼得·庫克（Peter Cook）和大衛·葛林（David Green），諾丁漢購物高架橋，1962。以及彼得·庫克，插接城市，1962/1964。
(b)「實際蓋出來的」太空科技意象，皮亞諾和羅傑斯，龐畢度中心，巴黎，1975。

彰顯的科技
（**technology extolled**）

科技有時真的重要到有資格變成一種建築符碼。的確，面對一個漂亮的木構架，或是加尼葉設計的里昂屠宰場金屬結構、帕丁頓火車站（Paddington Station）、充滿裝飾效果的艾菲爾鐵塔鉚釘、懸吊橋的接頭、奈爾維的仿生結構，以及卡拉特拉瓦的大膽創造，誰能不滿心驚嘆呢？羅蘭·巴特在他有關艾菲爾鐵塔的文章裡指出，鐵塔的興建等於是為造形之美立下一個與世俗形象相反的新價值，預告機能與技術兼具的美即將征服世界[170]。

在這裡，將營造邏輯，也就是重力和材料的力量赤裸呈現出來，是美的先決條件，或如瓦克斯曼說的，「說到底，營造就是用材料奮力與自然的破壞力對抗。這意味著，你必須從科學的進步和科技的發現與發明中找出必然的結論……之前的營造方法只限於手工業的一些法則，如今這方面的種種革命，已經刺激出一種不可忽略的敏感和創造精神。」[171]

如果營造任務是以靜力問題或科技裝置所主導，這種取向就可派上用場。和土木工程一樣，當計畫項目單一明確時，這種做法就能發揮最佳效果，例如橋樑或有覆頂的大型廳館。至於這種取向的限制，其中之一就是「風格樣式」的誘惑，容易「過度設計」。

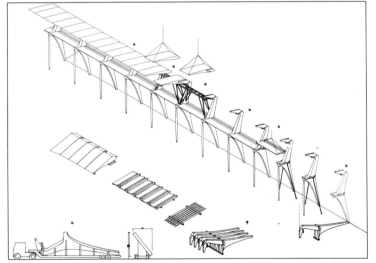

337
卡拉特拉瓦，蘇黎世斯塔霍芬車站月台（模型，1984）。

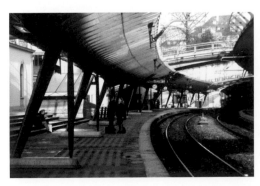

脆弱的科技
（fragile technology）

也許我們應該把模仿（或替身）與去材料化區分得更為清楚。我們用去材料化（dematerialization）一詞指的是，在規劃的過程中，秩序、空間和表面的幾何與文法佔有優勢支配地位，不同的營造材料全都用一層統一的覆面均質化，看起來就像繪圖或紙板模型。

為了實現這種「夢想」，甩開幾百年來單調無聊的營造實驗，我們也冒了一個很大的風險，因為在這類案例中，時間和自然總是會勝出，彼得·艾森曼1970年設計的「宣言屋」（manifesto-house）就是個好例子。屋主只需把這種脆弱的營造擺個幾年不去管它，就足以讓它化為碎片。和鋼筋混凝土不同，美國的「輕便型骨架」（balloon frame）禁不起時間考驗。把形式當成一種抽象物來設計，放在室內裝潢或許還有可能，但用在建築上絕對是危險的做法。避開結構或營造上的約束，只會讓建築物更容易受到變化無常的氣候影響，導致機能喪失和提早老化。

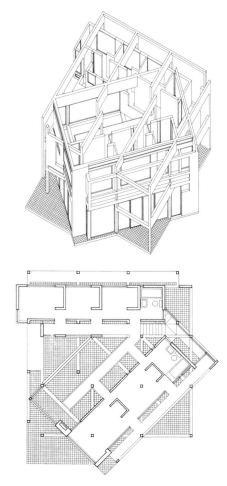

338
彼得·艾森曼，住宅III，1970，雷克維爾（Lakeville），美國康乃迪克州，以及出現在《營造設計》（Building Design）上的文章，倫敦，2000年2月4日。

「偽裝的」科技
（"falsified" technology）

如果某種新技術的模樣「惹人心煩」，我們往往會把它藏在裝飾下方，偽裝成一種已知的模式。科技明明改變了，卻依然維持慣用的形式，這種現象在建築界一直反覆上演。就連帕拉底歐，也會模擬更高貴的材料來改造和裝飾他的建築表面。他在磚柱和木楣上貼了灰泥和假岩石，波菲爾則是在他設計的紀念性中庭裡，擺了一座混凝土亭子，當成石造建築的蒼白反射。

大理石建造的希臘神廟因為是從早期的木構造演化而來，所以才保留了簷底托板和飛簷托板，但無論如何，它並非木頭的模仿品。

339
(a) 十九世紀的火車站以及工業化的鑄鐵裝飾。(b) 帕拉底歐，巴多爾別墅（Villa Badoer di Fratta Polesine），1557，半圓形門楣下方的木樑因為建築老舊而重新做了表面處理。
(c) 波菲爾，混凝土亭子，聖昆丁（St-Quentin-en-Yvelines），1982。

提供服務的科技
（technology as a service）

二十世紀的科技進展讓建築得到更多服務，可以追求更大的造形自由，與抽象繪畫的觀念世界恢復友好關係，特別是立體派和純粹主義時代（柯比意、杜斯伯格、瑞特威爾德、鐵拉尼、黑達克〔Hejduk〕、李伯斯金等等）。建築師從科技的可能性裡得到好處，並用這些好處來追求另一種秩序。

烏戎（Jörn Utzon）則是採用截然不同的路數來超越營造現實的限制，他師法巴洛克，利用「襯裡」（lining）為空間賦予最後形式。

這兩種取向往往都會違反常識，讓我們無法根據合理的營造痕跡去感知建築。不過，我們應該牢記，這類取向在教學上的好處，可做為建築師養成教育裡的一個階段。當你把所有機能或營造上的藉口完全去除，學生就必須暫時將所有注意力集中在幾何、形式、比例、空間和照明上，從中找尋潛在可能性。

建築形式當然跟使用方法以及科技有關，但也享有某種程度的獨立性。一方面，應用同一種技術和內容並不會產生某一種具體特定的形狀。另一方面，跟機能和最初的意義比起來，建造出來的形式會成為更恆久的實體。

340
（a）利用科技好處為造形服務所產生的建築封皮；鐵拉尼，弗里傑里歐宅，科摩，1939。
（b）烏戎跟阿爾托一樣，經常用一層天花板襯蓋住營造實況，貝格斯維爾教堂（Bagsvaerd Church），丹麥，1973-1976。

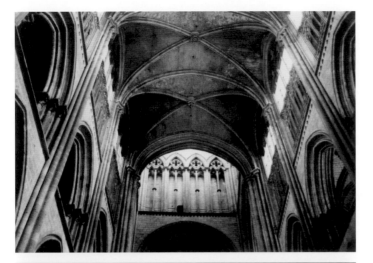

馴化的科技
（technology domesticated）

科技進展已經成為日常生活的一部分。科技讓我們免於饑饉，帶給我們舒適健康，以及高度的移動自由。科技也讓我們擁有奢侈的時間去思考、研讀和休閒。科技失敗所引發的騷動，跟我們對科技的依賴程度成正比，科技也可能用它們產生的汙染和廢棄物構成威脅。處於二十一世紀的我們，往往想要掩飾科技，但不表示我們要放棄科技。我們想要重新塑造科技，把它對地球的影響衡量進去。科技不再能被拿來說嘴；而這正是讓路康、史卡帕、波塔等人的作品具有特殊意義的原因。當科技能夠不驕不愧，為居住的舒適和愉悅提供服務時，它就被馴化了。

馴化之後，科技就不再只是生產過程的結果。設計要把科技當成一種資源，利用科技來結構形式，但不受它主宰。

最好的情況，就是形式和技術能夠維持均衡，各自做出貢獻，並能得到理解。當科技和形式都不再為了自己的緣故而把我們搞得眼花繚亂的時候，我們就能更接近建築的核心。

經過馴化後的科技最壯美的展現，依然是大教堂。我們確實會懷疑，究竟該說該哥德式建築是石造建築，還是該說哥德式建築就是哥德式建築，只不過它是用石頭蓋的。

341
（a）盧昂大教堂，十三到十五世紀。
（b）佩黑，杭西聖母院（Notre-Dame du Raincy），1923。

[139] McCLEARY, Peter, quoting Aphorismes de Robert le Ricolais, EPFL, May 1998.
[140] STROBINSKY, Jean, "L'éblouissement de la légèreté ou le triumph du clown," in Portrait de l'artiste en saltimbanque, Skira, 1970.
[141] SCHOPENHAUER, Arthur, Die Baukunst, dans Die Welt als Will und Vorstellung, 1818.
[142] ARNHEIM, R., The Dynamics···, op. cit., p. 47.
[143] TZONIS, Alexander, Classical Architecture, The Poetics of Order, MIT Press, Cambridage: 1986, co-author, L. LEFAIVRE.
[144] VOGT, Adolf, Max, "Das Schwebe-Syndorm in der Architektur der zwanziger Jahr," in Das Architektonische Urteil, 23, Birkhäuser, Basel, 1989, pp. 201–233.
[145] POUILLON, Francis, Les pierres sauvages, op. cit., p. 126.
[146] ALBERTI, L. B., The Books on···, op. cit.
[147] ORTELLI, Luca, "Le souterrain au quotidian," in Vingt mille lieux sous les terres, Presses polytechniques et universitaires romandes, Lausanne, 2004, pp. 44–58.
[148] ITO, Toyo, The Communication of Ideas, GA Document 39, 1994, p. 63, quoted by Andrew BARRLE.
[149] VIOLLET-LE-DUC, Eugène, Entretiens sur l'architecture, Mardaga, Bruxelles, 1977 (orig. ed. 1863–1872), vol. 2, p. 120.
[150] SCHOPENHAUER, Arthur, Die Baukunst, op. cit.
[151] PERRET, Auguste, "Contribution à une théorie de l'architecture," Techniques et Architecture 1,2, 1949.

議題

牆壁、樓板和天花板的表面形貌非常重要，所以我們用**覆面**（cladding）來妝點它們；無論是為了保護或有其他更高的目的，總之我們是用相對經濟實惠的原始材料來興建結構量體，然後把它遮覆起來。

不過，在某些時期，人們放棄了覆面原則，選擇讓結構材料的原始形貌呈露出來，原因有可能是基於經濟考量（拜占庭的要塞城鎮），或是和追求「真實」的意識形態有關（熙篤會〔Cistercians〕或1950年代的粗獷主義〔Brutalism〕）。

今日，因為必須整合到「居住機器」（dwelling machines）裡的器官越來越繁多複雜，很難維持這種原始素樸的簡潔。此外，今日的立面必須服從永續發展的政策。我們不僅期盼立面能發揮適當的絕熱功能，讓內部空間可以呼吸，立面的元素還必須是活性的。也就是說，它們正在逐步演化成「複雜的機械」，我們將在本章最後回過頭來討論這個議題。

既然我們不想把建築物裡的所有機械臟腑暴露出來，自然需要一些可以把它們隱藏起來的口袋和覆面。

於是我們看到，赤身裸體的時期（相當稀少）和盛裝打扮的時期就在建築史上交互輪替。

—從古希臘時代偶爾塗了彩繪的大理石，到羅馬時代的各種貼面、泥飾和馬賽克；

—從熙篤會修道院的禁慾主義，到巴洛克的華麗四射；

—從北歐國家與裸磚的巧妙連結，到華格納技巧十足的覆面處理；

—從拉圖黑特修道院原始、粗獷的混凝土或安藤忠雄的清水混凝土，到尚·努維的花格窗玻璃，以及祖姆托（Peter Zumthor）或赫佐格與德穆隆的編織殼體。

從羅馬時代到文藝復興和巴洛克，義大利一直對裸露磚石興趣缺缺；他們認為用磚來興建結構體經濟實惠，但應該要用比較珍貴

當代的「原始」立面：炎熱地區的典型機器；排列整齊，但和建築完全不搭，塞浦路斯，2006。

的材料**貼上覆面**。羅馬的財富並非無窮無盡；雖然他們是從希臘的模型得到靈感，但若全用切割下來的石塊興建大型工事實在太昂貴，因為帝國全境的公共和私人華廈數量必須大增。因此，羅馬人有系統地使用覆面，因為它有羅馬想要的光澤。至於文藝復興時期，雖然也會在營造實體上以尊貴儀式來展示建築物的概念和形象，但這種宛如舞台布景的角色只會交給主立面去扮演，也會把承重和負載凸顯出來。這種分工把表演地位歸給入口立面，側邊和背面則處理成「普通棚架」（▶342）。反之，上古希臘和哥德時代都把宗教建築視為珍貴的物件，哪怕是側邊和背面也不可忽略；在這點上，不同的建築文化之間確實存在著觀念上的差異[152]。

我們的建築物和人體類似，都有骨架、器官、血肉和皮膚。大多數時候，它們都需要保護，我們幫它們穿上衣服。除了穿上衣服之外，我們也會替他們穿上時代的精神，還有優雅和品味。正是在穿衣服的習慣和趨勢這點上，讓建築物與我們的身體異常親近。那麼，人類的服裝和建築物的服裝是奠基在同樣的設計基礎上嗎——一方面是物理性的，另一方面是文化性的？

在物理性的層次上，保護的目標相當明確，是為了對抗氣候、傷口和磨損。解決方案是根據經驗，加上來自科學的一些協助。然而，這不表示解決方案可以永遠有效。

當我們把價格和預期壽命這兩個因素考慮進去之後，這種類比就會崩解。當魯斯說出這段話時，並不完全是錯的：「物件（比方說建築）的壽命跟它的製作材料一樣長……一旦物件經歷裝飾所導致的偏移，它的壽命就會

342
文藝復興時期主立面的「舞台場景式」覆面。側邊和背面則是降格到「一般棚架結構」的層級——這種符合經濟效益的做法，今日已經失傳，因為「完美」是唯一選項。阿爾伯蒂，聖安德烈教堂，曼圖亞。

343
(a) 漢斯・格奧爾格・
勞赫（Hans-Georg
Rauch），諷刺雜誌
《Nebelspalter》。
(b) 巴黎美國文化中心
蓋好後沒幾年，基底就
出現崩落現象。千百年
來，老祖宗們一直把建
築物的基底蓋得比上層
臉面更堅固，我們是不
是把這古老的慣例給忘
了呢？

減少，因為它已臣服於流行。」[153]

　　在一個建築物得不斷改變封皮，而且更換速度不下於流行服飾的時代，要當個建築系學生還真不是件容易的事。的確，你或許有很好的理由可像瑞士建築師史諾濟說的：「加入抵抗行列。」社會負擔不起每十年就要更換一次封皮（立面）的代價，這可能也不是它們的設計師希望的。此外，拿流行趨勢和建築做類比，這種輕浮的態度在現代主義時期恐怕會讓人大感吃驚。如果說這種比喻在今日似乎沒那麼嚇人，那是因為「今日的建築似乎是生活在一個沒有歷史的世界，只有永恆的現在」[154]。

　　挑戰很多：

—封皮已經取得某種自主性，脫離結構的顧慮。

—如今可取得的外牆覆面材料多不勝數，強化了都市環境令人混淆的異質性。

—建築物正被改造成「防水防風防寒連帽外套」（anorak），用它的絕緣包裹把骨架、身體和皮膚全都密封起來。

—今日建築物的高科技特色，通常意味著必須把立面當成複雜的裝置區

域。某些立面因此被改造成名副其實的機器，往往比承重結構更笨重也更難處理。

— 封皮的類型和都市效應議題暫時讓位給形象議題，而處理封皮的形象有很大的獨立空間，不那麼受到內部構成組織的影響。

— 封皮的現在和未來很難避免某種程度的折衷主義。我們對過去知道太多，多到無法忽略它的存在；過去的物理痕跡會被揭露、裝扮、分析、公開和重新詮釋。

建築物的外貌也許從來不曾像今天這樣衍生出這麼多問題。同時，因為社會支持人們不惜代價追求新穎，從而助長了嶄新符碼和流行造形的趨勢，把它們推上如日中天的地位。過去、現在與未來，壓縮成模糊難辨的一團東西：這就是今日覆面理論所處的脈絡。因此，想要在建築物的骨架、血肉、皮膚和覆面之間建構出井然有序的關係，就必須把過去的經驗和新科技的問題意識融合起來，釐清層與層（layer）之間的關係，這是絕對必要的工作。

1994年，歷史學家針對這些問題出版了兩部作品，分別是韋爾納・歐斯林（Werner Oechslin）的《風格套筒與核心》（Stilhülse und Kern）[155]，以及喬凡尼・法內利（Giovanni Fanelli）和羅伯托・賈加尼（Roberto Gargiani）合著的《塗覆原則》（Il principio del rivestimento）[156]，凡是想要從歷史、詮釋和未來的面向解決這個議題的人，這兩本都是必讀參考書。

有些議題很難逃過老練建築師的法眼，在此，我們試圖對這些不同議題的基礎和意涵做出更好的理解，包括：肌理、拼組和細部幾何配置，厚度選擇，粗獷或修飾，依隨骨架vs.獨立自主、受到織品啟發的覆面理論、高科技表現主義vs.「面紗」神祕主義，以及最後一項，做為「複雜機器」的立面觀念。

我們的取向是歷時性的，比較接近理論而非建築史。我們的目的是要提供一個反思的基礎和一條提問的路徑，希望能刺激讀者建構出自己的**覆面理論和實務**。

肌理、拼組和細部幾何配置[157]

材料的組合、接連以及表面的輪廓會為空間賦予終極個性，賦予「狀態」和「溫度」。切鑿、錘敲和打磨的痕跡塑造出石頭的表面，磚塊之間的接縫，混凝土灌漿所留下的模板和木紋記號，斧鑿的不精準或車床的超精準，表面的搪瓷效果，金屬板的彎折，螺栓和其他外露緊固件的節奏等等，這些全都是技藝和裝配的痕跡，這些痕跡和色彩一起塑造了我們四周的表面。它們也

344
沒有混凝土痕跡，沒有拼組和細部幾何配置的純形體。在建築物上塗上一層統一的粗灰泥和水泥，會讓我們把營造實體視為某種抽象物；柯比意，廊香教堂細部。

為營造物的本質提供訊息，例如它的厚度，關於這點，我們稍後會討論。

　　有很長一段時間，如何精準地處理材料，都是憑靠手工匠人的專業知識，憑靠代代相傳的慧心巧手拿捏出衡量的標準。**打磨拋光**（polishing）是這項過程的最後一道手續，可以將材料的內在結構顯露出來。它擦除掉所有工具的痕跡；只留下材料本身。雖然今日建築界越來越常運用修整好的或半修整好的工業成品，但無論如何，了解製作痕跡所導致的裝飾效果以及可以如何運用這類效果，還是頗有助益，特別是和反光有關的部分。

345
拼組：「在上古時代的羅馬、義
大利和其他地區的華廈上，可以
看到石塊的不同排列和配置。」
圖片出處：Jean Rondelet,
Traité théorique et pratique
de l'art de bâtir, Book III, p.
3 and vol. 8/2 plat VX, 1810-
1817。

既然建築物是由許許多多的元素組合而成，那麼就不應放過裝
配和拼組過程所提供的創造機會，除非同質性的表面處理就是你的
選項（例如抹灰）。

石牆和磚牆並不是單純的幾何平面。它們是由大量的標準化元
件拼組而成，在表面形成肌理（texture），鐫刻著營造的記憶。元
件之間的內凹、凸起或齊平的接縫，會將**拼組**（bonding）展現出

346
仔細排列的鄉村式拼組法：不需
要建築師，從歐洲南部到英格蘭
北部（圖片所在地）都可看到。

347
細部幾何配置呈現出拼組的結
果：沒有貼上覆面的側邊立面上
的一隻蝸牛，聖安德列教堂，曼
圖亞，1472-1732。

來（▶345）。如果沒有塗上一層統一的肌理，將個別元件隱藏起來，就可以把它們組成更大的設計圖案，稱為表面的**細部幾何配置**（modenature）（▶347）。

拼組和**細部幾何配置**是透過肌理、線腳、浮凸以及元件之間的黏合來組織表面，並從某一材料過渡到另一材料。柯比意如此讚頌它的潛能：

「細部幾何配置是建築師的試金石，建築師可藉此顯示自己是個藝術家或單純的工程師。

細部幾何配置不受任何條件約束。

細部幾何配置不是關於習俗、傳統、營造方法、調整或實用性需求。

細部幾何配置是用心智的純粹創造，需要視覺藝術家才能勝任。」[158]

不過，細部幾何配置很少是心智的純粹創造（比方說舞台布景）；在現實中，它也反映了營造者的妥協，他必須用最高效率來管理材料，把建築元件強調出來。

拼組也可以轉化成細部幾何配置，我們將再次以磚為案例，指出該如何進行。早期的基督教建築藝術是奠基在羅馬人的遺產之上：拱頂和圓頂的**空間容量**以及支撐它們的牆面。這些經常都是磚造的，偶爾得到火山灰混凝土的協助，有時還會用比較精準的磚造墊層取代粗切的石造墊層。拜占庭進一步將羅馬的技術發揚光大，並擴展空間的可能性（君士坦丁堡的聖索菲亞大教堂）。當經費受限時，拼組所產生的裝飾效果可讓它們省去高昂的外部面材。

在經濟因素的限制下，轉角和開口的緣飾是建築物最能吸引注意力的關鍵元素。牆面可以用比較便宜的粗石堆砌，但轉角則要用仔細切割的石材執行任務，還要引進一種細部幾何配置，一種優於簡單拼組的排列。營造者有時為了節省石頭切鑿的費用，會用磚在窗戶上面框出兩三道拱，強調開口的形式和重要性。單是把磚塊旋轉四十五度角排列，不需加上任何特殊或比較珍貴的材料，就足以在粗砌質樸的牆面上凸顯出窗的精緻。在半圓形門楣填上磚塊，它們的砂漿基材又會反過來形成一種表面裝飾。這種經濟實惠的做法，是來自於長久的實務應用經驗，而非設計本身。最昂貴的雕刻級石材只能用在柱頭以及纖細的窗戶中柱上，後者因為太細而無法使用磚塊（▶349）。

348
用粗切石頭砌成的擋土牆，不過轉角的石頭切割得比較精準。伊茲拉港，希臘。

349
把拼組轉化成細部幾何配置；（a）
盧卡斯修道院，希臘；（b）利戈內
托私宅，馬里歐·波塔，1976。

以磚砌窗也很不賴。用合理細緻的手法結合磚塊與石材，可確保整體的凝聚感。還可用不同材料和組合方式，把最關鍵的幾個建築位置凸顯出來：柱礎、轉角、開口、簷口、主立面、側立面等等。如果換成今日的材料和技術，有可能想像出類似的經濟做法嗎？

拜占庭的案例以及這裡描述的當代案例都告訴我們，只要能運用想像力和聰明才智挑選材料、安放材料、決定大小和配置方式，那麼就算削減覆面的預算，也不會影響到表面結構和建築元素的精緻度。

350
學生宿舍；比薩舊城一棟廢棄住宅的整修；利用簡單材料訴說當代語彙，這個案例對於昂貴的重建毫無興趣；馬西莫·卡爾瑪西（Massiomo Carmassi），1970年代。攝影：René Furer。

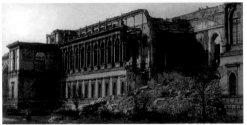

351
細部幾何配置,見證歷史:二戰期間嚴重受損的慕尼黑舊美術館,在戰後經濟緊縮的脈絡下從瓦礫堆中浮現。建築師漢斯・德加斯特(Hans Döllgast)用從廢墟中打撈出來的磚塊加上一點點鋼鐵,試圖以最低調的材料和手法來榮耀往日的豐美。1950年代。

　　在二十一世紀初的歐洲,投注在維護、更新、修復和發展上的經費與日俱增。很可能有一天,這筆費用會超過投注在新營造物上的資金。這項趨勢也讓人們對建築系畢業生應該具備何種專業知識有了不一樣的期盼。比薩舊城的學生宿舍和慕尼黑舊美術館(Pinakothek)是兩個修復案例,我們希望藉此說明,這類作業同樣能提供機會讓我們訴說城市和建築物的歷史,而且不必去炫耀一堆新材料。在這兩個案例裡,建築師都選擇只用磚塊:比原建築材料更簡陋的材料(▶350、351)。

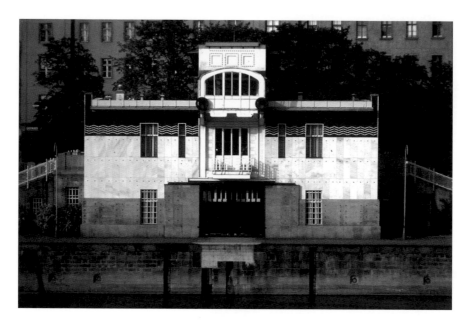

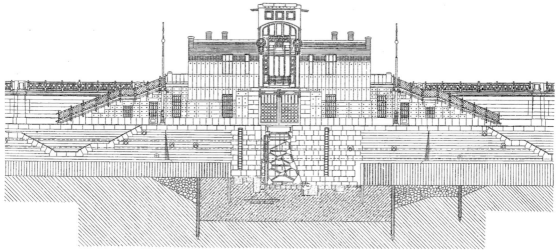

352
閘門監視所，奧圖·華
格納，維也納多瑙運
河；一個很好的範例，
說明善用細部幾何配置
可達到怎樣的成就；請
留意插入的開口以及它
們在整體組構的不同分
層之間所扮演的串連角
色。

談過結構的細部幾何配置之後，接著要來看看覆面的細部幾何配置。為
了充分理解它的潛力，我們將以奧圖·華格納一件極富教學價值的作品為
例：維也納多瑙運河上的閘門監視所（Schützenhaus, 1908）。雖然這棟建築
物的功能完全是工業性的，但它還是需要再現出「現代政府」的模樣，因此
具有比較紀念性的面向。為了達成這項目標，華格納運用了非常多種材料手
法，而且都根據它們要扮演的角色仔細挑選：利用混貼的石頭、瓷磚、顏色
和波紋裝飾來喚起河流的意象，等等。華格納要弄的技法之一，是把窗戶插
在不同的水平分層（底部／中段／頂部）之間，將整體焊接起來（▶352）。

接著我們要對十一世紀興建於希臘德爾菲（Delphi）附近的盧
卡斯修道院做個「導覽」，說明以巧妙手法結合塗鍍式貼膜和依附
式覆面可以發揮多大的潛力。（▶353－357）。

353
盧卡斯修道院，離德爾菲不遠的拜占庭修道院，分別興建於十和十一世紀；平面圖和軸測
圖。繪圖：Florence Kontoyanni。

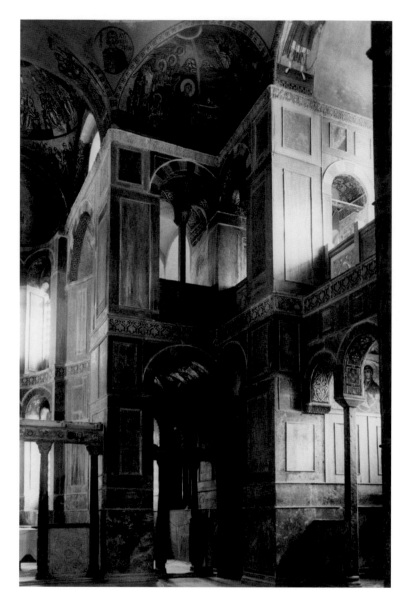

354
「牆面就這樣穿上一件古典簡潔
的幾何服飾，激起人們對場所的
崇敬之情。」

　　牆面往上延伸到拱圈、拱頂和圓頂彈振之處，它們穿上莊嚴
的衣著以資慶祝：黑灰、翡翠、紅棕、粉紅和赭紅色的拋光大理
石板和簡單的長方形石板彼此環繞、並置或疊合，一方面與空間
結構和諧呼應，一方面扮演天堂與人間的過渡角色。非常纖細的
白色大理石條，些微浮凸地框在石板四周，讓它們擁有相對的自
主性。牆面就這樣穿上一件古典簡潔的幾何服飾，激起人們對場
所的崇敬之情（▶354）。

355
「……兩條白色大理石的細線線腳伴隨著牆底的『水平長條帶』，一條在眼睛的高度，另一條在手臂舉起的位置。」

356
「……這件衣服有它的下襬，並未沒入地面。」

　　這件衣服不是一道「牆」，它沒有沒入地面尋求支撐。大理石板在基底的部分略略向外鼓起，只勉強、輕輕地擦過地板。這件衣服有它的下襬：底座有略微浮凸的白色大理石線腳（▶356）。底座是牆的忠實伴侶，亦步亦趨地跟著主人前進，用它清晰的線條把教堂的底樓平面重新描了一遍，而且它當然知道該怎麼描！

　　底座之上，長方形的節奏還沒開始。首先，有一條單色大理石的水平長條帶，冷靜平滑，和空間的垂直性形成對比，或說得更準確一點，是與它彼此抗衡。兩條白色大理石的細線線腳伴隨著它，一條在眼睛的高度，另一條在手臂舉起的位置（▶355）。

　　在比較下方的壁龕與拱頂以及比較頂端的壁龕與拱頂之間，有一條白色大理石帶飾，有點類似基座，但拜精緻重複的裝飾之賜，比基座來得豐富。不同的是，基座沿著小心謹慎的路徑朝邊緣逃逸，帶飾則是繼續環繞著中央區域和後殿。

　　但是，在我們抬頭看到帶飾之前，出現了一個不尋常的東西。我們發

357
「從覆面的嚴謹幾何上躍然浮現
出這棟華廈的赤裸身體和馬賽克
皮膚。」

現，在這件衣服底下，居然有一具身體！這件衣服有四個開口，
露出只貼了金箔的皮膚，上面「紋」了四大福音書作者的肖像，
為接下來的拱頂和圓頂做了預告。

帶飾上方，依然是大塊、彩色的方形大理石板，然後是「領
口」的收邊白線，一圈類似帶飾的簡單雕帶。在這裡，突然神奇
冒出「真實的」身體，承重結構逃脫嚴謹的衣服，立刻把自己改
造成拱圈、拱頂、突出拱和圓頂。一層馬賽克膜覆蓋在肉身上。
這裡的對比處理得非常高明：從嚴謹、分明的衣服幾何中，浮現
出性感、連續的身體形式和肌理（▶357）。

這是建築和營造的絕佳範例！它以充滿自信的技藝創造出這
樣的對比：一邊是由圓頂天棚代表的精神美，是遠超出人類尺
度、無法觸及的天界；另一邊是牆面大理石的冷靜、理性之美，
那是我們可以達到的。而那四位宣揚福音的聖者所在的半圓頂，
或許就是我們能夠修練到的頂峰，它們是牆上的四盞明燈，是從
天堂落下的四滴眼淚。

厚度

雖然封皮和它的細部幾何配置是建築形式的基本特性，但它的「**厚重性**」（massiveness）也是具有特殊意義的互補屬性。同樣的形狀可以厚或薄，實心或中空。量體會影響我們對物體的感知。汽車的薄板金和用來壓鑄板金的厚重鑄模，雖然外觀一樣，給人的感受卻是截然不同（▶358）。下面這兩張圖片，清楚顯示出中空和實心形式的對比性。金屬板因為是壓鑄出來的，它的殼形足夠堅硬，可以抵擋預料中的應力，還能把使用材料壓到最低，把空間留給其他元件。至於金屬板的厚重鑄模，它的建造目的是為了支撐極大的應力需求；從鑄模上看不到任何內部空間的線索。

由於建築是一門追求中空的藝術，我們對空間封皮的感知，大多是取決於**厚度**的處理方式。厚牆立面加上小而深的內縮窗戶，會讓人聯想起「堡壘」（fortress）和安全性。至於都會風的維也納式洛可可窗戶，則是以細緻手法鑲嵌在外牆表面，營造出令人愉悅的假象，讓整棟建築物顯得無比輕盈（▶359）。

從內部看，空間封皮的厚度會界定開口周圍的空間。同樣一扇窗戶開在80公分的厚牆上和20公分的薄牆上，會有截然不然的感覺。在薄牆上，也就是「帷幕牆」上，從窗洞反射出來的光線幾乎看不見，也幾乎沒有空間讓光線得以顯現；但是在許多傳統建築上，牆的厚度空間卻變成內外之間的一個場所，是一個誘人的寶藏（▶252，第6章）。

因此，建築專案需要「**空間封皮的厚度設計**」，把更為全面性的考量納入，一如我們在第9章路康作品裡看到的。

358
汽車的薄板金和用來壓鑄板金的鑄模，雖然外觀一樣，給人的感受卻 是截然不同。福斯車廠，1985。

359
建築物看起來厚重或輕盈，跟窗
戶開在牆體裡的哪個位置有關。
羅馬的每扇窗戶都希望成為自身
的入口，但是在維也納，窗戶會
壓抑自身的輪廓，編織出優雅的
表面肌理。

面孔或面具

這是一個刁鑽的問題，因為人類製造出來的每一個立面，都是一件
人為作品，在某種程度上都是一張面具。的確，只要建築物的立面
是設計品，**它就是、也永遠會**是一張面具。至於要不要給這張面具
足夠的性格，就得看建築師的意思。

那麼，它是屬於哪種面具呢？這是和視覺技巧有關的問題嗎？它應該把裡頭的內容和生活指示出來嗎？它應該把它圈圍起來的結構和空間形態學反映出來嗎？它應該和左鄰右舍天衣無縫地融為一體嗎？它應該成為機構的再現或象徵嗎？它應該見證某個時代並訴說那個時代的美學符碼嗎？它應該接受人們期待它扮演的小角色，只為城市和市民提供地標服務就好嗎？對建築新手而言，諸如這類問題和各式各樣的可能答案（其中有些甚至模糊到可能產生困惑），梳理起來想必相當困難。

素顏或美膚？ ROUGH-AND-RAW OR SKIN?

我們已經看過，在某些時期，基於「赤裸真實」（bare truch）的經濟或意識形態需求，比較偏好毛石、砂礫外露牆、沒有覆面的磚、圓木屋、鋼骨、金屬板，等等。而毛面混凝土肯定就是我們這個時代的明證。

1950到1980年代，「粗獷主義」（brutalism）的意識形態拒絕覆面，喜歡將構成建築物「血肉」（flesh）的承重結構與材料表現出來。這項趨勢的根源，是鋼筋混凝土這樣神奇材料可以在澆灌過程中將模板的印記「化為永恆」。於是建築師便開始關注與豎立模板有關的主要問題，以及拆模之後會出現怎樣的表面肌理。

佩黑的清水混凝土經過他仔細鑿錘，希望把混凝土材料裡的多彩礫石彰顯出來；至於其他人，例如柯比意、五人工作室、路康和安藤忠雄，則是特別著重模具印記裡的觸覺潛質：模板木頭的肌理、顆粒和節瘤，木板和鑲板之間的拼組，模板間距保持器、預應力錨等等。柯比意甚至更進一步，利用模子的底部製作象徵嵌飾（ ▶361）。

360
在某些以老城區為目標的都市更新計畫裡，會將古老的華廈推毀，以便騰出空間給現代建築和現代計畫。這時，有關當局會呼籲把原有的立面保留下來；這項政策很難維繫。而這樣保留下來的立面，算不算是「沒有靈魂的面具」呢？洛桑，大橋，約1990。

361
原始混凝土的三種印記。
(a) 用經過挑選且重複使用的松木板做成模板,形成刻意的「不完美」。柯比意,喬爾之家(Jaoul House)。
(b) 安藤忠雄的模板工暨細木工小心謹慎用不同步的方式把夾板組成模板,形成細緻的「不完美」。
(c) 象徵嵌飾,柯比意。一種另類做法,在模子的底部放置一些暫時性的零件。本書作者也曾用鏡子或舊瓷器的碎片做過這類嵌飾。

因此,清水混凝土也是關於由模板以及模板之間的接頭和間距保持器所形成的浮雕,以及如何指出這是在最後的精修過程中執行出來的成果。因此,在粗獷的牆面和門框之間,必須努力創造出一條內凹的接縫,讓它投射出優雅的陰影線條,而不能像常見的做法,為了調整不規則的表面而拿板條來湊合,事實上,這類接縫已成為這個時代的裝飾。

那麼鋼鐵,這個卓越的現代材料呢?1960年代的鋼鐵急著想在「原始混凝土」(raw concrete)的潮流裡套現,開始行銷「耐候」鋼,這種鋼鐵的表面會氧化,形成一種保護。甚至連自稱為密斯・凡德羅信徒的建築師,現在也跟「原始混凝土」的擁護者站在一起,將「赤裸材料的真實」表現出來。於是,耐候鋼和原始混凝土就這樣在歷史的因緣際會下產生連結,而基於同樣原因,對於耐候鋼的興趣,也可能隨著原始混凝土意識形態的退燒而蒸發。

但有另一種「裸」形式,並不允許人們去感知建築體的材料;這種形式提倡用一層「薄皮膚」讓身體立刻變得均質而連續,不管是白皮膚或有色皮膚,也不管是彩繪的或馬賽克的。用細細一層只有幾公釐的皮,蓋住某些實體和偶爾出現的營造不協調。從挑選顏色到馬賽克,從維諾內歇(Veronese)的濕壁畫到壁紙,更別提四處爆發的塗鴉,這些規則都不再是由營造體的需求所決定;這是一個政治文化領域,往往超出建築師的掌控範圍,而也是另一個理由,支持我們把建築設計得堅固一點,才能抵擋這些附加圖像的猛攻。

帶有自身肌理的粗灰泥,是最常見的美膚材料。它可以塗覆在建築物的血肉上,把異質而複雜的材料統一遮掩起來。唯一必須忍受的製造痕跡,是抹灰和泥粒的遺痕。這道程序會產生某種抽象性,和一定程度的冷靜鎮定,

然後以「形式在光中的嬉戲」做為回報。

現代主義運動拒絕十九世紀和二十世紀初的習慣，認為裝飾和覆面已經墮落到前所未有的程度，完全淪為漂亮的美妝（包括新藝術在內）。這種頹廢是裝飾工業化造成的結果。外套加上襯裡，以及豐富的內外裝修，得到新興資產階級的歡迎，並因此降低了價值。簡單歸納一下，我們或許可以說，1910和1920年代的前衛派，選擇以抽象替代裝飾（柯比意和1920年代的立體派和純粹主義派）。他們企圖讓建築物的外貌去材料化，因而生產出白色的量體、均勻的上色平面（阿爾貝托・沙多里斯〔Alberto Sartoris〕），以及沒有浮雕的表面（▶362）。

這種趨勢還可加上「回歸健康生活」運動對建築形式造成的影響，該運動主張崇拜太陽、裸體和簡潔，反映在建築形式上就是1930年代白色、赤裸的集居住宅、公共浴場和療養院。

362
如果我們想在任何構築中實現抽象性，唯一能下工夫的地方就只有表面。沙多里斯透過在轉角處改變色彩來解構體積，並因此拆解了體積的連續性。這種方法意味著會用粗灰泥、油漆或一層纖薄的連續皮膚來模糊營造實體。

依隨骨架vs.獨立自主

TRACING THE SKELETON VERSUS AUTONOMY

覆面可粗略分成兩種做法：第一種幾乎不會去變動結構的視覺痕跡，而會緊緊依隨；另一種則是會製作出一個和結構實體幾乎無關的物件外形，把結構實體遮掩起來，甚至與之對立，例如艾因西德倫修道院（▶194、第5章）。

信守結構的覆面處理，可以再細分成兩類：

一類是**附著**在整體結構表面的超薄覆面，例如油漆、壁紙、粉刷、馬賽克和瓷磚。如果結構的肌理足夠明顯，加上覆面是由施作時具有彈性的薄膜所構成，那麼結構的肌理就能穿透覆面，只有不規則的粗糙部分會被平撫掉（例如，粉刷過的磚牆）。

另一類覆面是把大理石、玻璃、金屬或木材等平板或鑲板個別黏在或**固定在**結構上。它們的幾何和接連會導入新的模矩，未必要跟隱藏在下面的結構呼應。固定件可以隱藏也可以外露。如果外露，則會形成新的肌理，跟著鑲板的鋪設節奏打拍子，例如華格納在維也納設計的郵政儲蓄銀行（Postsparkasse）。

賈加尼和法內利指出，我們是以維奧雷勒度的看法「做為論理根據，但多了一點詩意色彩。覆面並不是封皮（立面）的自主性表面，而是要能直接切中結構的實相，它是黏附在框架上並用來詮釋框架的一層皮膚」[159]。

大多數的超高建築都是由鋼鐵或混凝土的框架支撐，並用一道不承重的帷幕牆提供保護。因為有絕緣需求，帷幕牆很難把框架展現出來。不過，這裡還是有兩種可行的「包裝策略」：一是有一層可以將支撐結構反射出來或部分顯露出來的皮膚，二是跟結構完全分開。

十九世紀末，路易斯・蘇利文（Louis Sullivan）以鋼骨結構加填料和磚陶覆面為原則，在芝加哥、水牛城和聖路易蓋起了「摩天大樓」（▶363）。他追隨維奧雷勒度的腳步，有系統地讓保護性的覆面和立面裝飾依隨著垂直和水平的結構，但無須一五一十把骨架構件全都反映出來；對他而言，最重要的關鍵是量體的整體組構，也就是基底、轉角和簷口。「有機」裝飾則可為他的垂直和水平條帶增添可區別的表面肌理。對蘇利文而言，「量體和骨架的組構是客觀的設計，裝飾則是它的主觀配對組。」[160]

稍後，佩黑在巴黎富蘭克林街二十五號實現了他的公寓建築（1903），依隨鋼筋混凝土的骨架貼上陶瓷覆面。主立面完全用石陶磚保護，設計師是藝術家亞歷山大・比戈（Alexandre Bigot）。設計的配置可以清楚讀出骨架的組構，在上面覆上平滑或幾何形狀的石陶，然後在填料部分覆上杜鵑葉的浮凸圖案。整體而言，佩黑還是緊緊依循著結構，但這並不表示，他只是在上面「貼皮」而已。當他找到更優雅的解決方案時，也會選擇稍微自由的詮釋方法。例如，在他為扶手椅製作的實驗原型椅上，他確實實驗了另類的覆面（這裡要求舒適）和結構美學（這裡的目的只和視覺有關）（▶364）[161]。

363
結構和覆面彼此加乘，路易斯‧蘇利文，擔保保誠大樓（Guaranty Prudential Building），水牛城，1896。

364
佩黑拿一張「傳統的」扶手椅做實驗，把覆面拿掉，讓觀眾可以看到細木工以感性手藝製作出來的結構，同時提升了椅墊本身的舒適度。今天，我們大可從比較工業性而非手藝性的角度，去想像這類再發明。攝影：Jean-Paul Rayon。

365
佩黑：遵循鋼骨結構而出現的
「內凹轉角」；公共工程博
物館（Musée des Travaux
Publics），巴黎，1937。

366
密斯・凡德羅：遵循鋼骨結構而
出現的「內凹轉角」；校友紀念
館（Alumni Memorial Hall），
芝加哥，1945。

如同約瑟夫・艾布蘭（Joseph Abram）指出的：「對佩黑而言，覆面必然是一種『面具』，因此必須展現出它所扮演的保護角色，因為它並非一種隨意而為的裝飾，而是用來揭露或強調建築物的穩固性不用擔心。」[162]

我們會發現，佩黑的哲學更常在日後的金屬營造上得到延續。很少人會把密斯・凡德羅美國時期的作品和佩黑的理論之間劃上關聯，大多數人都認為，這兩位同輩幾乎沒有任何接觸，但如果你密集研究結構、填料和覆面之間的關係，你很難不指出，這兩人在思想上的確有某種相近之處（▶365、366）。

受到織品啟發的覆面理論 TEXTILE INSPIRED CLADDING

戈特佛里德・森佩爾（Gottfried Semper, 1803–1878）在「服裝」（Gewand）與「牆面」（wand）之間找到辭源上的關聯性。最早的人類似乎是透過紡織來營造。然後隨著紡織發展出裝飾原則，這些原則便透過類比或觀念的方式套用在內部的覆面和外部的牆面上，追求一種裝扮的美學，特別是碰到紀念性的大宅時。為了證明他的論點，森佩爾引用當時揭露的考古資料指出，上古時期的古典藝術原本並非赤身裸體，而是用彩色顏料或浮雕鑲嵌做了「最吉祥的打扮」[163]。古希臘人似乎看重畫家勝過雕刻家，因為後者不過是為畫家提供某種預備好的「畫布」，讓畫家為它們穿上各種耀眼透明的色彩和袍子。建築師的角色甚至比雕刻家更低階，只負責製作雕刻「畫布的結構和畫框」，最後還是要拜畫家的高超技巧之賜，為它們賦予精緻的彩飾皮膚。「希臘人甚至會幫象牙染色，做出他們想要的裝飾和象徵效果。」[164] 雖然無意，但森佩爾似乎早已預料到現代主義日後將會高舉的若干議題，特別是和結構與填料以及帷幕牆有關的議題。他列出幾條指南，我們可綜述如下：

一雖然覆面的自主性格可以為人類的創意提供很大的空間，但它的形式無論如何都不該與材料矛盾；也就是說，材料不需要像在藝術創作裡那樣扮演欺騙的角色。

一覆面不該模仿自身之外的任何營造模式（例如，石板覆面不該模仿成石造承重牆）。

今日，森佩爾的歷史演繹在我們看來似乎有點「天真」。此外，他的理論也讓許多問題飽受攻擊，例如：藝術創造與營造或結構現實之間的交會點應該設在哪裡？森佩爾之後，是奧圖・華格納和他的學生，然後由魯斯和韓崔克・貝爾拉赫（Hendrik PEtrus

Berlage）繼承，他們在覆面理論之父森佩爾的啟發下，發展出一種立場和實踐。法內利和賈加尼對於這派理論所引發的回響，做了值得推崇的描述和分析[165]。華格納把森佩爾的理論奉為基礎，但他和歷史化的裝飾保持距離，他想做的是，幫建築物穿上一件合乎它目的的外套，將它的形體凸顯出來（▶352）。至於維奧雷勒度和佩黑，無疑會呼籲建築師把更多心力放在結構與覆面的關係上。

　　魯斯的情況特別有趣，因為他是最激進的代表之一。他在〈覆面原則〉（The Principle of Cladding, 1898）[166]一文中，堅稱（內部）覆面至關緊要，因為它是我們每天都要注視的東西。魯斯甚至把我們常用的設計取向整個翻轉過來：

一首先要設計氛圍；讓我們從地板、牆面和天花板最後的表面設計
　開始，換句話說，就是要把它當成舞台設計。這些表面最後將圍
　繞在我們四周，為我們的居住空間賦予特色。

一等到上面這部分做完之後，接著再設計鷹架（結構），把我們想
　要的覆面支撐起來。

　　魯斯還加入一種非常個人味的覆面意識形態：

一覆面不該模擬它的支撐物，例如材料牆結構。也就是說，不該把
　被包覆的結構和覆面搞混（維奧雷勒度和森佩爾的立場剛好相
　反）。

一覆面不該模仿自身之外的任何材料。（例如，帕拉底歐常用石膏
　來模仿石材）。

一你可以在木頭或石頭上塗覆任何你喜歡的顏色，但原本的木頭色
　和石頭色除外。

　　魯斯接著提出一項覆面理論，不僅挑戰了十九世紀末廣泛流行的工業化裝飾，還包括比較新近的磚石假牆。魯斯本人在米歇爾廣場大樓（Haus am Michaelerplatz）的主空間裡也曾使用假壁柱，但這裡的原因並非偽造材料，而是他對室內空間的氣氛實在太著魔了。森佩爾受到織品編織所啟發的理論，繁衍出一整個建築世系，綿延至今：森佩爾—華格納—萊特—貝爾拉赫—普雷契尼克—魯斯—波德雷卡（Podrecca）—柯爾霍夫（Kollhoff）—祖姆托……以上只是這個系譜裡的一小部分。1980年代，蘇黎世聯邦理工學院的學生遵循森佩爾的傳統，在柏林建築師漢斯‧柯爾霍夫的指導下，完成了一些作品，為「編織」帷幕牆提供了一些不言而喻的溯源做法（▶367）。

由於這個流派擁有一定程度的經驗，因此我們可以假設，該派出身的建築師會比其他建築師更能掌握高層建築絕緣帷幕牆的組構。

367
柯爾霍夫的學生用交織的厚度（無論厚度有多薄）重新恢復編織的概念。方法是把形狀相同的表面元素重複排列，做出類似屋面木瓦的覆面特色。這種做法會形成圖案重複的淺浮雕，產生某種振動效果，克服一般帷幕牆「太過扁平」的缺點，扁平是因為使用氯丁橡膠或類似材料做為填縫料所導致。

從「高科技表現主義」到「面紗神祕主義」

FROM "HIGH-TECH EXPRESSIONISM" TO THE "MYSTERY OF THE VEIL"

今日，工業化支持者最為親近的標準化概念，更常運用在接合器與固定器上，而非元素的尺寸上。數控化的製造機器讓事情有了新曙光，讓「個性化」（personalization）的工業生產成為可能，也讓今日的多樣化需求可以對生產設備發揮影響力。

但這並未改變事實，還是有許多封皮被設計成大量生產的產物，「**彷彿**」它們就跟汽車一樣。它們的詩意表現在機械裡，也就是會把重點放在連接件（fastening piece）上，放在元素的組裝上。

如果想在技術面上大展身手，複合式大型建築物的立面功能，除了結構之外，還提供各式各樣的表現機會，包括：防曬、太陽能捕手、自然光捕手、雙層立面、維護性陽台、通風或空調豎井等等（▶368）。

我們也可以把1970年代到二十世紀末的西方高科技表現主義，視為一種「青春期危機」，一種想利用新科技挖掘不同表現手法的興奮狀態。

別忘了，使用者未必會對建築物的科技有興趣。我們可以拿另一個領域的高科技做例子：果汁盒或牛奶盒。它的第一目標是中看實用，雖然它的組成方式非常高科技：一層印刷聚乙烯、超白纖維素、長纖維紙板、一層超薄鋁箔，再加上一層聚乙烯。為了不讓紙板接觸到裡頭的液體，邊緣必須密封並且往回折。這類包裝盒雖然看起來很簡單，但其實是非常複雜的產品。從這個角度看，果汁盒在概念上有點類似派特里克·貝吉（Patrick Berger）設計的歐洲足協總部（UEFA，位於瑞士尼永〔Nyon〕附近）、多明尼克·佩侯（Dominique Perrault）設計的巴黎國家圖書館，以及彼得·祖姆托設計

368
彰顯科技：（a）表現主義派的結構和暖通空調系統，皮亞諾和羅傑斯，龐畢度中心，巴黎，1977；（b）控制玻璃大門傾斜滑動的「烏鴉爪」，葛林修，西方晨報大樓，普里茅斯，1992。

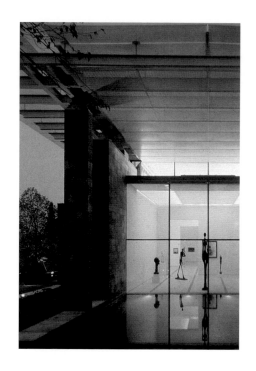

的建築封皮。我們發現，時代已經走到龐畢度建築語言的反面，還
有尼可拉斯・葛林修（Nicolas Grimshaw）在普里茅斯（Plymouth）
設計的西方晨報大樓（Western Morning News），這類把結構、管
線和不鏽鋼硬體外露出來的做法，已經「過時了」。

今日，過於饒舌的科技漸漸讓位給比較含蓄的版本，這項演變
可以從諾曼・佛斯特（Norman Foster）的作品中看到。過去這些年
來，佛斯特從表現主義的香港匯豐銀行總部（1979），演變到倫敦
史坦斯特機場（Stansted Airport, 1991），最後在倫敦市矗立起「小
黃瓜」（the Gherkin，瑞士再保險大樓，2004）⋯⋯由此可見，科
技暴露狂在過去幾十年裡已逐漸小幅收斂中。

倫佐・皮亞諾的演變更明顯也更令人信服，蓋完龐畢度二十年
後，他在巴塞爾設計了超級精采的拜伊爾博物館（Beyeler Museum,
1997），一棟既沒有露出構造也沒有露出管線的展覽館。在巴塞爾
這件作品裡，是由基地的品質和畫作的展出事宜接掌大局，科技受
到馴化（▶369）。

1980到2000年這段期間，一股新的趨勢湧現，鼓勵暴露狂冷靜
下來，調整建築物的形貌，讓它們能共同發揮功能，攜手打造城

370
面紗老前輩：建築師對於柏林腓特烈大街摩天大樓的願景，密斯・凡德羅，1919。

市。隔熱功能越來越厚，承重結構越來越薄。它們以優雅的「連身睡衣」（nightdress）見人，將營造的真實複雜性統整到看似簡單的面紗後頭。形體的全貌取得優先地位，超越構成元素之間的接合。

在這類前例中，有一件是密斯・凡德羅1919年為柏林腓特烈大街（Friedrichstrasse）上的一棟摩天大樓繪製的草圖（▶370）。至少在這個設計裡，密斯所預告的詩學更接近伸展的面紗而不是去表現水晶的硬度，和他後來設計的紐約西格拉姆大樓（Seagram Building, 1958）相較，他的確是在追求類似的目標：封皮的含蓄同質性、不存在歷史指涉、將科技整合或掩蓋起來以便傳達出寧靜的簡潔感。追求整體形象的做法勝出。在祖姆托、赫佐格與德穆隆、努維、佩侯等人的手上，面紗派享受了好大一番榮景，而且不太容易歸納出其中的理由（▶371）。

基本上，這種做法似乎是為了達到以下三大目的：
─把複雜的計畫項目和製造過程的可能狀況全部收攏到一件簡單、
　自動、統一的外套下面；
─讓立面的組構從機能性和技術性能的考量中獨立出來；
─藉由超越傳統形象創造出不可思議的謎。

371
赫佐格與德穆隆算是在處理「面紗或罩袍類」封皮時最有創意的
建築 師代表，以下這三件作品，彼此的間隔大約十年：(a) 利口
樂倉庫（Ricola warehouse），勞芬（Laufon），1987；(b)
加州釀酒廠，1998，© Makoto Yamamori；(c) 鳥巢體育館，
北京，2008，© 2012, by Herzog & de Meuron, Basle。

在建築學校裡，條帶、打孔金屬片、絹印玻璃和其他面紗，已如野火般熊熊蔓延。這種「條帶熱愛」（strip-o-philia）往往和前面提到的目的無關，而是為了避開立面以及和立面有關的虛實、細節處理、覆面和周遭區域等問題，最後把我們帶到一個也許過於低限的極簡境界。

在這種脈絡下，學校應該恢復以往的做法，把立面設計當成基礎課程和研究課程兼具的科目。也就是說，一方面要教授立面的組構基礎，同時要把立面和舒適、能源以及維護管理連結起來，另一方面則是要追求正確的構築方式。

立面做為一種複雜「機器」

自從立面必須扮演基本的承重角色，還必須為建築元素提供某種程度的保護，提供一點光線，提供最低限度的自然通風，以及出入用的開口起，建築涵蓋的基礎就變得非常繁雜。今天，現代的商業建築立面必須滿足絕緣和熱安定性的需求，還必須結合各種管線供通風、空調、加熱和熱回收、電力、電話、電子網絡、人工照明裝置、噴灑設備和防火使用。

今天，我們會談論永續立面、捕能立面、智慧立面、呼吸立面、綠色立面、甚至宛如「活體器官」的立面。雖然這些形容詞和媒體的關係比和科學來得大，但還是能證明這些科技正在持續發展，未來幾十年，建築能提供的功能將有很大的轉變。產業界在應用研究上做了相當大的投資，目的是要把各式各樣的子系統整合起來，改善建築封皮的「跨領域」性能。假以時日，這些結果一定會生產出外貌驚人的建築物，讓那些堅持要以政治方法將「明信片般」的街道景象封凍在時間裡的人感到驚嚇。

這裡的關鍵似乎在於，找到必備的建築技巧和勇氣，根據計畫設計和科技的演進，在符合涵構的情況下，適當地運用這些新機會，不是嗎？如果能確切理解涵構的特質，加上隨機應變的真本事，碰到細部幾何配置和外露厚度等等的問題時，就能得心應手，運用自如。

結束本章之前，讓我們回頭看看1959年的一個案例：由法朗哥・阿比尼（Franco Albini）和佛蘭卡・赫爾格（Franca Helg）在羅馬設計的文藝復興百貨公司（La Rinascente department store）[167]。由於建造年代的關係，當時的裝配大多是以工藝而非工業為基礎。不過在概念上，它可做為原型範例，一方面把立面重新想像成複雜的機器，一方面完美信守計畫書的要求並忠於它的都市歷史涵構。

興建一棟標準形式的百貨公司，意味著要蓋一棟高達好幾個樓層而且完

全沒窗戶的容器，這樣的計畫書通常不會因應都市的歷史環境做調整。要在尺度、比例、細部幾何配置、色彩和光影的設計上取得成功，關鍵在於所有元件之間的相互連結，還要從幾個不同的角度研究它們的性能，包括技術、建築和都市。個別而言，這些技術子系統沒有一個能夠單獨代表最合理的解決方案。但是加總之後，倒是把內部的舒適性和都會的市民性結合得相當愉快，感覺**那棟建築好像一直都在羅馬的菲烏梅廣場上**（Piazza Fiume）。它是一棟現代版的「宮邸」（palazzo），有它的簷口、立面浮雕、陰影，還有非常羅馬的暖紅色，這些都和既有的都市紋理和諧共鳴，儘管它的金屬結構外露，而且沒有開窗。

赫爾格如此解釋：

「在這樣的都市環境下，我們的首要之務，是給這棟建築一個地位，未必要具有紀念性，但不能沉悶也不能無足輕重。它必須有自己的建築性格和尊嚴，同時要尊重既有的常規、建築法條以及內部的彈性需求等等。

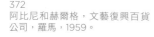

372
阿比尼和赫爾格，文藝復興百貨
公司，羅馬，1959。

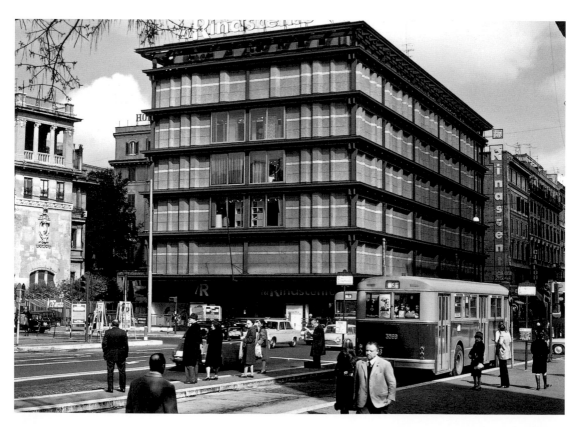

373
菲烏梅廣場主立面上的十二扇漂亮窗戶：雖然百貨公司通常並不開窗。

　　所有的組成部分，包括結構、技術配件、外牆、窗戶、屋頂、材料、顏色，全都要環環相扣，緊密連結。在漫長耐煩的重複設計下，我們為個別零件的用途和設計，分析了所有可能的選項，並調查與整體組構相關的各種細節。文藝復興百貨為薩拉里亞街（Via Salario）畫上句點，讓菲烏梅廣場變得完整。建築物的結構分段是一種技術選擇，同時也是建築的比例選擇，展現出一種安靜的節奏。

　　鋼樑本身的線條就很有吸引力，它們也扮演著建築簷口的角色；次支撐的露頭加強了破碎光影的整體效果，並將尺寸強調出來。鑲板在它們包住管線的地方往外凸起，代表了一種技術解決方案；由於它們包住管線的四周，讓內部多了許多空間，並提供了一種充滿明暗效果的形式解決方案。外牆上的波浪表面由上而下變化不同的強度，呼應著逐漸收窄的空調管線，有助於打破一成不變的感覺。而供立面維護和清洗用的軌道，雖然針對吊車和吊臂做了特殊設計，但和周圍建築物的頂部還是能夠彼此唱和。

374
立面細部。

這是巴洛克的記憶，或十九世紀末二十世紀初布爾喬亞建築的記憶？我不知道。討論某些被我們小組採用的解決方案時，我們經常說到『反諷』，好像還有人用過『偽裝成簷口』這個詞。但我從來不覺得這裡頭有任何反諷的意思。雖然我們覺得建築元素已經從規範和條例中解放出來了，但它們當然是從特定的建築需求中誕生出來的，也是我們視覺記憶的一部分。一棟規模這麼大的建築物，加上它的垂直和水平區隔，如果想要融入周遭環境，確實需要冠上簷口做為收尾。

最後，為什麼選擇這個顏色？材料是什麼？威尼西亞廣場的無名戰士紀念碑是用白色大理石興建，白色大理石很適合用在布雷西亞（Brescia）的噴泉上，但擺在光燦燦的羅馬就顯得鐵青、呆滯，反倒是聖撒比納聖殿（S. Sabrina）和拉特朗聖若望大殿（S. Giovanni in Laterano）廢墟的磚塊，閃耀著羅馬的豐富光線。

新建築帷幕牆的材料，必須用活潑的紋路和顏色預製，但不能太過明亮；它必須像本世紀所使用的水泥一樣，能夠抵抗這座城市的空氣。

對我們而言，有關細節和時間的分析和研究，都是以『我們打算怎麼做？』為基礎，也會和『我們怎麼看它？』緊密相連。細部以及科技和形式解決方案交織成一個綜合命題，而它們的眾多元素也服膺於單一秩序。凡是由他人創造和製造的事物，不論古代或現代，都屬於我們的經驗範圍，它們是我們的一部分，並會在我們的設計裡以遺產的形式浮現，那份遺產是屬於我們所有人共同享有的建築文化。」[167]

佛蘭卡・赫爾格，1987

的確，教建築師工程學或教工程師建築學，都應該把技術的整合涵括成一個整體概念。我們必須學習，如何超越單純以科技和經濟為基礎的取向，特別是在分開處理子系統的時候。而主張每個子系統都應自行設計的技術表現主義，也將受到質疑。

[152] 註：維奧雷勒度在〈訪談〉（Entretiens）一文裡，毫不掩飾自己對希臘人的偏好，因為希臘人不會把營造和裝飾區隔開來，但他認為羅馬人「是虛有其表的暴發戶，看到有什麼材料需求（結構和空間）只會把藝術家找來」。

[153] LOOS, A. Ornament and crime, Ariadne Press, CA, 1997.

[154] PICON, Antoine, lecture, EPFL, 2011.

[155] OECHSLIN, Werner, Stilhülse und Kern, GIA/Ernst u. Sohn, Zurich/Berlin, 1994.

[156] FANELLI, Giovanni and GARGIANI, Roberto, Il principio del rivestimento, Laterza,Roma-Bari, 1994.

[157] 註：「拼組」指的是營造牆面時，把大量相同的元件（石頭、磚塊、木材等等）配置和結合起來的方式。「細部幾何配置」指的是牆面上的幾何（比例、浮雕、線腳，有時還包括覆面），細部幾何配置的單位大於拼組的單位。

[158] LE CORBUSIER, Vers une architecture, op. cit.

[159] FANELLI, G. and GARGIANI, R., ibid., p. 187.

[160] WEINGARTEN, Lauren S., Louis H. Sullivan: A System of Architectureal Ornament, Rizzoli, New York, 1990.

[161] 註：佩黑設計了巴黎馬勒塞布大道（Blvd. Malesherbes）上的柯爾托音樂廳（Salle Cortot），他在相對素顏的混凝土細柱上貼了薄到幾乎看不見的一層金子，只能感受到令人驚喜的溫暖光暈——剛好足以把這座傑出的鋼琴和室內樂演奏廳的尊貴感烘托出來，並未過度。

[162] ARBRM, Joseph, PERRET August and Gustave, "Un classicisme d'avant-garde," in Rassegna VII, 28/4, secial edition "Perret: 25 bis rue Franklin," Milan, December 1986.

[163] BILLOT, Marie Françoise, Recherches au XVIIe et XIXe siècle sur la polychromie de l'architecture grecque, Paris-Rome Athènes, Ecole des Beaux-Arts, Paris, 1982.

[164] OECHSLIN, W. Stilhülse und Kern, op. cit.

[165] FANELLI, G. and GARGIANI R, Il principio del rivestimento, op, cit.

[166] LOOSE, Adolf, "The Principle of Cladding," in Spoken Into the Void, collected essays, 1897–1900, MIT Press, New York, 1982.

[167] ALBINI-HELG, "La Rinascente," in Abitare, Segesta, Milano, 1982.

結語
EPILOGUE

結語
EPILOGUE

本書結合了多年來的教學成果，混合了理論與實務，特別強調
「know-how」，因此是以設計理論為重。自維特魯威以來（西元前80
年），西方建築理論史就以追尋傳之久遠的普世原則為特色。這一直
是個棘手的任務。十八世紀義大利建築理論家卡洛・羅多里（Carlo
Lodoli），試圖在教學中尋找一種獨立於歷史的美學標準，當時的威
尼斯作家安德列亞・梅莫（Andrea Memmo）曾對此做了筆記，墨西
哥建築師阿貝托・貝雷茲戈麥斯（Alberto Perez-Gomez）在討論梅莫
的筆記時指出：「梅莫以同樣的開明態度討論古希臘和羅馬建築、維
特魯威的理論，以及文藝復興和現代作家。他冒險得出一個結論，並
以他的歷史研究做為支持證據：雖然維特魯威把建築定義成一種科
學，但這門藝術依然缺乏固定且不可改變的原理原則。我們甚至不需
要去討論這個觀點是否正確。光是看目前對於建築本質的觀念有多
分歧，就足以讓我們相信，『我們依然處於黑暗狀態』。既然這些最
有名的作家都無法分享單一明確的觀念，『我們至少應該有懷疑的勇
氣。』」[168]

時至今日，雖然科學知識不斷成長，但情況似乎差別不大。其中
的困難，或說受到挫折的烏托邦幻想，或許是源自於笛卡兒式的理性
對建築而言並不足夠。建築問題在很大的程度上是定義不明的，它們
的假設往往彼此衝突，最後只能憑自己的喜好任意選擇。因此，建築
是一門綜合的藝術，無法避免妥協，一件真正偉大的作品，是因為它
能將眾多的構成元素整合成**具有凝聚性的單一設計**，而不只是所有
部分的簡單加總。

我們這個時代，特別推崇異質性明顯的建築產品：從艾森曼到李
伯斯金到哈蒂，從黑茲貝赫到西薩到妹島，從蓋瑞到祖姆托到赫佐格
與德穆隆，從安藤忠雄到伊東豐雄，你幾乎找不到任何共同點，可用
來證明我們這個時代的建築文化有任何一致性，反而是彼此之間的
溝縫越來越寬。我們很容易就認為，建築只是一種品味或風格問題，
這是經常出現在媒體甚至是專業媒體上的形象，我們也傾向相信，任

何獨到的特色都可化約為「個別藝術家的不同詮釋」，只是建築師以個人偏好的建築主題和語言將最新作品呈現出來。

那麼，可做為我們這個時代之特色的異質性，又是從哪裡來的？

幾千年來，營造實務一直受到新方法的挑戰，特別是鋼鐵和鋼筋混凝土引進新的骨架原則，把牆面轉變成不須承重的隔板。

這種新「自由」並不總是理所當然。當每扇窗戶和每棟建築都遵循自身邏輯，不考慮鄰居和前輩，如此創造出來的都市整體，只會讓兼容並蓄與亂七八糟變得更難區隔。在這樣的脈絡下，不管是身為建築系的學生或老師，都很吃力；當窗楣不再需要承托牆的重量時，豎直窗的確定性要寄存在哪裡呢？今日，建築師在尋找範式時遇到很大的困難，因為他們得在數量繁多、彼此對立又同時並存的方向中做選擇。「真理」是多重的、矛盾的，經常還是曇花一現的。雖然營造可以客觀化，但建築和都市計畫卻只有在與活動和場所相連的人類價值系統相對穩定的地方，才有客觀的可能性。

因此，我們對學生的期待更高，不只是因為知識的擴張和科技的進步，更是因為在缺乏任何優越教條的情況下，他必須**完全靠自己**做出意識形態的選擇。當然，好老師還是會保持批判態度，也會有縝密思考後的個人偏好，但是在隔壁的花園裡，仍有其他哲學正在栽種，而這些花園不用多久，就能透過不斷加快的傳播手段，透過網站、雜誌、書籍和旅遊，吸引到大眾的目光。

真理是否和形式、比例或營造實務有關，我們要去哪裡尋找它？可不可能用某種科學途徑趨近它呢？

維特魯威證明，希臘圓柱和柱頭的形式與人體有關。他也費盡心力把建築擺在「科學」層級上，認為建築是營造藝術、機能性和美學的融合。他假定上古模型具有示範價值，並為希臘神廟的形式提供一個「達爾文式」的解釋，認為它的起源和木頭營造有關。他這些理論的目的，就是要提升建築的地位到可以和藝術與科學並駕齊驅。

對維特魯威和後來的文藝復興理論家而言（阿爾伯蒂、菲拉雷特〔Filarete〕、馬丁尼、塞利奧、帕拉底歐等等），上古時期的作品是主要參考來源，但不是做為歷史的殘片，而是做為重新詮釋的模型。阿爾伯蒂的建築十書在清晰度和主題的重要程度上，確實超越了

維特魯威；例如，他花了相當多的篇幅討論基地和城市格局。雖然阿爾伯蒂在論文裡用了「科學」一詞，但它更接近實用作品的意思，更像是一位大師提出建議同時分享他的顧慮和經驗。伽俐略、笛卡兒和牛頓那種等級的嚴謹科學，是後來的事。對阿爾伯蒂而言，理論是為以常識和經驗為基礎的實作提出客觀化的解釋，是「know-how的科學」。帕拉底歐用他自己的設計做為論文插圖，還特別修訂過。到最後，這些論文裡最「科學」的面向，很可能是對於音樂和建築的比例研究。

那麼，建築不是科學嗎？那建築是裝飾藝術嗎？或根本是專有名詞大寫的「藝術」？

答案模稜兩可：建築可能不是其中任何一個；它比較喜歡自己所在的灰色地帶。笛卡兒派的理性主義和嚴謹的科學誕生於十七和十八世紀，法國建築師方斯華・布隆戴爾（François Blondel）說過：「……單靠天分才華並不足以造就出建築師，他必須透過研究、應用、長期的實作和經驗，徹底理解這門藝術和比例的規則，然後憑藉專業知識做出選擇……」[169]

這段引文總結了建築理論在啟蒙時代的兩難處境。「**天分才華**」（the genius）是指藝術家，這沒有問題；「**規則**」（the rules）暗指穩定的原理原則，特別是比例原則，這點必須從研究最漂亮的建築裡取得。「**專業**」（expertise）指的是理解規則和它們的合理應用，並且組織得井井有條。至於模稜兩可則是來自於這個事實：由布隆戴爾和其他人闡述出來的不同規則和「永恆」法則，並不具備同樣的科學價值。例如，整數可達到某種程度的音樂和諧性，雖然這點無庸置疑，但我們卻無法把它轉換到建築比例上。我們實在很難區分哪些是根據經驗建立起來的美的慣例，哪些是在慣例崩解之後（例如二十世紀的情況）依然存活下來的法則。

很難用類似物理學或生物學的永恆法則來描述建築世界，於是我們置身在變換不定的沙地上，然後沙地裡湧出一股力量，把我們帶向感官與藝術家的隨心所欲（arbitrary），造就出十九和二十世紀某些趨勢的特色。「隨心所欲」在這裡並沒有負面意涵，反而指出了判斷與科學分析之間的不同。**進步**的概念再次因為藝術與科學的區隔而受到挑戰。藝術的發展和消亡幾乎沒有任何穩定的進步性可言，但科學卻是往前進的。

　　建築設計並不總是由同樣的進步所形成。幾個世紀前，客戶和工匠可以在沒半張平面圖的情況下，商定好一棟建築要怎麼蓋。他們只要稍微討論一下，去基地看一看就可以動工，因為不管是空間配置或營造方法的**模型**，幾乎都沒有改變。儘管不同建築物的窗戶尺寸略有不同，但它們的垂直度、比例、製作和位置，甚至連開設窗戶的牆壁厚度，都不需要特別指定。建築物是「根據這門藝術的規則」興建，一句話清楚道出某一地區裡的設計師、工匠和客戶之間的**默契協定**。

　　這種技術和形式上的恆常性，讓建築物的外貌擁有相當程度的同質性，而大眾和生產者也認為這是理所當然。不管工匠對「設計」和執行盡了多少責任，蓋出來的房子看起來都很像。因為一棟新建築最後會蓋成什麼樣子，大家都心裡有數，所以營造者可以省去我們今天稱為「設計過程」裡的不同階段。由於技術和形式的改變速度實在太慢，所以大家對於建築語言都很熟悉，也普遍都能接受。一旦有這種默契協定存在，固守起來就相對輕鬆，必要時，也可以用違反協定來創造**驚奇**。這類破格的特權，一般都是保留給威權人士，他們想用比較特別的建築物為自身的聰明才智留下可傳之久遠的重要紀錄，這樣的建築物比較創新，比較複雜，需要研究，需要平面圖，有時甚至需要原型，還需要更長的建造時間。大教堂的興建過程非常緩慢，一定得先由專家把平面圖畫好，才能確保工事的連續和協調，因為工程恐怕得在遙遠的未來才能完成。

　　文藝復興踵繼維特魯威的腳步，在建築的構想與執行方法之間畫出一條楚河漢界，為明確的設計活動開了先端。但請記住，在這個時期，建築師同時也是文學家和科學家，是音樂、繪畫和雕刻的行家，更重要的是，他也是工程師和現場領班，而建築設計甚至不必是他的首要職業（看看達文西、米開朗基羅、拉斐爾和伯尼尼〔Bernini〕等等）。而這條人文主義世系的最後一位代表人物，大概是美國第三任總統湯瑪斯‧傑佛遜（Thomas Jefferson, 1743–1826），他籌畫並建造了兩件非常傑出的建築案：維吉尼亞大學和他的蒙蒂塞羅（Monticello）自宅。

　　到了今日，即便是比較不重要的建築物，也因為牽涉到的科技有一定的複雜性，而需要不同的分工，預備階段如此，工廠預鑄和現地施工也如此。於是一個可用來協商、發展和實現的具體提案，也就是設計，遂變得不可或缺，甚至是法律要求的必備條件。建築這門專業開始機構化。

　　自文藝復興以降，建築師的專業領域已大幅縮減。建築一直在處理這類結果，包括整體趨勢朝向專業化發展，以及十九世紀要專精結構工程，二十一世紀得搞定壅塞法令。少數一些當代建築物相當好運，它們有「**一位**」**專案經理人**，懂得如何把技術和機能的複合性收整在他的統籌之下，用設計來鎖定技術和機能的特殊需求，同時將建築主題凸顯出來。真正的設計必須有一個基本的道德前提，希望能打造更好的環境，追求更公正、美麗、受歡迎的建物與市鎮。真正的設計需要有個清楚、巧妙的綜論，把它必須解決的無數問題化繁為簡。

　　讓我們借用梵樂希（Paul Valéry）的寓言故事《尤帕里諾斯，或建築師》（Eupalinoa or the Architect）來討論設計，他在書裡透過提德（Thedre）說出這段話：「……我用愛尋找形式，努力創造出能夠取悅眼睛、能夠與心智對話、能夠與理性及眾多慣例和諧共鳴的物件……」[170]

　　「能夠取悅眼睛……」這不就是呼籲我們要用感性來掌握形式世界嗎？窗戶如果有完美的比例、細膩的施作、和諧的材料和顏色、看起來愉快摸起來舒服、是用像梵樂希那樣的愛嵌入的，那麼它在立面上缺席或被取代掉，難道不會干擾到整體的秩序與平衡？窗戶也可照亮表面和物件，藉此顯露並強化內部空間，不是嗎？辛克爾（Friedrich Schinkel）說：「美的詩學不是理性能捕捉的。」[171]

　　「能夠與心智對話……」這難道不是訴諸於知性激盪之樂？建築不需要頭腦簡單的廣告語言，不需要可以秒懂的明確訊息。建築裡隱含的意義，有時就像是燈謎和挑釁，得透過宇宙法則的暗喻和真實的生活經驗才能揭曉。而談論經驗就是談論記憶。

　　「能夠與理性及眾多慣例和諧共鳴……」這裡說的是愛、心靈與理性之間存在著辨證關係。愛是理性的保鑣，反之亦然。馬亞爾興建他的橋樑時不可能沒有愛，高第興建他的奎爾紡織村（Colonia Güell）時不可能對工程無感無知，波塔興建他的住宅時也不可能對砌磚工沒有一些同理心。

　　而**眾多慣例**也同時是理性和愛的保鑣與同夥。當它們擋住其中一人或另一人的路，當慣例變成集權暴君，當建築語言變成義務對未來全無意義時，它們就會是一場災難。但是慣例也可以變成設計的寶貴資源，如果它們能以批判和創意方式運用建築豐富的遺產，或用來**改善**某個大有理由存在的建築類型。

美的愉悅、心智的激盪、用理性調整既有慣例，這三個彼此交織的概念，構成了本書的基本主旨，在這本書裡，設計不再只是為了滿足需求而存在，只是用來解決技術和經濟課題，我們認為，設計除了明確的專業任務之外，還有知性、藝術和公共等面向。

有很多人企圖把設計改造成一種演繹程序（deductive process），但是都失敗了。甚至連電腦，至少到目前為止，也無法改變這點。這不僅是因為建築具有文化面向，也是因為我們不可能事先把建築或都市計畫問題的細微差異全都界定清楚。**在真實世界裡，設計本身就是深入研究問題的一項工具，而不只是為了尋找解決方案！**

本身不是做設計的局外人，包括一般大眾、政府單位、業主和工程師，有時不太能理解和容許這種不確定性，這種建築設計裡的循循善誘，這種耐著性子「**透過設計尋找確定性**」的做法。

這或許就是哲學家卡爾・巴柏（Karl Popper）在《客觀知識》（Objective Knowledge）一書裡想要表達的設計本質：

「我說，我們從一個問題、一個困難開始。也許是實務面的或理論面的。無論問題是什麼，當我們首次遭逢時，對它顯然不會太了解。頂多，就是對我們的問題有個模糊的印象。既然如此，我們怎麼可能提出適當的解決方案呢？答案很明顯，我們沒辦法。我們首先要做的，是把問題掌握得更清楚。那要怎麼做呢？

我的答案很簡單：先提出一個不適當的解決方案，然後批判它。唯有如此，我們才能逐漸了解問題。因為理解問題就是去理解它的困難所在；而理解它的困難就是去理解它為什麼不容易解決，為什麼一些顯而易見的解決方案無法奏效。透過這種方法，我們可以逐漸認識問題，並有可能逐漸從比較不好的解決方案中找出更好的方案——假設我們總是具有足夠的創造力，能夠不斷提出新的推測。

我認為，這就是所謂的『努力解決問題』。如果我們對一個問題努力得夠久、夠密集，我們就會逐漸知道問題、了解問題，會知道什麼樣的猜測、臆想或假設根本沒用，因為完全沒抓到問題的重點，我們也會知道如果真心想解決問題，必須滿足哪些需求。換句話說，我們開始看到問題的後果，看到它所衍生的子問題，以及它和其他問題的關聯。」[172]

如果把這段話裡的「問題」換成「設計」，這段話依然成立，因為事實上，設計就是一種知識的產品，而這種知識是透過反覆不斷的

臆測與辯駁累積起來的。

　　設計師的文化敏感度和知識與經驗，會決定這種臆測與辯駁的過程在哪個層次進行。聆聽我們這個時代的脈動和渴望，對人類過往的成就保持好奇和批判性的尊重，以及耐心尋求方法，這些都能引領我們走向設計之路。天真無知造就不出天才，只能就造出恣意獨斷。知識和經驗讓建築師能夠深入理解這個世界，取得對他有用的建築方法……而這些，正是本書的主旨所在。

　　當問題觸及建築時，話語無疑是有限的；就算**關於**建築的後驗（posteriori）討論在論理、教育和學習上是有用的，但它的豐富性永遠比不上建築本身，因為建築並不『訴說』它如何支撐我們的生活，而是『實際成為』我們生活的支撐。偉大的作品永遠比我們能夠談論的更為豐美。建築是寂靜、光線與材料。

[168] PÉREZ-GOMEZ, Alberto, Architecture and the Crisis of Modern Science, MIT Press, Cambridge, MA, 1983, p. 253.
[169] BLONDEL, François, Cours d'architecture dans l'Académie Royale d'Architecture, P. Auboin and F. Clouzier, Paris, 1675–1683, chap. XX.
[170] VALERY, Paul, Eupolinas or the Architect, Oxford University Press, 1932.
[171] SCHINKEL, Karl Freidrich, Gedanken und Bemerkungen über Kunst, Berlin, 1840.
[172] POPPER, Karl, Objective Reasoning, Oxford University Press, London, 1972, p. 260.

附錄
ANNEX

本書引用與參照的內容非常多重。對建築新手而言，要從中建立合理的層級關係可能有些困難。「你建議一開始應該閱讀哪些文本的全文？」這個問題無法回答，因為它真的得取決於你想尋找什麼。

但我們的確挑出過去半個世紀裡的三篇重要文本：一篇是關於建築組構，一篇是關於建築與城市的互動，一篇是和地景議題有關。

當然，還有其他人的許多作品可以挑選，例如巴舍拉、德希達、艾森曼、孟福德（Mumford）、羅西、葛雷高蒂、波澤納（Posener）、諾柏舒茲、亞歷山大（Alexander）等等，但請牢記，我們想要收錄的論證必須具備某種程度的持久性，而且我們把數量限制為三篇。本書並不是一本彙編，我們不打算收錄與建築、城市和地景思想相關的所有重要文章。

〈透明性：實質與現象〉（科林・羅是建築理論家和都市設計師，史拉茨基是畫家）對二十世紀如何理解空間組構的種種取向，提出令人驚喜的洞見。

〈建築依憑或反抗城市〉（于埃是知名的法國建築師和理論家）對當前把建築與城市一分為二的做法提出深刻質疑。他在短短幾頁的篇幅裡，準確指出我們必須辯論哪些基本議題，才能看到建築師把城市重建起來。

〈另類地景〉（馬霍是法國評論家和歷史學家）凸顯出半個世紀之前社會幾乎沒有察覺到的種種挑戰：人類或商業接管所造成的衝擊和結果，以及該如何展望管理地景的新方式。

透明性：實質與現象*
TRANSPARENCY: LITERAL AND PHENOMENAL
柯林‧羅和羅伯‧史拉茨基　1963

「透明性」（transparency）、「空間—時間」（space-time）、「同時性」（simultaneity）、「相互滲透」（interpenetration）、「疊合」（superimposition）、「曖昧性」（ambivalence）：這些詞彙和其他類似的詞彙在當代建築文獻裡經常被當成同義詞。我們熟悉這些詞彙的用法，但很少去分析它們的應用情況。企圖把這類概略性的定義當成有效的批判工具，似乎有點賣弄學問。但無論如何，在這篇文章裡，我們還是要冒著賣弄學問的風險，揭開透明性的概念被賦予的多層涵義。

根據字典的定義，透明的質地或狀態既是一種物質上的條件（可以讓光和空氣穿透），也是一種知性上的必然，是我們對一些理應容易檢測、絕對明顯和免於掩飾之事物的固有需求。因此，形容詞「透明的」可用來界定一種純粹的物理意義，也可做為一種批判的敬語（critical honorific），並因為遠離討人厭的道德暗示而受到尊崇，變成一個打從一開始就承載了豐富可能性的字眼：意義的可能性和誤解的可能性。

匈牙利畫家暨藝術理論家高爾吉‧凱普斯（Gyorgy Kepes）在《視覺語言》（Language of Vision）一書中，對透明性做了更深一層的詮釋，把它當成可以在藝術作品裡發現的一種情境：「如果我們看到兩個或更多圖形彼此重疊，而且每個都宣稱共同重疊的部分是它自己，我們就會碰到空間維度上的矛盾。為了解決這種矛盾，必須假定有一種新的光學特質存在。這些圖形被賦予了透明性；它們可以相互滲透而不在視覺上彼此破壞。然而，透明性不僅隱含了光學特質，它還隱含了更廣泛的空間秩序。透明性意味著可同時感受到不同的空間位置。空間不僅在連續的活動裡後退，甚至還起伏波動（fluctuate）。透明圖形的位置具有模稜兩可的意義，因為你會把透明圖形一下看成是比較近的那個，一下又看成是比較遠的那個。」[1]

根據這個定義，透明性不再是完全清澈，反而變成十足曖昧。但這個意義也不是深奧難解，當我們讀到（如同我們經常碰到）「透明

*Reproduit avec l'aimable autorisation de David Rowe et Joan Ockman-Slutzky.

的重疊平面」時，我們總是可以感覺這裡牽涉到的不只是單純的物理透明性。

例如，雖然莫侯利納吉在《動態視象》（Vision in Motion）裡不斷提到「透明的玻璃紙」、「透明和移動的光線」，以及「魯本斯那發亮的透明陰影」[2]，但如果仔細閱讀該書，就會發現對他來說，這類實質的透明性經常帶有某些寓意。莫侯利納吉告訴我們，某些形式的疊合「克服了空間和時間的固著。它們把無意義的單一性轉變成充滿意義的複雜性……疊合的透明質地經常也會透露出脈絡的透明性，把物件裡不被注意的結構質地顯露出來。」[3] 同樣的，在評論他所謂的詹姆斯‧喬哀思（James Joyce）的「多重文字凝集」（the manifold word agglutinations）或喬哀思式雙關語時，莫侯利納吉發現，這些文字「都是為了完成一項實際任務，即透過一種獨創的關係透明性，在互鎖的詞語組裡打造出一種完整性。」[4] 換句話說，他似乎感覺到，透過扭曲、重組和**雙關**的過程，有可能達到一種語言學上的透明性，也就是凱普斯所謂的「相互滲透而不在視覺上彼此破壞」的文學版，而凡是體驗過這類喬哀思式「凝集」的人，都能享受透過第一層意義平面看到後面幾層意義的感官樂趣。

因此，不管我們要對透明性進行任何探究，都必須在一開始就建立一項基本區隔。透明性可能是物質的固有質性，例如玻璃帷幕牆；它也可能是組織的固有質性。我們可基於這個原因，把透明性區分成實質的透明性和現象的透明性。

我們對實質的透明性的感覺，似乎有兩個源頭：一是來自於立體派的繪畫，二是來自於所謂的機械美學。而我們對現象的透明性的感覺，大概只來自於立體派繪畫；一張1911或1912年繪製的立體派油畫，很適合用來闡明這兩種透明秩序或透明層次的存在。

說立體派牽涉到時間與空間的融合，有人可能會懷疑這類解釋太過似是而非。比方亞佛列‧巴爾（Alfed Barr）告訴我們，阿波里耐（Apollinaire）「是在隱喻而非數學的意義上……調用第四度空間」[5]；在這裡，與其嘗試把數學家閔考斯基（Minkowski）和畢卡索扯上關係，還不如參照一個比較沒爭議的來源要方便一點。

塞尚晚期的作品，例如收藏在費城美術館（Philadelphia Museum of Art）的《聖維托爾山》（Mont Sainte-Victoire, 1904–1906）（▶1），就是以極端簡化的處理為特色。在這件作品裡，正面的全景視角得到高度發展與堅持，強調景深的元素受到壓抑，結果就是前景、中景和

1
保羅‧塞尚，《聖維托爾山》，
1904-1906，費城美術館。

背景全都收擠在一個明顯經過壓縮的圖陣裡。光源明確但多樣；進一步凝視這幅畫，會發現裡頭的物件在空間中往前傾，這點又因為畫家使用不透明的對比色彩而得到輔助。畫面正中央是一塊相對密集的網格，由不透明的斜線和直線所構成；這塊區域顯然受到四周那些更為醒目的水平和垂直網格的輔翼，變得更加穩固。

正面性、抑制景深、收縮空間、界定光源、物件前傾、限制調色、不透明的直線網格，以及朝周邊發展的傾向，凡此種種，全都是分析派立體主義的特色。在這些畫作裡，除了把物件拆解開來重新組合之外，也許我們首先意識到的是景深進一步收縮，以及把強調的重點更加放在網格上。這次我們發現有兩個座標系統咬合在一起。一方面，斜線和曲線的排列透露出某種斜向的空間後退。另一方面，一系列的水平和垂直線條則暗示出與前者矛盾的正面性陳述。大體而言，斜線和曲線帶有自然主義的意涵，直線則是展現出幾何的傾向，重申繪畫的平面性。這兩個座標系統同時在一個延伸的空間和一個塗了顏料的表面上為圖形提供方位；而它們的交錯、重疊、互鎖，以及它們共同打造出一個更大的波動組態，誕生出立體派的招牌曖昧圖案。

當觀察者在梳理這些交錯疊鎖的平面時，他可能會逐漸意識到，某些明亮區塊和其他暗色區塊之間的對立。他或許可以區隔出有些平面具有賽璐珞片的物理性質，有些是半透明的，還有一些區塊的物質是完全不透光的。他可能會發現，所有這些平面，不管是不是半透明的，也不論它們再現的內容是什麼，都和凱普斯所界定的透明性現象有關。

要說明透明性的雙重性質，我們或許可以拿下面這兩件作品比較分析：一件是有點非典型的畢卡索畫作《單簧管樂手》（The Clarinet Player）（▶2），另一件是布拉克的代表作《葡萄牙人》（The Portugese）（▶3），在這兩件作品裡，每個金字塔形狀都隱含了一個影像。畢卡索是用粗輪廓線界定他的金字塔；布拉克則是用比較複雜的推論方式。因此，畢卡索的輪廓線非常果斷，而且從背景中獨立出來，會讓觀察者感覺到，有個正形的透明圖形站在一個相對深的空間裡，隨後才會修正這種感覺，認為裡頭其實沒有景深。但是在布拉克的作品裡，畫面的閱讀順序剛好相反。布拉克用間隔的線條和插入的平面創造出高度交錯的水平和垂直網格，首先給人一種淺空間的感覺，觀看者要花上一點時間，才能漸漸在這個空間裡分辨出足以支撐圖形存在的景深。布拉克提供我們機會，把人物和網格分開閱

2
畢卡索，《單簧管樂手》，1911，提森博內米薩博物館（Museo Thyssen-Bornemisza），馬德里。

3
布拉克，《葡萄牙人》，1911，美術館，巴塞爾。

4
德洛內，《同步窗》，1911。

5
葛里斯，《有瓶子和刀子的靜物》，1912，庫勒穆勒美術館（Kroller Müller Museum）。

讀：但畢卡索很少這樣做。畢卡索的網格比較常包孕在他的圖形裡，或看起來像是用來鞏固圖形的周邊事件。在畢卡索的作品裡，一開始我們會先接收到實質的透明性，在布拉克的作品裡，則會換成現象的透明性；如果我們拿羅伯·德洛內（Robert Delaunay）和胡安·葛里斯（Juan Gris）這兩位年代稍晚的畫家作品來比較，這兩種截然不同的態度就會變得更加清楚。

德洛內的《同步窗》（Simultaneous Windows, 1911）（▶4）和葛里斯的《靜物》（Still Life, 1912）（▶5）都包含了被認為是透明的物件，一個是窗戶，另一個是瓶子。葛里斯的做法是壓抑玻璃的透明性來強化網格的透明性，德洛內則是滿懷熱情地接受那些層層疊合的「玻璃開口」捉摸不定的反射質地。葛里斯把一個斜線和直線系統織進某種波浪狀的淺空間裡；並根據塞尚的構築傳統，設定明確但不同的光源，以便同時放大物件和結構。德洛內對形式的全神貫注，則是預設了一種截然不同的態度。對他而言，形式——例如，一群低矮的建築物以及會讓人聯想起艾菲爾鐵塔的各種自然物件——不過是光線的反射和折射，他以類似立體派網格的方式將它們呈現出來。不過，雖然德洛內把影像幾何化，但整體而言，不管是他的形式或他的空間裡的乙太（ethereal）性質，看起來卻更有印象派的特色，而這種相似性又因為他運用媒材的方式而得到強化。葛里斯在近乎單色的不透明扁平區塊裡注入非常高的觸感值（tactile value），德洛內則剛好相反，他強調的是一種偽印象派的筆法；葛里斯提供一個明確界定的背板平面，德洛內則是消解一切可能性，不讓他的空間出現如此明顯的閉合感。葛里斯的背板平面扮演催化劑的角色，讓他所描繪的物件的曖昧性可以在上面落定下來，產生它們的波動效果。德洛內不喜歡這麼明確的流程，寧可讓形式的曖昧潛質暴露出來，無所參照，懸而未決。我們可以說，這兩種做法都是企圖闡明分析派立體主義的錯綜複雜；葛里斯似乎強化了立體派空間的某些特色，同時為該派的造型原則注入一種精湛的新技巧，德洛內則是一直想讓立體派的詩意脫離它的格律，藉此探索裡頭的弦外之音。

當德洛內這種態度裡的某些東西逐漸和強調物理實體的機械美學融為一體，並因為對於簡單的平面結構的某種熱情而得到鞏固時，實質的透明性便就此完備；莫侯利納吉的作品或許就是最好的說明範本。他在《藝術家抽象》（Abstract of an Artist）這本書裡告訴我們，大約在1921年時，他的「透明繪畫」（transparent painting）徹底

掙脫所有會讓人聯想到大自然的元素，用他的話說就是：「如今我知道，這就是我曾欽慕研究的立體派繪畫的必然結果。」[6]

可以自由掙脫所有會讓人聯想到大自然的元素，不管這點該不該被視為立體派的必然延續，都和我們此刻要討論的內容無關，但是莫侯利納吉是否徹底清空了作品裡的所有自然主義成分，倒是有點重要，而且他似乎認為立體派已經指出一條解放形式的道路，因此我們可以拿他隨後完成的一件作品和後立體派的另一件作品做比較。這兩件可以拿來相提並論的作品，分別是莫侯利納吉的《拉薩拉茲》（La Sarraz, 1930）（▶6）和費農・雷捷（Fernand Leger）的《三張臉》（The Three Faces, 1926）（▶7）。

6
莫侯利納吉，《拉薩拉茲》，
1930。

在《拉薩拉茲》這件作品裡，由S型條帶串起的五個圓形、兩組半透明的梯形平面、一些近似水平和垂直的條狀物、一堆自由揮灑的明亮斑點和一些略為匯聚的虛線，全部疊加在黑色的背景上。《三張臉》的三個主要區域展現了有機形式、抽象人造物和純粹的幾何形狀，用水平條帶和共同的輪廓線繫連起來。雷捷和莫侯利納吉相反，他讓畫中的圖形物件以直角彼此對齊，也以直角和畫作的邊緣對齊；他為這些物件塗上扁平不透明的色彩；還把這些高反差的表面配置壓縮在一起，設定成一種圖底閱讀。莫侯利納吉像是把一扇窗猛然朝某種隱密版的外太空推開，雷捷則是用近乎二維圖解的手法，讓「負形」與「正形」同時達到最高的清晰度。雷捷透過壓制的手法，讓他的作品充滿了曖昧不明的景深解讀，充滿了一種奇妙的價值，會讓人聯想起莫侯利納吉在喬哀思作品裡敏銳感受到的那種特質，而莫侯利納吉的畫作雖然具有確確實實的物理透明性，但卻無法達到雷捷的效果。

7
雷捷，《三張臉》，1926。

莫侯利納吉的圖案雖然具有現代性，但他的畫作依然呈現出傳統的前景、中景和背景；雖然他以較為隨意的手法交織表面和元素，破壞了這種空間深度的邏輯，但他的畫作還是只能以一種方式解讀。

至於雷捷這邊，他以細膩精湛的手法將後立體派的構件組合起來，讓這些清楚界定的形式的多功能行為明明白白展現出來。雷捷透過扁平平面，透過可暗示自身存在的抽象體積，透過網格的意涵而非事實，透過把由色彩、鄰近關係和分散疊置所形成的棋盤方格子打破，透過這些手法讓眼睛在整體畫面裡經歷一連串永無止境、或大或小的組織。雷捷關心形式的結構，莫侯利納吉在意素材和光線。莫侯利納吉接受立體派的圖形，但把圖形提升到它的空間矩陣之外；雷捷

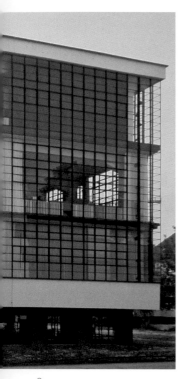

8
葛羅培斯，德紹包浩斯，1915–
1925。

則是保留甚至強化了傳統立體派作品裡圖形與空間之間的張力。

這三個比較組或許可以釐清，在過去五十年來的繪畫裡，實質透明性與現象透明性之間的基本差異。我們留意到，實質透明性多半和半透明物件在自然主義的深空間裡的欺眼效果有關；現象透明性則是當畫家企圖在一個抽象的淺空間裡把正面展示的物件清楚呈現出來時，比較容易看到。

當我把考慮對象從繪畫的透明性轉移到建築的透明性時，必然會出現混淆的情況；因為繪畫只要暗示第三度空間存在即可，但建築卻不可能把第三度空間鎮壓掉。既然三度空間在建築裡是現實而非假冒，因此建築的實質透明性有可能變成一種物理事實。然而，基於同樣的原因，現象透明性將會更難達到；而它的確也非常難討論，以至於大體而言，批評家很樂意把建築的透明性和材料的透明性劃上等號。對於我們在布拉克、葛里斯和雷捷作品裡注意到的表現形式，凱普斯提出一個近乎經典的解釋，他似乎認為，一定可以在玻璃和塑膠這類材料的性質裡，找到透明性的建築對應物，也可以從光線打到半透明或拋光表面上所反射和意外形成的雜亂層疊中，發現經過仔細計算的構圖[7]。基提恩的立場也類似，他似乎認為，包浩斯學校那面全玻璃牆以「它遼闊的透明區域」，讓「盤旋不定（hovering）的平面關係以及在當代繪畫裡可以看到的那種『疊合』成為可能」；他接著引用巴爾的話來支持他的主張，巴爾認為「平面疊合的透明性」是分析派立體主義的招牌特色[8]。

畢卡索的《阿萊城姑娘》（L'Arlesienne）為這些推論提供了視覺支持，平面疊合的透明性在這件作品裡非常顯眼。畢卡索在這裡提供的平面顯然是賽璐珞，觀看者透過它們有了看的感覺；而在他觀看的時候，他的感官運作無疑和位於包浩斯工作坊的假想觀看者有些類似。在這兩個案例裡，都可發現一種材料的透明性。不過在畢卡索以橫向方式建構起來的畫面空間裡，他藉由大大小小的形式編組，提供無限多種另類閱讀的可能性，但是在包浩斯學校的玻璃牆上，這個毫不含糊的空間，卻似乎不可思議地少了這種特質（▶8）。因此，我們得從別處尋找現象透明性的證據。柯比意設計的加爾舍別墅，差不多和包浩斯學校同一時代，或許很適合拿來做比較。從表面上看，這棟房子朝向庭院的立面（▶9）和包浩斯工作坊的正立面並沒什麼不同。兩者都採用懸臂式樓板，也都讓底樓內縮。它們都不容許玻璃的水平移動受到打斷，也都把玻璃轉角當成重點。不過相似之處到此為

止。接下來，我們可以說，柯比意關心的是玻璃的平面質地，葛羅培斯在意的則是玻璃的透明屬性。柯比意在立面上插入一塊幾乎和玻璃區塊等高的牆面，加強玻璃的平面效果，同時增添了整體的表面張力；葛羅培斯則是讓他的半透明表面從有點類似窗簾盒的挑口板上鬆垂下來，做為建築物的外觀。在加爾舍，我們可以享受某種猜測的樂趣：**可能會**有什麼東西從牆後走過，被窗戶框成風景；在包浩斯，因為我們無時無刻都會察覺到緊貼在窗戶後面的樓板，反而無法沉浸在這類猜測裡。

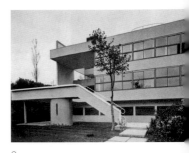

9
柯比意，史坦別墅，加爾舍。出處：柯比意作品全集，Artemis，1937。

　　在加爾舍，底樓給人的感覺是一道有水平長條窗橫越而過的垂直表面；在包浩斯，則會覺得是那一道被玻璃窗大面積洞穿的實心牆。在加爾舍，底樓把撐住上方懸臂的框架明確標舉出來；在包浩斯，底樓只秀出有點矮笨的墩柱，無法讓人自動聯想到結構框架。以包浩斯的工作坊而言，你可以說，葛羅培斯的想法是要建立一個底座，把水平平面配置在上頭，而他最在乎的，似乎是想讓人們透過一層玻璃面紗看到其中的兩個平面。但是柯比意對玻璃似乎不曾如此迷戀；你雖然可以明明白白看穿他的玻璃，但若說可以在玻璃上發現這棟房子的透明性，卻是不精確的。

　　在加爾舍，底樓的內縮表面在屋頂上由那兩道構成天台端點的獨立牆重新界定出來；而兩者的相同深度則是由側立面上做為開窗終點的玻璃門負責陳述。柯比意藉由這些手法傳達出以下概念：有一條狹窄的長條空間緊貼在他的玻璃窗後方，與玻璃窗平行而過；而這當然又一進步暗示：這塊長條空間的界限後面有一道平面，底樓、獨立牆和玻璃門揭露出來的內部，都是這道平面的一部分；雖然你可以說，這道平面顯然是一種概念上的權宜設施而非物理事實，你拒絕接受，但它的耀眼存在卻是無法否認的。當我們認出由玻璃和混凝土構成的物理平面，以及它後方那道想像的（雖然未減其真實性）平面，我們就能察覺到，這裡的透明性不是藉由窗戶的中介發揮效用，而是在於我們意識到這些基本概念「相互滲透但不在視覺上彼此破壞」。

　　除了這兩個平面之外，還有第三個同樣獨立的平行表面被引入和暗示。它界定出天台和閣樓的後牆，並由其他與之平行的牆體再一次重申：花園樓梯的扶手牆，天台和二樓的陽台。這些平面當中的每一個，就其本身而言都是不完整的，甚至是片段的；但正是因為有這些平行的平面做為參照點，立面才得以組織起來，暗示這整棟建築物的內部空間是由一個又一個的垂直層分隔開來，這些垂直層後面有

一連串的橫向延伸空間一個接著一個。

這套空間分層系統，讓柯比意的立面與先前討論過的雷捷變得密不可分。在《三張臉》裡，雷捷把他的畫布構想成用淺浮雕塑造的場域。他的三塊主要面板（彼此重疊、榫接，時而妥協時而互斥），有兩個用幾乎相同的深度關係暗示它們關係密切，第三塊面板構成穿堂（coulisse），揭開一個可以前進和後退的位置。在加爾舍，柯比意用發展到極致的正面視點（他偏好的視角都只稍稍偏離平行視點）取代雷捷對圖畫平面的關注；雷捷的畫布變成柯比意的第二層平面；其他平面若不是疊合在這個基線上，就是從基線上剪除。深空間也是用類似穿堂的方式設法做到，把立面切開，將深度插入隨之而來的長形開口裡。

有人可能會推斷，在加爾舍，柯比意確實成功讓建築必然是一種三度空間的存在產生異化，為了驗證這項分析，我們必須討論一下這棟建築物的內部空間。

初步檢視，這個空間似乎和立面恰恰相反，特別是在主樓層上，顯露出來的空體（volume）和我們原先的期待簡直是天壤之別。例如，庭院立面的玻璃窗也許會讓人以為後面是單獨一間大房，還會讓人相信那個房間的走向是跟立面平行。但內部的隔間完全推翻這項猜測，我們看到主空體的主方位剛好和原先的假設成九十度角，而不管在主空體或次空體裡，這個方位的主導性又因為側牆的凸顯而變得更加明確。

不過這個樓層的空間結構顯然比乍看之下來得複雜，最後還會迫使我們修正最初的認定。懸臂長條區塊的性質變得明確；餐廳的半圓形後殿引入進一步的側向應力，而主樓梯的位置、天井和書房全都重申同樣的維度。藉由這些方式，我們可以說，立面對空間的深度延伸做出強烈修正，以致從外觀看起來，會讓人以為內部是由一層層扁平的空間組織而成。單從垂直平面的角度解讀內部空體，就有這麼多可說的；當我們進一步從水平平面的角度閱讀，也會透露出類似的特色。在我們認知到樓層不是牆面而平面圖不是繪畫之後，我們就可以來檢視這些水平平面，方法和先前檢視立面時差不多，讓我們再次以《三張臉》做為出發點。這次要拿來和雷捷的圖畫平面配對的，是閣樓的屋頂和橢圓廳，獨立牆的最頂端，以及更加奇特的涼亭頂部——以上這些全都擺在同一個表面上。第二個平面現在變成主要的屋頂天台，穿堂空間變成樓板上被切掉的部分，可以看到下面的露臺。在

思考主樓層的組織時，類似的平行關係也非常明顯。在這裡，深空間的垂直對等物是兩層樓高的外陽台和連接起居室與入口門廳的天井部分；而就像雷捷透過改變外側面板的內緣位置來放大空間的維度，柯比意也侵占了中央區域的空間。

因此，在這整棟房子裡，都有這種空間維度上的矛盾，凱普斯將它視為透明性的特色之一。在事實與暗示之間有接連不斷的對話。深空間的事實持續和淺空間的推論唱反調；並透過這種對立所產生的緊張關係，強迫觀看者一再解讀。垂直貫穿整棟建築的五個空間層和水平橫切的四個空間層，全都時不時地要求關注；而這種空間的網格會讓空間詮釋不斷變動。

在加爾舍可能激發出來的這些腦力鍛鍊，在包浩斯大樓裡就沒這樣顯眼；的確，因為這類屬性很容易讓材料美學感到不耐。在包浩斯工作坊，是實質的透明性讓基提恩鼓掌叫好；在加爾舍，則是現象的透明性吸引我們注意。如果基於某些理由，我們可以把柯比意的成就和雷捷拉上關係，那麼我們同樣可以合理的指出，葛羅培斯和莫侯利納吉的表現擁有共同的旨趣。

10
加爾舍史坦別墅平面圖。

莫侯利納吉總是把全副心力投注在玻璃、金屬、反光物質和光線的表現上；而葛羅培斯，至少在1920年代，似乎也同樣關心如何運用材料的內在特質。我們可以合理的說，這兩人都從風格派和俄國構成主義的實驗那裡接收到某些刺激；但這兩人顯然都不樂意接受更為巴黎風格的一些結論。

因為看起來，立體派「發現」的淺空間是在巴黎運用得最為徹底，而把圖畫平面當成的一個激活場域的想法，也是在巴黎得到最全面的理解。在畢卡索、布拉克、葛里斯、雷捷和歐贊芬（Ozenfant）的作品裡，我們從來不會感覺到圖畫平面扮演任何被動的角色。不管是做為負形空間，讓物件擺放在它上面，或是做為正形空間，都被賦予同等的刺激能力。在巴黎學派之外，這種情況就沒那麼普遍，儘管被巴黎人接納的蒙德里安是一個例外，克利則是另一個。不過，只要看一下康丁斯基、馬勒維奇（Malevich）、利西茨基（El Lissitsky）或杜斯伯格的代表作，就會發現這些畫家就跟莫侯利納吉一樣，幾乎不認為有必要為它們的主要物件提供任何明確的空間矩陣。他們很容易接受簡化版的立體派影像，接受該派的幾何平面構圖，但是對於同樣重要的立體派抽象空間，卻傾向拒絕。基於這些原因，他們的構圖像是漂浮在一個無垠的、充滿大氣的、自然主義的虛空當中，完全看不到巴黎人那種豐富的空間分層。包浩斯大樓約莫就是他們的建築版本。

因此，在包浩斯這棟複合建築裡，雖然呈現在我們眼前的是一個板狀的建築組構，照理說這種形式應該會讓我們想要一層一層地閱讀空間，但我們卻幾乎意識不到空間分層的存在。一樓穿過學生宿舍、行政區和工作坊，暗示一條單向的空間通道。底樓則是反方向穿越道路、教室和禮堂，暗示另一種方向的空間移動。這棟建築沒有表述出對於哪個方位的偏好，最後只能讓對角線的視角優先，藉此來解決接下來必然會出現的兩難情境。

杜斯柏格和莫侯利納吉會盡量迴避正面性，葛羅培斯也是；這點很重要，刊登出來的加爾舍照片多半會努力把對角內縮的因素減到最低，但刊登出來的包浩斯照片卻無一例外都在渲染這類因素。包浩斯大樓一再重申這類對角視線的重要性，包括工作坊的透明轉角、學生宿舍的陽台和工作坊入口上方的懸挑樓板，這些特色都是在宣告要放棄正面性原則。

11
包浩斯平面圖。

包浩斯呈現出一連串空間，但鮮少出現「空間維度上的矛盾」。仰賴對角線視角的葛羅培斯，把空間裡的相反運動外部化，允許它們溢流到無限遠；加上他不願賦予任何一方明顯不同的特質，因而抑制了曖昧模糊的潛在可能性。因此，我們只能假設他的塊狀輪廓具有層狀特質，但這些建築層不論在內部或外部，都沒透露出任何的層狀結構。層狀空間是由真實的平面或對真實平面的想像投射所界定，如果層狀空間沒有滲透的可能性，那麼觀看者也就不可能體驗到某個明確空間和另一個隱約空間之間的衝突。他可以享受到看穿一面玻璃牆的感覺，或許能因此同時看到建築物的外部和內部；但他在過程中幾乎無法意識到來自現象透明性所激發的模稜感受。

柯比意1927年的國際聯盟競圖案，因為國際聯盟和包浩斯學校一樣，擁有不同性質的元素和功能，於是出現延展型的組織，也讓這兩棟建築物在外貌上呈現共同特色：都是長條狀的塊體。不過兩者的類似之處再次到此為止，因為包浩斯風車型的塊狀構圖帶有強烈的構成主義風格，但同樣的長條塊擺到國際聯盟時，卻界定出一個幾乎比加爾舍更嚴格的條狀系統。在國際聯盟這個案子裡，橫向延展是祕書處兩棟主樓的特色所在，符合圖書室和書庫區的需求，這種橫向延展性在入口雨披（entrance quay）和大會堂的門廳上再次得到凸顯，甚至主導了會議廳本身的走向。在那裡，因為沿著邊牆加了玻璃，把相同的橫向方位帶了進來，干擾了正常情況下會把焦點集中在主席台的習慣。與這相反的對於深空間的表述，也受到高度重視。這點主要是由一個菱形形狀透露出來，菱形的主軸貫穿大會堂，它的輪廓則是由會議廳的量體在庭院引道上的投影所構成（▶12）。不過，和在加爾

12
對稱的局部和不對稱的整體：國際聯盟競圖，柯比意，1927，日內瓦。出自 Le Corbusier 1910-29, ed. Girsberger, 1964, p. 163。

舍的情況一樣，這種形式天生固有的深度暗示，再次不斷被打折扣。沿著主軸線上出現了某種切斷、移置和側向滑動；而做為一個空間，它也不斷被樹木、被動線、被建築物本身的氣勢給劃分和拆解成一系列的側向參考點，於是到最後，透過一連串肯定與否定的暗示，這整個計畫變成了真實空間與概念空間的一場大辯論。

假設國際聯盟宮真的蓋出來了，有位觀察者正準備沿著軸線走到會議廳。他必然會被主入口的極性（polar）所吸引。但前方那片樹木擋住他的視線，讓注意力朝橫向偏移，於是他察覺到：首先是側翼辦公樓和前景花壇的關係，其次是行人穿越道和祕書處庭院的關係。等他走進樹林裡，站在樹蔭提供的低傘下方，又形成進一步的張力：這個被引向會議廳的空間，竟是被定義和解讀成書庫和圖書室的投影。等到那片樹木終於變成他身後的量體，觀察者發現，自己站在一塊低矮的露臺上，面對著入口雨棚，但中間隔著一道非常完整的空間裂隙，要不是身後那條步道的驅力推著他往前，他根本沒辦法跨越。因為視野不再受到限制，此刻他可將大會堂盡收眼底；但因為呈現在眼前的新景象缺乏焦點可以迫使他的目光順著立面滑動，於是他再次無可避免地被側邊的花園和後方的湖泊景象拉走。此時，觀看者該不該從梗在他和目的地之間的裂隙轉身，該不該看向他剛離開的樹林，受到樹林本身以及通往書庫狹縫區的岔路影響，這種空間的橫向滑動只會變得更加明確。如果觀察者是個穩健老練之人，如果穿越樹籬或樹林的道路孔洞已經暗示出這條路的內在功能是要滲透類似的屏籬和區塊，那麼他就可以推斷出，此刻他所在的露臺並非如同它的中軸關係所暗示的，是通往會議廳的前奏，而是與它對齊的辦公樓的量體和平面的投影。

這些用來建構空間、充實空間和表述空間的分層和設置，就是現象透明性的本質所在，也一直被視為後期立體派傳統的核心特色。但這些從來不是包浩斯的特色，包浩斯所陳述的，顯然是截然不同的空間概念。在國際聯盟競圖案裡，柯比意為觀看者提供了一連串非常明確的位置；但是在包浩斯學校，觀看者卻是找不到諸如此類的參照點。雖然國際聯盟競圖案也廣泛運用玻璃，但除了會議廳外，這些玻璃在其他地方都不具主導性。在國際聯盟宮，每個轉角和角度都顯得肯定而明確。但是在包浩斯，基提恩告訴我們，它們是「去物質化的」。在國際聯盟宮，空間本身就是水晶；在包浩斯，則是玻璃賦予建築「宛如水晶的半透明性」。在國際聯盟宮，玻璃創造的表面就跟

鼓膜一樣明確而緊繃；但是在包浩斯，玻璃牆「彼此匯流」、「彼此融合」、「包裹在建築四周」，並用另一種方式（做為缺席的平面）「讓主導今日建築景觀的這棟建築物變得鬆弛一點」[8]。

不過，想要在國際聯盟宮上看到這種「鬆弛」卻是白費力氣。沒有任何證據顯示，它想緩和那種銳利分明的性格。柯比意的平面是切分空間的利刃。如果我們用水來比喻空間，那麼柯比意的建築物就像水壩，把空間含納、圍堵、疏導、排泄，最後溢流到湖畔的不規則花園裡。相對的，孤立在一片無形之海裡的包浩斯學校，則有如一塊礁岩，接受平靜潮水的輕柔拍洗。

上述討論是試圖釐清現象透明性在空間環境裡的可能性。這麼做的目的，並不是要主張現象透明性（儘管它是立體派的後裔）是現代建築的必備要素，也不是要把它當成石蕊試紙，用它來測試建築的正統性。本文的目的純粹是為了替形態種類（species）做出定性描述，同時提醒讀者別把種類搞混了。*

[1] KEPES, Gyorgy, Language of Vision.
[2] MOHOLY-NAGY, Vision in Motion, Chicage, 1947, pp. 188, 194, 159, 157.
[3] MOHOLY-NAGY, op. cit., p. 210.
[4] MOHOLY-NAGY, op. cit., p. 350.
[5] BARR, Alfred, Picasso: Fifty Years of His Art, New York, 1946, p. 68.
[6] MOHOLY-NAGY,The New Vision and Abstract of an Artist, New York, 1947, p. 75.
[7] KEPES, Gyorgy, op. cit.
[8] GIEODION, Siegfried, Space, Time, and Architecture, Cambridage, Mass, 1954, p. 491 and p. 490.
[9] GIEODION, Siegfried, op. cit., p. 489; and GIEODION, Siegfried, Walter Gropius, New York, 1954, pp. 54–55.

* 本文出處：Pespecta, no. 8, Yale yearbook, Cambridge, 1963, pp. 45-54。

建築依憑或反抗城市*
ARCHITECTURE AGAINST THE CITY
伯納・于埃　1986

*Reproduced by kind permission of AMC magazine and the family of Bernard Huet

「為虛榮緊張，為緊張虛榮，這些力量驅使每個建築師拚命想做些和其他建築不同的東西，但老師傅並不了解這些。傳統設好了形式。形式不是用來修改傳統的。儘管如此，老師傅並不會不惜代價盲目遵從傳統。

新需求、新問題和新技術伴隨著打破規矩和改變形式。不過，以前每個時代的人們都與自身時代的建築達成了協議。每個人都喜歡每棟新住宅。但如今，最新穎的住宅卻只有兩個人喜歡：住宅的主人和建築師。

住宅理應讓每個人都喜歡。因為這是住宅和藝術品的差別，藝術品不必讓任何人喜歡。藝術品是藝術家的私事。住宅卻不是誰的私事。藝術品不是因為誰需要它而來到這世界。住宅得回應需求。藝術家不須為任何人負責。住宅得為所有人負責。藝術品把人帶離舒適圈。住宅的所有重點全是為了舒適。藝術品的本質是革命的，住宅的本質是保守的。藝術品望向未來，住宅關注現在。我們都愛舒適。我們討厭任何人把我們帶離舒適，為我們的幸福增添麻煩。正因如此，所以我們喜歡住宅討厭藝術。難道這是說，住宅無法被當成藝術品，建築本身算不上藝術？是的，只有極小一部分的建築屬於藝術：墳墓和紀念碑。其他每樣東西，每樣實用的東西，每樣為了回應需求的東西，都應該遠離藝術。」

魯斯，1910

從1950年代初開始，建築和城市的關係就成為一場論辯的核心，到了二十世紀末，這場論辯很可能成為整體建築生產的標誌。

除了建築的語言——這個時代的附帶現象——之外，建築和城市的關係是當前建築論述唯一會提出的問題，它是一個名副其實的圓心，各種對立學派之間的差異，都可根據它們對這個問題的立場做出衡量。建築存在的理由，似乎比以往任何時候更取決於它能在都市涵構裡扮演什麼功能，因為都市涵構比以往任何時候更廣泛存在於我

們的土地上。但此刻我們討論的建築究竟是什麼？而我們指稱的城市又是什麼樣的概念？我們該怎麼做，才能把城市和建築之間的關係陳述得最清楚。

　　儘管這二十多年的耐心研究和一定數量的實驗，讓今日通行的都市計畫實務有了無可否認的進步；儘管民選官員和相關單位終於察覺到大片都市景觀遭到摧毀的災難性後果，願意關心並改變相關政策；儘管從事「都市設計」（urban design）的規劃師們並不確知應該呼應什麼樣的新走向，但至少他們目的良善……儘管有這麼多儘管，我們還是得再次承認，我們無法替城市生產出新空間。

　　我們不僅無法假設郊區的未來，除了做為一些大型建築「零件」的胡亂拼湊之外，我們甚至不知道該怎麼為都市中心的穩定成長做規劃。

　　任何新方案都會威脅到城市現有的平衡，而一般大眾對於現代建築不由自主的負面反應，往往就是傳達出他們對於這項威脅的焦慮。凡是觸及城市的議題，都會在居民當中激起自我保護的本能，彷彿他們的生活全都取決於它。

　　為了了解城市和建築何以走到不可能和平共存或說很難和平共存的地步，我們有必要回溯一下問題的源頭。我們會先在概念層次上檢視有哪些隱含的矛盾導致建築與城市對立，以及過去如何在實務上解決這些矛盾。接著我們會看看，為什麼現代運動透過建築物件和都市模型所傳達出來的新概念，會在城市與建築之間造成幾乎無法逾越的鴻溝。

城市與建築之間的矛盾

在概念層次上，城市與建築的矛盾並不是新現象：大概早在阿爾伯蒂首次為建築概念下定義時就已經存在。對維特魯威和上古時代的人而言，「建築」就是應用科學的代名詞；這個詞彙包含了營造的藝術，也包含日晷原理和機械。雖然阿爾伯蒂把維特魯威的所有智慧全都收進他的論文，但因為他把建築擺在藝術生產的領域，擺在「獨一無二的」（unicum）藝術作品的領域，建築的意義於是有了戲劇性的改變。對他以及對今日的我們而言，建築師作品和工匠作品的差別在於，前者經過設計在概念上具有一致性，每個構成部分都會服從於作品的整體性，加上執行過程是由藝術家本人一手控制，所以能創造出

獨樹一格的作品，就算中間有些修改或落差，也不太可能出現面目全非的結果。作品的獨特性這個概念已經衍生出原創性（originality）和原真性（authenticity）等觀念，後者還會在十九世紀得到進一步發展。理解了這個概念之後，阿爾伯蒂認定建築這門學科擁有獨立自主的地位，並為建築史與「大寫」藝術通史的連結奠下基礎，十六世紀的瓦薩里（G. Vasari）將為此提供範本。他就這樣找出一種權宜做法，讓建築可以同時朝兩個相反但互補的方向前進：透過歷史探索過往，透過設計理解未來。

要理解其中的弔詭，我們必須謹記，任何概念的歷史都是源自於兩個原則。一方面，歷史具有回溯性，可以分析並回收先前的一整套實務，將它們組織成知識；另一方面，歷史的場域在時間和空間上都具有不斷擴張性，而這往往會賦予它一種全球通用的價值。建築也不例外。就算今天我們參考哥德建築，希望指出一種比阿爾伯蒂的種種發現更早的建築，或是我們參考中國建築，因為那些作品沒有阿爾伯蒂式的建築師介入，或是我們參考今日一些「沒有建築師的」建築，這當然是因為建築這個概念已經普遍化到凡是具有任何一丁點「重要性」的營造實務都會被視為藝術作品……它還是會把我們帶到建築的誕生這個議題。把原始小屋（primitive hut）視為與社會涵構無關的一種「形式」，雖然這種迷思或許還能在意識形態上證明建築是一種藝術實踐，但它卻無法解釋建築的起源。

拜阿爾伯蒂提出的概念之賜，我們學到，建築是城市之子。建築是在上古時代的城市裡成形，也是為了城市而存在。建築是建立在城市與富有社群意義的紀念物的關係之上，我們可以在社群裡發現建築最原初的合法性，而國王和大祭司的宮殿與神廟（紀念物），就是上古時期建築史的全部。不過在這裡，我們已經看到城市和建築概念之間的根本矛盾。城市是集體的、多元的實體；建築則是孤立的、個別的事物，奠基在某一個人或某一群個人專屬的私人願景上。城市的實體是建立在時間與空間的永恆與連續上。城市的時間，城市的「設計」，是一項「長期」工程，是一種永恆的重建與再創造。它的格局指涉了一種連續性，而這種連續性本身，則是反映了都市體與它的層級總體（ensemble of hierarchies）的一致性。建築在時間和空間上都是不連續的。它連結的是事件、由力量爭鬥所驅使的運動，以及短周期的機制、功能和美學轉變。建築是碎形的、有限的、從未真正完成的，因為它永遠無法宣稱永恆；它得臣服於無盡的修改和取代。一件

建築作品的一致性能夠真正被理解和管控的時間，只限於它的設計過程。在這同時，城市卻是傳統慣例出類拔萃的場所；傳統慣例決定了層級制度，組織了公私之間的界線，並設定規則管轄社會再現的運作。正因此如，就本質而言，城市是保守的。城市會抗拒任何激烈的改變，以免威脅到它賴以建立的慣例系統，但建築卻是高舉發明和革命的大旗，因為它的價值系統剛好相反，建築得用破格和特例來表現差異性。

既然有這麼多矛盾，問題是：為什麼做為藝術作品的建築還能存在於並非藝術作品的城市裡。如果我們檢視建築的處境以及它在城市歷史上所扮演的角色，我們會發現，這裡牽涉到的不只是相容性，更重要的是，一種不可或缺的互惠關係：少了建築，城市很難存活，因為城市必須透過建築才能將社群的「紀念性」價值發送出去，而建築一旦脫離了掌管城市的象徵系統，也將失去所有意義。就算是在城市的涵構之外，在鄉村或沙漠裡，也得用建築來見證城市的不存在；帕拉底歐的別墅像宏偉要塞似的標示出威尼斯的疆界，清楚說明了這種現象。因此，我們可能會好奇，城市和建築之間的需求關係是否強烈到足以在城市的歷史中心裡減緩衝突。情況似乎不是如此。至少就我們可以回溯的時間斷限，以及就一些延續到今日的紀念物的建造所引起的爭議程度而言，我們知道政治和宗教力量對於建築總是既追捧又恐懼。建築的獨立地位代表它會不斷威脅脆弱的城市平衡，因此總是會受到嚴格的規範限制，確保它能和都市的涵構相容。

十五世紀以降的畫家經常描繪的巴別塔神話，正好可以為這項「重大」衝突提供一幅精彩影像。巴別塔代表了一種理想城市，它的完美是以巨大的建築工事來呈現，但這項工事無法完成，也透露出都市烏托邦的不可能實現。而且，因為巴別塔是「無盡」的螺旋形式，也很容易讓人聯想：事實上這座塔永遠沒有完工的一天。這座城市（以及它所代表的社會）遭到毀滅，正是因為它的建築太過囂張。

另一個弔詭的範例來自威尼斯。這座似乎只由建築和水所構成的城市，不斷反對任何種類的建築創新，甚至還頒布保護條例，規定該城貴族可以興建哪些類型的宮殿。威尼斯不信任「建築師」，總是拒絕把所有控制權交給它聘來的偉大藝術家。最著名的威尼斯建築師帕拉底歐，一直要到他晚年才得到該城最重要的委託案，然而即便如此，他的教堂還是只能在蓋在市中心之外[1]。

事實上，唯有透過城市建築物的類型系統（typological system）

機制，才能解釋建築與城市的矛盾如何超越。類型做為一種調和和調解的結構，與城市分享了某些共同特質。類型代表了與社會結構、文化模式和營造系統有關的所有慣例的總和，這些慣例都是「長期」演化出來的。各種層級的意義和規則，也是透過類型來掌管都市的形態學。一旦建築選擇了一種類型並將自己注入其結構中，矛盾就會自我改造：建築不再是城市裡的負面破壞力量，也可以變成積極正面的行動者，全面投入它在都市動力學裡所扮演的角色。「大寫歷史」（Hitory）與「大寫計畫」（Plan）的相遇，公價值與私價值的相遇，永恆與轉化的相遇，連續與碎形的相遇，規則與例外的相遇，這些全都會產生各自的不同效果和複雜性，但未必會對城市的整體平衡構成威脅。

讓我們套用一個常見的類比，類型系統為建築提供語言規則，以無數種形式減弱藝術家的獨特聲音，生產出超越作者主觀立場的演說，將整體社會的價值傳達出來。二十世紀初的現代建築，就是用這種方式，獨立於任何風格違逆之外，並超越所有的個人詩學，在城市裡找到自己的一席之地。柯比意在布洛涅（Boulogne）農蓋塞與柯立街（rue Nungesser et Coli）設計的那棟建築（柯比意公寓），至今依然是這種取向的典範。

城市和建築的分裂

當現代運動為建築概念做了新的表達，認為建築的兩大目標一是集合住宅，二是做為數量管理工具的都市計畫，自此，城市與做為藝術作品的建築之間的矛盾，便承擔了更具批判性的特色。藉由集合住宅，我們想指出兩點：一是建築概念全面朝它向來缺席的一個私領域擴張；二是它在住宅的概念和生產上選擇了一種特定程序。然而住宅和都市計畫這兩個目標，就它們的性質而言，都不屬於藝術作品的場域。把這兩個目標歸給建築，會對做為藝術作品的建築概念構成危害。對於現代運動陷入的這項矛盾，魯斯是最早提出抨擊的人士之一；他在一篇著名的文章裡，拿住宅與藝術作品相比較，並做出結論：只有極小一部分的建築可以被視為大寫藝術。事實上，1930年代最激進的一群現代運動追隨者，便曾以這個本質問題為核心，進行了一場論辯。其中一個陣營包括梅伊（E. May）、史譚（M. Stam）、梅爾（H. Mayer）和施密特（H. Schmidt），他們已做好準備，願意承擔

這種概念轉向的必然後果，也就是做為「大寫藝術」的建築和「大寫作者」的建築師已經結束。他們的敵對陣營，是一群追隨「大師們」（masters）──以柯比意為首──的建築師，他們拒絕放棄建築，選擇妥協之路。對他們而言，在支持生產集合住宅的意識形態與直接承繼自美術與工藝運動（Art and Craft）的實踐之間，一定有「大寫藝術」可以容身之處。不過，集合住宅明明是一種根據工業模式設計出來的物件，服從於數量和重複的法則，為了把這樣的物件轉變成藝術作品，也就是具有紀念性的「獨一品」，他們把建築帶到一條我們今天已看到惡果的道路。

這個問題的另一個面向是，在現代運動的設想中，「大寫建築」和「大寫城市」的關係，應該如同他們在「雅典憲章」（Athens Charter）裡所提出的，符合「機能性」城市的原則。

在西方世界裡，城市原本是一種不可複製的複雜有機體，這樣的概念被一個抽象的系統所取代，這個系統不會受到任何歷史或文化偶然因素的影響。事實上，「機能」城市有一部分就是企圖為都市現象建立模式（modeling）；這個模式會假設空間類型必須具備彼此連貫的屬性：一種歐幾里德式的抽象空間，由工業的數量性和重複性所規範，均質、均向和破碎是這種空間的三大特色，加在一起就變成「歷史性」城市空間的對立面。「機能性」城市模式可說是「科學派」都市主義最完整的表現，該派逐漸遠離二十世紀初的藝術實踐方式，唯一的目標就是要以理性管理工業社會裡的集合住宅問題。即便在處理工作和交通這類問題時，該派也會從住宅的角度著眼，而且會秉持新人文主義（neohumanism）的取向，把結構依存條件反轉過來。儘管在現實上，這個問題就跟工業化的十九世紀一樣，依然是關於如何解決工人的住宅問題，但是都市主義的觀點已經重新定位：工作場所以及它們在城市裡的位置應該被當成一種住宅機能，從這個角度做決定。因此，「機能性」城市模式據以建立的那個機制，雖然和現代運動對「大寫建築」的新看法一致，但它的後果還是一樣駭人。它把歷史性城市所奠基的價值和層級系統整個顛倒過來。

這個簡單的機制，是向工業生產所使用的理性組織系統借用它的邏輯，如果不包括形式的話。從最基本的單位開始，也就是公寓（柯比意式的住所），接著在一個定量的基礎上去構思更大的連貫集合體，然後不用解決任何連續性問題，直接從「居住單位」（unité d'habitation）發展成「街區單位」再發展為城市。因此，「機能」城

市的整體構成完全是建立在住宅及其機能「需求」的倚賴關係上；機構失去了任何象徵價值，因為它們被轉化成服務單位，由實用網格決定它們的數量和性質；都市格局不再被視為具有連續性的公共空間，也失去了它在形式和慣例上的屬性，淪為技術性的網絡系統，負責把服務配送給住宅和它的「配件」。城市的土地原本是重重印記的疊合之所，法律狀態、象徵定位和歷史記憶，都在其中巧妙運作，如今卻被騰空出來，只有網絡和孤立的物件在上頭點綴，把我們帶回大自然的處女狀態。把這種「機能」城市的邏輯發揮到極致，其結果不但會有一股反城市（anti-city）的力量逐一追殺歷史城市（柯比意們和希伯斯艾馬〔Hilberseimer〕們的具體呼籲），更重要的是，它還會讓蘇聯「反都市派」（Disurbanist）所謂的都市「形式」悉數遭到滅絕。這個過程至今依然為人熟知，因為它一直是當代都市計畫實務的基礎所在。我們比較不熟知的是，它對城市與建築關係所發揮的效應。在「機能性」城市模式裡，再也不可能談論建築類型與都會形態之間的關係，因為已不存在任何都市形式或類型學。現代運動派建築師致力讓「最低限」（minimum）的住宅合理化，他們沒有任何類型學上的目標，只要看看柯比意、梅伊或克萊恩（A. Klein）的作品就可知曉。他們的目標是要創造模式，也就是全球適用的機能性物件，不受任何歷史或文化脈絡拘束，可以完美複製。在這方面，他們不僅與現代建築的理論根源保持邏輯上的一致性，他們還知道，因為建築類型就其本質而言是一種長期演化、集體性的、以慣例為基礎的產物，與特定的歷史文化緊密相連，不太可能成為個人的創作物，不管這個個人是藝術家或工業家。因此在「機能性」城市模式裡，沒有類型學存在的空間，因為類型學無論如何都會與都市模式這個概念產生矛盾……但實際上，這點並未阻止某些名副其實的現代類型學在建築師並未完全察覺的情況下形成。

由於在城市的不同成分之間扮演調和調解的結構遭到排除，意味著我們再也不可能把城市和建築之間的連結清楚陳述出來。回到現代運動不同流派之間的論辯，我們明白看到，建築只剩下兩個選項：一是我們不再把城市當成藝術作品，如今唯一的判斷標準，就是工業量產和標準化的法則；二是我們決定去支持一些被隔離的物件，它們見證了某種邊緣化的藝術，這類藝術就像那些無用、孤聳的歷史紀念碑一樣沒有意義，在保留它們的現代都市裡被剝奪了原本的涵構。於今回顧，「機能性」城市模式意味著要把紀念性的層級關係徹

底反轉過來，讓涵構（住宅）變成主導元素，讓顯現物（機制）變成從屬價值，而建築的唯一解決方案，就是投身到住宅，讓住宅變成具有紀念性的物件。這正是柯比意以他的一貫才華企圖用馬賽公寓達到的目標，這是一個分水嶺，有史以來頭一回，柯比意的住宅模式明明白白套上藝術作品的屬性和最為紀念性的修辭。這棟紀念物以宏偉孤絕的姿態聳立著，宛如雕刻作品般的精采組構，沒有秀出任何使用的跡象或時間摧殘的痕跡。

然而，棲居的場所就定義而言應該跟紀念物相反，而且與私人元素結合之後，它的紀念性會妨礙私人元素的表現：再一次，我們可以回顧一下魯斯有關住宅和藝術品的那篇文章。於是，建築師退守到自身的主觀性裡，而他想豎立的那件紀念物，只能標舉一些自傳性的成分，也許會讓某些雜誌和藝術史感興趣，但無法吸引居住在城市裡的多數民眾。簡言之，一旦城鎮裡的每樣東西都是紀念物，那麼紀念性就有了危機，也失去其意義。當做為藝術品的建築少了類型學的支撐，孤絕於所有涵構之外，掙脫由都市法規慣例所加諸的一切束縛，它就不再能仰仗後現代藝術經常使用的支撐手段（評論、破格、特例），只能參照它自身的歷史，以及用某種方法把自己鎖進快速變化的潮流趨勢或最新一波的懷舊風格。於是，圍繞在我們城市四周的區域，看起來有如一座沒有秩序、架構或博物館學規劃的博物館，裡頭那些雜七雜八的收藏品，因為胡亂堆擺在一起而否定彼此。最後，我們似乎會走到義大利建築師薩摩納（G. Samonà）在1967年所說的「現代折衷主義」的最後階段，他認為現代折衷主義是城市存續的最大威脅。

建築與城市和解

由於情況已經達到失控的臨界點，歐洲最開明的建築文化圈自然會做出回應。我們不打算回頭談論1970年代對於都市計畫的種種批評，也不打算替各種企圖走出僵局的嘗試分門別類，這些嘗試的共同基礎，就是用全新的角度去解讀城市、城市的歷史以及城市和建築的可能關係。為了避免讓主導模式抽象化，我們開始探索方法，建立具體、明確的都市「事實」，將城市的真實複雜性傳達出來，但不將形式問題丟到一邊。接下來就是試圖讓「大寫城市」和「大寫建築」和解的時候了。踏出第一步的，是羅西、艾莫尼諾（C. Aymonino）和葛雷高

蒂；他們清楚察覺到所有和建築有關的作業都是不完整的碎片，於是他們提出用局部地區為城市做規劃的構想，意思是替城市的某些碎片做計畫，希望在那裡恢復都市形式的統一性和連續性，再次讓建築可以主導公共空間的定義。1970年代的波隆納經驗，以及IBA（國際建築展）在柏林的計畫，還有巴塞隆納的發展，在在使得全面性的城市計畫遭到拒絕。「局部打造城市」（city-by-parts）的構想又漸漸被「專案打造城市」（city-by-project）所取代，為城市碎片裡各種大小規模的有趣建築群所做的各種專案的總和，取代了總體計畫。

在法國，我們開始討論都市建築，然後是「都市房間」（urban rooms, pièce urbaines）。事實上，「都市房間」的觀念在某種程度上是撿拾「局部打造城市」的遺緒，但對它的應用範圍做了很大的限制，對建築的強調也勝過公共空間。

這類提議可能會遭受二類批評。

首先，它們正好符合丹下健三、巴克瑪（J. Bakema）、史密森夫婦和坎迪利斯從1950年代末起所提出的「巨型結構體」（megastructure）。這些提議試圖搭起橋樑，跨越都市計畫與建築之間的分隔，找出方法將城市與建築融為單一物件；他們努力想為建築賦予一個就其本質而言無力承擔的機能。當然，今日建築師的抱負並不是要生產巨型結構體；他們已經學會注重現實，也知道他們真正有可能掌控的情況，只限於建築設計的時間和空間。不過基本上，這些建築師還是忘了是哪些根本的差異和概念上的不相容導致城市和建築分離。他們發現，自己無法真正把都市的一致性和連續性建立在某種被界定成碎片的、不連貫的和有限的東西之上，他們創造的不是「都市房間」，而是一小塊自治建築（autonomous），它們的異質性和城市的概念完全矛盾。

這些取向會遭遇的第二項困難，是和建築解決方案的性質有關。在我們這個時代，建築只能提供涵構的解決方案（contextual solution）。然而在大多數情況下，它只不過是對涵構的評論、釋義或描述；很少把涵構隱含的意義揭露出來。因此，建築必須和預先存在的涵構合作，而這個涵構越是扎扎實實地包含在它的所有複雜性裡，例如包含在城市的歷史中心區，就越有機會發現有趣的解決方案。但建築無法取代城市的地位，在不存在既有涵構的地方生產出新的涵構。的確，都市設計的首要工作，就是在建築進場之前先把涵構界定出來。

最後一項批評是三者中最嚴重的，可以用來譴責「專案打造城市」的捍衛者，這項批評是：該派接受都市計畫主導模式所產生的嚴峻情勢，把它當成理論的起點，卻不力求超越。承認城市某些局部的碎化情況，特別是城市郊區，把它當成專案展開的事實和基礎，這是一種務實的做法，但這也表示，該派接受自己的干預能力是有限的。另一方面，把碎化當成永久狀態和所有專案的基本單位，這樣的理論根本就和城市的概念相違背。這等於是把一種循環現象的下坡趨勢（downside）當成眾所接受的事實，放棄以城市做為未來專案的目標；等於是在一個沒有城市概念社會就無法存活的時代，拒絕擁有城市的概念。現代運動派的建築師，他們的城市觀念也許是虛假的，但他們至少有一個觀念可以讓他們發展出一套首尾連貫的理論，並可針對自身時代的問題意識（problematics）提出一套設計策略。當然，今日的問題意識並不相同，但若缺乏清楚的城市「概念」，最後將只能耽溺在懷舊的被動裡。在處理改造郊區、復原工業廢地，和修復摩天大樓等專案時，我們似乎試圖忘記，城市近郊的命運其實和市中心密不可分，試圖忘記，做為都市連續體裡的自治碎片的異托邦（heterotopia）即將絕跡。歷史教導我們，大都會是透過市中心的不斷擴張而成長。我們非但不記取歷史教誨，甚至還違反常識，想要盡我們一切所能，在拉維列特（La Villette）和中央市場區（les Halles）這類巴黎市中心，生產出另外的碎片和另外的郊區空間，那些浮誇駭人的建築再次證明——彷彿我們還需要更多證明似的——建築的確荒謬無能，連一小片城市都打造不出來。

城市與建築若要和解，首先得取決於我們是否能為城市想像出一種新專案，想像出目前尚未發現的適當工具。這裡指的絕對不是走回頭路，去擁抱目前正在施行的都市計畫和法規，讓早該被我們超越的模式更加穩固。我們必須重新思考「都市專案」的條件，運用工具來調解城市和建築之間的關係，同時以都市慣例為基礎，提供一個涵構，讓建築可以創造差異。這種都市專案還應該更新長期計畫的概念，一開始不要什麼都設定好，只要提出建議，然後以少數幾個明顯的文化事實為核心，「長期」逐步實現……有些建築師已經做好準備，願意接受這樣的新局勢：建築師對建築事實讓步，建築追隨城市的需求。

[1] 萊特、柯比意和路康的計畫也從未跨越這道障礙。

* 本文出處：Architecture, Mouvement, Continuité, Paris, December 1986, pp. 10-13。

另類地景*

THE LANDSCAPE ALTERNATIVE

塞巴斯蒂安・馬霍　1995

*節錄自一篇較長文章，並感謝作者授權

　　最近幾年，在有關如何管理和改造土地的相關論辯中，一些地景建築師做出了顯著貢獻。當然，這並不是一門新專業，你可以在世界各地呼叫出許許多多差不多知名、差不多堅實和差不多根深柢固的傳統。雖然不同文明或不同國家之間有文化上的差異，但地景建築師的作品到處都可看到，肯定可以為這個主題寫上一本全球歷史，這部歷史除了和花園、園藝以及公共空間（都市公園、綠地、園林……）有關之外，也和農業、土木與軍事工程、地圖學以及都市計畫等有所連結。

　　這類歷史將會強調某些黃金年代，拜政治、文化和科技之賜，這門專業發現自己站在最前線，因為擴大了參引內容，建構出今日的地景學文化，自己也在過程中跟著轉型。不過這篇文章的野心沒這麼大，我們想要闡明的是，哪些特殊條件可以解釋最新一波的地景學繁榮，以及伴隨而來的地景思想復甦。

　　當一門學科、一項專業、一個知識領域和一種特殊技術突然受到召喚和詢問，未必是因為它們能對該時代的問題提供解答，反倒是因為基於自身傳統的關係，它們最能夠設定該回答的問題以及該提出的質疑；它們真正扮演的角色，是幫助我們釐清現況。因此，我們在這裡提出的解釋，當然不是關於專案本身有待商榷的品質，而是去理解地景文化所高舉的這面鏡子裡，映照出我們這個時代的哪些利害關係。在土地管理方面，我們社會似乎正在面臨的最大問題，已經醞釀了好一段時間，目前進入緊要關頭，緊要到我們無法立刻將它清楚描繪出來。這場危機是和一項古老的區別有關：城鎮和鄉村的區別，我們已逐漸把它視為理所當然，對我們來說，它根本是人類世界和物質世界的隱性結構。我們的文化深深受到這種二分法的影響，「舞台左區／舞台右區」，「城市男孩／鄉村男孩」，彷彿這個世界總是會分成兩個主要的區域或系統：鄉野世界和都市世界。彷彿我們的歷史直到目前為止，大都是這兩個對立／組合觀念的角力結果，也許是兩者勢均力敵，或是由其中一方行使支配權。無論這個世俗模型（secular

model）究竟是維持了某種和諧和「共謀」關係，或是激化了具體的衝突和比例失衡，但是長久以來，我們不僅用它描述土地的區隔，還包括我們在舉止、心態與個性上的差別。政治史和社會史永遠是兩種性格的故事。今日的議題，也就是當代混亂的來源，就在於這個模型本身已經分崩離析。

城鎮和鄉村：完美伴侶的末日

首先，鄉村不再是一個可以清楚識別的地域。傳統上負責塑造這塊空曠王國的經濟和結構力量，特別是農業，如果不是遭人放棄，就是被搞得亂七八糟。為了選擇大量生產和工業化，農業揚棄了複雜多樣的在地實務（local practices），讓它們走向衰亡，然而長久以來，正是這些在地實務塑造出「外省」的輪廓，讓鄉村長出我們可以辨識的面貌。這場大肆破壞採取了兩種互補形式：一是放棄土地，讓它自生自滅；二是用密集的土地重劃把它整平。不管是哪種方式，最後消失的都是層級關係，也就是複雜有序的詞彙、多樣性與在地機制：圍籬、小路、運河、堤岸、拼布般的田野和溫文博雅的社會。我們可以用庸俗化、貧窮化和千篇一律化來形容這起動盪的結果。彷彿是生產方式和技術的演進，讓它們無法繼續給鄉村一個面貌，或無法繼續在自身當中找到一個面貌去建構一個地景。彷彿，在能說的都說了，能做的也都做了之後，現代農業失去和在地地理合作的能力，也無法將它清楚表現出來。彷彿，到頭來，鄉野王國自身的傳統經濟，那些和地形（山丘、平原、河流、沼澤）密切協作的經濟，不再知道該如何創造這種「第二自然」（second nature），我們為了「找尋」自我而習慣去造訪的「第二自然」。

　　不過，和農業演化相關的這種貧困，只是這場鄉村危機的第一章。我們的鄉野土地在毫無準備的情況下，也不斷受到某些經濟機制和實務的侵略，這些經濟至少就目前而言，都跟鄉村的地方文化和發展沒有任何共同性。過去幾十年來，旅遊業挪用自然景點和風景勝地的做法，深深影響了整個地區的經濟結構，連地理都被轉變成消費產品。儘管如此，我們卻很少看到旅遊經濟本身設法穩定和維持它所消費的景觀，而且在不少案例裡，旅遊業依然處於搶掠階段。不過更公然也更廣泛的情形，是把鄉村改造成中轉區，在上面布滿縱橫交錯、毫無掩飾且幾乎不曾引起大眾反應的現代基礎設施網：道路、高速公

路、鐵路、電線等等。一個把自己疊加在歷史地域上的現代地域，取代了舊日的樞紐城鎮，用交流道、「多模式平台」和配送中心來再現自己。這種新地域對鄉野地景造成的衝擊，因為魯莽草率而變得更加明顯。在這個基礎設施網大大小小的各種間隙裡，鄉村拼圖的殘餘部分，最終也只能淪為同樣殘酷廣泛的另一場毀容運動的受害者：那些多少有些荒廢的鄉村生活中樞，漸漸被私人家屋和住宅開發區包圍起來，如果鄰近勞力市場區，還會被巨大的集合住宅整個吸收掉，失去它們昔日的樞紐地位以及與周遭地理的關係。的確，緊接在農業消亡後的普遍貶值，讓鄉村無力抵擋被殖民的命運，淪為都市的周邊機能區，但這些機能一點都不想跟鄉野經濟傳承下來的機制與結構合作。

現代發展的標準解決方案，就是把自己疊加在被放棄的在地文化的遺跡上。在這些不同作為的聯合效應下，今日的鄉村已面目全非，無法辨識。

都市世界的鬆動、稀釋和膨脹，事實上是鄉野地景消失的必然結果。城牆原本是城市的有形界線，自從城牆遭到拆毀（特別是在歐陸地區），加上多重壓力伴隨著擴張化、「衛星化」、通訊化和流體化滾滾而來，這些無盡的混淆模糊了以往的界限，讓我們無法從外部理解都市世界，也無法從內部配置看出它的格局。過去，市場經濟為了它最有價值的一些展示櫃，曾經生產、維持並裝飾了一些結構，如今，市場經濟的力量和演化似乎鐵了心，要讓那些結構達到飽和並往四方溢流。城鎮和鄉村是這項分野的兩極，它們正在崩解失衡，雖然在我們看來，主要是因為其中一個過剩而另一個缺席。既然今日的農業在鄉村已不具抓地力，現代的製造、分配、消費和文化經濟自然不必再費力去建造、維持和發展這個集體劇場與有形秩序，儘管已經完成必要變更的城市長久以來都是其中的一分子。

城市這塊磁鐵吸走了鄉村外流的資金和人口，自己也漸漸溶散成一層接著一層的環狀物，將它再也無力消化的機能和社會階級並置其中。在這同時，它的內部也逐漸解體：「舉行市集的場所」變成了市場，都市空間也大量被法律的或抽象的商業體與機構體佔領並改頭換面，連帶把開發的責任交到公家或私人的推廣者手上。一批同時發生、大體上各自獨立的計畫，正在取代都市形式的連續性和公共空間的古典語彙（廣場、街道、大道、大街、巷弄、散步道、公園、碼頭、橋樑、堤岸……），長久以來，城市就是運用這些形式語彙來

布置自己的舞台,陳述它和歷史與地理的連結。但是,這些數量龐大的機制與在地解決方案,終究被純粹而簡單的連動邏輯給推翻,那是現代網絡帶來的,這些網絡在技術層面上與地域的形式越來越沒關聯。都市空間被運輸網絡和相關的次級服務(停車場、分郵處……)以及抽象的識別碼給殖民了,這種殖民所導致的扁平化,肯定是當代都市地景突變的最大特色。這個新型的網狀地域為了強化它的互聯網絡,越來越常和環狀地域發生爭鬥,在環狀地域裡,城鎮和鄉村這兩個世界的分野和接合都還是可以想像的。網狀地域雖然減緩了都市空間因鬆動、擴散和延伸所導致的後遺症,卻又因為鼓勵全面性的衛星殖民和擴張,而讓同樣的現象受到激化。

今日,雖然城市從過往繼承到的遺產偶爾還可讓它與內城周遭與外圍郊區有所區隔,但這多半是拜現代網絡妥協之賜,以及我們減弱了反對力道,不再強烈阻止文化經濟去支持下面這種促銷邏輯:為了都市和都市遠郊(exurban)的旅遊而去疏導和馴化交通動線,同時保護主要觀光景點所留下的遺產。

於是,某種「第三世界」就此誕生並逐漸蔓延:那就是我們的郊區(surburs),從緊鄰市中心的外圍地區一路綿延到城市遠郊,並置或吸收了各種混亂或稍有組織的嘗試,這些「星光郊區」(astral surburbs)宛如剖視圖般,見證了當代空間生產裡的所有力量和理性。它們揭露出我們正在打造的世界,以及這個世界何以必須找到方法,和自身和解。它們透過積累和疊加,見證了前仆後繼努力想要塑造這塊地域的所有努力,見證了人們為了解決眼看就要失衡的歷史性都市所提出的另類解決方案,以及這些方案所追求的夢想和願景。它們因此構成一個巨大的實驗室,裡頭裝滿了即將退場的實業鬼魂(開發基地上殘餘的疆界或農業區劃;工業、鐵路和碼頭廢棄地……),以及優勢邏輯的鬼魂(重大交通基礎設施、都市周邊的設備倉儲、購物中心、停車場、面無表情的孤立辦公大樓和儲藏室、過剩的廣告招牌和路標、標準化的住宅開發區……)。我們也發現,這裡對於一些多少具有持久性的各式各樣的組織性努力,也有不同程度的理解和維持:皇家道路和古典公園、花園城市、綠帶、郊區公園、住宅專案、新市鎮和衛星城鎮、休閒區……在這些從耳語到吶喊的不協調聲音中,環狀郊區就像個複寫紙,混雜了一層又一層的故事,這些故事需要透過一種新專案把它們提取出來,變得可以理解,然後把它們放進同一個聲域,在那裡彼此尊重彼此的節奏和音色。

雙重遺產

我們對這情況的總結似乎有點概略。我們承認，或許我們有一點點誇大。但這幅圖像確實有助於我們領會地景設計師必須處理的問題有多繁雜，他們被請去解決的問題有多廣泛，以及他們的各種貢獻具有怎樣的整體意義。最後，它或許能提供我們一些判準，對他們專案的適切性做出最好的評價和討論。

我們能提出的第一點是，地景學家本身的文化正好把他們擺在都市和鄉村這兩個領域的接合點上，也就是這個第三領域的核心，而郊區對其他兩個領域的支配力，在今日顯得極具決定性。

(1) 把地景視為公共空間。既然地景（景觀）設計這門學科是在地理、園藝、土地知識和大自然裡尋找它的根基，我們可說它是傳統農業的表親，擁有一些彼此共享的技術（引流和灌溉、種植、土方工程等）。因此，地景學家可以被視為農夫的法定繼承人，我們有可能從他們那裡取得構想、策略和專案，以便從農夫手上接下管理鄉村土地的任務，一方面保存鄉村的開闊和形貌，一方面讓它適應今日對鄉村空間的使用。沒收和掠奪的威脅，是今日壓在鄉野心頭上的一顆大石，也讓我們的社會理解到，這個可以讓人盡情眺望、自由移動的空間，是根植在一種文化裡，而它能否存活，將取決於我們是否有能力管理它的遺產。無論當代地景設計師是為一塊地區、一座峽谷或一條河道進行「景觀規劃」，或是改造直轄市的農業廢棄地，開發海灘或休閒中心，創建公園，恢復荒地供週日民眾散步，或是把荒地併入重大基礎工程的基地，無論是哪一種，他們的工作都是本著良心，努力想讓更多人把空曠的土地視為一項重要資源，一項共同目標，總而言之，就是一個必須仔細處理的公共空間。

(2) 把公共空間當成地景規劃。與這相應的是，「都市地景」（urban landscape）這個詞彙也越來與普遍，它不僅會讓我們聯想起古老市郊（faubourg）那些都市化的地景，例如我們在愛德華・霍普（Edward Hopper）的油畫裡會看到的，也可用來描述在城市裡漫遊的人所感受到的城市本身。那感覺就好像是，在單一機能的實務如此廣泛地佔領都市的開放性公共空間並大肆破壞之後，我們終於再次理解到，這類空間不僅是都市世界不可或缺的一部分（類似建築物的虛實關係），更是都市世界得以浮現並展露自我的空間（它的舞台）。彷彿都市為了蔓延擴張而切斷它與相鄰地景的接觸之後，終於想在自身內部重新打造這種失去的面對面關係。這種趨勢在今日日

益顯著，並催生出一種願景，希望把都市的公共空間視為開放的自由領地，把它發展成一種地景。這當然不是什麼新運動，它會讓我們回想起傳統的都市藝術和「植物都市主義」（vegetal urbanism，公園、散步道、公共花園、綠廊等等），地景學家和園藝工程師打從十九世紀末開始，就在拉丁裔和盎格魯撒克遜裔的歐洲以及新世界扮演這方面的傑出角色。雖然有些文化差異，但我們正在目睹這項傳統的重生，世界各地的地景建築師紛紛接獲邀請，扮演公共空間的舞台美術師，彷彿他們的專業知識和文化，讓他們比其他人更有能力去發展這種另類觀點，也就是：把建築物、基礎建設、物件和「服務」因為遇合碰撞所產生的空間，當成專案的核心，將可釐清在地的各種「情勢」以及它們之間的接合關係，然後透過組織安排，讓它們在天地之間親睦相處，並藉此將它們所在之地的記憶與事實歸還給城市。

因為地景學家的文化同時承繼自農夫和都市規劃師，承繼自農業和都市藝術，所以他們同時存在於城鎮與鄉村。但是除了這種雙重遺產之外，更因為他們以辯證方式將地景與都市空間的問題意識清楚表達出來，才使得他們的理論和實務貢獻如此有趣。地景學家的力量，的確就在於他們有能力豐富城鎮與鄉村共通的文化，這種文化一方面能夠重新發現城市，把它當成不斷積累的詮釋沉澱物（一個基地），另一方面，則把鄉村視為歷史生產的物件並加以維護（一件文物）。

做為地景原生地的「都市外圍」

因此，地景規劃的新取向會在這個中介領域匯聚發展，也就不足為奇，這個領域首先陳述的是都市和曠野的秩序，然後是因為擴張積累所形成的疊合和混亂，如今我們可以把它視為我們土地上的「中間地景」（middle landscape）。大多數的當代地景建築師的確是在這個「之間」（in-between）地帶學會專業技能，這塊外圍和郊區戰場是順著都市的擴散和網絡（和糟粕）邏輯而產生，接著又被它搞得天翻地覆。有很長一段時間，這門專業只是在主要工事的外圍和中介空間做些裝飾工作（高層住宅大樓更新，基礎工程的護堤和隔音牆處理，住宅開發的前期綠化等等），它就是在郊區這塊地帶一點一點理解這門學科的利害關係，同時鍛鍊它的專業工具，所以今日能被請來扮演領頭而非美容（cosmetic）的角色，我們將會看到，這是一個戮力追

求「宇宙和諧」（cosmic）的角色。

我們說過，地景學家並不是在這塊未知的領域發現自己的才能。他們的專業文化的確把他們帶到無所不在的「周邊地區」，彷彿那裡就是這門專業的誕生之地。一開始是相對具有典範性的法國範例，他們在巴黎周圍的大領主莊園或「郊區別墅」興建花園，並在十七世紀為自身的專業奠下基礎。接著伴隨道路和運河網擴張到全國，它也加入馴服土地的現代大業，那些教人印象深刻的露天結構，也就是古典花園，原本就是要做為象徵之物，至今依然如此。凡爾賽——該城的輻射狀格局與同樣是勒諾特（Le Nôtre）設計的花園相互呼應——就是這類舞台（介於皇家住宅區〔pars urbana〕與農業區〔pars rustica〕之間）的最佳見證者，而舞台坐落的劇場，就是當時「環繞四周的法國鄉野」。此外，我們還知道，都市計畫的創建和擴張也得歸功於地景建築師在十八世紀發展出來的格局和模型，例如他們為華盛頓特區（龍逢〔Pierre l'Enfant〕）和聖彼得堡（勒布隆〔Jean-Baptiste Alexandre Le Blond〕）所做的規劃。整體而言，在歐洲都市外圍，不管是做為都市化預定地的實體（主要道路、堤岸、土地區劃）或是為市郊的開發提供參考模型，花園、公園和景觀路線的地位都優於城市。在這方面，每種花園類型都會催生出它自身的都市化詮釋。因此，最早在十八世紀英格蘭發展出來的風景如畫風格（pitcuresque style），便演化出十九世紀的景觀住宅莊園和今日住宅郊區的典型設計。最後，從十九世紀開始，公園系統、公園道、綠帶、花園城市和人民公園等新機制，也總是在這些周邊地區得到精心設計，以便確保它們可以和都市秩序以及廣大的地景接合起來，避免走上衰頹之路。

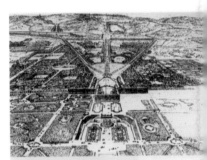

收復失地與基地優先

接著，我們要觸及整體的意識形態脈絡，說明為何「地景」觀念和相關舉措會在今日受到歡迎。的確，我們大可用過去數十年來都市外圍的擴張和加速解構來說明土地受到「過度征服」。彷彿征服的科技**手段**因為數量倍增和日益現代化而一步一步取代了征服的**目的**。彷彿征服而來的領地在為了馴化它和服務它而發展出來的種種創舉的積壓之下消失無蹤。在這個脈絡下，

收復失地（reconquest）的觀念同時意味著恢復（recovery）和反轉（inversion）。不管是支持或反對這場征服的科技手段，如果我們要為受到影響的土地與在地賦予意義和身分，就必須把重點擺在基地之上，觀察哪些方式有助於將基地展現出來。拜這樣的反轉之賜，基地（而不再是上面的裝置）變成了專案的「指導概念」（govering idea）。

反對開發反而會增強並延長與土地之間的斷裂，因為他們沒意識到這點，也就是說，他們認為問題已經解決了，但是地景學家的論述提供一種開放式專業，把探索與偵察——也就是閱讀——基地設定成所有開發策略的先決條件，希望讓活躍在特定形構裡的物理、文化、地理和歷史條件能夠被理解，能夠被展現和陳述出來。就這個觀點而言，專案的委託和具體需求只是個幌子，它的基地才是起點和範圍。把這種優先性反轉過來之後，地景就能得到收復。這類專案把瀰漫在公領域裡的冷漠力量馴服，把一度被遺忘的地理條件包含在內（山坡的景致、河灣的輪廓、肥沃的土壤、河畔的植物生機、連綿似毯的繁花綠草），重新詮釋古代勞動的遺痕（地塊的方位、牆或堤岸的輪廓、廢棄的鐵軌……），它們透過上述途徑加入復原行列，把眾人共享的地景根基恢復原貌。總而言之，基地融合了歷史和地理條件，無論是公共空間或其他空間，基地都是專案的素材本身，而不只是做為涵構讓計畫項目插入：事實上，基地才是公共空間應該規劃的主角。

地景式閱讀

如同先前指出的，這種立場讓地景閱讀變得不可或缺，不管任何專案，只要它的終極目的是「可讓人閱讀」，這就是一種基本方法。我們看到，「地景」將自己呈現為一種詮釋學。單是基地的再現與開發之間的緊密連接和複雜對話，就很值得我們強調。它帶我們回到一門專業的起源和傳統，這門專業總是和素描、繪畫、平面藝術、劇場及舞台美學的相關發展密不可分。就像古典花園的規劃不可能和製圖學的進展及野心無關，因為兩者共享了某些技術，當代地景設計師也把自己視為特殊的專案經理人和地景註釋者（或講故事的人）。

由於我們偏好用地圖、平面圖以及立面圖等方式來再現構造物，地景閱讀很可能會讓我們對這類抽象再現或單向再現發出批評。如果想要超越都市規劃製圖所產生的正規影像，追求一種更感官（更

「真實」）也更完整的再現，就必須混用以下這些手法產生加乘效果：攝影蒙太奇、速寫、全景圖、系列圖、細部圖、蝕刻、舊照片、比較參照、文本……把所有一切刻意聚集起來，評估基地開發可能導致的後果（地形起伏，開放空間的方位，並置，隨著時辰和季節所做的配置，一條河或一條地平線的存在，一項基礎設施的衝擊，等等）。

說得更精準點，我們可以指出地景設計師的百寶箱裡有哪四大與生俱來的傾向，很有機會可以另闢蹊徑，取代某某都市主義學派建築師經常用來規劃公共空間的方式。

• 首先是回憶前世（anamnesis）：地景式閱讀不會從「能力」（capacity）的角度來表現一個委託案，但也不會低估機能分析的重要性和計畫項目的潛在效能（移動、運動……）。它會把目標地區和公共空間視為過去文化沉澱出來的一塊土地，視為某種複寫本，承載並見證了記憶中對和這塊地景的塑造有關的一切活動。地景式閱讀會在這些時間交疊、彼此矛盾或互補的痕跡裡，把應該仔細發展和傳遞下去的意圖與潛能挑選出來。地景式閱讀是承繼自先人，專案規劃則是遺留給後代。這種尊重和信仰傳承的態度，雖然不是地景學者所獨有，卻是根植在他們的文化裡：一方面，他們知道土壤有其特定屬性，你不能愛種什麼就種什麼；另一方面，園丁種下的植物可能比他更長壽，他可能永遠看不到那棵樹是如何成長，會展現出怎樣的樹形。法國地景學家米歇‧寇拉朱（Michel Corajoud）就是秉持這樣的精神，有別於那些一塊白板和一刀兩斷的意識形態，反對對話的觀念：我們走進這裡，只是因為我們願意聆聽它在說些什麼；我們站起來發言，只是因為我們願意把話語還回去。

• 第二個傾向和第一個有關，也就是不把地景當成一項產物而是當成一個過程，一個把專案計畫變成開放性策略的過程。對基地做出恰當的閱讀，意味著你知道該塊基地永遠沒有讀完的一天，也不可能因此產生一個百分百的「真實影像」。這種閱讀意識到自己只是過程中的一部分，因而把重點放在基地為時間、變遷和生活提供了那些印記：季節的循環、氣候和水，日夜與興衰的更替。以這種方式將它們融入新生活，也意味著讓這些殘餘或被放棄的空間能夠透過一些目前還不知道的用途進入現代和回返歷史。因為地景規劃是把基地當成活生生的有機體，因為它必須整合問題維持基地的未來，因為它正在處理的是多元的習俗和慣例，而這它未必有本事處理，因此它往往

會帶有多元主義（與技術人員、建築師、工匠和園丁等人協同合作）和不夠完備的雙重性：它播下的種子、問題和刺激，超過它能解決的數量。因為他們察覺到自己必須和時間以及其他人攜手合作，因此在專案計畫裡會擬定不同的階段和實現目標，以及不可或缺的維護和演化行動。因為將過程分了階段，讓計畫變得比較好理解，也有利於它的彌補和追蹤（或轉向）。

‧第三種傾向或天性是以多層（multi-layered）觀點去看待開放空間，而不是把它們視為平面。單是從「花壇」和「覆蓋植物」就可清楚看出花園設計者鼓勵我們去體驗公共空間裡的不同層次，感受它們的不同質地。他們不把公共空間解讀成由表面和光線所界定的空地，而是一塊生物棲地，在這裡，天空與地底的關係是多重的，是由各自的天性所界定的。這種閱讀更為豐富也更為複合，據此設計出來的計畫（即便是最迷你的），會包含地景的所有層級：護堤、不同平面之間的運用、土壤的範圍、水流的分段、涼亭的整合、服務的設置（現代「磨坊」）、都市家具的觀念、標誌符號，最後還有各種用來凸顯、壓抑、遮蔭、濾光或製造光澤的植物資源。他們會對仔細探勘環境裡的多樣質地和元素，還會研究可以在哪些深度與層次上著力，把一些原本單從平面或區域角度著眼會分開處理的用途和實務，彼此整合，相互銜接。

‧最後一個值得注意的傾向，是對邊界、外圍、偏僻地區和「下一個空間」（next space）的偏好。地景設計師在處理外部空間與建築周邊的工作中鍛鍊實務，在恢復郊區邊緣角落的涵構過程裡接受訓練（美化高速公路基礎設施、荒地和「非地方」〔non-place〕），他們發展出一套處理接縫、過渡和再定位的專業技能，有助於打造物件與物件之間的關係。不管「佔據」公共空間的不同格局、建物、配件和元素有多完美，空間的質地還是取決於它們之間的關係：通道、序列、視覺關聯、「精心設計的借景」，等等，這些接合加總起來，形成基地本身的舞台呈現。這種「關係思考」（relative thought）或許最能總結地景對當代土地開發的教誨：這種視野不僅特別關注「之間」與過渡，還邀請我們把所有開放空間當成關係的空間來閱讀和規劃。這種觀點瞄準的不只是在建築師當中似乎佔有主導地位的「客觀」或具體趨勢，它還鎖定了生產公共空間的委託案、計畫書和各種條件。

歷史和地景；郊區主義的傳統

地景建築開始受到青睞是一項指標，可以看到有個更深更廣的轉變正在進行；有幾位鑽研都市歷史與地理的專家已經在研究中預見這項轉變，而且只有某些地景建築師對這項轉變擁有最高的察覺度、最豐富的資訊，以及最充足的準備。

這些地景學家並沒有忽略都市機制和土地管理等當代議題，也知道被認定為該門專業出生地的郊區和「都市外圍」，並不是「晚近的現象」。我們太容易接受郊區是晚近才有的現象，即使是大力要求對城市周遭地區投入更多關注、更多投資、更多都市和建築規劃的人士也不例外，但事實剛好相反，**郊區**（suburbia）的歷史可回溯到**都市**（urbs）成形之際。郊區的深度和歷史豐富性讓它沒理由去嫉妒市中心，我們想要將它的早期面貌呈現出來，講述它在實驗階段發展出來的一些原始經驗，這些經驗在大規模又無情的現代郊區化將郊區空間吸收、抹滅之前，已逐步將它的空間區分出不同層次。

因此，這種被郊區化掩蓋的現象，以及某些歷史學家和地景建築師以各自方式確認和重新發現的現象，就是所謂的「郊區化」發展的某種傳統，而所有這些經驗，都在郊區化的發展過程中發揮重要的形構機能：果園、方田（centuriation）、羅馬或文藝復興時代的城鎮郊區（villae suburbanae）、墓園（campo santo）、遊樂園、城牆之外的規劃區、新市區的街道模式和建築區塊、古典式或風景如畫派的公園、景觀開發區、郊區公園和「散步道」、環狀大道、花園城市、人民公園、綠帶、公園大道……總言之：一切帶有冒險性的開發活動，除了城牆內的都市計畫以及插入和銘刻在市中心的模式之外；或者說：一種平行、互惠的冒險，它自身的豐富性以及它對都市公共空間佈景術的影響，在今日得到前所未有的檢視和認可。

前面我們已看到一些當代地景建築師所造成的「移轉」（displacement），並試圖從這項結構性轉變和持續進行的冒險裡找出它對我們的意義，事實上，早在現代主義走下坡的那個時期，某些研究城鎮與鄉村的歷史學家和理論家就已經掌握到這項變化。例如，加斯東‧巴代特（Gaston Bardet）在《都市主義的誕生和無知》（Naissance et méconnaissance de l'urbanisme, 1951）裡指出，勒諾特對格局配置的諄諄教誨似乎正一點一點失去，但孟沙（Lewis Mansart）的格局倒是還一直維持著。另外，美國都市規劃師暨歷史學家路易斯‧孟福（Lewis Mumford）也在好幾篇值得紀念的文章裡討論過這

個議題,特別是《歷史上的城市》(The City In History, 1961)裡的重要一章,章名是:〈郊區——和之外〉(Suburbia–and Beyond)。畢竟這就是我們這代人今日應該耕耘的土地,不是嗎?超越拉丁模式與盎格魯撒克遜模型的尖銳對立之後,難道我們不該自問,把都市化框限成從鄉村演變到城市的一場運動,這樣的看法在什麼樣的程度上應該反轉過來,才能讓我們看到,都市主義歷史上的一些重要機制(露天化、鬆解化和空共空間佈景術)其實是拜郊區傳統之賜。

這種觀念反轉帶來豐碩的成果,其中最重要的是,它邀請我們對城市規劃或地景研究做出創造性的回憶(anamnesis)。這個觀點拒絕把郊區視為「次一城市」(sub-city)或「背一城市」(back-city),反對在郊區裡注入都市性,反之,這個觀點認為郊區是「前一城市」(ante-city),可藉由以下方式來塑造它的市民認同,包括深入它的過去與未來,重新奠定它的基礎,讓城市可以在上頭更新它的舞台佈景,同時把承繼自鄉野地區的自然和元素反映出來。在這個擁有開放性公共空間的都市基地和實驗劇場上,基地和所在位置(地形起伏、土壤性質、方位、氣候、植物,以及結合歷史與地理

的「背景」）構成了新計畫書和新專案的指導概念。總之，這是另一種都市規劃的概念，在這個概念裡，建築與環境的關係被反轉過來，有更多靈感來自於奠基的行動而非興建的行動。這是一項邀請，邀請我們重新閱讀這門專業的歷史，並去探索它的在地傳統。*

* 文章出處：Le Visiteur no. 1, Paris, autumn, 1995, pp. 54–81。

參考書目
BIBLIOGRAPHY

ABRAM, Joseph, PERRET Auguste and Gustave, *Un classicisme d'avant-garde*, in *Rassegna* VIII, 28/4, special number « Perret: 25 bis rue Franklin », Milano, december 1986.

ALBERTI, Leon Battista, *Zehn Bücher über die Baukunst*, Wissenschaftliche Buchgesellschaft, Darmstadt, 1975, (original edition german 1912).

ALBINI-HELG, La Rinascente, in *Abitare*, Segesta, Milano, 1982.

Architectural Graphic Standards, American Institute of Architects, Wiley.

ARNHEIM, Rudolf, *Art and Visual Perception, a psychology of the creative eye*, University of California Press, Berkeley 1974, (1th ed. 1954).

ARNHEIM, Rudolf, *The Dynamics of Architectural Form*, University of California Press, Berkeley, 1977.

BACHELARD, Gaston, *La poétique de l'espace*, Presses universitaires de France, Paris, 1983, (original edition 1957).

Bible de Jérusalem, Livre de la sagesse, 11e chap. 20e verset, B, cité par V. Naredi-Rainer.

BILLOT, Marie Françoise, *Recherches au XVIIIe et XIXe siècle sur la polychromie de l'architecture grecque*, in Paris-Rome Athènes, Ecole Nationale Supérieure des Beaux-Arts, Paris, 1982.

BLONDEL, François, *Cours d'architecture dans l'Académie Royale d'Architecture*, P. Auboin and F. Clouzier, Paris, 1675-1683, chap. XX.

BOULLÉE, Etienne Louis, *Architecture: Essai sur l'art*, Hermann, Paris, 1968 (original version XVIIIe century, first published in 1953).

BOLLNOW, Otto Fiedrich, *Mensch und Raum*, Kohlhammer, Stuttgart, 3e éd. 1976, (original edition 1963).

BOURDIEU, Pierre, *Esquisse d'une théorie de la pratique*, Droz, Paris, 1970.

BROOKS, Allen, in *Writings on Wright, Frank Lloyd Wright and the destruction of the box*, MIT Press, Cambridge, 1983, © Allen Brooks, 1981.

CALVINO, Italo, *Les villes invisibles*, Seuil, Paris, 1974, (original edition ital. 1972).

CASSIRER, Ernst, *Philosophie der symbolischen Formen*, Band II, Berlin, 1923-1929.

CHING, Francis D. K., *Architecture: Form, Space and Order*, Van Nostrand Reinhold Co., New York, 1979.

CONRADS, Ulrich, Building — On this side of imperial victories, in *Daidalos*, n° 7,1983.

DEVILLERS Christian and HUET Bernard, *Le Creusot, Naissance et développement d'une ville industrielle 1782-1914*, Champ-Vallon, Seyssel, 1981.

De VINCI, Leonard, in TAYLOR, Pamela, *The notebooks of···, A new selection*, New American Library, New York, 1971.

DROZ, Rémy, Erreurs, mensonges, approximations et autres vérités, in *Le genre humain*, 7-8, 1983.

DROZ, Rémy, La psychologie, in *Encyclopédie de la Pléiade*, Gallimard, Paris, 1987.

EISENMAN, Peter, From Object to Relationship II: Giuseppe Terragni, Casa Giuliani Frigerio, in *Perspecta* 13/14, Yale, 1971.

EISENMAN, Peter, Real and English; The destruction of the box I, in *Oppositions* n° 4, oct. 1974.

ELIADE, Mircea, *Le sacré et le profane*, Gallimard, Paris, 1965.

ELYTIS, Odysseus, *Marie des Brumes*, Maspero, Amsterdam, 1982.

FANELLI, Giovanni and GARGIANI, Roberto, *Il principio del rivestimento*, Laterza, Roma-Bari, 1994.

FRAMPTON, Kenneth, On reading Heidegger, in *Oppositions* n° 4, MIT Press, oct. 1974.

FRAMPTON, Kenneth, *Studies in Tectonic Culture*, MIT Press, Cambridge, 1996.

FUEG, Fanz, *Les bienfaits du temps*, Presses polytechniques et universitaires romandes, Lausanne, 1986, (original edition german 1982).

GERMANN Georg, *Höhle und Hütte in Jagen und Sammeln*, Vlg Stämpfli, Bern, 1985.

GERMANN, Georg, *Vitruve et le vitruvianisme*, Presses polytechniques et universitaires romandes, Lausanne, 1991.

GIBSON, James J., *The Perception of the Visual World*, Houghton Mifflin, Boston, 1950.

GIEDION, Siegfried, *Spätbarocker und romantischer Klassizismus*, F.

Bruckmann, München, 1922.

GOMBRICH, Ernst H., *Ornament und Kunst*, Klett-Cotta, Stuttgart, 1982, (original edition english, *The Sense of Order*, 1979).

GRANDJEAN, Etienne, *Précis d'ergonomie*, éd. d'organisation, Paris, 1983, (original edition german 1979).

GREGORY, Richard Langton, *L'œil et le cerveau*, Hachette, Paris, 1966.

GREGOTTI, Vittorio, *Le territoire de l'architecture*, L'Equerre, Paris, 1982, (original edition ital. 1972).

GUILLAUME, Paul, *La psychologie de la forme*, Flammarion, Paris, 1937.

HEIDEGGER, Martin, Bâtir, Habiter, Penser, in *Essais et Conférences*, Gallimard, Paris, 1958, (original edition german 1954).

HERDEG, Klaus, *Formal structure in Islamic architecture of Iran and Turkistan*, Rizzoli, New York, 1990.

HERTZBERGER, Herman, *Lessons in Architecture* 1, 010 Publishers, Rotterdam, 2000.

HERZBERGER, Herman, Space and the Architect, *Lessons in Architecture* 2, 010 Publishers, Rotterdam, 2000.

HOESLI, Bernhard, *Kommentar zu Transparenz von Rowe, C., Slutzky, R.*, Birkhäuser, Basel, 1968.

HUET, Bernard, *L'architecture contre la ville*, Architecture-Mouvement-Continuité AMC, n° 14, Paris, 1986, see Annexe 2.

ITO, Toyo, *The Communication of Ideas GA Document 39*, 1994, p. 63, quoted by Andrew BARRLE.

KASCHNITZ, Marie-Louise, *Beschreibung eines Dorfes*, Suhrkamp, Frankfurt, 1979.

KATZ, David, *Gestaltungspsychologie*, Benno-Schwab Verlag, Basel/Stuttgart, 1961.

KLEE, Paul, *Pädagogisches Skizzenbuch*, Kupferberg, Mainz, 1965 (original edition 1925).

KOFFKA, Kurt, *Principles of Gestalt Psychology*, New York, 1935.

LAUGIER, Abbé Marc Antoine, *Essai sur l'architecture*, Minkoff Reprint, Genève, 1972, (original edition 1755).

LAWRENCE, Roderick, *Espace privé, espace collectif, espace public, l'exemple du logement populaire en Suisse romande 1860-1960*, thèse n° 483, EPFL, Lausanne, 1983.

LAWRENCE, Roderick, The simulation of domestic space: users and architects participating in the architectural design process; in *Simulation and Games*, 11, 3, 1980, pp. 279-300.

LE CORBUSIER, *Précisions sur l'état de l'architecture et l'urbanisme*, Paris, 1930.

LE CORBUSIER, *Quand les cathédrales étaient blanches*, Denoël/Gonthier, Paris, (original edition 1937), pp. 32-22.

LE CORBUSIER, *Vers une architecture*, Vincent Fréal, Paris, 1958 (1th edition 1923).

London Housing Guide, Mayor of London, 2010.

LOOS, Adolf, *Architecture*, (1910), in *Paroles dans le vide / Malgré tout*, éditions Ivrea, Paris, 1994, p. 226.

LOOS, Adolf, Le principe du revêtement, 4 septembre 1898, in *Paroles dans le vide*, éd. Ivrea, Paris, 1994.

LOOS, Adolf, *Ornement et education*, (1924), dans *Paroles dans le vide / Malgré tout*, Editions Champ Libre, Paris, 1979, p. 290.

LUDI, Jean-Claude, *La perspective «pas à pas», manuel de construction graphique de l'espace*, Dunod, Paris, 1986.

LYNCH, Kevin, *L'image de la cité*, Dunod, Paris, 1976 (original edition in english 1960).

LYNCH, Kevin, *On Site Planning*, MIT Press, Cambridge, 1962.

LYNCH, Kevin, *What Time is this Place?* MIT Press, Cambridge, 1972.

MAROT, Sébastien, L'alternative du paysage, in *Le Visiteur* n° 1, Paris, automn 1995, pp. 54-81. > see Annex 3 in this book.

McCLEARY, Peter, quoting *Aphorismes de Robert Le Ricolais*, EPFL, May 1998.

von MEISS, Pierre, Avec et sans architecte, in *Werk-Archithèse*, April 1979, pp. 27-28.

von MEISS, Pierre, *De la Cave au Toit*, Presses polytechniques et universitaires romandes, Lausanne, 1992.

von MEISS, Pierre, Habiter - un pas de plus / Wohnen - ein Schritt weiter, in *Werk-Bauen & Wohnen*, 4/1982, pp. 14-22.

von MEISS, Pierre and RADU, Florin, *Vingt mille lieux sous la terre*, Presses polytechniques et universitaires romandes, Lausanne, 2005, pp. 87-93 and 109-114.

METZGER, Wolfgang, *Gesetze des Sehens*, Waldemar Krämer, Frankfurt 3th ed. 1975, (1th ed. 1936).

MOHOLY-NAGY, Lázló, *Von Material zu Architektur*, Neue Bauhausbücher, Kupferberg, Mainz, 1968, (original edition 1929).

von NAREDI-RAINER, Paul, *Architektur und Harmonie*, Du Mont Buchverlag, Köln, 1982.

NORBERG-SCHULZ, Christian, *Système logique de l'architecture*, Mardaga, Bruxelles, 1974.

NORBERG-SCHULZ, Christian, *Système logique de l'architecture*, Dessart & Mardaga, coll. Architecture + Recherches n° 1, Liège, 1974, original edition in english, *Intentions in Architecture*, 1962.

NOSCHIS, Kaj and LAWRENCE, Roderick, Inscrire sa vie dans son logement: le cas des couples; in *Bulletin de psychologie*, Tome 37, n° 366, 1984.

OECHSLIN, Werner, *Stilhülse und Kern*, GTA/Ernst u. Sohn, Zürich/Berlin, 1994.

ORTELLI, Luca, «Le souterrain au quotidien», dans *Vingt mille lieux sous les terres*, Presses polytechniques et universitaires romandes, Lausanne, 2004, pp. 44-58.

OSWALD, Franz, Vielfältig und veränderbar, in *Werk-Bauen & Wohnen*, 4/1982, pp. 24-31.

PALLADIO, Andrea, *Les quatre livres*, Arthaud, Paris, 1980 (translation 1650) p. 84.

PEREC, Georges, *Espèces d'espaces*, Gallilée, Paris, 1974, pp. 51-53.

PÉREZ-GOMEZ, Alberto, *Architecture and the crisis of Modern Science*, MIT Press, Cambridge, 1983, p. 253.

PERRET, Auguste, Contribution à une théorie de l'architecture, *Techniques et Architecture* I, 2, 1949.

PICON, Antoine, conférence EPFL, 2011.

POPPER, Karl, *Objective Knowledge*, Oxford University Press, London, 1972, p. 260.

POUILLON, Fernand, *Les pierres sauvages*, éd. du Seuil, Paris, 1964.

RAPOPORT, Amos, Identity and Environment: a cross-cultural perspective in J. S. DUNCAN, *Housing and Identity: Cross-Cultural Perspectives*, Croom-Helm, London, 1981.

RICE, Peter, *An Engineer Imagines*, Artemis, London, 1994, pp. 118-126.

RISSELADA Max, COLOMINA, Beatriz, *Raumplan versus Plan Libre*, Delft Univ. Press, 1993.

RODIN, Auguste, *Les cathédrales de France*, Armand Colin, Paris, 1921.

RONNER Heinz, SHARAD J. and VADELLA A., *Kahn, Louis I, Complete Work 1935-1974*, Birkhäuser, Basel/Stuttgart, 1977.

ROSSI, Aldo, *L'architecture de la ville*, L'Equerre, Paris, 1981, (original edition ital. 1966).

ROWE, Colin, Architectural Education in the USA, in *Lotus international* n° 27, 1980, pp. 42-46.

ROWE, Colin, Project « Roma interrotta », PETERSON, Steven, Urban Design Tactics, in *Architectural Design*, n° 3-4, London, 1979.

ROWE, Colin, SLUTZKY, Robert, Transparency, in *Perspecta 8*, Yale, 1964; see Annex 1.

ROWE Colin, SLUTZKY Robert, *Transparence réelle et virtuelle*, Editions du Demi Cercle, Paris, 1992.

ROWE Colin, SLUTZKY Robert, HOESLI Bernard, *Transparenz*, mit Kommentar von Bernhard Hoesli, GTA/Birkhäuser, Basel, 19??.

SARAUS, Henry, *Abrégé d'ophtalmologie*, Masson, Paris-New York, 4th ed., 1978.

SCHINKEL, Karl Friedrich, *Gedanken und Bemerkungen über Kunst*, 1840.

SCHMARSOW, August, *Barock und Rokoko, Eine kritische Auseinandersetzung über das Malerische in der Architektur*, Leipzig, Verlag S. Hirzel, 1897.

SCHOPENHAUER, Arthur, Die Baukunst, dans *Die Welt als Wille und Vorstellung*, 1818.

SERRES, Michel, *Les cinq sens*, Grasset, Paris, 1985.

SLUTZKY, Robert., Aqueous humor, in *Oppositions*, Winter/Spring 1980, 19/20, MIT Press, pp. 29-51.

SMITHSON, Alison & Peter, *Team Ten Primer*, MIT Press, Cambrige, 1968.

STAROBINSKY, Jean, L'éblouissement de la légèreté ou le triomphe du clown, in *Portrait de l'artiste en saltimbanque*, Skira, 1970.

SULZER, Peter, *Jean Prouvé, œuvre complète/Complete Works*, 1917-1984, 4 volumes, Birkhäuser.

TANIZAKI, Jun'ichir ̄o, *L'éloge de l'ombre*, Publications Orientalistes de France, 1977 (original edition 1933).

TESSENOW Heinrich, *Hausbau und dergleichen*, Waldemar Klein, Baden-Baden, 1955.

TICE, James & LASEAU, Paul, *Frank Lloyd Wright – Between principle and form*, Reinhold van Nostrand, New York, 1992, pp. 16-17

TZONIS, Alexander, *Classical Architecture, The poetics of Order*, MIT Press, Cambridge: 1986, co-author, L. LEFAIVRE.

VACCHINI, Livio, *Capolavori*, Ed. du Linteau, Paris, 2006.

VAN EYCK, Aldo, in *Forum* n° 4, 1960, Amsterdam.

VENTURI, Robert, *Complexity and contradiction in architecture*, The Museum of Modern Art, New York, 1966, (éd. française. 1971).

VENTURI, Robert, SCOTT BROWN, Denise and IZENOUR, Steven, *Learning from Las Vegas*, MIT Press, Cambridge, 1972.

VIOLLET-LE-DUC, EUGÈNE, *Entretiens sur l'architecture*, Mardaga, Bruxelles, 1977 (original edition 1863-1872), tome 2, p. 120.

VITRUVE, *Les 10 livres de l'architecture*, traduction intégrale de Claude Perrault, 1673, presented by André DALMAS; Balland, 1979.

VOGT, Adolf Max, « Das Schwebe Syndrom in der Architektur der zwanziger Jahre », in *Das Architektonische Urteil*, 23, Birkhäuser, Basel, 1989, pp. 201-233.

WEINGARTEN, Lauren S. in Louis SULLIVAN, *Traité d'ornementation architecturale*, Mardaga, Bruxelles, 1990.

WERTHEIMER, Max, Untersuchungen zur Lehre von der Gestalt, II in *Psychologische Forschung*, 1923, n° 4, pp. 301-350.

WITTKOWER, Rudolf, *Architectural Principles in the age of humanism*, Alec Tiranti, London, 1967, (1th ed. 1949).

WOODWORTH, R. S., *Experimental Psychology*, New York, 1938.

WRIGHT, Frank Lloyd, *Autobiography*, Duell, Sloan and Pearce, New York, 1943, pp. 141-142, © FLW Foundation.

WRIGHT, Frank Lloyd, *The Natural House*, Horizon Press, New York, 1954.

ZEVI, Bruno, *Apprendre à voir l'architecture*, Minuit, Paris, 1959, (original edition ital. 1948).

圖片出處
ICONOGRAPHIC REFERENCES

根據首次出現的順序排列。

已經成為傳奇、公共財或作者和合作者拍攝的照片來源，未特別列入。

In the order of their first appearance in this book.

Ino Ioannido and Lenio Bartzioti, photographers, Athens: 2, 4, 38, 64, 66, 122, 134, 167, 264 and cover page of the Epilogue

Etching by Bernard Piccart, in *Cérémonies religieuses*, Amsterdam, 1723-1728: 3, 101

Drawings by Florence Kontoyanni; IKEA Foundation scholarship, Lausanne/Athens, 1983: 9, 10, 25, 34, 40, 353

Antoniades, E. M., Ekphrasis of Saint Sophia,1907-09; Greogoriades, Athens, 1983: 11

Mac Donald, W. Early Christian and Byzantine Architecture: 14

Choisy, A., *Histoire de l'architecture*, E. Rouveyre, Paris, Tome II p. 49; Tome I: 13, 47

Arnheim, Art and Visual Perception, p.13: 15

Graphische Sammlung, ETH Zurich: 117, 118, 160

Heman, P., in Baroque, *Architecture universelle*, Office du Livre, Fribourg: 126

Weinbrenner, F., Architektonisches Lehrbuch, 1811, 1. Teil, Tafel X, Fig. XVIII: 19

Mitnick, Larry, paintings and drawings: 21, 36, 241, 249

Werk-Bauen und Wohnen n° 4, 1984: 57

Schaal, Dieter, *Architektonische Situationen*: 62

Keller, R., *Bauen als Umweltzerstörung*, Zürich: 62, 120

Hoepfner W., Schwander E. L. in *Haus und Stadt im klassischen Griechenland*, Deutscher Kunstverlag, Munich, 1986, Abb. 144, pp. 148/149: 69

Herdeg, Klaus, *Formal structure of Islamic architecture of Iran and Turkistan*, Rizzoli, New York, 1990, p.13: 71

Rowe, Colin, *Architectural Design*, AD 3/4 London, 1979: 72

Graphic Standards, American Institute of Architects, Wiley: 73

London Housing Guide, Mayor of London, 2010: 74

Collomb, Marc, from his «intelligent» notebook: 75

Reynaud, L., *Traité d'architecture*: 84

Le Corbusier, Le Modulor: 94, 95

Hesselgren, S.: 98

Le Corbusier, Œuvres complètes, Girsberger: 100, 215, 299b and cover page 3rd interlude

Heusler, J. M., analytical re-design, EPFL: 102

Rayon, J.-P., France: 106a, 138, 176, 352 haut, 359 bas

Encyclopédie Diderot: 111

Atelier Cube, Lausanne: 115, 383

Flammer, A., Locarno: 180

de Saint Exupéry, Antoine, *Le petit prince*, p. 16, 1943: top of cover page 3rd interlude

When the source is already mentioned in the legend or when images have become part of the public domain and when the pictures stem from the author or a close collaborator, no specific reference is made in this listing.

致謝

感謝所有對本書提供資料或評論的貢獻者，特別是以下諸位：Michel Bassand、Mario Bevilaqua、Mario Botta、Serge Buffat、Marc Collomb、Pierre Foretay、Kenneth Frampton、Franz Fueg、Roberto Gargiani、Jacques Gubler、Klaus Herdeg、Michel Malet、Vincent Magneat、Sebastien Marot、Larry Mitnick、Joan Ockman-Sluzky、Luca Ortelli、Valérie Ortlieb、Franz Oswald、Pascale Pacozzi、Florinel Radu、Colin Rowe、David Rowe……以及Luigi Snozzi。

英文版要特別感謝責任編輯Frederick Fenter，以及幫忙審讀譯稿的Ms Clare Wright、MBE，還要謝謝我妻子Angela Pèzanou製作版型以及讓文字與圖片得以同步呈現，這點對於內容的傳達至為重要。

建築的元素【暢銷全新增訂版】

形式、場所、構築，最恆久的建築體驗、空間觀＆設計論
Elements of Architecture : From Form to Place + Tectonics

作　　者　皮耶・馮麥斯（Pierre von Meiss）
譯　　者　吳莉君
封面設計　廖韡、白日設計（二版調整）
內頁構成　詹淑娟
執行編輯　溫智儀
校　　對　呂明珊
行銷企劃　王綏晨、邱紹溢、蔡佳妘
總 編 輯　葛雅茜
發 行 人　蘇拾平

出　　版　原點出版 Uni-Books
　　　　　Facebook：Uni-Books 原點出版
　　　　　Emai：uni-books@andbooks.com.tw
　　　　　台北市105松山區復興北路333號11樓之4
　　　　　電話：02-2718-2001　傳真：02-2718-1258
發　　行　大雁文化事業股份有限公司
　　　　　台北市105松山區復興北路333號11樓之4
　　　　　24小時傳真服務　（02）2718-1258
　　　　　讀者服務信箱　Email: andbooks@andbooks.com.tw
　　　　　劃撥帳號　19983379
戶　　名　大雁文化事業股份有限公司

初版一刷　2017年7月
二版二刷　2024年8月

定　　價　660元
ISBN　　　978-626-7084-96-0

國家圖書館出版品預行編目(CIP)資料

建築的元素，暢銷全新增訂版：形式、場所、構築，最恆久的建築體驗、空間觀＆設計論/ 皮耶・馮麥斯(Pierre von Meiss)著；吳莉君譯. -- 二版. -- 臺北市：原點出版：大雁文化發行, 2023.05
400面；17 x 23公分
譯自：De la forme au lieu + de la tectonique: Une introduction à l'étude de l'architecture
ISBN 978-626-7084-96-0(平裝)

1.建築美術設計

921　　　　　　　　　112006314

大雁出版基地官網：www.andbooks.com.tw（歡迎訂閱電子報並填寫回函卡）

Originally published first in French under the title: "De la forme au lieu + de la tectonique: Une introduction à l'étude de l'architecture", then in English under the title: "Elements of Architecture : From Form to Space + Tectonics", by Pierre von Meiss
© 2013 EPFL Press, Lausanne, Switzerland
All rights reserved
Traditional Chinese translation © 2017 by Uni-books, a division of And Publishing Ltd.